Vincent Van Gogh
翻開梵谷的時代

丘彥明 著

藝術家

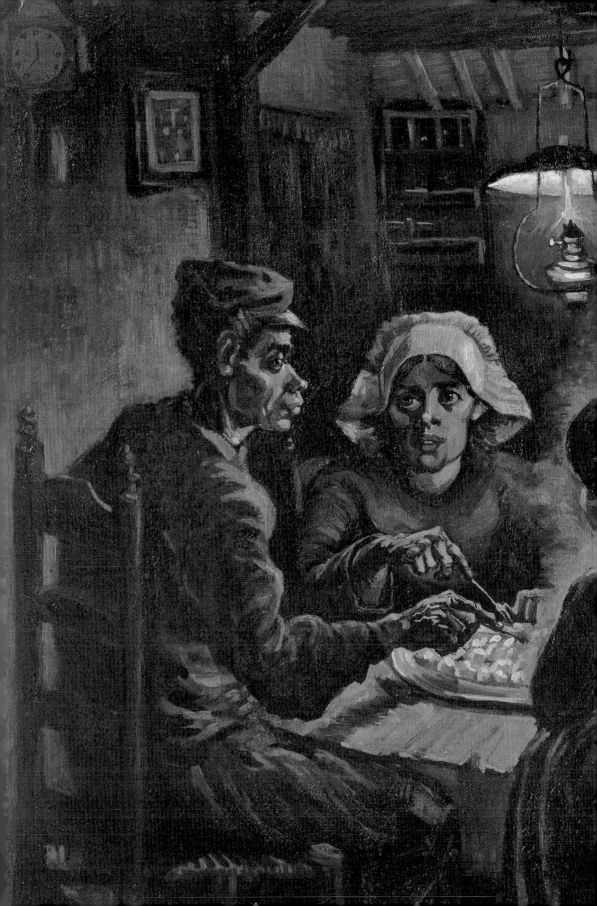

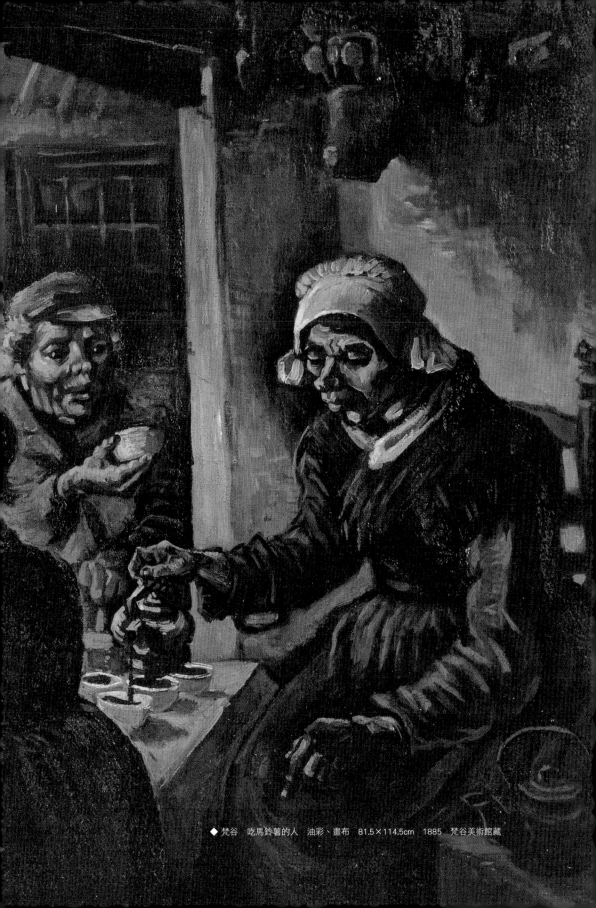

◆ 梵谷　吃馬鈴薯的人　油彩、畫布　81.5×114.5cm　1885　梵谷美術館藏

目次

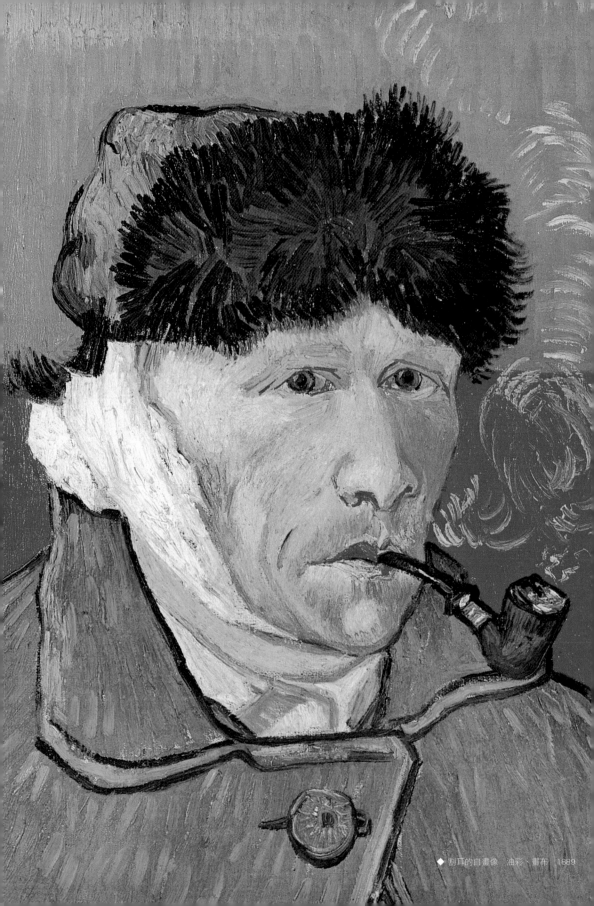

◆ 割耳的自畫像　油彩、畫布　1889

前言

　　1998年，回台探親訪友，並開畫展，與《藝術家》雜誌發行人何政廣先生，及負責出版部的原聯合報老同事王庭玫小姐見面。何先生客氣地對我說：「妳在荷蘭，經常去美術館，替雜誌寫些文章吧！」這樣，我成了《藝術家》雜誌海外特約撰述的一員。

　　這些年來，只要一有精彩的藝術特展，我便會從近德國邊界的荷蘭東部小鎮，搭一個多、兩個小時火車（中途還得轉車），不辭辛苦去到阿姆斯特丹、海牙、鹿特丹、烏特列支、馬克垂斯等大城觀看展覽。每次去不同的國家旅行，也一定造訪美術館，將圖畫拍照，並以文字留下紀錄。

　　其中，梵谷美術館每年二至三回不定期的特展，我必定報到。幾乎每次都看得神魂顛倒，知性與感性得到極大的滿足。可是，老寫梵谷美術館的展覽，讀者會有興趣嗎？起初有些猶疑。何政廣先生很肯定的回答：「不必擔心，凡是與梵谷美術館有關的內容，都會有讀者。」讓我吃下一粒定心湯圓，便放下心來書寫所觀所感。

　　梵谷美術館策劃的特展，一向圍繞著「梵谷」這個中心：除了梵谷本人及其藝術，舉凡與梵谷有關的藝術界人物、梵谷的時代、梵谷的承傳與影響……，都可構成展覽的主題與內容。將「梵谷」這個「點」，擴張成線、平面而立體，讓我們站在歷史的基點上，縱橫交錯伸展出去，對於梵谷有了更深的瞭解。

　　我很欣賞也很欽佩梵谷美術館特展規劃的精神與堅持：方向與目標清楚明確，積年累月、一步一腳印地收集與梵谷相關的元素，抽絲剝繭地把內容充實起來。彷彿編織一幅精緻的錦繡，要求每一條線的色彩與每一根針的細密，相信終有一日會呈現出最完整而精美的藝術品出來。

　　就這樣，從1998年開始了「梵谷與我」的關係，常常拜訪梵谷美術館

與相關的地方，寫下文字留下影像，均刊載在《藝術家》雜誌上。雖然這幅關於「梵谷」的精工刺繡仍在繼續，何政廣先生卻鼓勵我，先將及至現今足足十年累積的十幾萬字結集成書，並從拍攝的上萬張圖片中選擇一些配搭，增加書籍的可讀性。

當然，不免遺憾的是：梵谷美術館自1973年開館，由於身在東方，我漏失了十五年親臨梵谷特展觀賞的機會。而1988至1998年的十年間，雖然看了展覽而卻未留下文字紀錄，成為無法彌補的欠缺。

書中篇章，雖然是不同的梵谷展覽觀後感，但是藉由親自觀賞展覽中的繪畫原作、聆聽專家解說，以及仔細閱讀詳盡的專著，然後提煉精髓，增添自己的領悟、分析與評斷，更真實地勾勒出了藝術家梵谷的精神以及影響。因此，我認為這本書加上另一本《踏尋梵谷的足跡》的出版，意義不同於一般梵谷的傳記和評述，有了另外的切入點，增加了新的觀察面與內容。

我把「梵谷與我」的關係劃分成：梵谷這個人、梵谷的承傳與影響、梵谷的時代、梵谷美術館等四個單元。

「梵谷的時代」，著重於梵谷在世及其前後，世界上的藝術氛圍。

「梵谷美術館」單元中的幾篇文章，詳細描繪了阿姆斯特丹梵谷美術館的歷史、建築物的變遷、它與梵谷作品的關連性；通過這一單元，沒到過梵谷美術館的朋友，也等同於紙上遊歷了一趟梵谷美術館。荷蘭的庫拉-穆勒美術館也收藏了大量的梵谷作品，乃海倫·庫拉-穆勒女士的收藏。從《踏尋梵谷的足跡》書中「梵谷與海倫」這篇文章，讀者也等於巡禮過庫拉-穆勒美術館典藏的梵谷創作。遊過「梵谷美術館」與「庫拉-穆勒美術館」，梵谷的作品大約看完了絕大多數哩！

此外，「梵谷這個人」、「梵谷的承傳與影響」二單元文章，均收集在《踏尋梵谷的足跡》書中。有興趣的讀者不妨翻閱，猜想會有不少驚喜。

只要繼續留住荷蘭，「梵谷與我」的關係就會延續下去，書寫「梵谷」的文字會不定期地發表。只是下一本書，大約是另一個十年之後的事了！

丘彥明

第 **I** 章 梵谷的時代

光——
1750-1900的藝術與科學

　　10月的荷蘭秋意正濃，阿姆斯特丹蜘蛛網般運河兩岸，林立的高大樹木，濃密的葉子
該紅的紅了、該黃的黃了，在光線的照映下，葉片的色澤更加斑駁燦爛，加上粼粼水波，
整個城市飄盪著層層疊疊的浪漫氛圍，看過去就是一幅幅的畫。

　　從遠古人類對太陽的膜拜到現代「裸體主義」，太陽意味著所有安好與完美的象徵。
幾乎每個世紀、每種不同的文化裡，太陽均代表著鼓舞、力量、真實和美麗。而古代的夜
晚，則代表著危險、祕密社會集會和休息的時間。黑暗中人類感到恐懼、不安全，必須從
火的光與熱中得到安定的力量。路燈發展之前，西方社會人們在天黑之後不許外出，一家

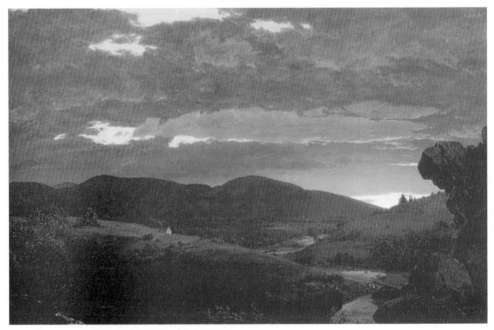

◆ 丘爾區　日夜交替的瞬間仲裁者　1850　紐瓦克美術館藏

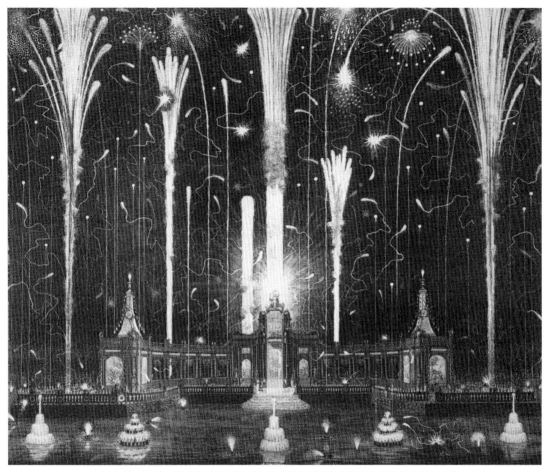

◆ 揚‧卡斯帕‧菲利浦　1749年6月13日之海牙慶祝西德埃克拉斯夏培爾和平日的煙火　木刻　1749

人聚集在屋內藉簡單卻昂貴的火光設備，度過睡眠前的時光。

　　同樣，藝術與光的關係，從來就無法分隔。整個藝術史與光史息息相連。沒有光，在黑暗沉陰中眼睛看不清，無法從事藝術創作、作品不能顯現不同的效果、人們也無從仔細欣賞藝術作品；而且從藝術作品的主題和運用的材料變化，也可以看見一部光的歷史。

　　關於人造光，最早的人類已會鑽木取火。考古學家在埃及與希臘克里特島都發現西元前3000多年前的燭台，證明了蠟燭的存在。中世紀時人們廣泛使用燭火。及至19世紀發明蠟燭成型機，開始大量生產，但蠟燭已從生活照明必備品，變成點綴氣氛的消耗品了。油燈，則自人類有文字記載，就紀錄人從植物提煉油來點燈。人造光源的躍進，卻發生於1750年之後，由於光學理論——光的粒子說、光波說、可見光至不可見光的發現……；光學技術的發展——人類在人造光的創造與運用：從油燈、燭光進展到使用瓦斯光、白熾光、電弧光、電燈、日光燈、霓虹燈、鹵素燈……，從明滅不定、昂貴的燈光提升到光度恆定、低廉消費的照明設備；稜鏡、天文望遠鏡、照相機、電影機、電視、電腦……的發明。不僅改變了社會生活形態，更影響了藝術本身表現形式和藝術裡光處理的變革。這其中，

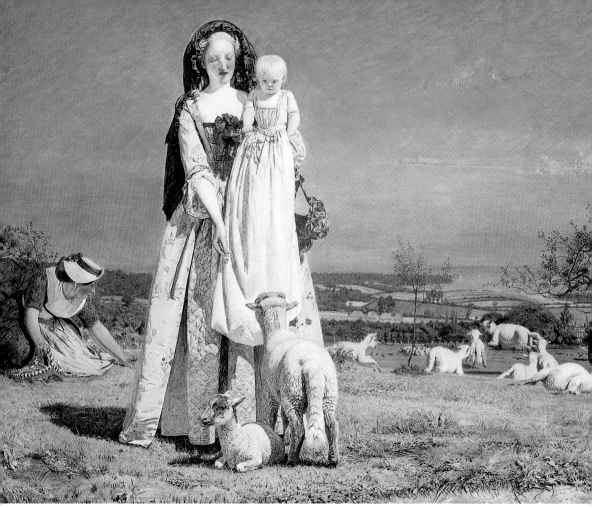

◆ 布朗　美麗的咩咩羊　1851-59　伯明罕市立美術館藏

繪畫光的變化，自然從「褐色湯」中跳脫了出來，呈現傳統繪畫無法想像的各種光彩。

　　當我們回想整個西洋繪畫史，說及繪畫上早期對於光的特殊處理，大約會泛出林布蘭特的形象，這位17世紀的大師以卓越的技巧，在畫面上巧妙利用光的明暗對比，突顯出主題的情緒與力量，給予人強烈的震動。這種光效無疑是燭光、油燈所造成的明暗區隔。但，不論如何，18世紀之前的繪畫，對於光的處理，基本上還是停留在「褐色湯」的基調之中。西洋古典繪畫，最早的內容源於宗教崇拜，而後是皇室貴族的權力表徵，及至中產階級興起，繪畫才成為大眾文化的反映。以前繪畫均在室內進行，肖像畫是重心，風景只是陪襯的背景，況且不是真實風景，而是畫家心目中想像的風景。

　　待風景成為獨立繪畫風格已是17世紀的故事，可是仍侷限於室外做素描，返回室內後才進行油畫的創作。因此所表現的光景，並不是畫家的直接印象，而是反芻後的記憶呈像。真正戶外繪畫的開始，當屬布朗（Ford Madox Brown）的畫作〈美麗的咩咩羊〉。布朗為了在室外完成這幅畫，曾兩度發燒病倒，花園裡的花則被羊給吃了。由於下雨，模特兒精緻的服裝每天不得不脫脫穿穿。1852年，這幅畫在英國皇家藝術學院展出時還遇到

許多困擾。1865年畫家寫及：「把這幅畫掛在人造燈光前、再加上大家帶著觀看新奇異類的眼光，我想，人們對這畫有許多誤解。」「我已經解釋，這幅畫沒有特殊意義。我相信仍有人在尋找隱藏於背後的意義。其實它就是──一位淑女、一個嬰兒、兩隻羊、一個女僕、和一些草……。這幅畫在陽光下完成，所有的目的就是給出一種效果：我有能力第一個嘗試這種形式，同時被接受。」他把畫得很明亮、顏色很薄，呈現陽光的效應。

藝術家轉移興趣到戶外繪畫，英國畫家泰納（J. M. W. Turner）曾為觀察太陽幾乎瞎眼；德國畫家菲特烈（Casper David Friedrich）也嘗試以史無前例的精細，表現太陽的移動和發射出的色彩效果。

1850及1860年代的英國畫家、前拉斐爾派，開拓真正的「外光風格畫」。韓特（William Holmen Hunt）曾講道：「我們前拉斐爾派被指責，說我們畫的天空呈現彩虹所有的顏色。我們回答，老教授褐色的陰影沒有給出開放的戶外效果印象。我們尋求自然前面的真實、紀錄分光的顏色，因為我們發現地球上的萬物被藍色天空和它旁邊的色彩照映。我們擷取一部分呈現在畫上，或許這樣會出現過多的顏色，但那是為了表現真實的印象。」他的方法應該給後來印象派帶來了強烈的啟發。

及至印象派，宣稱他們看見太陽的客觀性，所以採用新的、反學院的方式來畫畫。代言人杜宏提（Edmond Duranty）說：「按直覺，他們把一點一點的太陽光分裂成射線，再把它們結合成為和諧的彩虹色。結果極不尋常。甚至最專精的物理學家也無法批判這些畫家對光的分析。」克列曼梭（George Clemenceau）1928年論莫內的畫〈睡蓮〉，文章指出：印象派繪畫根據電磁理論。但是，印象派畫家對於光學究竟有多深入的了解，無從得知。

印象派和拉斐爾前派都主張以「客觀性」觀察自然，他們只對自身眼睛所見的真實感興趣。學院拒絕大衛（Jacques-Louis David）和安格爾（Jean Auguste Dominique Ingres）多彩、高質量細節的日光作品，結果印象派日光景象走到與安格爾和拉斐爾前派相對立的方向：以大膽的筆觸、小塊的純粹顏色和忽略細節來表現。但一如拉斐爾前派，印象派也以藍色調處理暗影。法國學院派畫家一向染上黑色做為陰影，而科學家從光學探討，證明了日光陰影應為藍色的事實。這不難想像：擋住太陽的直射後，剩下的自然應該是天空的背景藍色。

19世紀後半時期，風景畫的歷史可說是畫家企圖以眼睛和大腦去取得僅靠顏料得不到的光亮。其間，表現白天明亮光線的畫家有：泰納、印象派。畫多雲和陰沉天空的是從康斯塔伯（John Constable）到庫爾貝（Gustave Courbet）的寫實主義畫家。畫黎明與黃昏的則屬浪漫派、象徵主義畫家，有時甚至是一些印象派畫家，梵谷也有這類作品。繪畫夜晚景致的則有浪漫派及象徵主義畫家。

北方浪漫派畫家，如菲特烈和丘爾區像科學家一樣來觀察黎明與黃昏。但，他們詩般的傑作，不是為了科學研究，而是為了獲得眷愛者敬畏的心，他們的藝術反映神的創造遠比描繪自然寫實的技巧更多。繪畫自然光的目的是增強他們對神的認知。

印象派嘲笑浪漫派替黎明和黃昏造型的企圖。杜宏提認為浪漫派描繪「人造的習俗」遠多於實際的光。「他們除了能把各種濃淡的橘紅色和夕陽結合在一起，越過陰暗的山坡；或是把白色厚塗成分與鉻黃或紅色的湖銜接起來，別的一無所知。……」語言諷刺至極。

當私人及公共場所頻繁的使用人造光之後，象徵主義者，開始反對這類平凡的現代光。李查‧穆瑟（Richard Muther）就說：長久注視光，眼睛開始受傷，所以從明亮的太陽光和沙龍燈光，逃入披上灰黑面紗的傍晚陰影和曙光裡，感覺特別舒服。

象徵主義者採用顯著、短促的顏色來表現傍晚憂鬱的主題，深為19世紀好夢想及空想者所喜愛。這些作品，光線展現主題的情緒與科學概念相反。夢想家不管天空變紅的物理現象如何解釋，象徵主義繪畫正合其心意：描寫黎明與黃昏的具體再現和大氣效果，同時加上感性的外形，創造出神祕的情緒。

16、17世紀，繪畫夜幕曾流行一時。一些荷蘭大師特別專注於陰暗的主題。1820至1850年間，「獨立的」夜晚景象（不與其他意象聯想）做為繪畫主題的頻率達較其他時期更盛，畫家迷戀於繪畫「夜」的本身。這無疑也是人造光快速變革產生的效應之一。

浪漫派畫家把夜畫得比先輩更暗。

古代大師畫夜景，總畫滿月或燃燒的火。可是等到菲特烈、丘爾區與後來的米勒，有時卻只畫鐮刀月。換句話，他們嘗試突顯黑暗本身，不像17、18世紀先輩以展現溫暖的火光、清冷的月亮來與黑暗的背景對立。

觀察作品，19世紀畫家處理光顏色的細微變化比前人更為敏感。任何人也無法證明，19世紀畫家心理敏銳的程度高過前幾世紀的同行。這是否因為有更好的燈光掛在他們的畫室或畫廊？事實上，有許多畫家確實住在燈光很好的都市裡。

繪畫黑暗必需感知黑暗有不同的程度，認識黑暗還得先了解光亮──不論日光或人造光。

對現代人而言，或許瓦斯光、白熾光不夠亮，但生活在19世紀的人們，相對於完全的黑暗，它們卻是明亮的。所以這類光源反而帶給了拜倫「黑暗」詩、蕭邦「夜曲」、菲特烈繪畫黑暗的靈感。

除了風景畫，燈、光的革命性變遷，也給了繪畫其他的內容與影響。

聖經主題是最早的繪畫內容。及至19世紀，仍有藝術家繼續此一主題：畫光的創造、十字架、聖靈的顯現。1750與1900年間天文的研究：發現銀河是由百萬顆星組成，而不是

◆ 畢托尼　獻給牛頓的一個具寓意的紀念碑　1727-30　劍橋費茲威廉美術館藏

發光的蒸氣、測定出宇宙的年代並非幾世紀而是上千和上百萬年、測量出地球與一些相近星球的距離、確證星星不會遠離地球而去。種種新的宇宙觀，便賦予了古老聖經繪畫主題一些新的生命。像布雷克（William Blake）、鐸芮（Gustave Dore）、哲洪（Jean-Leon Gerome）的畫作就努力於表現或調和宇宙及神的衝突。

瓦斯燈發明後，夜晚以家居為中心的生活形態被打破。19世紀初，企業家很快的利用它在夜晚照明，增加生產、降低成本。工廠工人除去白天工作，夜晚也工作。1880年代，電燈成為普遍的照明設備。商店開始在夜晚時分以安全、廉價的電燈照亮櫥窗、許多大城市中心架設了路燈，人們的「夜生活」豐富了：戲院、酒吧、妓院興起，吸引了現代藝術家的興趣。

寫實主義畫家全然沉溺於商業氣息營造出來的夜晚之中：工作族夜生活印象、浪漫的鄉愁、令人心蕩神馳的卑俗事物和性冒險的刻畫。

馬奈、竇加、羅特列克享受夜晚的新生活，也以畫筆繪畫點燈的酒吧和妓院，紀錄下了該世紀的景象。

電燈的發明，改變了藝術的傳統角色。繪畫不再只是裝在畫框裡用以裝點房屋的藝術品；它也被拿來做廣告單、大眾產品的圖飾和其他用途，成為公共宣傳的主要手段之一。藝術用途多樣化，與技術、科學結合越多，藝術家的矛盾也越增加。他們一方面脫離不了科技，一方面又因科技的發達而產生強烈的疏離感。從這種衝突之中，我們不難發現後來畢卡索、康丁斯基抽象藝術的根源。此外，19世紀光學理論的不斷突破，許多不可見的光開始被發現出來。藝術也接受波及：費雪（Andreas Fischer）研究不可見光的攝影、前衛畫家：康丁斯基、孟克得以分別用不同的形式尋求不可見光的表現。

讓我們從一些具代表性的油畫作品，來欣賞1750與1900間，藝術家們如何來經營、表現不同的「光效」吧！

畢托尼（Giovanni Battista Pittoni）〈獻給牛頓的一個具寓意的紀念碑〉，把古老的宗教信仰和新科學混合在一幅畫面上，牛頓發明的三稜鏡，折射著彩虹的光線。雖然實際情況太陽光不可能按他畫上的方式折射，因而有點好笑。1704年，以撒克·牛頓的稜鏡公諸於世，光學面貌呈現了轉折，光從神祕搖身變成可理解、可被測量和可變化的。這導致18世紀光學儀器的流行，運用它們來偵測肉眼看不見的事物。

夏丹（Jean Simeon Chardin）〈一杯水與咖啡壺〉，透明玻璃杯盛著3/4杯的水，呈現兩種不同光的反射效果；陶製咖啡壺、幾粒白色不透明的蒜頭和一枝綠色樹葉，在光線中表現出靜物的不同質感。夏丹無疑是位光學家，細膩的描繪出了他對光的觀察。

郎塔拉（Simon-Mathurin Lantara）〈神的靈運行在水面上〉，聖經創世紀：神說要有光，就有了光。畫家展現給我們世界曙光的開始。他的宗教情結非常明顯。

朵維爾（Drien-Joseph le Valois d'Orville）〈巴黎新的燈火〉，木星與其他的星斗在天際閃爍，見證黑暗已被征服。住宅的窗戶透著燈光、新式的油燈照亮著街道，雖然光力不是很強，已足夠小販在夜間繼續買賣。

迭布希（Anna Dorothea Therbusch）〈飲者-光的效果〉，早年在柏林習畫的波蘭籍女性畫家迭布希，就靠這張畫進入巴黎學院派的藝術圈。被遮屏擋住的燭光，是畫中唯一的光源。映照著手持一杯酒的青年和桌上散置的物品，十分寫實。雖然有人批評燭光不可能產生如此柔和的色調，但她企圖表現出類似卡拉瓦喬，特別是其跟隨者法國畫家拉‧突爾繪畫中光影的氣氛，卻相當成功。

德貝的萊特（Joseph Wright of Derby）〈打鐵舖〉，以寫實主義的形式，繪畫鐵匠夜間工作的情景。鐵舖真設在廢墟裡？鐵匠的家人和朋友出現在舖子裡是很平常的事？鐵匠夜間工作是因為旅行者的馬蹄鐵脫落。高遠的月光與隱藏著照亮打鐵處的火光，清冷與溫暖的不同光效，正是畫家顯示技巧的好機會。此外，他的作品〈聖安吉羅堡的煙火〉，繪畫黑夜的天光以及城堡施放煙火的盛況，表現出不同光的特質；同時，他也不放棄畫面裡任何一景一物的細節。

弗烈赫（Pierre-Jacques Volaire）〈維蘇威爾斯火山爆發〉，火山噴射出火光與煙氣、岩漿奔流，照亮了暗藍的夜晚。這幅火山爆發全景畫，畫家仔細推敲夜晚噴火呈現的不同光度。觀賞時，似乎仍能感受到火及融漿的強大與熱力。

路瑟伯格（Philippe Jacques de Loutherbourg）〈柯布魯克戴爾的夜晚〉，呈現這個工業城市夜晚燃燒焦煤，火光煙灰四處漫溢。清白的滿月躲在遠遠的右角，接近中線的位置，散放著光芒，卻敵不過焰火迷霧的污染。18世紀末、19世紀初，藝術家已在畫布上表現他們的環境意識，抗議工業污染對人體健康的不良影響。

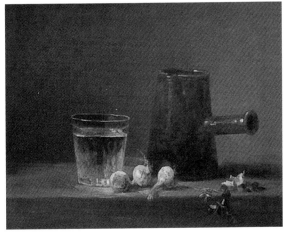

◆ 郎塔拉　神的靈運行在水面上　1751　格倫諾伯美術館藏（上圖）
◆ 夏丹　一杯水與咖啡壺　1760　匹茲堡卡內基美術館藏（下圖）

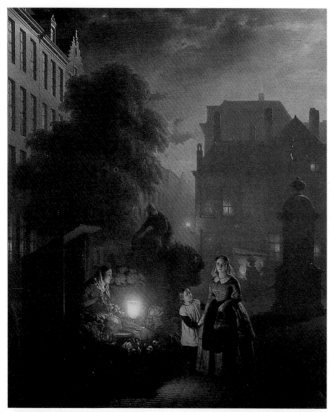

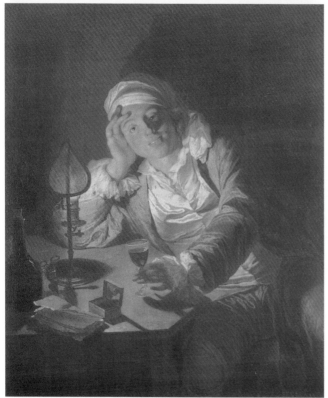

克斯丁（Georg Friedrich Kersting）〈弗烈德瑞區‧馬泰在畫室裡〉，光線從北向的窗戶照射進來，窗戶下方被遮蔽，好讓光線從上方投射。由於光線，畫畫的馬泰右手背是一片陰影。這畫表明藝術家工作室光線的重要性，以及畫家對光源的嚴格要求。

奧德貝特（Adele Chavassieu d'Audebert）仿吉洛底（Francois-Louis Dejuinne, Girodet）畫〈派格馬里翁和他的畫室〉，吉洛底的原畫可說是第一幅繪畫畫家夜晚工作的「檔案」。畫家運用燈光在夜裡作畫，一方面自然是提高工作效率，另一方面也有燈光可創造更好效果的說法。畫中有三種光，窗外的月光、畫家的燈光、右邊懸掛在牆上的畫也透露著光線。這三種光的交織更增加了畫本身的趣味。

賓士（Wilhelm Bendz）〈藝術學院的教室〉，在這幅學院教室的畫，除了光線打在模特兒身上，還有許多燈光分別照映著繪畫的學生，供他們作畫之用。白天繪畫之外，夜間的課程是訓練學生對燈光及物體之間關係的處理，以完善他們的技巧。

◆ 朵維爾　巴黎的新燈火　1746（上圖）
◆ 迭布爾　飲者-光的效果　1767　巴泰皇家藝術學院藏（下圖）
◆ 萊特　打鐵舖　1771　德貝美術館藏（右頁圖）

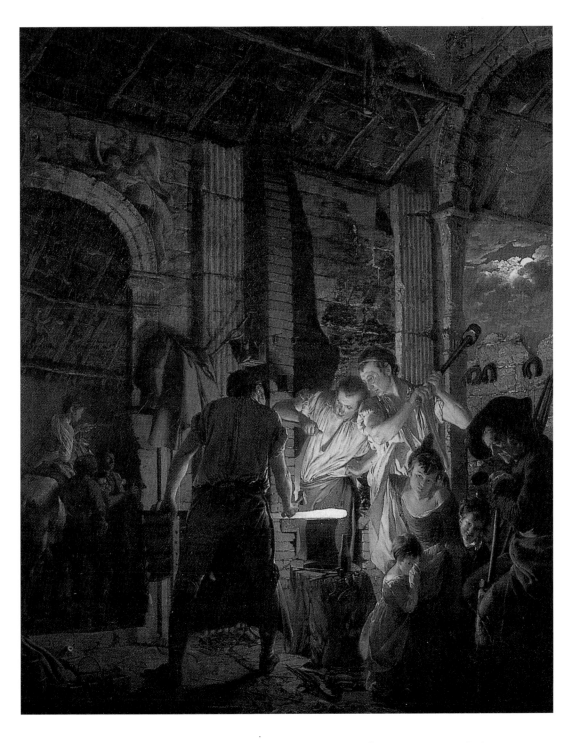

　　泰納（Joseph Mallord William Turner）〈湖上夕陽〉，泰納「色彩的蒸氣」的嘗試，
使畫中的光線有另一種朦朧的美麗，色彩也顯得更加豐富和多層次，渲染出微光的魅力。

　　文雄（Auguste Vinchon）1848年畫：路易士-菲力浦和皇室家族，1839年在皮耶畫
廊欣賞歐蓮斯（Marie d'Orleans）的雕塑〈阿爾克的約翰〉。畫裡我們可以看見，黑暗裡

二十盞燈側照著雕像，展現出不同層次的光影。18世紀夜間欣賞雕塑，曾經風行一時。光讓雕塑產生不同的氣氛，令人深刻難忘。

莫內的〈晚餐後〉畫作，一盞燈懸掛在正中央，強調室內的黑暗被趕走了。右角燃燒著橘紅色的爐火，畫家希斯里和家人喝茶閒聊，充滿一片溫馨寧靜。

曼哲爾（Adolph Menzel）〈藝術家的妹妹與客廳〉，1840年代，曼哲爾以流暢自然的油畫筆觸，描繪自然光與各種人造光。這幅畫中有四種不同的光源：其中有兩個我們看不見，一個應該是掛燈，懸吊在左邊打開的門後，給予整個空間光明。從右下角的陰影推測，一個應該是畫家在廊道裡作畫的燈光。其他兩處可見光，一處是妹妹手中的燭火，還有一處是放置在客廳桌上的油燈。褐色、暗紅的色調，和燭火、油燈的光芒使整幅畫呈現溫暖的調子。

德康帕斯（Alexandre-Gabriel Decamps）〈土耳其學校〉，陽光斜斜穿過窗子，給了教室光線，窗簾被照映在牆上，造成強烈的光影效果，非常寫實。

丘爾區（Frederic Edwin Church）〈日夜交替的瞬間仲裁者〉，標題源自彌爾敦的詩〈失樂園〉。這幅畫描繪晚霞的光景，當天還未真正暗下，房子的燈光已經點燃，象徵人類保持光明的努力。

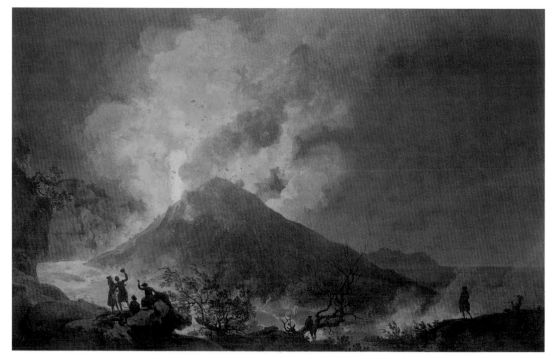

◆ 弗烈赫　維蘇威爾斯火山爆發　1771

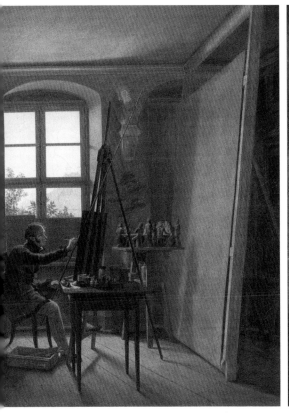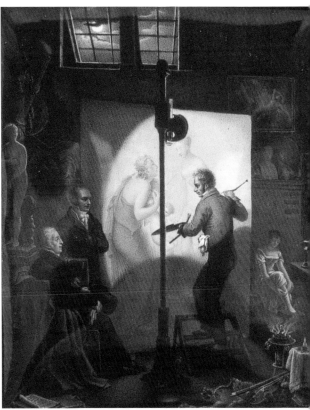

◆ 克斯丁　弗烈德瑞區‧馬泰在畫室裡　1812　雪尼茲市立美術館藏（左圖）
◆ 奧德貝特　派格馬里翁和他的畫室　1822　米蘭現代美術館租借，布瑞拉藏（右圖）

　　畢沙羅（Camille Pissarro）〈彭特瓦斯的交岔路口〉，這畫明亮的色彩，立刻讓人感受到太陽的照射。畢沙羅放棄繪出所有景物的細節，僅以顏色表現。他認為眼睛看一片景時，只是粗略的印象罷了，不應該盯住一個細節。

　　畢爾史達特（Albert Bierstadt）〈太陽光與陰影〉，大樹的枝幹與樹葉，在陽光的照射下，倒映在教堂牆上，造成光影斑駁的效果；女孩坐在石階上，光影也在她身上及抱著的洋娃娃身上交織，形成一幅美麗和平的圖象。

　　漢特（William Holman Hunt）〈倫敦橋夜晚，威爾斯王子及公主的婚禮〉，繪出1863年5月7日英國王子與丹麥公主成婚的盛大場面，燈火輝煌、旗幟飛揚、歡樂的人潮洶湧。在煙火的氣氛下，左上角的月光有些朦朧。

　　寶加（Edgar Degas）的〈室內〉，畫面中間桌上的一盞燈光，和微弱壁爐火光，照出了這間臥室和發生的故事。女子背著燈光坐在右角，似乎低頭飲泣，男子在左角倚牆而立，一付思索的表情，高大的影子聳立背後，造成一種壓迫感。桌上、地氈上、床上散置著衣物，氣氛憂鬱並帶些未知的恐怖。寶加以自然主義的方式闡述了那個時代社會都市生活的變化。

　　哲洪（Jean-Leon Gerome）〈各歌他〉耶路撒冷遠遠在望，一隊羅馬士兵向它走去。

◆ 畢爾史達特　太陽光與陰影　1862　舊金山美術館藏

各歌他山上耶穌和兩個強盜被釘在十字架上。我們看不見真實景物，卻從陽光照映帶出的倒影裡明白了發生的事件。

格林蕭（Atkinson Grimshaw）〈月夜下的利物浦港〉，月光、商店和街道上的瓦斯燈光、以及淡淡的霧氣、行走的馬車、散步的行人，交織出和諧、溫馨的夜景。

德皮（Hippolyte Camille Delpy）〈冬天的巴貝斯‧赫榭秀阿特大道〉，電弧光取代了原來的瓦斯燈，成了街道與商店夜間的主要照明，光度比以前明亮，與冬天雪地的反光相映成趣。

克洛葉（Peder Severin Kroyer）〈卡爾茲堡格列浦陀迭克大廳的夜宴〉，電弧光明亮的照耀之下，參加宴會的上流社會人士膚色看起來顯得較具光澤、健康，也較平白、單調。

梵谷〈吃馬鈴薯的人〉，農家人在低矮黑暗的房間裡，圍著方木桌坐著，桌面正中天花板上吊著一盞煤油燈，在燈蓋的反射下，微弱的光線散射到每個人的臉上、身上，梵谷僅用幾條明亮的色彩來表現這種光效。（圖版P.2、3）

安格蘭（Charles Angrand）〈意外〉，商店裡的燈光，照亮了懸掛的彩色水球，營造出了一片光帶，是畫面裡最光亮的部分。街上的行人聚集圍觀、馬路邊停著一輛馬車，一匹白馬靜立等待、前面一位金髮紅衣的女子急步而行。街道是黑暗的，但路燈照耀下，圍

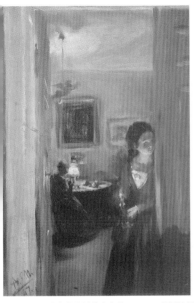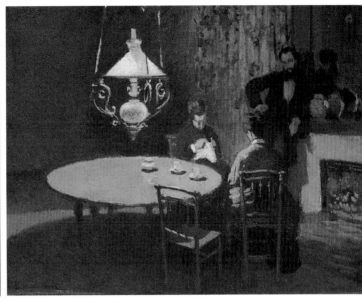

◆ 曼哲爾　藝術家的妹妹與客廳　1847　慕尼黑拜爾瑞雪新美術館藏（左圖）　◆ 莫內　晚餐後　1868-69　華盛頓國家美術館藏（右圖）

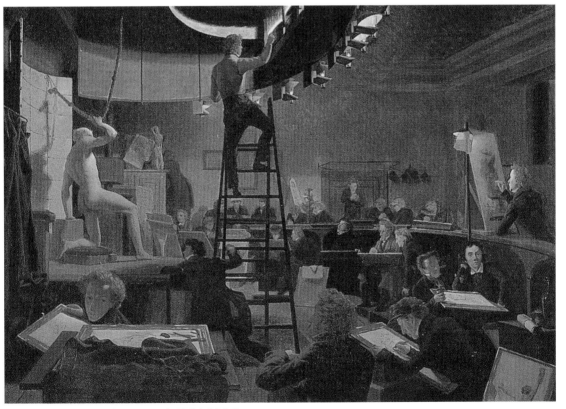

◆ 賓士　藝術學院的教室　1826　哥本哈根市立美術館藏

◆ 格林蕭　月夜下的利物浦港　1887　倫敦泰德美術館藏（上圖）
◆ 德皮　冬天的巴貝斯・赫榭秀阿特大道　1879　伊利莎白・坎伯勒藏（下圖）
◆ 克洛葉　卡爾茲堡格列浦陀迭克大廳的夜宴　1888　哥本哈根卡爾斯伯格美術館藏（右頁上圖）
◆ 竇加　室內　1868-69　亨利・P・馬克漢尼藏（右頁下圖）

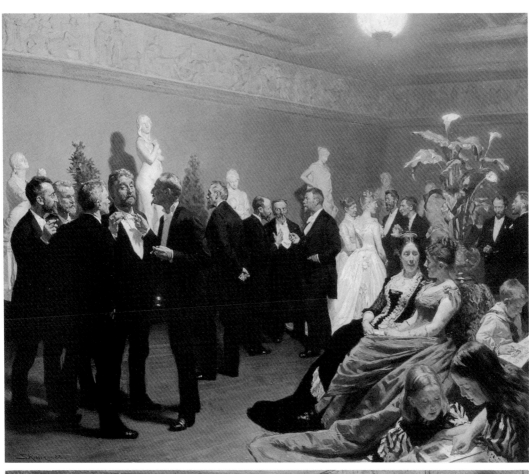

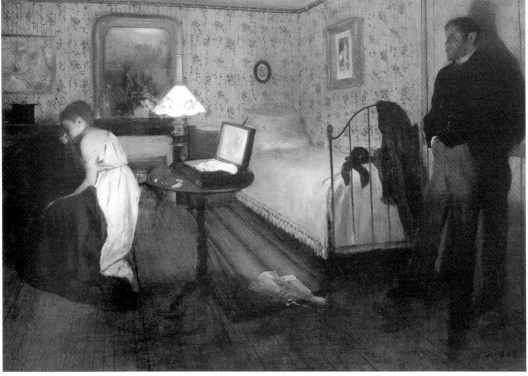

◆ 梵谷　攀著長春藤的樹幹　1889　阿姆斯特丹梵谷美術館，梵谷基金會

觀人群依稀可辨、馬背明亮、女人的前胸及左手臂也是光亮的。畫家為新印象派成員之一，他們自己研究出一套對光、顏色表現的形式。此畫全部以細小的色點來處理。

　　梵谷〈高更的椅子〉，燭台放在椅子上，點著小小的燭光，背後牆上掛著一盞瓦斯燈，橘紅色的大光芒。1888年9月或10月，梵谷在阿爾租的黃色房子舖設了瓦斯管，梵谷非常興奮，因為他可以和高更在夜間作畫了。這是梵谷第一幅瓦斯燈光下的作品。這畫若在瓦斯光下欣賞，整個畫面顏色顯然偏黃色調；若以電弧光照射，畫面色調看起來則顯得較綠。

　　梵谷〈隆河星夜〉，河對岸的城市本身呈藍色和紫色，點著的瓦斯燈光色調從金紅變化至銅綠色，倒映於水面上。天上的大熊星座閃爍著紅色、綠色的光芒與藍綠色的夜空抗衡。畫此圖之前，梵谷曾寫信給妹妹，描述他觀察夜晚是紫色、藍色和強烈綠色的調子，星光則夾雜著檸檬黃、粉紅、綠色和勿忘我花的藍色。他把這種色彩觀察心得畫成了〈隆河星夜〉，主題就是城市中的燈火與星星的光效。顯然星光要比瓦斯光蒼白多了。

　　梵谷〈攀著長春藤的樹幹〉和席涅克〈聖特洛佩斯的利塞斯廣場〉。這兩幅畫意圖都

◆ 席涅克　聖特洛佩斯的利塞斯廣場　1893　匹茲堡卡內基美術館藏

在展現盛夏的陽光效果，表現方法和呈現面貌卻完全不同。梵谷的作品，以黃色來表現遠處熾熱的大地，以冷色調來處理前方陰涼部分：藍色陰影，偏白調子的顏色構成樹間灑落的光線。席涅克則完全恪守新印象派分光法則，來獲得熾熱的陽光和陰涼樹蔭的效果，顏色顯得特別明麗耀眼。

　　莫內〈浮翁主教堂〉，兩張相同景物的畫擺在一起，同樣畫的是早上的效果，只是年份不同，一幅是1893年作品、另一幅為1894年作品，便顯現了不同的視覺感受。莫內特別側重同一主題在不同光線和空氣下變化的外觀，通過油彩紀錄下來，不再只是物體本身，而包含了觀察的過程。霧靄般的色彩，使物象在視覺上產生一種抽象化，特別有趣。

　　另外，凡‧羅伊（Jacobus van Looy）的粉筆畫〈巴黎之夜〉，燈火點亮了整個巴黎城，畫面上把人物放置於前面暗處，暗指恐怖的黑夜已成過去，人們尤其是婦女可以安全的在夜晚街上行走了。

　　阿姆斯特丹梵谷美術館設計了一條返轉的時光隧道，從幽暗的通道裡眼睛逐漸能辨認出寶藍色的幃幕。跟隨貝托（John Frederick Peto）〈他年歲月的光〉油畫，畫裡流淌著古

遠世紀顏色與氣味的各式燭台、提燈，牽引我們踏進藝術與科學的「光史」之中。

　　在這個「光！」的特展之中，除了能細賞上述描繪不同光的油畫之外，美術館特別為梵谷〈高更的椅子〉作品設計了特殊的照明，可分別從黑暗、瓦斯燈光、電弧光、日光四種不同光線裡區分畫中顏色的改變。複製的斷臂維納斯雕像放置在窗邊的旋轉台上，用來展現不同的光影變化。還能看到那段時期發明的各種稜鏡、望遠鏡、相機、油燈、燭台、瓦斯燈、電弧燈、白熾燈、炭條燈、電燈、甚而設計精美的「第凡內」燈罩，另外還包括有最早的投影機、第一部電影、萬國博覽會海報、商業裝飾畫、玻璃畫、皮影、當時發行的電業股票、相關文件及書籍、照片等，共計300多件，分別擺置在梵谷美術館新館的三層展覽空間裡，琳瑯滿目。

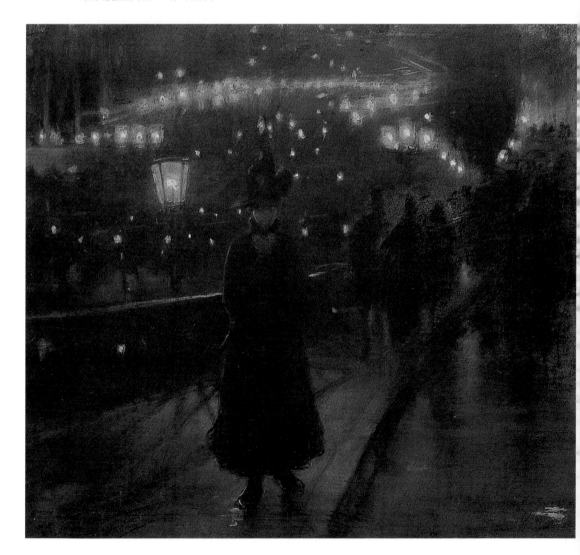

展覽的策畫極為用心，有著明顯的教育意味。由於科學性、實用性的硬體相當比重地穿插繪畫之間，所以與平時觀賞純繪畫的調子完全不同，知識性的重量壓迫了繪畫的感性染力。因此，從純粹藝術欣賞角度而言，自然頗受干擾；但換一方面來說，觀覽者籍此得以清楚了解，1750至1900年間光科學變遷對人類生活方式、及藝術變化影響的背景，當加深更多的省思與啟發。

2000年10月20日至2001年2月11月，這項「光！」的特展在阿姆斯特丹梵谷美術館做跨世紀的盛大展出，美術館特別從巴黎盧森堡公園商借來了〈自由女神〉的原型雕塑，放置在入口大廳的正中央。女神舉著火炬，象徵著永不止息的光明。曾經一個世紀比一個世紀光明，我們踏入的21世紀，是否也將比20世紀更加光明？

◆ 貝托　他年歲月的光　1906　芝加哥藝術協會，高德曼基金（上圖）
◆ 巴黎盧森堡公園自由女神原型雕塑（下圖）
◆ 羅伊　巴黎之夜　1886-87　荷蘭收藏協會租給阿姆斯特丹梵谷美術館（左頁圖）

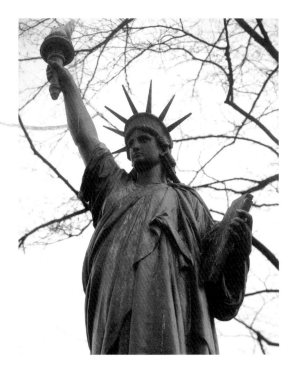

自由無拘的印象派繪畫筆觸

綿綿細細的雪花落在髮梢、衣裳上痕跡猶在，這會兒竟吹來了一陣寒風，下起剪也剪不斷的雨簾，空氣陰沉濕冷。走進阿姆斯特丹梵谷美術館，窗內、窗外頓時兩個世界——窗外明明是春暖前不捨離去的灰色冬天，窗內卻是白雲悠悠、海鷗鳴鳴、光彩燦爛的明媚光景。在印象派的繪畫面前，很難持續因天氣帶來的沉鬱的心情。

李查‧布瑞迭爾（Richard R. Brettell）——一位畢三十年生命研究印象派繪畫的學者，三年前倫敦英國國家美術館邀請他籌畫一個印象派的畫展，他的答案居然是「不！」他說，世界各地每一年都有美術館舉辦印象派畫展，印象派已經泛濫，倫敦國家美術館無需再炒這鍋飯。

可是之後他在歐洲各地旅行，順道在荷蘭拜訪辛格美術館、梅斯達美術館，而後有一日他在梵谷美術館看完畫後出門，對街傳統的荷蘭建築不經意跳入眼簾，那光、那色彩、那情境，他內心怦然一動，瞬間實景印象與畫面的重疊，對了！這是還沒專論的印象派繪畫中的一部分：捕捉影像的快速畫作。這是個值得舉辦的畫展，而且必須在梵谷美術館舉行。

於是，李查著手促成了分別在倫敦國家美術館與梵谷美術館前後舉辦的「印象派快速筆觸」繪畫展覽。共選出馬奈、莫內、竇加、畢沙羅、席斯里、摩里索、雷諾瓦、梵谷八位畫家70幅作品，加上5幅具備歷史淵源的畫作，共計75幅繪畫構成畫展的主題。

事實上，印象派之前「快速油畫法」是法國藝術學院課程的一部分，學生必須在兩小時之內完成主題。歷史畫畫家很快的構圖勾勒人物肖像、學生們在羅浮宮裡飛速的臨摹、巴比松畫派柯洛、盧梭、杜比尼都畫得很快，完成數不清的小畫和習作，被畫廊及收藏家所收藏。這些畫家也經常在戶外，以自由、快速的素描筆觸寫生，畫成的大量風景畫也被引進沙龍。

柯洛（Corot）遠在印象派出現的二十年前，以快速筆觸完成的繪畫作品〈沙丘間的

泉水〉，大筆揮就飛動的雲朵、搖擺不已彷彿有聲的樹葉、大塊大塊筆觸的沙岩，中間一泓小泉，給予印象派畫家相當的震撼與啟發。

杜米埃（Daumier）在〈藝術家〉這幅作品裡，以一條如蛇行般的線條，勾勒出站在畫架前作畫的畫家衣裳，自由大膽，營造了畫家作畫奔放無拘的氣氛。

馬奈——喜歡畫快畫來打發時間

馬奈喜歡畫快畫來打發時間。他銷毀的作品無疑遠較他完成的作品多得多。

就我們所知，馬奈從1860年中期開始畫「快畫」。〈隆鄉的賽馬〉畫出賽馬場的熱烈景象，馬以飛馳的速度迎面奔來，十分驚險。觀眾與賽馬之間的距離僅以灰藍色的矮木柵相隔，那種危險程度較畫史上的任何畫都來得高。觀眾中只有四位女士和一個做喊叫狀的男士形象較明確，其他人物均以點及小色塊來代表。背景的遠樹、草坡及藍天白雲則以極大的筆觸處理，顯示賽馬的環境是在郊外。畫中筆觸變化大且多，而且非常明顯。馬奈在這幅畫上簽了名，證明已是完成的作品，但沒註明是那一天的畫作，也無從考證。

〈葬禮〉，馬奈所敬愛的詩人朋友波特萊爾的出殯隊伍從教堂出發到墓地。見證人之一的比利時畫家史蒂芬（Aifred Stevens）記得那是一個炎熱、有雷雨的夏日。或許在行進

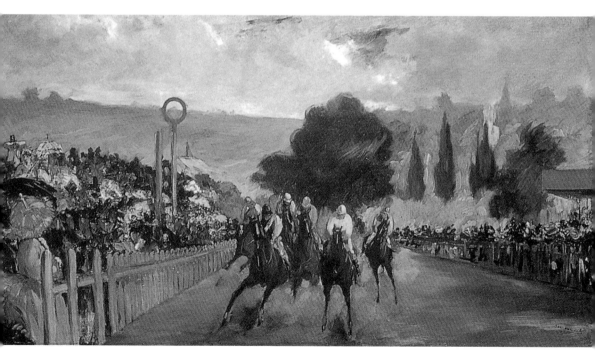

◆ 馬奈 隆鄉的賽馬 油彩畫布 43.9×84.5cm 1866 芝加哥藝術協會，波特‧伯門收藏

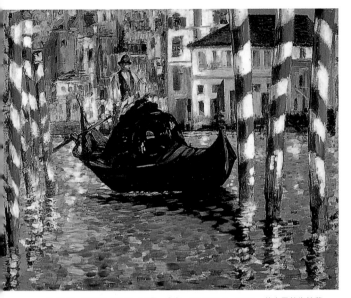

◆ 馬奈　威尼斯大運河　油彩、畫布　58×71cm　1875　薛本尼美術館藏

的過程中正遇見暴風雨，馬奈躲在一棵樹下，送殯隊伍和遠處的景致及烏黑的雲層，深深觸動他悲涼的情緒。三年之後，記憶重浮心頭，他以快速的筆觸畫下了那一刹那。黑沉壓迫的天空、濃重被風雨吹打的樹木、送葬的黑色隊伍，明顯的筆痕把壓抑的情緒完全掏出傾倒在畫布上。這幅畫在馬奈生前從未展出，由馬奈夫人保存，後來經由畫商賣給畢沙羅收藏。

〈威尼斯大運河〉是一幅甜美畫作。馬奈到威尼斯旅行，被這個水城迷惑住了，美麗的風景讓他無從下筆。一直等到停留的最後一天最後的時刻，他才在畫布上落筆。他後來得意地告訴畫家卡沙特（Mary Cassatt），為此他在威尼斯多逗留一天，把畫完成。

研究者發現，這幅畫最先構圖裡有兩艘船，一前一後，後來改畫成一艘船。船位於畫面的正中央，很仔細的以不同色調的黑色覆蓋，周圍則以藍色、藍綠色、白色、橙色點片來襯托運河的浪漫情調。很有趣的是，這幅畫中只有右上角露出一點點蔚藍的天空，用來對映水波的光影效果。馬奈打破了風景的背景畫法，變成以建築構圖為主要背景。豎立在水中的垂直椿子及河畔的建築，以不同顏色的垂直筆法表現，與水波的橫向筆觸交錯，更生趣味。

馬奈的〈素描「弗里耶－伯杰赫酒吧」〉，以他偏好的黑色調畫出黑衣女侍，站在吧台裡，旁邊是一吹笛的黑衣、黑帽演奏者，背後的鏡面反映出女侍的背影及杯觥交錯的重重人影及燈光，筆觸清晰可見。從標題即知是快速繪就的油畫，卻極其生動。

〈閱讀中的女郎〉，馬奈幾乎是用一種書法家龍飛鳳舞的技法來畫這幅畫。

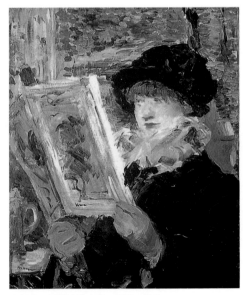

◆ 馬奈　閱讀中的女郎　油彩、畫布　61.2×50.7cm　1878-1879　芝加哥藝術協會藏

所有背景的色點都像跳舞似的，跳躍出光線的質感。戴黑帽、穿黑衣，圍著透明白紗巾的女郎，佔據了畫面3/4的位置，坐在戶外咖啡座上，正專注的閱讀一本畫報。左手邊桌上擱著一杯斟滿的啤酒。馬奈快速的畫法，表現女郎的閱讀將是短暫的、啤酒也很快會喝光，她只是戶外咖啡座的過客，因此馬奈必須以最快的速度捉住女郎閱讀的剎時。我們可以算出他畫女郎的面孔不超過二十筆。顏料是濕的一層層加上去。這幅畫也許是馬奈對法國傳統繪畫中閱讀女郎主題的一種玩笑與反叛表達吧！

莫內──捕捉風吹樹動的印象

空氣，給與莫內很強烈的感覺與刺激。他經常選擇一主題畫系列作品，捕捉事物在不同時間、季節，因空氣產生不同的色彩感，而出現的奇妙變化。

〈拖船〉，莫內描繪諾曼第漁人在傍晚時分將漁船拖上岸的情景。完成這張畫，他至少得費時一天，必需等天空的亮黃色乾了之後才能添上暗調顏色；才能畫上沙岸、村屋及點亮燈光的燈搭。拖船的精細線條、船上的網線，與漁人腳下如舞蹈般的靈活曲線、流動的海波，相映成趣。

林間小路散步、喃喃細語的〈巴西卡與卡蜜兒〉，莫內以黃綠色調處理一對情侶，白色顏料加在色彩未乾的綠草、樹葉、褐色小徑及深藍西裝、白色衣裙上，營造出陽光明媚樹蔭掩映的溫馨氣氛。莫內在這畫上除簽名外，特別註明「我已完成這畫」，可見他揮灑後心中的愉悅與舒暢。

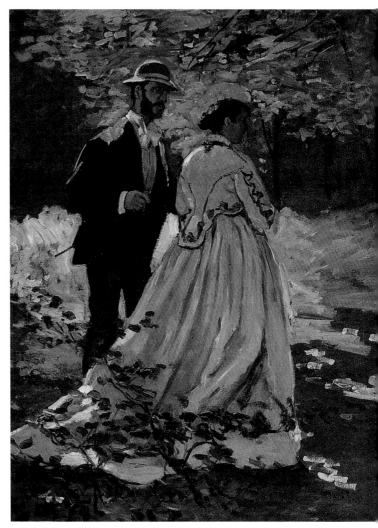

◆ 莫內　巴西卡與卡蜜兒　油彩、畫布　93×68.9cm　1865　華盛頓國家美術館藏

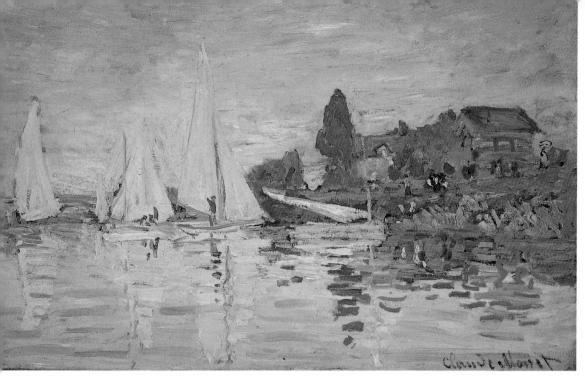

◆ 莫內　阿根條爾的賽舟　油彩、畫布　48×75cm　1872　巴黎奧塞美術館藏

　　〈特洛維爾海灘〉，是莫內蜜月期間的創作。撐傘閒坐的白衣女子與背著陽光閱報的黑衣女子，構成畫面的重心，大膽地分置在畫面的左右兩側。兩人中間逐漸遠去的黃色沙灘、藍色海水、白雲流動的晴空，可以感覺到一點風、一些空氣的氣味。白色無拘束的線條筆觸，赤裸裸的呈現陽光的照映。莫內在處理水與天兩種不同的大自然力量，也打破了傳統的講究，企圖把它們變成完全屬於色彩結構的不同旋律。

　　莫內旅行到荷蘭，畫下了〈沙丹附近的風車〉。翻掩的草波、行走的流雲、逐浪而馳的帆船、旋轉的風車，每一筆無不是確定有力的筆觸。彷彿風力完全無可抵禦地任莫內在手下掌控。

　　〈阿根條爾的火車站〉，莫內畫法國北部的一處火車站。畫裡沒有人物。天空、遠山、火車頭、月台等景觀，都是大筆大筆層疊過去的色彩，但他特別強調了火車頭冒出的煙氣，快速有力的幾筆，捕捉住了煙氣的質量與氛圍。電線桿、電線、鐵軌，以簡潔的線條勾勒出。雖然這是莫內第一幅有關火車的作品，卻充分顯示了他處理此題材的天份與能力。他對藍色、紫灰色、鉛白色的使用，創造了特殊的個人風格。

　　莫內在曼頓，深深感受到法國南部的風、海、天、地之間的關係，畫下了〈曼頓附近的馬丁角〉。他以近乎歇斯底里的黃色、橘紅色線條，勾畫山的岩石表面及路徑，以旋轉、傾斜地舞蹈式筆法畫出濃密不透的樹葉，用雜亂的黃、白線條處理藍天白雲下刮起的大風，以致樹搖草動。幾條藍白曲線造成蔚藍海岸翻起的波浪。遠遠幾小塊藍色、白色看過去就是陽光下的城市，相對比之下，前景則是遠離塵囂的寧謐大自然。這畫顯然必須等

底色乾了之後才能揮灑線條。奔騰開闊的胸懷，莫內以放蕩不羈的筆法，創造了這幅如亂針刺繡的風起時戶外景觀，特別強勁有力。

〈艾伯特的楊樹〉，這幅畫裡莫內特別註明了詳細的繪畫日期。畫面非常單純──藍天白雲，以及成列被風吹亂了樹葉的細長楊樹。風吹樹動的印象，莫內捕捉下來，扣人心弦。

竇加──動靜反差對比筆法流暢

竇加從沒畫過戶外風光，他的畫以人物為主，特別是一系列的芭蕾舞者。他喜歡採用很平的筆法，使用很薄的顏料，讓褐色的帆布露出來。

〈尼提斯夫人肖像〉，竇加畫的是義大利畫家尼提斯的妻子。她坐在椅子上、頭靠在椅背上。竇加以很大的筆觸及很平的筆法，畫出衣服及背景；並採用濕筆覆蓋濕筆的混合手法。他在象牙色的背景左上角，簽上跳舞般的名字，表示這是幅畫得很快卻是完成的作品，「反肖像畫」的意味濃重。傳統女子肖像畫，總是盛裝端坐或站立畫室裡，像玩偶一般的任由畫家擺佈，而加以精細的描繪。這畫卻是很隨意的歇息姿態，沒有細節的描寫，僅只是一種氣氛。

波士頓藝術美術館收藏的〈交叉著手的芭蕾舞孃〉，竇加在象牙色的底色上，簡單幾根書法式的線條，瞬間勾勒出了芭蕾舞孃。然後他以很平、很薄的褐綠色，塗抹舞孃的頭髮、面頰、胸口及雙手；背景則再平塗一些很薄的紅色。因此，我們看見的畫面，人物是安靜的，背景卻是鮮活的，動靜之間的單純反差對

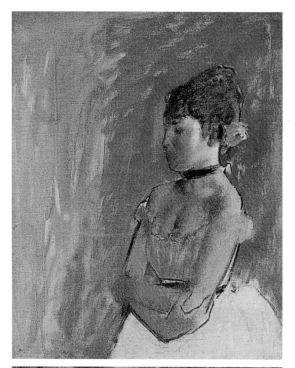

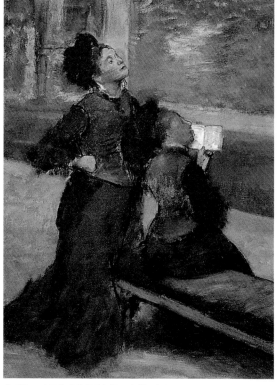

◆ 竇加 交叉著手的芭蕾舞孃 油彩、畫布 61.4×50.5cm 1872 波士頓美術館藏（上圖）
◆ 竇加 參觀美術館 1870-1880 波士頓美術館藏（下圖）

比，使畫面特別生動有趣。

〈參觀美術館〉，竇加以黃褐為底色，畫出兩位黑衣、黑帽女士，一坐一站，仰頭向右上方賞畫的專注神情。這幅畫竇加並沒有簽名，我們只知這是他1879-80年間的作品，究竟算不算完成不能證明。但是相較於他處理〈尼提斯夫人肖像〉的手法，同樣筆法流暢、色彩豐富，相信應該是一幅完成的作品。

畢沙羅——快速畫出情境的觸動

畢沙羅，是以畫得很仔細著名的畫家。基本上說，他根本不喜歡畫快畫，但畢竟情境的觸動，還是讓他留下了幾幅快速作出的繪畫。

1877年，畢沙羅畫下了〈彭特瓦斯的黃昏，習作〉。黃昏的金紅光線斜映樹梢、草地，風吹雲走，前面已沒了光線，只有掩覆的草叢與道路，一輛小蒸氣火車冒著白煙穿過中間。筆觸很大，旋動的筆法表現行走的白雲、曲向的短筆描述了飄動的樹葉、長而略彎的筆法說明了掩映的草叢。他使用了非常可愛的中間色，是一幅很不尋常的畢沙羅作品。

◆ 畢沙羅　彭特瓦斯的黃昏，習作　油彩、畫布　38.5×56cm　1877　查爾斯・凱藏

◆ 畢沙羅　蒙馬特大道夜景　油彩、畫布　53.3×64.8cm　1897　倫敦國家美術館藏

　　畢沙羅年老時住在巴黎，從羅浮旅館及他的公寓畫了幾幅巴黎風光，這是其中一幅。
〈蒙馬特大道夜景〉，雨夜的濕氣、燈光的輝煌、人潮的熱鬧，畢沙羅以大量的筆觸，任
意混合的顏色，盡可能快速地點畫這幅夜色。用筆的大膽任意，證明在1890年代，印象派
畫家依舊活躍。

席斯里——濕筆層疊充滿暴烈能量

　　並非印象派畫家都是法國人，像席斯里的父母為英國人，不過他卻誕生在巴黎。席斯
里不像其他印象派畫家，他喜歡畫出細節。他的畫很純粹，用很多細小的點、線組成畫
面，以成百上千的細小線條替代很重很大的筆觸和色塊。他常常在畫布作畫之前就已經構
圖好風景。他把眼睛花在觀察樹木、房子、雲朵上面，同時以腦思考效果的時間，遠比放
在畫布和紙張上的時間要多。

　　〈7月14日的馬利‧勒‧瓦〉畫著雨天的法國國慶。席斯里以白藍色來表現雨天路面

的積水，兩個撐傘的人在雨地中踟躕前行，法國國旗在風雨中飄搖。畫家從高處俯視這不尋常的冷清節慶景象，有感而發地以畫筆紀錄下來。

〈比郎柯特的塞納河〉是一幅充滿爆裂能量的作品。席斯里用狂草書法般、濕筆層疊濕筆的筆觸來繪畫天空，以亂針般的版畫技法來表現土地風景，進而將兩者並列於畫布上。源源浪波的水流、船、草、房子、人以及遠樹，席斯里透過腕力，使用許多不同顏色的線條筆觸，把震盪的情感傳遞出來。這些短小筆觸是如此的生動，讓人立刻聯想起柯洛、杜比尼風景銅版畫的氣氛。席斯里把蝕刻風景的技巧加以變化，搬上他的畫布，企圖用它來解決線、色二分法的古老觀念。

〈黎明時刻的塞納河〉、〈塞納河上的橋〉，這兩幅席斯里的畫看上去是那麼的神經質、顫抖、搖擺，而且題材平凡。畫中房子沒有建築設計、樹沒有好好去處理、小船平常無奇、人物那麼細小低微，也無法解釋為什麼這個人放在這裡，那個人放在那裡。1870年代，席斯里比其他風景畫家激進。他不喜歡畫華麗的風景，雖然受到巴黎畫派的攻

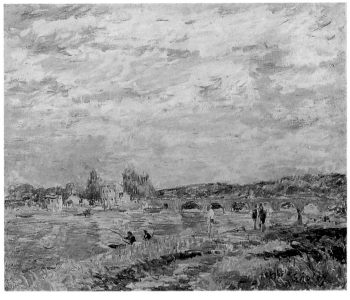

擊，可是左翼畫家如畢沙羅等卻與他同一陣線。另外，席斯里也對莫內、雷諾瓦、馬奈所繪的夏日風氣、周末休閒題材持強烈反對態度。

摩里索——洋溢抽象趣味

摩里索輕鬆的筆觸和快速的筆法洋溢抽象的趣味。經常會看見她的畫布在自由的筆觸下顯露出來。她的畫非常隨意和自然，主題溫馨，喜歡畫小的主題：家庭生活、海上的船、夏日中後塞納河的旅遊……。摩里索的簽名不同於其他畫家，她從沒刻意去練習如何簽名，而是很工整一筆一畫的寫下名字的每個字母。

〈飛堤〉、〈曬衣場〉、〈西科威斯，懷特島〉、〈英國海船〉，都是摩里索的風光小畫。使用中間色，她的畫有女性的溫柔，甚至筆觸也帶著婉約的文雅。她的這些畫地平線都很高，顯然畫家挑選站在一個適當的距離位置，能夠很清楚的觀察事物的進行狀態。這些畫都有人物，但她並不去仔細描繪，只以簡單輪廓和色彩的表現。場景的氣氛才是她表達的主要目的：她清晰的呈現帆船、雲、人物、煙、水、房子、土地、衣物等的質感。

〈夏日〉，摩里索以放鬆自由的筆觸、明亮的色彩描繪兩名遊湖女子。一位側坐欣賞游泳的水禽、另一位女子則正面安閒優雅的端坐。她們代表著摩登的休閒世界。乾淨、清

◆ 摩里索　夏日　油彩、畫布　45.7×75.2cm　1879　倫敦國家美術館藏（上圖）
◆ 席斯里　7月14日的馬利‧勒‧瓦　油彩、畫布　50×65cm　1875　英國貝德弗‧寶洛市議會藏（右頁上圖）
◆ 席斯里　比郎柯特的塞納河　油彩、畫布　37.5×54cm　1877-78　曼菲斯‧迪克森花園與美術館，蒙利馬利‧瑞區禮贈（右頁中圖）
◆ 席斯里　塞納河上的橋　油彩、畫布　38.1×46cm　1877　倫敦泰德美術館藏（右頁下圖）

◆ 摩里索　別墅內　油彩、畫布　50.5×61.5cm　1886　布魯塞爾德
伊克塞勒美術館藏（上圖）
◆ 摩里索　盆中的白花　油彩、畫布　46×55cm　1885　波士頓美術
館藏（下圖）

爽的顏色，營造出了綠意盎然的湖光水色及草地樹林，飄散著愜意及輕盈的愉悅。

〈在聖地一角的孩子〉，摩里索畫下了在別墅花園中玩耍的女兒。〈別墅內〉畫作裡的餐桌上還擺著早餐、窗外是綠色的花園與堤岸及蔚藍的海水，白衣藍長襪女孩抱著洋娃娃嬉戲。藍、綠的色調，讓兩幅畫面充滿清涼的氣息，尤其是濕筆色彩的重疊，更讓空氣流動著舒心的水份。摩里索以一種纖細的母性特質，來紀錄花草、早餐、女孩、洋娃娃，這些女性的主題。比較起其他男性印象派畫家，自有其獨特的性格。

她的靜物作品，例如〈盆中的白花〉，延續著一貫清淡雅致的色彩。摩里索不喜歡把靜物處理得奢華富麗。她賦與靜物一種安靜、充滿傳統的氛圍。簡單的靜物構圖讓我們聯想起18世紀的靜物畫家夏丹（Chardin）。而她的表現方式，顯然比她的另一位崇拜偶像──畫家弗拉哥納爾（Fragonard），來得更大膽奔放。

雷諾瓦──筆觸更多更小使畫面顯得更敏感

雷諾瓦原本從事設計，受莫內的影響，轉變成為印象派畫家。他的人物畫特別精彩。他的眼睛觀察細節、處理細節甚至比莫內更準確。使用更多更小的筆觸，讓他的畫顯得更敏感。他的繪畫並創造出了輪廓和體積的印象。他對光的掌握至今仍為現代畫家所欽羨。

他的風景畫與其他印象派畫家相比，亦有其不同及獨特之處。他畫的小主題，則和所有印象派畫家一樣放鬆、自在，而氣氛更寧靜，色彩更豐富、更甜蜜，他尤其喜愛使用綠色。

雷諾瓦的〈自畫像〉，紫色特別的突出，而呈現截然不同於梵谷、林布蘭特的自畫像。從筆觸可以看出他畫得非常快，不論是背景或是肖像本身，他採用上千條不連續的、分開的，或長或短的筆觸，表現出自己的形象。這種畫法，有些像德拉克洛瓦處理畫布表面的方式──繁複的筆觸。

莫內與雷諾瓦曾以同樣的主題〈莫內夫人與兒子〉，畫下了油畫。莫內的畫作顯然更在意表現花園的氣氛，而雷諾瓦則捨棄園景，完全以人物做為重點，只有左上角的一點紅花、右邊的母雞與小雞、中間的樹幹與背景的大片綠草地，解釋場景為戶外。雷諾瓦很自由快速的繪出人物的表情、姿態與穿著，筆觸輕鬆、大膽、流暢。

〈狗〉是雷諾瓦的一幅小品，很顯然這是畫朋友家的狗，是個禮物。狗張著可愛的大眼睛，頸子上繫著銀色鈴鐺。這類畫，雷諾瓦畫得不少，我們不能以嚴肅的作品對待。但雷諾瓦的「禮物畫」雖畫得很快，但色彩、人物或動物形象，都有他的特質可尋。

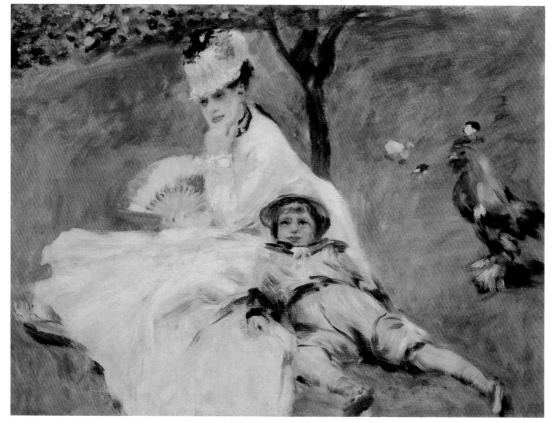

◆ 雷諾瓦　莫內夫人與兒子　油彩、畫布　50.4×68cm　1874　華盛頓國家美術館藏

　　雷諾瓦的風景，例如〈一陣風〉、〈華格蒙的路〉，企圖捉住的不是永恆的景像，而是一剎那的風景狀態。〈一陣風〉吹拂起雲、樹及草；〈華格蒙的路〉蜿蜒的道路被特別強調、樹草被風吹動的方向、天空的顏色，都是一瞬間的故事。雷諾瓦以慣有的成千細短筆觸，像湘繡般以不同色彩營造畫面。他這兩幅畫色彩及用筆看起來很乾但很具動感，呈現出另有韻味的動態風光。

　　〈火爐畔〉，一對男女交談著。雷諾瓦以直的、橫的、斜的各種顏色短小線條描繪室內聊天的氣氛，人物面目模糊不清，因為人並不重要，重要的是對話的本身。這幅畫的線條很自由、很隨心，經由線條可以想見雷諾瓦刷刷而下如舞蹈般的運腕及筆力。這幅畫看起來像是素描練習，其實是幅完整的油畫作品。

　　〈瓶中的玫瑰〉，或許雷諾瓦畫的是插在東方瓷瓶中的粉紅芍藥花。我們不懂畫家為什麼如此處理這瓶鮮花？背景雖然模糊，但可以感覺花是擺飾在一個華麗的空間裡。此畫以他一貫的各色細線條處理，卻在桌面上添加蛇行般的幾條曲線，有何特殊意思？不可得知。這幅作品中他摻雜了濕筆與乾筆兩種畫法，來經營氣氛。

　　雷諾瓦也是位很傑出的海景畫家。他的〈日落〉只畫了30分鐘就宣布完成，簽名時顏料仍是濕的。他的海景筆觸不似一般他畫作的神經質與纖細。大筆揮動的天空及波浪式筆觸的大海，閃耀著光彩燦爛的夕陽色彩、一艘藍色的遠帆。他的海與天空，兩者間關係息息相接，充滿了力量與神祕。

◆ 雷諾瓦　火爐畔　油彩、畫布　61.5×50.6cm　1876　斯圖加特市立美術館藏

◆ 梵谷　採石場的入口　油彩、畫布　60×73.5cm　1889　阿姆斯特丹梵谷美術館藏

梵谷——快速自由奔放

　　1886年，梵谷搭「霸王車」（坐火車逃票）去到巴黎。由弟弟西奧介紹而認識了畢沙羅等印象派畫家。他們快速、自由、奔放、大膽的繪畫筆觸，帶給他很強烈的震撼。這些畫家處理瞬間印象的方式導致後來梵谷獨特的畫風，創造出一系列動人的作品。從〈藍色的女子肖像〉、〈海景〉、〈採石場的入口〉、〈雷雲下的麥田〉，我們似乎看到梵谷的手毫不猶疑地握著畫筆，快速準確的以各種不同筆觸描繪出主題與畫面的氣氛，充滿速度的力量。

　　這次梵谷美術館的展覽，特別設計不同的背景色來襯托畫家的作品：馬奈天藍色、莫內黃灰色、竇加明黃色、畢沙羅淡紫色、席斯里紅色、摩里索淡灰紫、雷諾瓦黃綠色、梵谷磚紅色，這些顏色很傳神地體現出畫家的性格和畫風。再加上美術館引導長廊裡不同色彩的紗網燈束裝飾，以及展覽廳正中央弧形紗網屏風投影著流雲、海浪，它們與牆上的畫作相互呼應，更使展覽本身流動著一股明快的氣氛。

　　當這個展覽先在倫敦展出時，批評家稱讚它是該年度英國國家美術館最精彩的展覽。的確，畫作的精妙、主題的突顯，確是值得鼓掌。

繁美與悲情——
1900時期的巴塞隆納

一步一步向前漫行，我悠然地欣賞路旁櫛比鱗次的聳立華廈，突然馬路盡頭，一位穿著遮腳長篷裙的母親急急把頭飾繁花彩帶的小女兒拉開，頭戴呢帽衣著西裝的男子忙把騎著的自行車匆匆閃避，馬車暫停一旁，便見叮叮噹噹響著鈴聲的電車迎面駛了過來。

這一刻恍恍惚惚地真是穿過了時光隧道，走在1900年代巴塞隆納的街頭，自己的牛仔褲顯然不搭調且怪異。

不，此刻明明是2007年，此地明明是阿姆斯特丹梵谷美術館的展覽廳，怎會如此幻覺？

因為「1900巴塞隆納」特展，美術館花盡心思把三層樓的特展展示廳全設計成1900年代巴塞隆納的景物，讓觀賞者有著身臨其境的貼近感。

早先，西班牙東北角加泰隆尼亞自治區的巴塞隆納，原是一個封閉的城市，城市侷限在一個小小的範圍之內。直至19世紀的前半世紀，現代工業與商業突飛，人口急遽增長，原來的小城區完全不敷使用，建築物與生活空間嚴重短缺。終於1859年位於馬德里的中央政府批准由工程師伊迭馮‧塞達‧伊‧山耶（Ildefons Cerdà i Sunyer）設計的城市擴大計畫，稱之為「伸張」（Eixample），把一個中型的建築擁擠、街道狹窄的城市，轉變成經過計算有邏輯的大都會。這是19世紀歐洲最大的城市發展規畫。

1888年的世界萬國博覽會在巴塞隆納舉行，為了給予前來觀光的各國人士良好印象，更促進城市的各項建設，一心一意把城市打造成為「地中海的珍珠」：城市擴大出十多倍，主要交通幹道的銜接、街道的拓寬、人行道的地磚、八角型高層民房建築的整齊劃一形式、特殊建築創意的宅第，讓巴塞隆納成為一個著實令人驚喜的城市。正因如此，1880至1910年間巴塞隆納，是個充滿活力與爆發力的城市，由於工商業的成長，同時興起了一批新的富裕人士；於是，不單見諸於建築，其他如文學、繪畫、音樂、舞蹈、戲劇等，各種文化的發展也因而有了一番新氣象。

梵谷美術館建構出的1880至1910時期巴塞隆納城市景觀裡，多處大屏幕電影的設計，呈現當年巴塞隆納人活動的黑白影像，讓那個時代重新復甦了過來：滿載而歸的漁船在夕陽中駛入港口、紡織工廠龐大的空間放滿了機器，女工們專注地紡織、四處張貼的海報，看見了巴黎時尚對於巴塞隆納的吸引力與影響、「不協調街區」宅邸室內裝潢的再現，顯露出「布爾喬亞」式的情調、印刷的書籍、精雕細琢的首飾、「新藝術」造型的器皿與木家具、高第建築的模型與圖址等，在華格納歌劇的唱聲中，像一個故事串起另一個故事，連接成繁美的時代氛圍，流淌著文化藝術的高雅，也包含著世俗的頹廢。

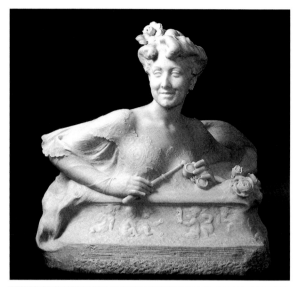

尤西比・阿爾瑙（Eusebi Arnau）的〈巴塞隆納〉，這件1897年完成的青銅半身雕塑，我們看見的是一個頭戴皇冠、恩威並重的女性。名為「巴塞隆納」的這位女性，多半時候被這個城市描繪成守護其子女的慈愛婦人，但有時也被描繪為惡毒的繼母。

約翰・普拉涅拉（Joan Planella）的油畫〈工作的女孩〉，我們看到以細膩筆觸繪畫出來的紡織機器，機器前面，一個梳著辮子的金髮女孩，垂著眼簾，專注於她手中的工作。這個女孩看模樣不超過十五歲，應該是個童工。這幅畫，傳達了當時做為紡織重鎮的巴塞隆納的社會實際狀況，許多勞工家庭全家從老到少都在紡織工廠裡工作，靠微薄的收入生活。

在〈工作的女孩〉旁邊，有一件精美別致的化粧台，這是著名建築家高第（Antoni

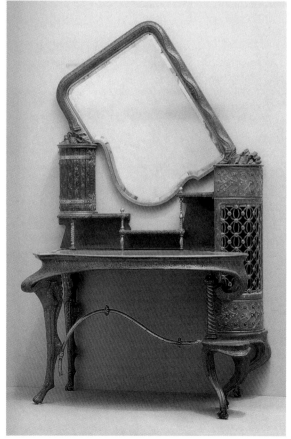

◆ 尤西比・阿爾瑙　包廂裡　雕塑　1911（上圖）
◆ 高第1889設計的化妝台（下圖）

Gaudí）專門為依莎白·奎爾（Isabel Güell）所設計的家具，
她是高第好友尤西比·奎爾（Eusebi Güell）的妻子。奎爾家族
在巴塞隆納極有威望，是最重要的工業界巨頭。高第一生設計
了不少家具，這一件無疑是其中式樣最奇異的。他把桌面縮減
到極限，讓桌面上方的鏡子馬上能被視線捕捉住，同時增加抽
屜，獸足式的桌腳彷彿正在舞蹈。這件極端美麗的家具，基本
上是18世紀洛可可形式，但線條和裝飾圖案則是加泰隆尼亞式
的新藝術設計。〈工作的女孩〉與「化粧台」內容的反差，正
是當時巴塞隆納社會貧富懸殊反差的真實寫照。

　　《拉芬克》（L'Avens）雜誌於1881年問世，一群年輕前
衛作家與藝術家主持，重將包括：伊·脫連茲（Jaume Massó
i Torrents）、艾米利·管雅芬斯（Emili Guanyavents）、
惹曼·卡沙斯（Ramon Casas）、艾利休·美弗連（Eliseu
Meifrén）。他們把內容焦點放在歐洲最新的藝術、文學與科
學發展和討論上。這不但對他們自身的自我意識產生了影響，
也對加泰隆尼亞人產生了影響力。1891年，他們把雜誌名改變為本土加泰隆尼亞的發音
「L'Avenç」，同時開始出書、印刷目錄、演奏會節目表，與音樂有關的目錄、海報，明
信片等。於是「拉芬克」擴展成書店、印刷廠和前衛藝術人士的聚會點。

　　「拉芬克」在巴塞隆納的「現代主義風格」（Modernista）無疑地扮演了領導者的角
色。這個結合文學、視覺藝術、建築、應用藝術、版畫、戲劇和印刷的文化運動，也企圖
挽救加泰隆尼亞的傳統，免於流失之憾。展場中，我們看到了「拉芬克」書店的大幅黑白
照片，更在幾個玻璃櫥裡，

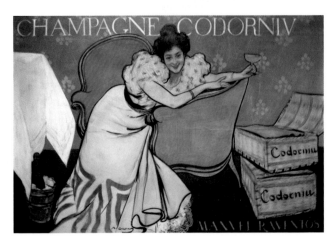

看見了當年出版的詩集、巴
塞隆納觀光手冊，及一些海
報。其中最引人注目的當然
是惹曼·卡沙斯設計的「科
紐香檳酒」（Champagne
Codoniu）海報。由於後來
不可隨意稱香檳，如今其名
為「卡瓦」（Cava）白葡萄
酒。一臉盈盈笑容的女子，

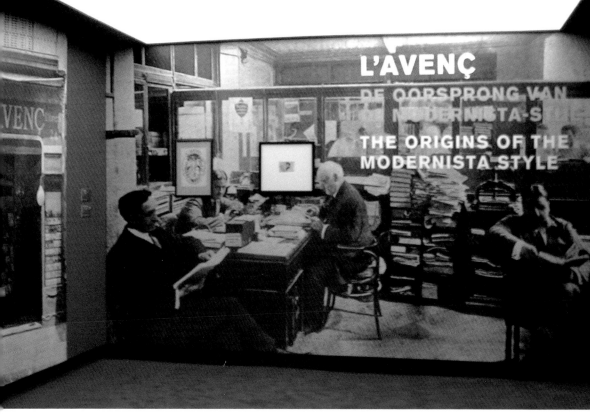

◆「拉芬克」書店重新在特展上呈現（上圖）　◆ 惹曼・卡沙斯　科紐香檳酒　海報設計　1898（左下圖）

雲髮盤轉，斜倚在綠色沙發椅上，豐腴的雙臂，修長的雙手持著一杯金色的香檳酒。右下角疊置兩箱香檳酒，左邊桌子僅現出鋪白檯布的一桌角，檯布下一個小木桶盛著一瓶貼了標籤的香檳酒。黑色的地面，背景則是淡紫色金線白花的牆壁。

這張瀁漾著柔情與浪漫的海報，為惹曼・卡沙斯贏得了第二獎，這份海報大量印刷獲得極大的成功。惹曼・卡沙斯這幅畫的流線型線條、女子的服飾、髮型都是標準的「巴黎」風格。從其他的海報我們也看見同樣明顯的「巴黎風」。

1877年，巴列斯（Joan Baptista Parés）將自己原本的藝術家美術用品店改經營畫廊，加泰隆尼亞的當代畫家紛紛在那裡開個展或聯展，展覽對一般民眾開放。

1889-1892年間，山提牙哥・魯西諾（Santiago Rusiñol）與惹曼・卡沙斯在巴列斯的畫廊展覽他們在巴黎的第一批作品。這兩位藝術家對於藝術的最新發展都充滿極大的興趣，所以經常前往巴黎。他們的畫作內容包括：巴黎的蒙馬特、嘉列特磨坊、舞台咖啡、夜生活和窮人區的波西米亞式生活。打破當時題材狹窄的西班牙繪畫主題，呈現出另一類風貌。於是，更多的自然主義風格開始呈現，也造成許多西班牙藝術家效倣巴黎藝術家的風潮。

年輕一代藝術家現代、色彩豐富的繪畫作品，帶給巴塞隆納人無限的驚喜，群眾們大量地湧進了畫廊。

◆ 路易士·馬斯里耶拉1900年至1916年設計的珠寶（上四圖）　◆ 瓷磚設計「玫瑰」（下圖）

　　特展中的這類繪畫，最吸引我的是魯西諾的油畫〈艾瑞克·沙提的房間〉。1891年，卡沙斯與魯西諾在朋友烏特瑞羅（Miquel Utrillo）介紹下，認識了在巴黎「真正波西米亞」的人物──艾瑞克·沙提。身為鋼琴師，沙提在巴黎的「香藤咖啡」（Café chantant）和「黑貓」（Le Chat Noir）劇場演奏。他經常在象徵主義流派的圈子裡，也常去「玫瑰＋十字架沙龍」（Salons de la Rose＋Croix），這是偏好哲學與古星學的神祕團體。

　　魯西諾希望能以沙提為主角，畫一幅代表「真正波西米亞」人物的畫作，於是有了這幅在蒙馬特破舊小房間內的油畫。清瘦的沙提戴著眼鏡，一身黑衣坐在爐火旁，有些走神。壁爐上方堆置著書籍，牆上掛著一面鏡子和一些海報與圖畫，臨床前一塊條紋地氈，上面有一雙短筒靴。靠著壁爐的床上堆放著棉被。

　　沙提是我非常喜歡的一位作曲家，他的音樂隱藏著奇特的元素，明明是不和諧的音符卻能產生出震憾的力量。沙提死時很年輕，但他的音樂卻不朽。望著畫中沙提的模樣與神色，我似乎讀出了他內心的孤獨與驕傲。

　　19世紀末，巴塞隆納的富人佔領了麗秀（Liceu）歌劇院。他們身穿華服，配戴昂貴的首飾出現。作家約瑟波·普拉（Josep Pla）曾經描述這種場合仿如「珠寶的海洋」一般。當時，巴塞隆納音樂會的聽眾，保守派人士喜歡義大利歌劇；但，革新派人士則喜歡德國作曲家華格納較現代的音樂，吹起了「華格納風」，何況作曲家的國家主

義的理念激發了他們盲目的愛國心。華格納的歌劇影響了他們對於舞台設計、節目單設計、海報設計的表現。於是在音樂家和詩人合作之下，加泰隆尼亞發展出了屬於自己形式的歌劇表現。歌劇是一個「整體藝術」，融合了各種藝術形式，包括詩、音樂、戲劇、建築、印刷與視覺藝術，正是追求現代主義風格最為完整的藝術形式。

在特展裡，呈現了歌劇院當年盛況的放大照片，女士整裝赴會的油畫、展示的端莊華麗禮服、拿著小望遠鏡的大理石女塑像、華格納歌劇佈景的模型，耳際響著華格納歌劇的音樂，巴塞隆納富人的布爾喬亞式生活便輪廓清晰了。

說到珠寶，展示櫃中伊‧荷西（Lluís Masriera i Roses）製造的珠寶，不論造型、選材都令人驚嘆。耀眼奪目的珠寶與設計圖案配合展出，更是趣味橫生。

1886年起，馬斯里耶拉‧赫馬諾斯（Masriera Hermanos）（馬斯里耶拉兄弟所有）成為巴塞隆納最著名的珠寶商

◆ 聖保羅醫院瓷磚圖案

店。1900萬國博覽會在巴黎舉行，伊‧荷西看見法國玻璃藝術家和珠寶設計家惹內‧拉利克（René Lalique）的珠寶作品，從他那兒得到靈感，將店裡的產品變得現代感，讓馬斯里耶拉家族達到前所未有的聲望。馬斯里耶拉的珠寶以創意和做工精巧而聞名，特別是使用透明的琺瑯，以它們來鑲「小寶石」，呈現出不同凡響的效果。

當然，除了珠寶，現代主義風格的建築：感恩大道35號的莫雷拉之家（Casa Lleo Morera）、相隔幾棟的阿馬耶之家（Casa Amatller）和這幢比鄰的巴特婁宮（Casa Batllo），特展選擇了各幢裡的一小部分室內裝潢重現，接連擺置在一起，並將各外觀照片、建築圖址放在前面解說，讓展覽的深度與完整性更為增加。

莫雷拉之家1864年由伊‧莫瑞拉（Albert Lleó i Morera）所興建。1902至1906年間，伊‧蒙塔納（Lluis Domenech i Montaner）將之重修，是他的首棟住宅作品。室內裝潢則由

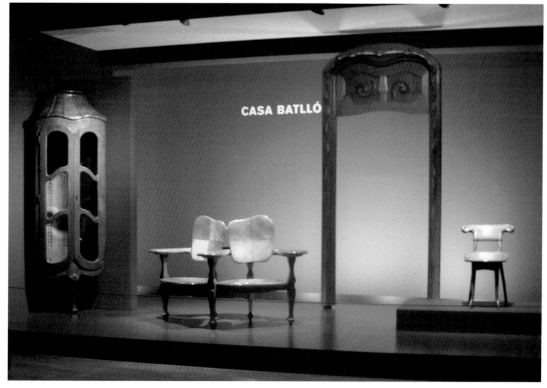

◆ 高第巴特婁宮內的門框、椅、櫃設計

嘉斯帕‧荷馬（Gaspar Homar）負責。1943年地面因闢為商店而被破壞，其他室內裝飾現今仍然保留完好。

阿馬耶之家，門牌41號，是建築師伊‧卡達法區（Josep Puig i Cadafalch）為巧克力工廠老板伊‧科斯塔（Antoni Amatller i Cadafalch）於1898-1900年重修的。外觀結合了新哥德式、荷蘭式和伊斯蘭形式的不同窗戶形狀，及精心設計的梯級山形屋頂貼飾瓷磚。不同建築形式的結合，雕塑的運用，再配合加泰隆尼亞傳統建築形式，這幢房子明顯是現代主義建築的代表。

43號為緊鄰的巴特婁宮。這幢豪宅是1904-1906年由高第重新整建。這個案子，高第從大自然尋得靈感，多種顏色的外觀呈現波浪般的造型，採用從蒙特鳩伊山（hill Montjuïc）採來的柱形石頭，和小塊彩色陶瓷、彩色玻璃裝點。創作的藍圖故事引用加泰隆尼亞「喬治屠龍救公主」的古老傳說。高塔即一把劍，彎曲的屋簷為龍的脊背。這幢宅邸一般被稱之為「骨頭之屋」，因為許多形狀像似骨頭。屋房頂端聳立著一座十字架，因為高第堅信宗教的力量征服一切。

展示的巴特婁宮室內裝潢，高第設計的雙人木椅、三角立櫃、大木門框，木面油亮細

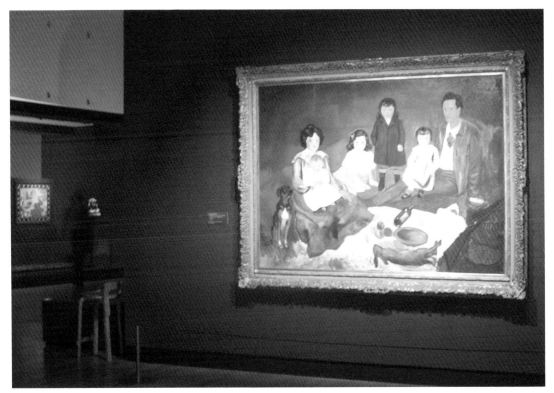

◆ 畢卡索1903年的油畫〈索勒一家〉在會場中展出

緻光滑，應是櫻桃木或是橡木的材質，流線型的彎曲線條美麗而溫馨。

我去過巴塞隆納，實地去到了這些宅第所在之處。這一帶被稱為「不協調街區」，源於建築物間的視覺差異。「不協調」嗎？對我而言，答案不然。我被這些想像力、實驗性豐富的建築深深地吸引，它們放在一起多麼地新鮮有趣。如今它們的部分與我在荷蘭相逢，不禁湧出一份激動。

說到巴塞隆納，大家立刻聯想到的大約都是──到巴塞隆納看高第的建築和設計。雖然高第吸收各派建築精華，卻籍由想像力，將這些不同流派改造成自己的模式，形成奇異無比、令人贊嘆的建築。

在那個時代，他不單是建築奇才，也是建築瘋子，為了自己「最愛」的建築花錢捨命。高第何止建築不朽，他的精神毅力更是不朽。

特展上呈現了出於高第的奎爾公園（Park Güell）與聖家堂的設計圖址與模型，這應該說是對高第的致敬吧！

奎爾公園前先是一個新住宅社區的規畫，是想蓋出一座花園新城，除了完善的公共設施，還讓每位住戶都能擁有自己的花園。但因為種種世事的變遷，十四年間高第只蓋成了

一些基本建設：市場水電、公園路徑、中央公園、長椅、馬房、大門、守衛室等。他利用地形、當地的石材、自然，呈現他的自然觀念。而他的自然又融合了許多他偏愛的故事元素，讓人感覺生活不僅是溫暖的，而且還包括了夢想。

我記得從城區到奎爾公園有一段很長的距離，輾轉去到，坐在龍形彎轉的長椅子上，眺望巴塞隆納城或是欣賞飛鳥、或是觀望其他遊客，沉浸在自然寬闊的環境中心曠神怡。

1888年，柏卡貝拉（Josep Maria Bocabella）買下一塊土地，決定以教區內教徒的捐獻來興建一座教堂。建築師迭·維拉（Francesc de Paula del Villar）應允設計一座「榮耀聖約瑟的教堂」，採用新哥德式的建築形式。教堂從地下室開始興建，不過數月後建築師與贊助人卻起了衝突，年輕的高第被挑選接手，他徹底地改變了原設計方案，建築他那不同尋常的形式。高第早於1926年被電纜車撞倒不幸去世，聖家堂至今仍在繼續建造，估計仍要花七、八十年到一百年才能真正完成。

我曾經參觀未完成的聖家堂，在其間觀賞可說是鬼斧神工的建築概念和完成的結構與細節，也在投射進建築的光影中讚美神賜予人類智慧力量，特別是祂曾遣送一位名叫高第的天才來到人間。

20世紀初，聖家堂的四周仍空曠且有羊群路過，在特展中看到這樣的老照片，懷舊之情不由而升。特展的策畫者說，據聞巴塞隆納政府有意把目前教堂周圍的交通轉至地下，恢復高第生前教堂地區景觀。這可真是讓人期待的好消息哩！

此次特展展出的油畫極其可觀，尤其是畢卡索年輕時期的繪畫。一幅1903年畢卡索畫的大油畫〈索勒一家〉，懸掛於一面大牆上。二十二歲的畢

◆ 畢卡索　巴塞隆納的陽台屋頂　油畫
　1902（左圖）
◆ 畢卡索1900年在「四貓」繪的小肖像系列
　作品（右頁圖）

卡索畫下班涅特‧索勒（Benet Soler）和他的家庭：妻子、四個小孩與一條狗。索勒是個裁縫，他許多顧客都是現代主義運動的成員。畢卡索採用樸素自然的手法來描繪盛裝的裁縫一家，筆觸自由大膽。

〈夜晚的巴塞隆納〉是畢卡索同年另一幅油畫作品，藍色調的天空與道路、房屋，流淌著橘紅色的光影，巴塞隆納在冷肅中蕩漾出溫暖。〈巴塞隆納的陽台屋頂〉則是他1902的油畫，也是他典型的藍色時期油畫。畢卡索的藍色，總流露出與眾不同的色彩魅力。

成立於1897年6月12日的「四貓」咖啡，是卡沙斯和他的藝術家朋友模仿巴黎「黑貓」咖啡風格開設的咖啡館。當時巴塞隆納的文藝青年、藝術家經常在此聚會，開小型展覽。是當時「巴黎派」（École Paris）美術運動在伊比利半島重要的分會。畢卡索也常出入其間。「四貓」的第一張宣傳海報出自魯西諾之手，寫著：專門接待「多品味人士。這些人不僅需要世俗的滋養，精神上也同樣需要滋養。」

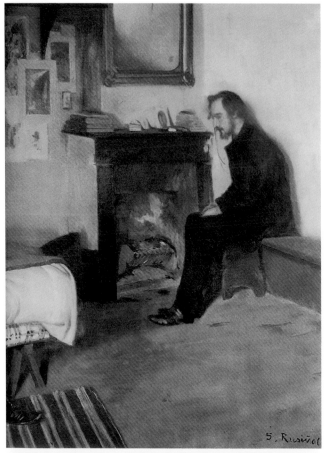

　　1900年，十九歲的畢卡索做了一系列小的水彩肖像畫，畫的是到「四貓」咖啡參加演奏、文學演講和舉行音樂會的一些人士。除了自畫像、咖啡館的擁有者貝瑞·若密（Pere Romeu），也畫一些那時已成名的藝術家，像卡沙斯、魯西諾，以及畢卡索的朋友——年輕的藝術家，像卡沙格馬斯（Casagemas）、瓦爾米特加納（Vallmitjana）、米爾（Mir）、皮丘特（Pichot）、若卡若爾（Rocarol）、安格拉達-卡馬拉沙（Anglada-Camarasa），還有作家伊·瓦列斯（Pujolà i Vallès）及裁縫班索勒。

　　這一系列共12幅肖像，筆觸自由簡潔，表情豐富，生動地傳達畢卡索對這些人物的觀察。肖像畫旁邊再加上畢卡索為「四貓」繪的餐單，以及他速寫咖啡館中男女飲酒作樂的親熱圖畫〈長椅〉。這些畫雖小，但就像這次特展中的星星，每一顆都光彩奪目，讓人看了愛之不捨。

　　其他，伊西德列·諾涅爾（Isidre Nonell）色彩濃重、筆觸沉重的油畫，令人心中一震。他不像當時許多巴塞隆納的藝術家，描繪一種幻境、或是甜美熱鬧的生活，他畫的〈等待喝湯〉，表現了巴塞隆納的貧窮的一面，饑餓困頓的窮人坐在街角牆邊，排隊等待免費的熱湯。另一幅〈陽台上的屋頂〉，很細膩的寫實，

◆ 山提牙哥·魯西諾　艾瑞克·沙提的房間　油畫　1891（上圖）
◆ 畢卡索　長椅　油畫　1899（下圖）

土黃色調使畫面產生一種年代與歲月的重量。

「1900的巴塞隆納」特展中，多種風貌的油畫、雕塑作品，呈現出了加泰隆尼亞地區藝術家的實力，和與潮流並進的時代感。特展還設計了一項極為引人的壓軸：在一面大牆上懸掛了二、三十個小屏幕，每個屏幕分別放映巴塞隆納不同建築的歷史，從有照片紀錄開始到現在的變貌。單單這一單元就使用了上千張的幻燈片來製作。

從巴塞隆納的港口，沿大街走進來，再順著一幢幢的建築物門口走出去。1880-1910間的巴塞隆納並不是完美，1909年7月26日至8月2日，由於反對西班牙與摩洛哥戰爭的社會情緒，引發起了暴動。八十幢宗教建築被破壞或縱火，兩百人喪生。暴動平靜之後二千五百人被逮捕，五人判死刑。

1900年代的巴塞隆納有繁美也有悲情，通過此一特展，讓我全都看見了，並且記憶深刻。

◆ 伊西德列‧諾涅爾　等待喝湯　油畫　1899

為國族主義奮鬥——
1900年代的芬蘭繪畫

　　芬蘭，一個遙遠的國度。我原本認識的芬蘭，只是地理課上學來的淺薄印象，一個千湖之國。傳說聖誕老公公來自那兒，每年聖誕節時各媒體總會重覆傳誦這個故事。此外，據說那兒的墓地長年點燃著燭光；我聽了很感動，希望一日自己死了，也有溫暖不息的燭火照亮著靈魂。

　　對於芬蘭，是那麼的陌生，又是那麼的好奇……

芬蘭的獨立

　　芬蘭被瑞典統治了整整六百五十三年（1155-1808），直至現今瑞典文仍是芬蘭的第二國語。1809年瑞典與俄國戰爭失利，芬蘭淪為帝俄沙皇的附庸長達一百多年。沙皇亞歷山大一世宣佈芬蘭成立為「大公國」（Grand Duchy）自治區，把行政中心由土庫（Turku）遷至赫爾辛基（Heisinki）。德國建築師安格（Carl Ludwig Engel）授命將赫爾辛基建築成一個現代的新古典主義城市，芬蘭人可以保存自己的法律與自己的信仰（基督教路德教派）。

　　19世紀芬蘭人民在一群小說家、詩人、視覺藝術家們不斷的引領下，國家意識開始抬頭擴展。可惜，沙皇尼古拉二世時期被強力壓制了下來。直至1917年帝俄發生共產黨革命，芬蘭才獲得機會宣佈獨立。而後經歷一場極短的流血內戰，芬蘭共和國終於在1919年正式建國。歷史上，芬蘭國土的疆界因此有四次不同的變動。注視綠色、紅色、黃色與黑色不同的疆界標示，可以想見這個國家曾經擁有的苦難與屈辱。

國家主義意識的抬頭

　　19世紀初芬蘭出現國家主義運動，在藝術家裡面明顯的十分激進，特別展現在芬蘭語

與語意的旨趣上。芬蘭原本只有語言沒有文字，瑞典文為其語言文字，於是，芬蘭人努力創造自己的文字，以拉丁字母來拼寫自己的語言，翻譯聖經為其第一步。由於歐洲大陸浪漫主義與民族主義飛揚的影響，1835年作家艾隆洛特（Elias Lonnrot）以芬蘭文編纂民族史詩《卡雷瓦拉》（Kalevala）共三十二章、詩人容納伯格（Johan Ludwig Runeberg）成立愛國芭蕾舞團、哲學家史耐爾曼（Johan Vilhelm Snellman）要求在芬蘭議會裡芬蘭文必需賦與瑞典文相等的地位，同為國家的官方語文，1905年芬蘭國會擴大選舉男性與女性議員。同時期，歐洲藝術呈現極美好的狀態，芬蘭畫家在百花齊放的刺激下，如：亞克塞利·加倫卡雷拉、雨果·辛伯格、亞伯特·艾德菲爾都分別表現了各自對國族主義的意識。

史詩《卡雷瓦拉》

　　《卡雷瓦拉》第43節〈防衛山波〉中：山波是伊爾馬利南鍛煉出來一個擁有神力的物體，能夠賜人好運。

◆ 雨果·辛柏格　春的傍晚，雪初融　油畫

維納摩伊南偷走了山波，玻鳩拉的女統治者路衣試圖將之奪回。她運用魔法把自己變成一隻惡怪的大鷹，襲擊維納摩伊南船上的船員。戰鬥之際，屬於維納摩伊南的神奇豎琴──取一條魚下顎骨製成的豎琴，落入了水中。

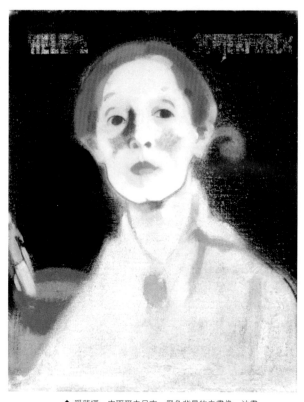

◆ 愛蓮娜‧史耶爾夫貝克　黑色背景的自畫像　油畫

維納摩伊南是一位典型英雄，為了戰勝罪惡，與邪惡女妖路衣戰鬥。打磨銳利的山波落入水中斷裂為二，其中一半使海洋的蘊藏變得豐富了起來，另一半則起了洗滌芬蘭的作用，給予這個國家幸運與繁榮。

1830年左右，作家隆洛特到東芬蘭旅行採集古代吟誦的芬蘭詩歌與民謠，以文字一一記錄下來。當他收集到十二萬有韻腳的詩節之後，他知道應該像玩一個大拼圖一樣，把這些殘餘的古代民風集中組合成史詩。《卡雷瓦拉》於1835年出版後，立刻獲得極大的成功，因為它一如《伊利亞德》（Iliad）和《奧德賽》（Odyssey），是芬蘭國家主義的證明。《卡雷瓦拉》是一個故事，充滿著戰鬥和掙扎、情愛與苦痛、包含著奇術和魔法。這部史詩啟發了畫家加倫卡雷拉畫作的靈感，刺激了作曲家西貝流士（Jean Sibelius）創作出「芬蘭頌」等膾炙人口的樂章，也激盪了一大群作家產生了不可能被誤認的芬蘭形式的藝術作品。甚至今日，重金屬樂團阿摩爾菲斯（Amorphis）民歌歌詞的描繪便是以《卡雷瓦拉》為其原型，作曲家沙利南（Aulis Sallinen）創作的歌劇《庫列爾弗》（Kullervo），也取材自這部史詩。

終於對芬蘭有了深一些瞭解，那麼她那些有血有肉、憂國憂民的藝術家，創造出什麼樣的繪畫作品？將會是怎樣的風貌？藝術在國家意識中又是怎麼存在？

看到「1900年代的芬蘭繪畫」海報時，我立刻被畫面朦朧的女肖像深深觸動了──黑色背景襯托下的白衣晶瑩女子，彷彿是個一觸便要融化的雪女。但，柔弱的形體間，她堅決的昂著首。這一刻，我想，自己有些明白了芬蘭藝術家在國家意識情懷下的繪畫表現。

就這樣，海報女子深黑圓大的眼瞳、紅艷欲滴的豐唇，以不容拒絕的姿態牽引我踏入

了荷蘭海牙市立美術館，在「1900年代的芬蘭繪畫」特展中，探索北國繪畫神祕的氛圍。

亞克塞利‧加倫卡雷拉

亞克塞利‧加倫卡雷拉（Akseli Gallen-Kallela）原名亞克梭‧加連（Axel Gall），在芬蘭繪畫史上佔著重要角色。他在芬蘭與巴黎學習之後，開始對描繪《卡雷瓦拉》中的插曲式事件發生興趣，發展出一種與西歐象徵主義同類形式的風格。著名的畫作〈庫列爾弗的詛咒〉，描繪一位青年激烈抗議強置於他身上的侮辱。他的喊叫被視為抗議俄國征服芬蘭的表徵。

〈庫列爾弗的詛咒〉取材自《卡雷瓦拉》第33節。庫列爾弗是個孤兒，被賣給鑄造出山波的鐵匠伊爾馬利南。伊爾馬利南的妻子遣庫列爾弗去牧牛，僅交給他一塊麵包。其實這塊麵包是她故意烘焙的一個石頭。當庫列爾弗切麵包時，石頭把他父親的刀折斷了。他咀咒鐵匠的妻子並加以

◆ 加倫卡雷拉　弒殺兄弟　油畫

報復，將她的牛群趕入一個沼澤，帶回一群野獸。在驚恐喊叫之間，鐵匠之妻在至高無上的神尤可的懲罰下，被野獸撕裂了。庫列爾弗的咀咒成了她的毀滅。

油畫〈弒殺兄弟〉更進一步的表現出加倫卡雷拉的繪畫風貌。〈弒殺兄弟〉取材於《坎特雷塔爾》（*Kanteletar*）抒情詩選的一齣芭蕾舞。畫面上一位母親正在質詢剛殺害自己兄弟的兒子，他的衣服上仍能看見斑斑血跡。畫家刻劃母親戰慄憎怨地凝視著她的兒子，引人心悸不忍。

加倫卡雷拉與畫家孟克、作家史特林堡（August Strinberg）結成莫逆。1900年他應邀為巴黎世界博覽會芬蘭館創製壁畫。1914年在威尼斯雙年展展出。他曾屬於德國藝術家團體「橋派」（Die Brucke）中的一員。及至1931年去世，一直延續著創作與《卡雷瓦拉》有關的主題。

芬蘭的象徵主義

上千的湖泊與無止境的冬天，芬蘭擁有北歐美麗的風景。1900年代左右，芬蘭藝術明顯地展現出象徵主義的傾向。

愛神和死神的主題不僅充塞在《卡雷瓦拉》裡，也出現在其他芬蘭的神話和傳說中。畫家如哈隆南（Pekka Halonen）、加倫卡雷拉和雨果‧辛伯格把《卡雷瓦拉》中令他們感動的歷險故事——瀰漫神話般的人物：列明凱南（Lemminkainen）與庫列爾弗，放進了他們的風景畫中。

〈列明凱南的母親〉靈感來自於《卡雷瓦拉》第15節。列明凱南降落在圖歐涅拉——死亡之國，在路衣的命令下神速的完成一項任務，因此贏得了路衣的女兒。但就在此時，他被殺害了。他的母親尋找到他並將他帶回重新賦與生命。加倫卡雷拉請自己的母親為這幅畫擔任模特兒，成為列明凱南母親的的形象。

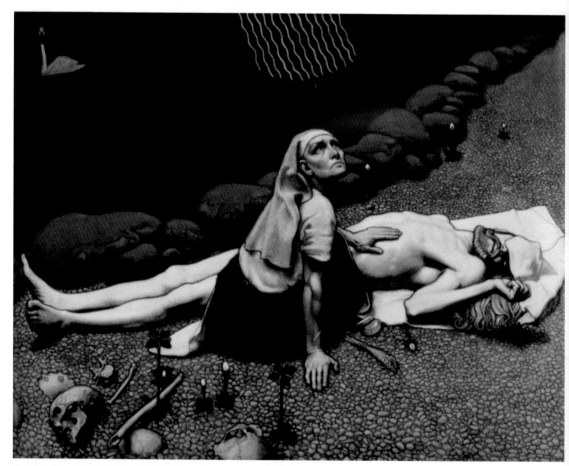

◆ 加倫卡雷拉　列明凱南的母親　油畫　1897

◆ 雨果‧辛柏格　受傷的天使　油畫　1903（上圖）
◆ 馬哥紐斯‧安凱爾　醒來　油畫　1893（下圖）

　　加倫卡雷拉極力在繪畫裡表現一種明白的、簡
單的故事形式，類似樸素畫風的象徵主義畫家高更
描繪農人生活和布列塔尼宗教的傳統。

　　安凱爾（Magnus Enkell）在象徵主義中再現性
慾的要素，有關「性」的情愫被喚醒，還有年輕的
美麗被展現了出來。他的作品〈黃金年代〉、〈悲
傷〉、〈醒來〉，甚至比加倫卡雷拉更具有「歐洲
年輕風格」（新藝術）的成分。

　　辛伯格（Hugo Simberg）曾隨加倫卡雷拉習
畫。他的油畫和素描中許多主題是死亡，〈受傷的
天使〉，兩個心情沉重憂傷的男孩提著兩根竹竿，

抬著頭纏白布身穿白衣、垂著長長白色翅膀的天使，在湖邊前行，便是典型的象徵主義作品。

平常人真實樸素的生活是瑞山南（Juho Rissanen）最喜歡的題材，他的繪畫風格模仿高更的原始主義。〈算命〉、〈童年記憶〉便以褐色泥土般的基調，細膩描繪民間尋常的喜怒哀樂。

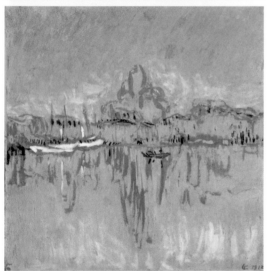

芬蘭的表現主義

1897年，畫家威廉・芬區（Alfred William Finch）遷居芬蘭，對芬蘭藝術和西歐後印象派主義之間做了直接連結的貢獻。他曾目擊席涅克和秀拉善用色彩的實驗，而其本人則屬點畫派風格，作品如〈八月的夜晚〉、〈錨，蘇沙瑞島〉和〈巴爾蒂克鯡魚市集〉，徜徉著美麗如詩如歌的柔和光影。

緊接著芬蘭繪畫受到野獸派的影響，在這個畫派裡色彩擁有了自主性，顏色變成了「表現」的主要媒介。

孟克曾在赫爾辛基舉辦其最後作品的展覽會，在芬蘭前衛藝術中造成強烈的影響。

戴斯列福（Ellen Thesleff）有關赫爾辛基和弗羅倫斯附近風光的表現繪畫，在這方面的處理非常成功。她的〈球戲〉、〈裝飾性的風景〉、〈赫爾辛基港口〉、〈亞爾諾〉、〈義大利風光〉，印象式的構圖、柔美多彩的顏色添入幾筆毫無拘束的線條，造成流動而又入目的美感，女性的柔情閃爍其間。

加倫卡雷拉也變化自身繪畫的風格，讓顏色在素描和大量的草圖裡佔領優先地位。他的

◆ 喬・瑞山南　算命　油畫（上圖）
◆ 艾蓮・戴斯列福　赫爾辛基港口　油畫　1912（中圖）
◆ 泰柯・沙利南　狂熱者　油畫　1918（下圖）

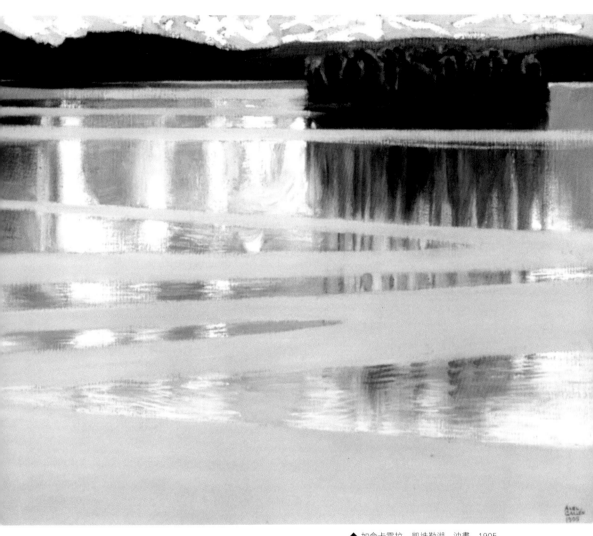

◆ 加侖卡雷拉　凱迭勒湖　油畫　1905

人物肖像能在最簡單的色調與流暢決斷的筆觸中突出人物的性格，〈馬克辛‧哥奇的肖像〉令人贊嘆。事實上，其純粹的風景畫十分打動我的心弦。〈雪地中的伊瑪特拉瀑布〉冰涼澈骨的厚層白雪與翻浪的瀑布；〈凱迭勒湖〉清亮靜美的湖光山色；〈春天〉春光下幽幽樹林的最後殘雪；〈秋天〉秋日藍天雪線中如成群金魚游動的飄盪樹葉。唯有在北地生活，身有體驗的人，方能繪出如此深刻的意境。

　　泰柯‧沙利南（Tyko Sallinen）最初走象徵主義的風格與瑞山南相似，但後來受法國式野獸主義的影響發展出一種活潑、多色彩的表現主義風格。他的風景畫不論有風有雨，都帶著乾淨藍色、綠色的浪漫成份，如〈兩棵樹〉、〈春雨〉、〈保珊弗瑞山丘風光〉。人物畫中也是藍色、綠色的色彩，但卻表現兩類截然不同的風貌：一類畫幅人物是歡愉的，如〈洗衣女〉、〈樂隊舞蹈〉；一類卻營造一種沉鬱窒息的氣氛，如〈自畫像〉、〈狂熱者〉。〈自畫像〉中運用的顏色，則令人聯想到表現主義和野獸派畫家

凱斯‧凡‧東根（Kees van Dongen）的肖像畫。沙利南曾在巴黎見過凱斯‧凡‧東根的作品。

　　沙利南發展出自己風格的表現主義作品，雖然明顯包含了模仿凱斯‧凡‧東根感官式肖像的痕跡，但並不影響其成就。

芬蘭的前衛藝術

　　芬蘭現代藝術不僅受到西歐的影響，也受到東方的衝擊。沙皇統治時期，前衛藝術展覽開始在屬於「大公國」自治區境內的聖彼得堡舉行，俄國收藏家像史祖金（Shzukin）、莫洛索夫（Morozov）購買了畢卡索和馬諦斯最新近的作品。1911年，位於赫爾辛基的亞特紐姆美術館（Ateneum Museum）買下了塞尚的作品。1912年，芬區的現代藝術展在聖彼得堡舉辦、奧托（Ilmari Aalto）開始創作立體派繪畫，〈立體派的靜物〉、〈鐘〉極具代表性。1914年史特林堡沙龍（Strindberg Salon）籌辦了一次「藍騎士」（Blaue Reiter）畫展。

　　芬蘭的藝術家們不僅對「立體派」感到興趣，對義大利的「未來派」以及史威特斯（Kurt Schwitters）的拼貼美術也充滿興趣。20世紀早期的芬蘭藝術裡，我們還能看見夏卡爾對芬蘭繪畫界的影響。上述的前衛藝術，我們都能個別在芬蘭畫家的作品裡找到明顯的痕跡，他們緊緊跟趕世界藝術的風潮，卻也不忘在其中增添、點綴或變化出一些屬於自己的特質。

女性藝術家

　　1900年代在芬蘭藝術當中，女性扮演了突出的角色，其中之一便是是艾蓮‧戴斯列福（Ellen Thesleff）。

　　艾蓮‧戴斯列福的風景畫充滿了色彩與光線，不僅在芬蘭本土即使就整個當代歐洲而言都堪稱前衛。她的畫作主題不論是托斯坎尼亞爾諾河畔的風景，還是赫爾辛基港口景色（呈現城市與水中的倒影），任何形式的輪廓線條表達都很自由，色彩也不受拘束的自由流動。她另有一幅作品〈回聲〉，穿寬鬆白衣灰裙的女孩，側身持竿在燦爛陽光下的綠野喊叫，似乎意味了女性意識的渴望、抬頭與美好遠景。

　　愛蓮娜‧史耶爾夫貝克（Helene Schjerfbeck）同樣也是一位重要的藝術家。起初，她的作品仍受彭特-亞文派（或稱阿凡橋派，Pont-Aven School）法國畫家們的影響，但1900

年代她發展出了自己的風格，
作品以非常複雜、微妙、細緻
的顏色運用，令人印象深刻。
她以這種風格繪畫一系列的自
畫像、靜物和肖像，感動我執
意去看的「1900年代的芬蘭繪
畫」海報上肖像，便是她這幅
〈黑色背景的自畫像〉。〈女
學生〉是很小的一張油畫，身
穿黑衣黑裙黑襪黑鞋的蒼白女
孩，金髮梳成一條辮子靜靜地
垂在背上，她筆直地側立著，
雙手盤在腹前，凝注著前方。
女孩的沉寂在愛蓮娜·史耶爾
夫貝克的著墨下，無止無盡的
擴散開來，情境令人低迴。

希格莉·史浩曼（Sigrid
Schauman）曾在愛蓮娜·史
耶爾夫貝克門下習畫，雖然畫
法國、義大利風光，卻能以獨
特的色彩讓整個畫面結構呈現
出自己的藝術風貌。〈法國風
光〉、〈義大利風光，弗迭爾
拉〉的風景取材，便是證明，
顯示了她對空寂廣闊的家園情
結與綠色生氣的依戀。

她們和貝達·史特顏香
茲、艾琳·丹尼耶爾森-甘波吉
等，這些女性藝術家對芬蘭的
現代藝術都具有重要的貢獻。

亞特紐姆美術館館長希尼

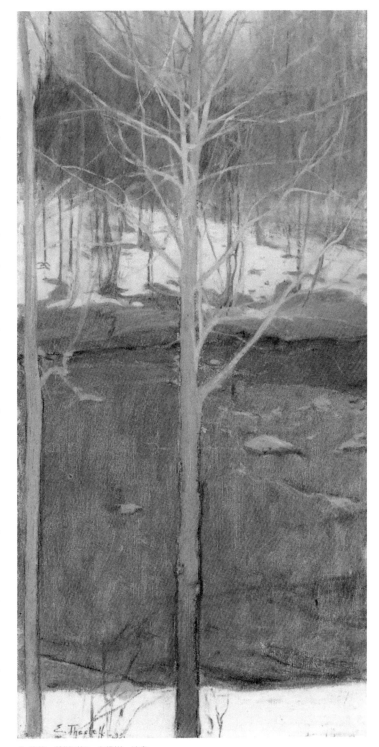

◆ 艾蓮·戴斯列福　白楊樹　油畫

沙洛女士（Soili Sinisalo）感慨地說：「2001年，我舉辦芬蘭1890-1920現代繪畫特展，不少芬蘭人問我『其實對1900年代的芬蘭繪畫我們都很熟悉，為什麼要大張旗鼓地辦特展？』我辦這展覽的主要目的，不僅是回顧芬蘭繪畫的演變進程；很重要的一點，由於傳統觀念的束縛，雖然當時芬蘭出現了這些女畫家，但在展覽時她們總被留在陰影裡。」頓了一頓，她情緒有些激動地強調：「可是，她們的藝術是那麼好，完全可以與那些重要的男性藝術家相提並論。我覺得不公平，希望替她們重新定位。我必須澄清，我不是女性主義者，我完全是站在藝術的角度上，希望做一個正確的評斷。」

社會的不安定

帝俄沙皇的崩落，芬蘭雖然獨立成功，卻帶來了一段社會動盪不安的時期。

畫家馬可士‧科林（Marcus Collin）與沙利南畫筆下芬蘭的形象，描繪出了建國前期供給的困難。他們選擇把焦點放在工人陰鬱的生活或不確定命運的移民身上。科林的〈工廠工人回家〉、〈移民者〉粗獷不著細節的筆觸、濃厚冷暗的色調、滯重的腳步，展現了人群的認命無奈與情緒的壓抑。

瑞山南選擇的繪畫題材：描繪無止境冬日裡芬蘭農人艱困的生活。他甚至畫自己父親悲劇性的死亡——被發現凍死在芬蘭眾多湖泊中的一個冰湖中。

歐利拉（Yrjo Ollila）運用野獸派的獨特色

◆ 愛蓮娜‧史耶爾夫貝克　女學生　油畫　1908（上圖）
◆ 希格利‧史浩曼　法國風光　油畫　1910（下圖）

◆ 馬可士·柯林　工廠工人回家　油畫　1917

彩畫工業區的景觀，〈澄清的日子〉中一管煙囪冒著煙氣，迷漫了晴朗的天空，既諷刺又有批判。他還畫過一幅令人懷想起梵谷的自畫像。梵谷逝世後不久，芬蘭就已經開始仰慕這位大師的作品，從歐利拉的自畫像足見梵谷對他的影響。他的風景畫色彩更是野獸派加上梵谷色彩與筆觸的變造。

　　芬蘭現代藝術中的社會主題，顯然與加倫卡雷拉從《卡雷瓦拉》挑揀出歷史景象，以圖解芬蘭的性格描繪為其神聖任務的繪畫觀點，產生了分岐。

　　同時代其他畫家作品，如：艾德菲爾（Albert Edelfelt）的〈考柯拉山脈的日落〉；布倫斯泰德（Vaino Blomstedt）的〈冬景〉、〈庫爾列弗在橡樹幹上雕刻〉、〈湖岸之雪〉、〈日落〉；史特顏香茲（Beda Stjernschanz）的〈到處都有聲音呼喚我們〉；雅耐菲爾特（Eero Jarnefelt）的〈兒戲〉、〈皮耶利斯雅菲湖秋景〉、〈湖岸與蘆草叢〉；艾琳·丹尼耶爾森-甘波吉（Elin Danielson-Gambogi）的〈自畫像〉；威斯特洪（Victor Westerholm）的〈凱米河景〉、哈洛南（Pekka Halonen）的〈卡瑞利亞的拓荒者〉、〈在冰地洗滌〉；湯梅（Verner Thome）的〈洗澡的男孩〉、〈包瑞麗公園內〉；史尤

斯特龍（Wilho Sjostrom）的〈三月陽光〉、〈松樹〉；羅森伯格（Valle Rosenberg）的〈自畫像〉；亞爾法·卡文（Alvar Caven）的〈淋浴〉、〈含羞草〉；奈利馬卡（Eero Nelimarkka）的〈拉樸阿教堂〉、〈凱卡萊南小姐〉）等，一併呈現了1900年前後芬蘭繪畫的試驗性、多樣性與旺盛的創作力。

綜觀這一批芬蘭現代藝術的代表人物，他們有一個共通性，都曾在西歐的重要藝術城市停留過。海外經驗豐富了他們的創作技巧並開闊了他們的眼光，由世界觀的角度突出了本土的優越性，他們為芬蘭藝術開拓了一段繁美的時代，承先啟後。

2001年，荷蘭海牙市立美術館首席館長西維利斯（J.J.Th.Sillevis）前往赫爾辛基參觀亞特紐姆美術館館長希尼沙洛女士籌辦的芬蘭現代繪畫特展「北歐的曙光──芬蘭現代主義的甦醒」，深受這些芬蘭藝術家1890-1920年間作品的吸引，力邀前往海牙市立美術館展出，事經四年，這個願望終於達成。

海牙市立美術館寬敞明亮的特展廳裡，懸掛出這批100多件芬蘭的繪畫珍藏，我跟隨著西維利斯館長、希尼沙洛女士漫步其中，聆聽著西維利斯館長對其中一些作品的詮釋。他輕輕悠悠如詩式的聲調，仿如畫中芬蘭冬日的白雪，純淨廣闊。

蘊藏著國族主義胸懷的芬蘭藝術家，畫筆下的世界沒有暴戾的狂喊，反而以畫布上傳統壯烈的芬蘭神話、樸實困窘的芬蘭民生、潔白無痕的芬蘭雪地、恬靜無爭的芬蘭山水、溫馨燦美的芬蘭曙光等，傳達沉潛的家國之痛、家國之愛。我忍不住地想：我生長的土地、我所愛的祖國山河，她的藝術家是否懷著國族主義的情操？他們創作的形式與內涵是否打動了我的心啊！

◆ 芬蘭繪畫特展展廳

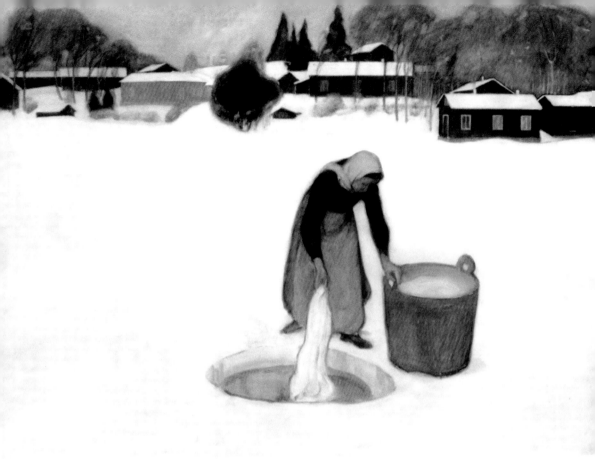

◆ 貝卡‧哈洛南　在冰地洗滌　油畫　1900（上圖）　　◆ 貝達‧史特顏香茲　到處都有聲音呼喚我們　油畫　1895（下圖）

席格弗瑞德・賓與「新藝術」

一位瘦削的二十多歲男人，走進巴黎Chauchat路19號一家亞洲藝術品畫廊，很仔細地端看店裡的瓷器、鐵壺、刺繡品、扇面。接著登上閣樓。突然眼睛一亮，看見一大落一大落的日本版畫堆積著。他很快走了過去，一張張的翻閱這批版畫，被其中浮世繪的風景、人物深深吸引，對畫中的結構、色彩、線條愛不釋手，一張臉被興奮的情緒激紅了，忍不住再三翻掏揀選，內心激動地呼喚著自己，他一定要擁有其中的一些圖畫。

伸進褲袋掏出錢包數了數鈔票，無可奈何地把原來選在一邊的幾張畫歸回原位。臨下樓，伸出的腳又退縮回來，重新把選中的畫，比看了又比看，終於從其中再精選了兩張下樓，與精明的老闆討價還價。

次日，年輕顧客又來了，帶著自己的弟弟同行。兩人在閣樓上久久不下來。臨走時又跟老板套交情講價錢，再度買走了幾幅浮世繪版畫。

1888年7月15日，梵谷記載：賓的閣樓上堆積有一萬多幅版畫，包括風景、肖像及一些老版畫。

前面這段場景是我的假想，應該就是瘋狂的天才畫家梵谷和他的弟弟西奧，與亞洲藝術品畫廊老板席格弗瑞德・賓（Siegfried Bing）之間交易場景吧！

1887及1888年，梵谷在巴黎期間經常造訪賓的畫廊。

曾經做過藝術經紀人的他，雖然已放棄經紀人的職位專心繪畫，但內心裡對投資藝術市場賺錢仍然充滿興致。經過仔細考察與經濟能力的考量，梵谷說服身為藝術經紀人的弟弟西奧共同投資，收藏當時價位低而具有市場潛力的日本浮世繪版畫。

梵谷離開巴黎轉戰法國南部阿爾畫畫之後，依舊不能忘情於日本版畫收藏。寫信給西奧這麼敘說著：「我讀到賓舉辦日本展覽，還創辦了一份日本藝術刊物的消息，你注意到沒？有時我恨不能自己去取得另一批日本版畫。不論如何，你最好試著去選購。」

梵谷兄弟一生收藏約500幅日本浮世繪版畫，大部分都是從賓手中買的。賓從梵谷兄弟手中賺了不少錢。梵谷生前雖沒因日本版畫致富；但日本版畫的裝置效果、明亮顏色、東方線條與特殊結構，卻對他創作帶來了意想不到的靈感，讓他創造出富於色彩的作品。

◆「新藝術——賓的王國」特展一樓展覽廳入口（上圖）　◆梵谷藏的日本浮世繪版畫，展廳一景。

　　席格弗瑞德·賓與梵谷的軼事，不過是賓與當時眾多藝術家交往中的一椿。他一生最膾炙人口的事蹟應該是「Art Nouveau」的命名吧！如今提到「Art Nouveau」，大家很自然的說出這個法語，或是寫下這個法文字。在任何語言文字之中，「Art Nouveau」無庸置疑已經是「新藝術」的代名詞。事實上在法國的新藝術運動裡，賓確實擔任了推波助瀾與呼風喚雨的角色。

　　1838年，賓誕生在德國漢堡一個猶太大家族裡。家族從事瓷器與高級消費品的貿易。1854年賓隨著父親雅克伯移居巴黎，擔任其父的助手。父親在Saint-Genou擁有名為Bing & Renner的瓷器工廠。

　　1863年，賓與魯里葉荷（Jean-Baptiste Ernest Leullier）合作，奠定了「魯里葉荷·斐士與賓」（Leullter Fits et Bing）瓷器的基礎。1867年，經典、高雅的「魯里葉荷·斐士與賓」瓷器餐具系列，贏得巴黎環球展覽會頒發的獎牌。

　　1868年，與喬安娜·巴耶爾（Johanna Baer）結婚。1875年，在巴黎Faubourg Saint-Denis路開設中國與日本藝術品進出口商店。兒子馬叟（Marcel）出世。

　　1879年開始，賓在Chauchat路19號的商店開幕，成為巴黎購買日本及亞洲藝術品和古董的主要地方。1884年店鋪重新裝潢，命名為「日本博物館」（Musee Japonais），成為專賣亞洲裝飾藝術品的畫廊。

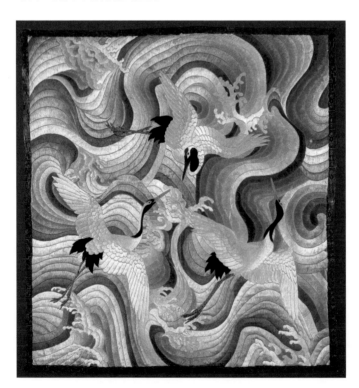

1887與1888年，曾赴美國銷售及拍賣亞洲藝術品。

1888年，創辦《日本藝術》雜誌（*Le Japon Artistique*）。

1890年，賓在Legion d'Honneur宣傳他的日本藝術。巴黎皇家美術學院舉辦日本版畫展。

◆ 波浪上飛翔的三隻鶴　19世紀日本紡織　巴黎裝飾藝術美術館藏（左圖）
◆ 新藝術畫廊展覽大廳，1895年攝（右頁上圖）
◆ 喬治·德·福瑞（Georges de Feure）於1900年設計的穿衣室座椅，Trondheim的Norden bjeldske工業藝術博物館藏（右頁下圖）

1894，美國玻璃藝術家第凡內（Louis Comfort Tiffany）的作品深深打動了他。賓因此委託納比派（Nabis）藝術家，如威雅爾（Edouard Vuillard）、丹尼（Maurice Denis）、瓦隆東（Felix Vallotton）和羅特列克設計彩色玻璃窗圖案，在第凡內的工作室製造；1895年12月在其畫廊展出成果。

1895年，賓的新畫廊「新藝術」（L'Art Nouveau），繼Chauchat路19號與Provence路22號畫廊之後開幕。目的是展現純粹的、美學的、細緻的和裝飾性的藝術品，呈現出和諧的室內裝置。觀念來自他參觀布爾魯塞「藝術之家」（Maison d'Art），並和凡·德·菲爾德（Henry van de Veide）會面之後的省思。

1895至1905年之間，賓籌辦過兩次新藝術沙龍展，包括展出杜姆（Daum）的玻璃器皿、凡·德·菲爾德的家具，還有象徵主義和新印象派的繪畫。「新藝術」畫廊還在1896年為孟克、1902年為席涅克舉辦個展。

1896年，出版《文化藝術與美國》（La Culture Artistique eu Amerique），記錄賓的美國之行和他對美國

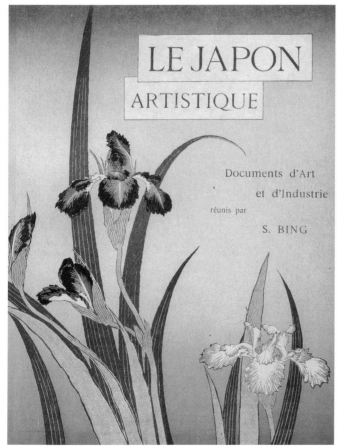
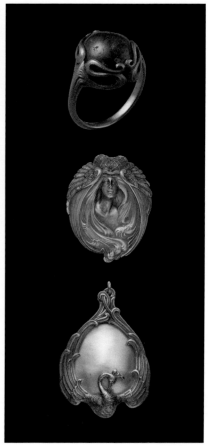

◆ 賓的新藝術畫廊在倫敦葛拉夫頓畫廊舉辦展覽的海報。法蘭克‧布蘭葛溫（Frank Brangwyn）作於1899年，巴黎公共博物館藏（左圖）
◆ 愛德華‧科隆納1899-1900年設計的戒指（上）、馬叟‧賓1900年設計的飾物（中、下，右圖）

現代藝術與裝飾藝術的看法。次年，賓組織第凡內玻璃藝術品展，在歐洲許多城市巡迴展覽，包括維也納、布達佩斯。「新藝術」畫廊籌備的室內設計在德勒斯登國際藝術展覽會中展示。

1898至1899年，賓意識到創造自己品牌形式的重要，必須建立自己的工作坊，把各種不同概念技巧融合一種形式表現，所以他設立了新的珠寶工作坊。另外還設置了不同的工作坊，由賈洛特（Leon Jallot）監督，指導一批裝飾藝術家、家具設計師創作產品。兒子馬叟也在海外協助發展珠寶工作坊。

1899年，第凡內的玻璃藝術品與康斯坦丁‧姆尼爾（Constantin Meunier）雕塑的「新藝術」聯展在倫敦格拉弗頓畫廊（Grafton Galleries）舉行，獲得極大的成功。柯隆納（Edward Colonna）首次在倫敦展出他的金屬飾物設計。

1899至1900年，賓委託外國工廠如里摩日（Limoges）的GDA瓷器廠製造精巧的瓷器、里昂的拉米與波耐（Lamy et Bornet）（普耶利之家Maison Prell）工廠編織精美的絲織品。

1900年，賓在最後一分鐘決定在巴黎萬國博覽會展出「新藝術廳」（Art Nouveau pavilion）。由他旗下的三位主要設計者：德·福海（Georges de Feure）、柯隆納、格拉德（Eugene Gaillard）負責，包括客廳、餐廳、臥室等六個展室的室內設計。三人摒除個人風格，達成和諧，讓展覽呈現出法國洛可可風輝煌時期的設計形式，獲得極大的成功，參觀者眾，包括哥本哈根、漢堡在內許多美術館都紛紛向他購買展出的家具。

1904年賓結束畫廊，退休。1905年，賓去世。1906年，拍賣賓的東方收藏。1908年，馬叟以「新藝術」為主題，在巴黎「裝飾藝術美術館」（Musee des Arts Decoratifs）舉辦展覽。他繼續家族有關亞洲藝術品的貿易，直至1920年去世。

賓，一個歸化法國定居巴黎的德國人，把家族亂七八糟大雜燴的工藝品事業，逐漸以他的理念抽絲剝繭，終於把藝術和生活結合起來，讓原來的「工藝品店」變成具風格與品味的「裝飾藝術畫廊」。

不甘只做一個東方工藝品的進出口貿易商，他努力讓自己變成東方藝術品的代言人，多次前往亞洲搭造東西方藝術交流的橋樑。在日本主義、日本風流行歐洲的1880年代中，除了在自己的藝廊售賣日本藝品與古玩，並在歐洲其他國家大城舉辦日本藝術品的巡迴展覽，為擴大宣傳面，更於1888年出版《日本藝術》雜誌月刊，介紹東方藝術及探討東方藝術與西方的關係。

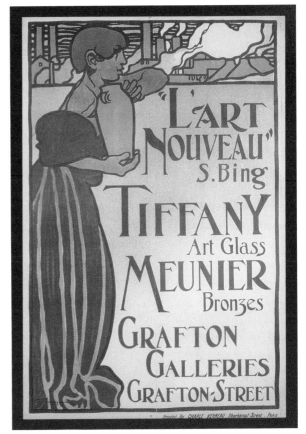

◆ 《日本藝術》雜誌1890年第24期封面　梵谷美術館藏（上圖）
◆ 一尾逆流而上的錦鯉　日本19世紀繪於布料上的作品　巴黎裝飾藝術美術館藏（下圖）

雖不知是經費短缺或其他原因，《日本藝術》於1891年停刊，但對於日本藝術流行歐洲，姑不論賓是從商業利益著眼，他確實做出了相當的貢獻。賓從廣度與深度兩方面來促銷東方藝術的宣傳手法，充滿了魄力與企業經營的現代觀念。當年，不單梵谷兄弟迷戀於他收集的日本版畫，許多歐洲博物館收集東方藝術也都來找賓，他的角色不只是個商人，更是個饒富品味的東方藝術品鑑賞家與收藏家。

版畫家與插畫家阿德萊（Jules Adeline）曾經以日本娃娃的形象來繪畫賓——穿著日本武士服，手拿日本女子人形。因是日本娃娃，賓有了圓滾的頭與矮胖和善溫良的身子。事實上，賓本人細瘦，眼光銳利，顯露意志堅定的神情。從他的照片很容易看出他事業上的野心——創造屬於他自已的王國。

頻繁的商務旅行與廣泛的藝術見聞與觸角，賓不能再安於僅是東方藝術與西方藝術的交流。美國之行，他接觸到了第凡內的玻璃藝品大為傾倒，其中他看到了商機；加上與英國威廉‧莫里斯（William Morris）等人的接觸交往；訪問布魯塞爾「藝術之家」，與德‧菲爾德會面後，他思索了又思索，肯定這類藝術形式技巧運用在日常家居所需的物品上，會大受歡迎。

◆ 朱列斯‧阿德萊　日本娃娃Mikika　蝕刻版畫　1890　仿賓的臉貌所作，後送給賓紀念

他在巴黎尋找了一批純藝術的畫家、雕塑家，嘗試著說服他們藝術創作之餘，試著設計陶瓷、彩色玻璃窗、家具等的圖案，由工作坊製造。他給予藝術家很大的自由度，創造具流線型、細長的造型，顏色明亮。賓不僅把東方藝術融入西方生活與藝術，他帶動了法國的新藝術，更把來自英國「藝術與工藝運動」過於陰暗的藝術語言，轉化成一種真正輕快的造型，還把美國的新工藝技巧也運用了進來。

他將畫廊名為「L'Art Nouveau」，呈現由他的工作坊生產的各類藝品，畫廊的裝潢也是他觀念獨樹一幟的呈現。這在當時引起很大的爭議，欣賞的大有人在，但也有不少藝術界人士

◆ 保羅-阿爾伯特·貝斯納（Paul-Albert Besnard）　三聯裝飾畫　1895　薩瓦納帝爾菲美院藏

抨擊：「新藝術？究竟新在哪裡？」完全不以為然。

　　1900年，巴黎萬國博覽會讓賓的光環達到了極致。賓累積了與法國政府極佳的政商關係，政府相關部門終於同意讓賓在博覽會擁有一個大展覽廳，名稱就叫做「Art Nouveau Bing pavilion」。在賓的策畫下，耗金費財，從地板、牆紙、天花板、家具及各種擺設，完全是系列統一的設計，展現出兼具人物、植物圖案，造型抽長、線條優美的風格，表露出新的審美觀。這個展覽轟動，參觀的人潮不斷，得到非常大的成功，使得「Art Nouveau」從此成了藝術上的專有名辭。

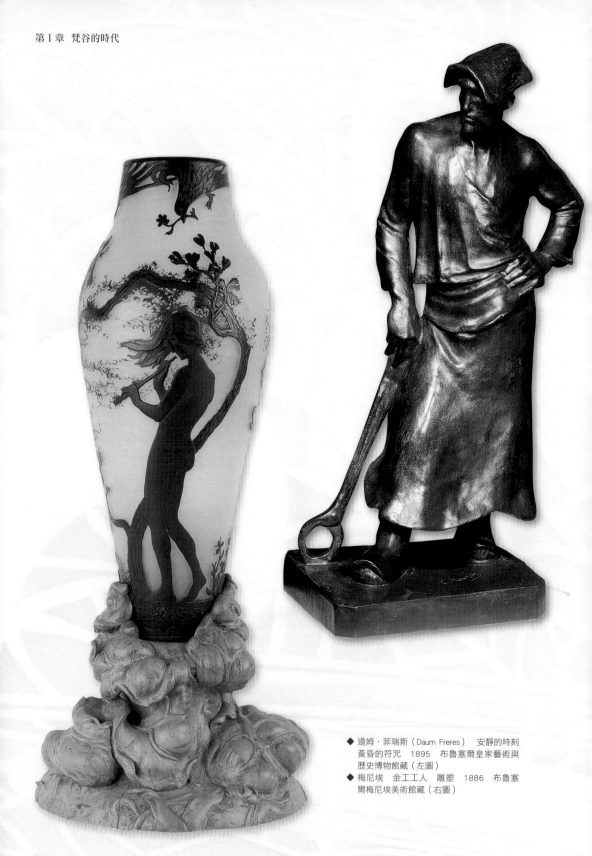

◆ 道姆・菲瑞斯（Daum Freres） 安靜的時刻
黃昏的符咒 1895 布魯塞爾皇家藝術與
歷史博物館藏（左圖）
◆ 梅尼埃 金工工人 雕塑 1886 布魯塞
爾梅尼埃美術館藏（右圖）

◆ 馬克斯·拉爵（Max Laeuger） 水瓶
　1898 巴黎裝飾藝術美術館藏（左圖）
◆ 喬治·德·福瑞於1900年設計的瓶子，
　Limoges的GDA瓷器工廠藏（右圖）

原本應用於裝飾性物品的藝術創造形式，在19世紀末期由倫敦傳到歐洲大陸，在德國稱之「年輕風格」（Jugendstil），在奧地利名為「分離派風格」（Sezessionstil），義大利則叫「自由風格」（Stile Liberty），西班牙謂其「現代主義者」（Modernista），1890年代巴黎取名「現代風格」（Modern Style），如今這些名稱全被「新藝術」統合了，用來通指盛行於19世紀後二十年及20世紀前十年西歐地區的裝飾風格——長的、敏感的、彎曲的線條，好像海草、蔓藤一般的藝術形式。

其實，在賓一生的事蹟中，我們還了解到即使在純藝術上，他也有一定的貢獻：曾經組織「象徵主義畫派」與「新印象主義畫派」的展覽等。只不過，他對於應用藝術的興趣遠勝於純粹藝術罷了！

賓有生之年，銜接亞洲、美洲、歐洲應用藝術並將之融合產生綜合性的新創造。他是個勇於把自己的經營理念與藝術知識以前瞻眼光結合，付諸實際行動創造財富的人。他曾在當年世界藝術薈萃的巴黎，建立了翻江倒海的應用藝術王國，引領風潮。

隨著1905年賓的去世，賓的王國跟隨著消逝了。當大家熟悉地使用Art Nouveau這個辭彙時，沒人提到他；當拍賣場拍賣著19世紀末、20世紀初歐洲人的日本藝術收藏品時，也想不到賓；當人們參觀著梵谷博物館裡梵谷兄弟收藏的日本版畫時，也不知道它們源自於賓的手中。對於賓，大家都不知道了。

事隔一百年，賓與他的新藝術王國重新被翻箱倒櫃傾了出來，來自他原創意與收藏的四百多件藝術品，何止完好無缺，依然造型優美、依然色彩明麗、依然質感細致。

席格弗瑞德·賓的藝術品味、藝術經營理念與方式，又再度展現出了他的魅力與風華。

◆ 克里門特·黑頓（Clement Heaton）　大圓盤　1898　巴黎裝飾藝術美術館藏（上圖）
◆ 路易士·康弗特·蒂芬尼　洋蔥花瓶　1899-1900　漢堡藝術與Gewerbe博物館藏（左圖）

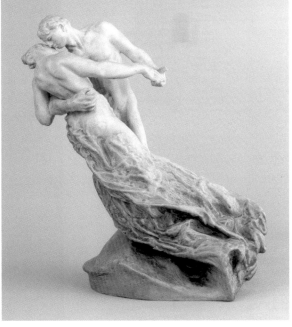

◆ 喬治・德・福瑞　玻璃瓶　1900　日內瓦多農畫廊藏
　（上圖）
◆ 路易士・康弗特・蒂芬尼　瓶子　1896　巴黎裝飾藝
　術美術館藏（右上圖）
◆ 卡密兒・克勞岱　華爾滋　1896　私人藏（右下圖）

柯里理與日本明治藝術

　　蔚藍的晴空、綠葉在柔和燦美陽光下閃爍、穿著清涼的男男女女閒閒坐在露天咖啡座裡，西歐的夏天原本就慵懶，充滿著大刺刺的頹廢風情；如今點綴上日本的藝術，摻雜進了含蓄雕琢的東方韻味，空氣中飄著的文化氣息便起了些化學反應，增添了略略一低頭再回眸顧盼的纏綿。

　　曾去過日本，京都、大阪，銀杏葉搖曳金光、楓葉暈染紅影的季節，我走在充滿古風民俗的寺廟、小徑，享受眼睛瀏覽的靜美，也幻想著細雪綿綿與櫻花紛紛的景致。日本的美留給我很深的印象：古樸沉靜，精緻清雅。

　　20世紀90年代，有好幾年我老在荷蘭的古董店與拍賣場進出，驚訝的發現：日本藝術品價格遠遠高過中國藝術品。不過說也奇怪，在歐洲我接觸到的日本藝術品常常比中國藝術品多了幾分貴氣。

　　阿姆斯特丹梵谷美術館選擇在夏天舉辦「日本的夏天、日本的四季」日本藝術特展，呈現梵谷在世時期的日本明治藝術。我原想西方人籌辦的日本藝術展能有什麼令人驚嘆？抱著姑妄看之的心情，卻嚇了一跳。

　　這個日本藝術特展的所有藝術品，居然完全出自一位西方收藏家柯里理（Nasser D. Khalili）之手，標題為「奇妙的日本帝國——柯里理收藏的明治藝術」。

◆ Ando Jubei　手繪的紫藤盒　1905

在梵谷美術館我見到了收藏家柯里理教授，一身筆挺的銀灰西裝，言語犀利，帶著中年得意的神氣。我衷心讚美他的收藏：「沒想到您有這麼多精妙的明治時代藝術品。」他很快環顧一下周圍的展品，答道：「這些還不及我收藏的1/10呢！」一副這算什麼的神態。

他領我走到表現四季的春天收藏品展示櫃前，說：「妳瞧，這櫃子裡我收藏的瓷器，上面彩繪著滿枝的花朵、竹子、白鶴與柳枝、紫藤、蝴蝶，穿過櫃子的玻璃往後面看過去，牆上懸掛著梵谷的油畫〈盛開的杏仁樹〉，另外夏天、秋天、冬天也都是我的收藏品與梵谷創作的對照。這是我為什麼選擇在這個位置和妳說話，妳從這裡可以明白我們花了多少心思來準備這個展覽。」頓了頓，他強調地舉起手來伸出四指繼續道：「我們花了四年時間，就為了這次的展覽。」完全是教授指導學生的口吻，我不禁莞爾。

如此多的日本藝術品收藏，何況剛聽說他是全世界最大的伊斯蘭藝術收藏家，我忍不住詢問：「那你一定有很大很大的空間來安放保存這許多藝術品，有多大呢？」我剛觀賞過一些精美的櫥櫃，都是需要一定空間來放置的。他很不以為然的瞪著我：「我不是自私的人，

◆ 京都工作坊1890年所產的絲繡「鷹」系列

收藏不是為我自己，是為了世界上的人。」

「所以你的收藏都放在美術館囉？」我追著問。

「都在公開展覽。」他驕傲地回答。有其他的訪問者，他匆匆留下自己與公關的聯絡方式離開了。

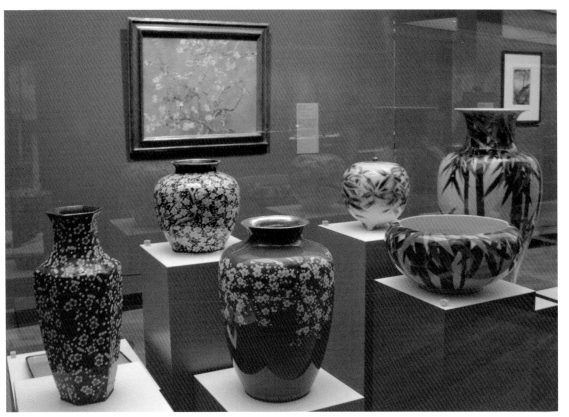

◆ 柯里理的明治藝術品的春天主題與梵谷（盛開的杏樹）油畫相呼應（上圖）　◆ 1900-05年的絲繡，作者不詳（左頁上圖）
◆ 1870年的漆器，以富士山為背景（左頁左下圖）　◆ 1894年的描金瓷盤（左頁右下圖）

　　柯里理，1945年生於伊朗，是位知名的學者、收藏家與國際性的慈善家。在伊朗完成學業與兵役後，於1967年前往美國，先學電腦後改讀藝術史。1978年定居英國。

　　1970年，他在柯里理家族信託公司的贊助下開始收藏，特別是伊斯蘭教世界的藝術收藏，兼及日本明治維新時期（1868-1912）藝術品、印度和瑞典織品與西班牙鑲嵌金屬品的收藏。三十多年的累積，他共擁有2萬5000件的收藏品，他把這些收藏的研究結果寫成專著由柯里理家族信託公司出版，收藏品則到處巡迴展覽。其中2萬件伊斯蘭藝術，預計寫成二十七冊專書系列，如今已出版了十七冊。這些伊斯蘭藝術品曾分別在日內瓦、倫敦、耶路撒冷展出，或在美國進行持續數年的巡迴展。也有部分收藏品由俄國聖彼得堡市立美術館、美國紐約大都會美術館等借展。

　　柯里理的日本明治維新藝術品收藏約1700件，已印製成九冊系列專書出版。這部分收藏曾分別在大英博物館、蘇格蘭皇家美術館、以色列美術館、日本與德國的美術館舉辦過展覽。

　　瑞典旗幟品的收藏已於1996年編印成書。曾於瑞典、巴黎、美國展覽。

　　西班牙鑲嵌金屬藝術品收藏也已出版成單冊。收藏品曾在倫敦及西班牙幾個美術館展覽。

　　由於柯里理在伊斯蘭藝術方面的專精，曾獲倫敦大學、波士頓大學名譽博士學位。柯里理家族信託公司在英國倫敦大學設立一個伊斯蘭藝術講座由他任主持人。2005年柯里理家族信託公司更在牛津大學成立「柯里理研究中心」，專門研究中東藝術與文化，柯里理自然是研究指導教授。根據資料顯示，2006年全世界一千位富豪排名，柯里理名列七百多名，可見其財力的豐富。集錢財、收藏、學識與正值壯年、英俊瀟灑，也難怪他舉止神情流露著高傲。

　　明治維新，日本歷史上的一次政治革命，德川幕府被推翻大政歸還天皇，政治、經濟、社會進行大事改革，促進了日本的現代化與西化。正因為幕府的被推翻，名藩武士式微，許多精雕細琢的重要藝術品流落民間，由於日本開放與歐洲通商，不少器物變賣到國外，19世紀初歐洲掀起了一股「日本風」。梵谷兄弟也是日本藝術的痴迷者，雖然經濟拮据，依然收藏了不少的日本浮世繪版畫。

　　日本開放通商與世家、武士的沒落，是後來柯里理能收藏到大量明治維新藝術精品的重要因素。如今他是世界上最大的「日本明治藝術」收藏家，這次梵谷美術館揀選展出200餘件，包括有瓷器、漆器、象牙雕、銅雕、玉器、景泰藍、水晶、木雕、織錦、屏風畫與浮世繪版畫等。

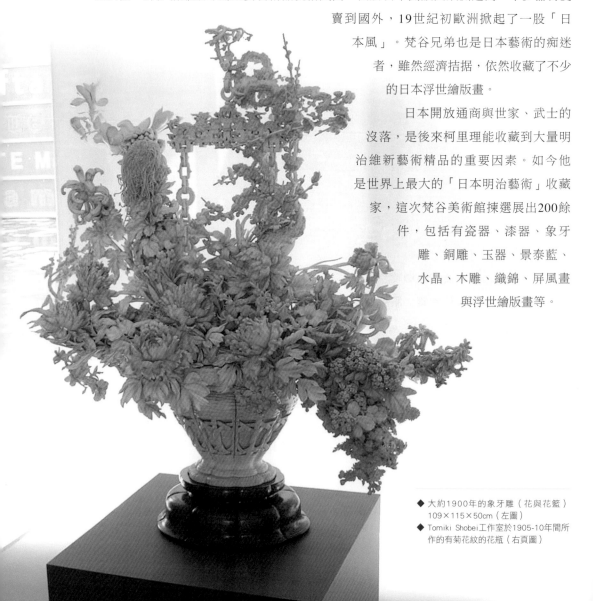

◆ 大約1900年的象牙雕（花與花籃）
　109×115×50cm（左圖）
◆ Tomiki Shobei工作室於1905-10年間所作的有菊花紋的花瓶（右頁圖）

觀看柯里理日本明治藝術品收藏時，萊登大學的日本藝術教授馬提‧弗瑞爾（Matthi Forrer）充做導覽，我與一批英語系的媒體記者聽他講解，他不斷重覆強調：要忘記所看見的是個瓶子、杯子、盤子或碗，要思想你所看到的形式、造型和印象，以及繪製的細節。他感嘆道：東方有些藝術品顏色真是難看，但你要撇開這種感覺，深進去看造型與製作一件器物所花費的工夫、佈置的細節。

　　哦！我恍然原來這是西方人觀賞東方藝術的觀感與重要切入點。其他媒體的提問真叫我聽了著急，他們對於東方藝術真是無知。如此看來，這個「奇妙的日本帝國──柯里理收藏的明治藝術」在荷蘭阿姆斯特丹梵谷美術館的展覽更有其意義性了。

　　除了柯里理的收藏，梵谷美術館新館樓上大展廳還佈置出了一大塊日本榻榻米及木板的空間，牆上幾扇窗戶式的設計展現日本明治時代建築、服飾、樂器，與19世紀初巴黎建築、服飾、樂器的對照。再上一層樓，小展覽室內一半展出浮世繪版畫，另一半展出攝影家古斯‧萊凡（Guus Rijven）現代東京的印象攝影作品；古今對半參照頗有意思。在古斯的東京印象攝影作品，我攔下了梵谷美術館的新任館長阿克謝爾‧魯格（Axel Ruger），2006年4月他走馬上任，初接觸時感覺他十分年輕而且似乎行事低調。

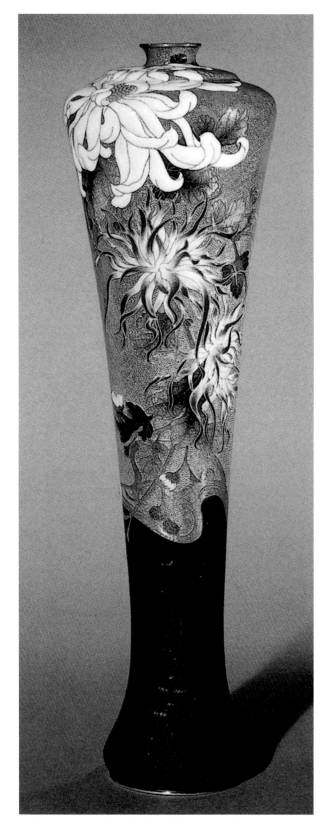

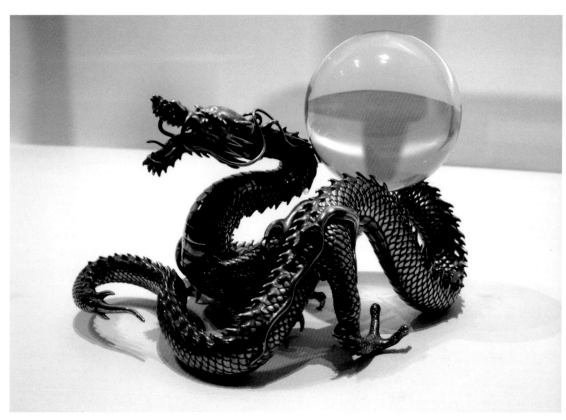

◆ 大約1900年的雕刻（龍與珠子），水晶球直徑11.7cm，龍為銅與鍍銀（上圖）　◆ Miyagawa Kozan工作室約1893年所作的彩繪雙龍花瓶（左下圖）
◆ 雕龍的銅器（右下圖）

阿克謝爾三十六歲，原是倫敦國家美術館荷蘭繪畫部門的館長，曾任職於蘇富比、底特律藝術中心，他是研究17世紀荷蘭繪畫的專家。

我問他上任會推動些什麼新計畫？他搖搖頭說：「梵谷美術館一直做得很好，我有責任把好的傳統維持下去，」「另外，正如妳這次看到的柯里理的收藏展。我們會加強與收藏家的合作，讓梵谷時期的藝術展覽能夠更多元化。這是我主要努力的目標。」

◆ 筆者與藏家柯里理合影

阿克謝爾說得一口流利的荷蘭語，雖然帶著德國腔調卻字字清晰。「你的荷蘭語說得真好。」我讚美著說。他笑道：「不是這幾個月的成果，我是研究荷蘭17世紀繪畫的，雖然不是在荷蘭讀的書，早些年就為研究學好了荷蘭語。」

走出梵谷美術館，看見寫著「日本的夏天、日本的四季」的海報給人的印象：濃綠的葉子襯托清藍色花瓣，點綴著橙色與黃色花心的串串紫藤花，正是現在阿姆斯特丹美術館廣場映入眼簾的色彩：綠色的草色、清朗的藍天與黃色耀目的陽光。

◆ 1900年左右繪有山水之桌案，作者不詳

馬奈與海

　　艾杜瓦‧馬奈（Edouard Manet,1832-1883）拎著簡單的行李登上了一艘三桅商船，站在甲板上凝視著岸上送行的人影越變越小，船隻逐漸遠離海岸駛入了汪洋波濤。環看四周無邊無際，除了天就是海，唯有堅守住船隻奮力往目標前進之外無所遁逃，他心中交織著離愁別緒的傷感與抑制不住的冒險激情。

　　1848年12月，馬奈正值十六歲，充滿好奇、心思敏感，與其他四十七名少年在四位教師率領下，從法國哈弗港（Le Harve）前往南美巴西的里約熱內盧港（Rio de Janeiro）。他們在船上進行六個月的實習，學習航海理論與實際操作。不同於其他男孩是由學校指派的免費實習生，馬奈沒有通過航海學校的測驗，得自費上船，父母希望他透過這次航行經驗重新通過考試。

　　海上的特殊經歷與巴西的風土人情讓馬奈大開眼界，他寫了許多長信向家裡報告見聞，包括參加狂歡節熱鬧與參觀奴隸市場的感受。在船上打發日子，他畫人像、指導同船朋友素描，備受歡迎，從船長以降大家都喜歡他，他也十分自得。只是這個船上的少年馬奈，雖然嚮往藝術卻還沒意識到他與藝術不可分割的命運，依舊竭力學習船事，希望達成身為司法部官員父親的厚望。

　　實習結束，再度參加航海學校測試，馬奈終究沒能通過。既然如此缺乏讀書細胞，父親只好放棄，妥協讓他從師習畫。1850年，馬奈正式走上繪畫道路，拜在古典畫派畫家庫退爾（Thomas Couture）門下。

　　馬奈不喜歡學院派的拘束，更受不了學院派的虛假與僵化，在庫退爾畫室六年，他無法盲從老師的方法，只好常常造訪羅浮宮與其他巴黎的美術館和教堂，觀摩前代大師維拉斯蓋茲、提香、哥雅、拉斐爾、哈爾斯等人的作品，從中汲取養分。

　　1856年，馬奈自建畫室，並到荷蘭、德國、義大利旅行，同時臨摹維拉斯蓋茲、提香的畫作。

1859年，他向沙龍提送作品〈喝苦艾酒的人〉，被評審拒絕。

1861年，〈彈吉他的西班牙歌手〉等二件作品入選。

1863年，油畫〈草地上的野餐〉以「有傷風化」罪名被拒展，隨後〈奧林匹亞〉1865年遭批評家強烈譴責；馬奈乃仿畫家庫爾貝結合一部分落選畫家舉辦「落選作品展覽會」。

1867年，馬奈舉辦個展與世界博覽會對抗，在目錄中自序：「馬奈根本無意提出抗爭，相反是別人對他提出異議，非其所料。反對者都是以傳統觀念來理解繪畫形式、手法與觀點，而不承認其他理解方法，因之表現了一種幼稚的偏見。除了他們自身的公式，一切都毫無價值。馬奈一向承認別人的才識，從不臆想消滅先前的繪畫或創造新的繪畫。他只不過要做他自己，而不想去當某一個別人。」

事隔一個半世紀，回頭來看當年「要做他自己，而不想去當某一個別人」的馬奈，高更尊稱他是「現代繪畫之父」，印象派畫家們以他馬首是瞻，世界上重要美術館都收藏著他的作品，馬奈已經不朽。

只是提及大師馬奈，一般的印象是「巴黎人」馬奈，離不開巴黎的都市生活，不喜歡鄉村，很少風景畫。他的作品聯想，第一幅閃進腦海裡的便是當時引發爭議、被貼上有傷風化標籤的〈草地上的野餐〉，一位裸女坐在衣冠楚楚的白領階級中間；飽受抨擊的〈奧林匹亞〉，躺在榻上的裸女與黑膚女僕不倫不類，簡直不堪入目。其他膾炙人口的多是肖像、描繪城市人生活的畫作，倒疏忽了「馬奈與海」的密切關係。

戰爭的實景描繪

馬奈一生共畫了40幅與海相關的作品，佔他所有繪畫的1/10呢！

1864年馬奈繪作了一幅134×127公分的大油畫〈美國聯邦奇爾薩吉艦與南方聯盟阿拉巴馬號之戰〉。阿拉巴馬號是英國為美國南方聯盟建造的一艘巡洋艦，南軍用它攻擊聯邦的商船，二十二個月內連續捕獲、擊沉六十八艘北方船隻。艦長賽門極富傳奇色彩，曾有一次劫獲五十六艘北方

◆ 威廉·凡·德·菲爾德　進行海戰的英國船　油畫　102.7×147cm　1680
倫敦國家海事博物館藏

商船的紀錄，沒有港口能停置其戰利品，他便在海上把它們全數擊沉或燒毀，只留下各船航海的精密計時器做為紀念。直到1864年6月，阿拉巴馬號才被北方聯邦軍的奇爾薩吉艦擊沉於法國瑟堡（Cherbourg）外的海上。

馬奈追蹤收集所有關於這兩艘軍艦戰事的報導，海浪波濤的聲音、船索桅桿的氣味，再度呼喚起深刻的記憶。睽違海洋十六年之久，他第一幅與海相關的繪畫作品，立刻展現了大海與艦船的浩大氣勢。

左下角一艘法國領航船，朝事故地點航行；右上方海平線光亮處漂蕩英國旗的救援汽艇，救出不少海軍往英國領土送去。阿拉巴馬號自船尾逐漸沉下，煙火瀰漫天空；奇爾薩吉艦隱約在煙塵的後方。馬奈這幅油畫的布局，讓人聯想起早期法國、荷蘭、英國大師的海戰繪畫作品。但，不同於過去彰顯勝利、渲染戲劇性的強烈宣傳畫手法；他這幅作品裡，我們彷彿看到事件發生的「真實」場景，沒有炫耀勝利者；馬奈是位目擊者，他客觀平實的紀錄了見聞。

事實上，馬奈是在巴黎畫室完成這幅作品，而且畫得很快，總共只花了四星期。直

◆ 馬奈　風浪中的漁船（布隆訥的奇爾薩吉艦）　油畫　81.6×100cm　1864　紐約大都會美術館藏（上圖）
◆ 馬奈　美國聯邦奇爾薩吉艦與阿拉巴馬號之戰　油畫　134×127cm　1864　費城美術館藏（右頁圖）

到這年夏末，他才去到瑟堡海岸憑弔。畫面完全參考報章文字與插圖，同時添進自己的想
像。暗濤洶湧的海面、高地平線、遠處的黑雲把天空壓得很低，加上前面炮火煙塵的氣
味，營造出一種窒息的氛圍。這幅畫能造成人們「實景」的錯覺與感動，正因為馬奈畫裡
帶著悲憫的胸懷，關懷慘痛戰事後復甦的企盼。

　　馬奈曾說自己不喜歡一幅畫畫第二次。的確，從他的海景畫裡我們得到了證實，同樣
是畫海卻沒有一張重覆。

馬奈與海

　　馬奈1858年與莫內相遇，開始與一群後來組成印象派的青年交往。他們敬佩馬奈敢於突破學院派的捆綁，反抗傳統繪畫的信條，手法大膽明快、胸有成竹；他的藝術不論技巧和構圖的呈現，顯然逾越了猶豫不決和探討的階段。

　　這批藝術青年中，尤其是莫內，在認識馬奈後數年間畫出了不少幅海景油畫，嘗試馬奈習慣採用的特殊黑色與深藍綠色，也模仿構圖，動感亦做類似的捕捉。這些作品甚至讓後來的鑑定專家產生孰為馬奈作品、孰為莫內作品的疑惑。

　　雖然馬奈一直堅持將自身保持在印象派的邊緣上，19世紀60年代之後，他的一些作品還是受到印象派青壯朋友的影響，更注意色調的關係、光度與氣氛的複雜性，大量減少黑色，以他分析和綜合的天才，發展出更清新明亮和鮮艷甜美的色彩、以自由自在的手法更致力於描繪多情善感的主題。

　　在馬奈與海相關的主題裡，我們看到的不是一抹單純大自然海洋的印象，而是和人文、社會、生活互動的海洋。我們看見人類建造的艦船、帆船、漁船、商船、郵輪在海上的活動；我們看見人們搭蓋的燈塔、港口、防波堤、水上飯店；我們看見夏日蜂擁而至，在海灘游泳、曬太陽、乘遊船的悠閒、矯飾巴黎人；我們看見辛勞工作的捕魚者與水手；我們看見新鮮可口的魚貨、貝殼；我們看見馬奈眼中不同於法國的荷蘭、義大利討海生活形式；我們還看見馬奈享受與家人在海邊同樂的溫馨。

　　從17世紀傳統的海洋繪畫觀點出發，經過挑戰色彩、形式、結構的突破，進而使畫布上的創作產生出震撼的力量。馬奈對於海的各式各樣情緒，經過繪畫的再創造，感染了我們觀畫者的情感波動。我們不是穿過窗戶看海，也不是面對一幅海景的反射圖像，我們是透過馬奈的眼睛，他繪畫的詮釋方法，與他一起來看海：跟隨著他聆聽海洋的節奏、呼吸水氣的鹹濕、輕觸沙灘的柔軟、迷惑於月光的朦朧、探究船隻的細部結構、揚帆隨風漂蕩、捕捉雲朵的流動……。他的海洋是有深度，是活的。

　　當我站在馬奈1868年油畫〈布隆訥港的月夜〉前面：黑藍色的星空一輪迷離滿月，月光散射在海水與左下角的岸邊，照亮了一群等待漁船返航黑衣漁婦的白色頭巾，但她們的臉龐卻是模糊的。停泊在港灣裡的船隻，在月光下灰灰黃黃；月光不及之處船隻便是黑色的。船影間，閃爍著點點燈火。船帆的影子使右下角的港口顯得幽黑陰森，上面的行人也因此只見及黑色的身影。遠處地平線上伸起一柱細細的工廠煙囪，冒著火光與煙氣。這樣的漁港氣氛讓我屏息凝注，馬奈以少許的顏色，運用黑色線條與黑色平面，筆觸簡單明確流暢地闡述了平實的漁村生活，多麼「誠實」反映現實的繪畫，卻又留出

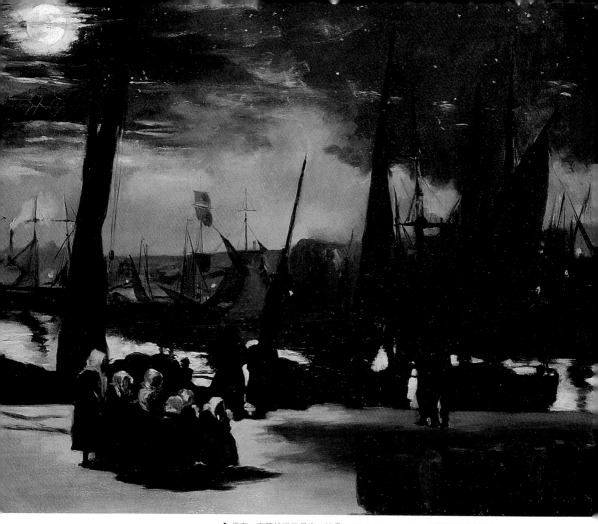

◆ 馬奈　布隆訥港的月夜　油畫　82×101cm　1868　巴黎奧塞美術館藏

了許多想像的空間。

　　我也深深著迷於他兩幅描繪布隆訥港防波堤的油畫。木結構的長堤、插入水中一列養蠔柱，下筆那麼堅定與自在，甚至有點放肆的霸氣。遠處海天已無界線。近船桅桿、繩索精細，遠帆輕輕鬆鬆勾勒、堤上的遊人、飯店淡淡幾筆，都有了形貌與動感。

　　此外，兩幅〈布隆訥的沙灘〉：一幅盛裝巴黎男女老少戴帽、撐傘在沙灘散步、觀船，甚至有篷馬車也駕到了水畔，極盡趣味，既寫實又幽默。一幅以描繪兩個在沙灘上的女子為主軸，背景有幾個在碧綠海水中嬉戲的婦人和小孩，雖是油畫卻仿如水彩素描，粗略幾筆即表現出光影的效果和閒適的遊樂景象。

　　〈加列港〉左前方一艘精心描繪的帆船，顯示馬奈對船隻結構的瞭如指掌，船塢後停歇眾多帆船，僅以豎立的船桅代表，遠處城市建築也以簡潔的色面表現，介於水藍天晴之間。

◆ 馬奈　加列港　油畫　81.5×100.7cm　1868　私人藏（上圖）
◆ 馬奈　布隆訥海灘上　油畫　38×44cm　1868　底特律藝術中心藏（左頁上圖）
◆ 馬奈　沙灘上──蘇珊妮與尤金納・馬奈在貝爾克　油畫　59.6×73.2cm　巴黎奧塞美術館藏（左頁下圖）

　　這五幅油畫，明顯受到印象派年輕畫家的影響，用色明快；也有些惠斯勒（James McNeill Whistler）海景畫中的水氣氛圍，畢竟馬奈與惠斯勒是好友，常有互動。可是相較之下，他的「黑色」作品散發一種重量感，更有震撼力。雖說就是單純一種黑色，還能變化經營出空間感，可說是馬奈最敏銳獨特的創造吧。

　　可是不論那一類作品，乍看似乎一片混亂塗抹，其實隱約出一些形狀，呈現出場面的光絲、速度和運動。他那如刀斧般利索的線條筆觸與不拘泥形式的揮灑，動與靜的結合與表現，最是令人嘆為觀止。

侯榭弗的逃亡

　　緣於普法戰爭，1870年7月，馬奈把家人從巴黎疏散到法國西南部的歐洛隆-聖-瑪利（Oloron-Sainte-Marie），他自己則參加國民自衛軍擔任軍官。1871年元月巴黎陷落，2月前去與家人團聚，在法國西南海岸他又畫下了不少與海相關的作品。原本他的海景畫都是

先以小筆記簿做簡單素描再回到畫室進行創造，這次一些海的油畫卻在戶外直接創作，這自然也是受到莫內這些印象派青年畫家的激發。

　　1880-1881年，馬奈畫了兩幅〈侯榭弗的逃亡〉。亨利·侯榭弗是位激進的新聞記者，因為批評時政，1871年被驅逐至南太平洋新卡列多尼亞（New Caledonia）的法國刑事

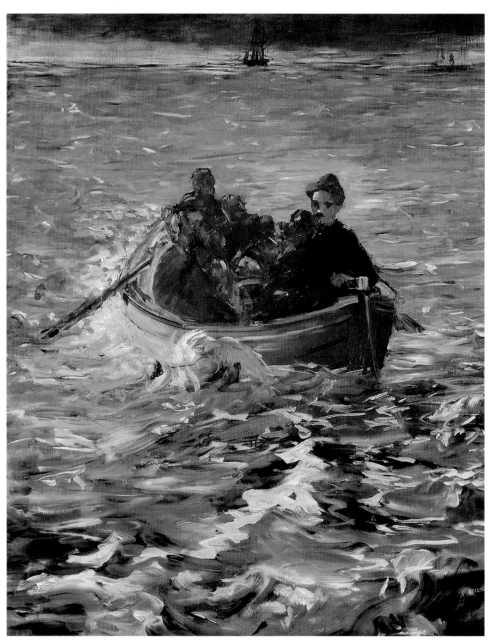

◆ 馬奈　侯榭弗的逃亡　油畫　143×114cm　1880-1881　瑞士蘇黎士美術館藏

監禁地。1874年，他夥同五個牢犯展開戲劇性的逃亡，返回歐洲大陸繼續抨擊法國政府。直至1880年終於獲准回到巴黎，受到英雄式的歡迎。

喜愛歷史關懷社會的馬奈被侯榭弗的故事觸動，與繪畫美國南北戰爭、海戰一樣，他收集各種材料，以幾乎同樣尺幅的畫布繪作〈侯榭弗的逃亡〉（143×114cm）。侯榭弗坐在逃亡小船的船尾，不是細描卻可以清楚辨認是其五官，其他人則是模糊的面貌。船被安排在畫布正中央，與侯榭弗一起特別強調出來。海平線提得非常高，天空低沉壓抑，遠遠一艘接應船在天際等待，它的後方卻展現著光亮。逃亡船隻的兩隻木槳在海浪中划動，捲起波濤，奮力地朝向支援船隻行進。

另外一幅相同主題〈侯榭弗的逃亡〉（80×75cm），逃亡船隻放置在畫布上面1/3略偏左的位置，提得很高幾乎接近畫布頂的海平線與暗沉天幕的交會處，一點黑色接應船的船影。見不到的月亮把月光灑在船上，映出撥浪而行的船槳，侯榭弗與其他逃亡者亦被照亮分辨出身形。

◆ 馬奈　侯榭弗的逃亡　油畫　80×75cm　1880-1881　巴黎奧塞美術館藏

這兩幅畫，筆觸、光影、顏色明顯與印象派有不可分割的關連。人物的強調使周圍藍、灰效果中擁有突出的暗色塊，因而彰顯出其個人風格。小幅畫是完成之作，大幅畫則未見完成。不知是馬奈不想再去畫它了？還是因為生病衰弱無力完成？

馬奈晚年罹患痼毒症十分受苦，事實上最後只能勉強以粉彩作畫。1883年4月30日不治身亡，數萬人參加葬禮，場面哀戚動人，他的藝術成就在生前已獲得了認可與尊敬。畫家竇加望此送葬行列，有感而嘆：「馬奈比我們想像的還更偉大！」

從年少到終老，海洋與馬奈結了不解之緣。畫家蒲朗克（Jacques-Emile Blanche）讚譽馬奈海洋作品說：「馬奈的海是19世紀最絢爛、最真實和最生動的作品。」他的個人偏好從史的角度來看，當然是過譽，但馬奈海的迷人由此可見。

歡迎回來，馬奈先生

綜觀了馬奈第一幅海洋畫作至最後一幅海的作品，等於將他一生的繪畫歷程重新做了一次巡禮，對於他的藝術有了更深一層的了解與體會：他的繪畫不論表面手法多麼瀟灑自由，都不是那種即興小品，而是有意識的嚴格構思之作。他的觀察方法非常自由，完全聽憑自我感覺，很自然的把手法轉化為講究的理想圖像。他素描事物不是企圖達到美感或真實，而是為了使形及色達到想像中的統一。他絕不顧慮色彩和諧的傳統規則，表現形狀時絕對的自我，明暗的配置更營造出平面與深度間的和諧、增加光顯而產生的律動。把現實與幻想結合成繪畫，以夢幻般的光影再現出現實，讓畫面呈現既非夢又非實，既是幻又是真的特殊景像，這該是他前無古人後無來者的驚人嫵媚吧！

當美國芝加哥藝術中心發現「馬奈與海」的深刻關係，要尋找一個歐洲夥伴一同促成這個特展，荷蘭阿姆斯特丹的梵谷美術館是他們的第一選擇。梵谷美術館不但欣喜地共同策畫，身為專家的館長約翰‧雷登更親自為目錄撰文、錄製語音導覽，在開幕記者會後並親領媒體工作者參觀展覽，以他具感染力的聲調、專業的辭彙解說作品，回答詢問。

這次「馬奈與海」的宴饗，內容不單是馬奈的作品，還包括了與他同時期前後相關畫家的海洋作品，例如：德‧菲爾德（William van de Velde）、巴克豪森（Ludolf Bakhuizen）、伊沙貝（Eugene Isabey）、戎金、惠斯勒、庫爾貝、莫內、布丹、貢查列斯

◆ 梵谷美術館「馬奈與海」特展前廳的布置（上圖）　◆ 梵谷美術館「馬奈與海」特展入口門廳以藍色海洋為牆，上畫法國
地圖，標示法國與海的關係，並寫有高更對馬奈的讚譽。（左下圖）

（Eva Gonzales）、摩里索、雷諾瓦，當然還有梵谷的海。

　　德·菲爾德、巴克豪森、伊沙貝沿襲海洋繪畫的傳統卻又添加了個人風格。惠斯勒的海是一種日本浮世繪畫似的平面表現，顏色明快、筆法省略，洋溢著水氣與朦朧的詩意。庫爾貝的海用調色刀創造出薄的外皮表面，給出雕塑式的形貌，湧動各種形式的爆發波動與能量。布丹的海熱鬧光鮮。貢查列斯——馬奈唯一的女弟子，紅顏薄命僅活到三十四歲。二十歲即從師馬奈，馬奈死後十五天她也離開塵世，充滿戲劇性。她的海流露女性的柔美與安靜，仿如水彩的流動；摩里索是馬奈弟媳，兩人關係十分密切，她的海素描感很重，光亮多彩卻非常的融合。雷諾瓦的海，是源於他的顏色變奏與線條、光影的實驗，洋溢著活潑青春的生命力。梵谷的海一看就是梵谷的海，有力的筆觸展現梵谷的人文和激烈燃燒的內心呼應。

　　馬奈十八歲認識荷蘭女子蘇珊娜（Suzanne Leenhoff），一見鍾情，因父親強烈反對，兩人生下兒子也沒能做成夫妻，直至1862年父親去世，馬奈與蘇珊娜的愛情長跑方告一段落，1863年10月總算在荷蘭結為連理，成為一段佳話。馬奈生前三度造訪荷蘭，在阿姆斯特丹國家美術館、哈倫法蘭斯·哈爾斯美術館都留下了足跡，荷蘭的海水風車人情也都入了畫，與荷蘭的淵源不可說不深；但這次「馬奈與海」的特展卻是馬奈第一次在荷蘭的個展。

　　跟隨雷登館長遊走於梵谷美術館三層「馬奈與海」特展大廳之間，也難怪雷登館長會充滿複雜情緒的說道：「歡迎回來，馬奈先生！」

印象派的先驅戎金

　　我的一些荷蘭繪畫朋友和喜歡藝術的朋友，每次聽說我去美術館看一個新的特展，總是很好奇的問：「是誰的展覽啊？」然後，大家熱烈的討論一番，十分愉快。這次我去海牙市立美術館看完展覽回來，自然朋友們也想以此為題進行藝術的探討。

　　「誰的展覽啊？」

　　「噢！戎金的作品展。」我輕鬆的回答。

　　「誰？」他們面露不確定的表情，好似我的荷語發音有誤。

　　「約翰‧巴厚德‧戎金（Johan Barhold Jongkind, 1819-1891）。」我重覆一次，緩慢清晰地吐出全名。

　　「沒聽說過。」他們表情顯然有些尷尬。

　　「19世紀的畫家，荷蘭人。」

　　「奇怪，怎麼沒聽說過？」表情更加不自在。

　　「不知道沒什麼了不起，他主要生活在法國。」我安慰地解釋：「他早被遺忘了。」

　　於是，畫風是什麼？作品好嗎？問題一個接一個的不停。

　　戎金，印象主義的先驅，對印象派主將莫內具有決定性的影響。西洋美術辭典、大英百科全書裡可以找到有關他極簡單的介紹。

　　西洋美術辭典裡這麼寫著：荷蘭風景及海景畫家，與布丹同為印象主義的先驅，並且對莫內有決定性的影響。（莫內在1860年給布丹信，提說戎金「相當瘋狂」。）1862年，戎金與布丹相識，並參加1863年的「落選展」。晚年幾乎都在法國度過，住在格勒諾勃附近的陋屋中，並像梵谷般發狂而死。他不在戶外畫油畫，而根據現場寫生的素描或水彩在室內完成油畫，其效果與初期印象派畫家的作品非常接近。

　　大英百科全書如此記載：戎金，荷蘭畫家和版畫家。小幅風景畫繼承了荷蘭風景畫的傳統，並促進了印象派的發展。最初在海牙向當地風景畫家學習。1846年到巴黎在風俗畫

家伊沙貝（Jean-Baptiste Isabey）和皮科（Francois Picot）的指導下創作。1852年在沙龍展出作品並獲獎。其作品得益於重視表現空氣感的17世紀荷蘭風景畫派。作畫主要景色有塞納河畔、巴黎舊區、諾曼第海岸和荷蘭運河。1863年由於其作品被沙龍拒絕展出，而參加了落選沙龍，與印象派先驅莫內相識。莫內曾向他學習表現空氣、描繪光及其照射瞬間效果的方法。1878年遷居科特–聖–安德烈（伊澤爾）（La Cote-Saint-Andre），在這裡所作的單純風景曾獲聲譽。

另外，在莫內的記載中可以找到這樣的文字：莫內1862年回到哈佛港和布丹一起作畫，並認識了戎金。1865年，他經常和布丹、杜比尼（Daubigny）、戎金及惠斯勒在海邊作畫……。上面便是有關戎金有限的一些文字紀錄。

一百多年來，他的藝術創作雖也懸掛在不少重要的美術館裡，參觀者大多一瞥而過。有關他個人的事跡呢？更是隨著他的去世塵封起來，不曾有人提及。他，寂靜的躺在美術史裡一個不起眼的小角落。海牙市立美術館這次大規模展出戎金140件作品，並整理出年譜，把這位印象派先驅從樟腦丸裡抬了出來，給予他死後藝術家的最高殊榮。

1819年，戎金出生於荷蘭歐弗萊梭省（Overijssel）的拉特洛普（Lattrop），一個靠近德國邊界的小村。

1820年，遷居弗拉丁根（Vlaardingen）。

1835年，接受做為公證處職員的培養教育。這一年，他發現自己非常喜歡素描。

1836年，父親去世。次年，得到母親的同意，前往海牙素描學院學習，成為浪漫主義畫家史黑爾夫浩特（Andreas Schelfhout）的學生。

1839年，與同學洛丘森（Charles Rochussen）相識，洛丘森介紹他認識荷蘭王家威廉王子（後來的威廉三世國王）的祕書布朗克厚斯特（Ludolph van Bronkhorst）。

荷蘭風景畫大師戎金（左圖）　◆　海牙市立美術館「戎金特展」入口。牆面上有戎金1850-1860年間的水彩自畫像以及簽名（右圖）

1840年，在馬士史勞斯（Maassluit）的一家磨坊工作；開始繪畫風景。

1842年，戎金的同學揚‧霍彭布勞弗（Jan Hoppenbrouwer）、梅耶（louis Meyer）和羅森彭（Klaas Rooseboom）成為專業畫家。

1843年，獲得威廉一世國王獎學金。「阿提和阿米西提亞」（Arti et Amicitiae）藝術家協會收到戎金一幅參展作品〈運河邊的磨坊〉。畫許多馬士史勞斯和海牙附近的沿海污地和農家。

1845年，獲得史懷賀（Willem de Zwijger）銅牌獎。經史黑爾夫浩特推介，尤金‧伊沙貝同意收戎金為學生，到巴黎跟他習畫。戎金學習法文。

1846年3月，戎金到巴黎，在伊沙貝的畫室工作。認識了狄奧多‧盧梭（Theodore Rousseau）、夏謝里奧（Theodore Chasseriau）、西塞利（Ciceri）。他也跟隨弗朗索瓦‧皮科習畫，同學有約瑟夫‧伊斯拉埃爾（Jozef Israels）和考騰布勞維爾（Kuytenbrouwer）。

1847年，送作品參加海牙的「雷芬德大師」展（de Tentoonstelleng van Levende Meesters）。到哈佛、布列斯特（Brest）和朗德紐（Landerneau）旅行。

1848年，一幅畫在巴黎沙龍展出。6月受邀至羅歐王宮（Paleis Het Loo）作客，與荷蘭王家共度夏天，畫了一些狩獵和王宮附近漫跑的素描。年底返回巴黎。

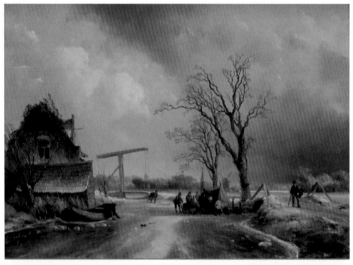

◆ 戎金　荷蘭冬天　油畫　1846　荷蘭海牙市立美術館藏（上圖）
◆ 戎金　哈弗樂爾橋的帆船　油畫　1852-1853　美國麻省威廉教堂，史代林與法蘭辛‧克拉克美術中心藏（下圖）

◆ 戎金　列斯塔卡德橋　油畫　1853　法國安格皇家美術館藏

1849年，熟悉了巴黎的景致，畫了許多河景。

1850年，伊沙貝帶戎金同赴諾曼第一帶。送一幅畫參加「沙龍」展。

1851年，杜布伊（Alexander Dupuis）接受戎金在其畫室學習。再次與伊沙貝赴諾曼第作畫。畫巴黎塞納河各港口。與畫商伯格尼耶（Adolphe Beugniet）接觸。

1852年，以兩幅諾曼第地區風景畫參加「沙龍」展，〈聖瓦列利–和–鋯（St. Valery-en-Caux）的日落〉得一金獎。戎金接到荷蘭的通知，王家獎學金停止。在藝術家咖啡屋迪凡‧樂‧培列提耶（Divan le Pelletier）認識了庫爾貝和波特萊爾。一些藝術家與收藏家購買戎金的作品。

1854年，再度有兩幅作品入選「沙龍」展。伯格尼耶也展出一些戎金的畫作。

1855年，第一次世界博覽會在巴黎舉行，戎金參加法國部分展出三張巴黎風光。荷蘭認為他這樣做不太好。8月母親去世，他於11月返回荷蘭。

1856年，懸掛在巴黎畫廊的畫賣出，得到報酬。住在鹿特丹，參加「雷芬德大師」展。畫商伯格尼耶前來荷蘭拜訪他。

1857年，在巴黎做短暫停留。和柯洛、米勒和庫爾貝相遇。秋天再返鹿特丹。

1858年，20幅畫送到巴黎畫商馬丁（Martin）手中。在荷蘭感到相當寂寞，非常懷念

法國的朋友們。在迪庸（Dijon）的一項展覽中獲得銀牌獎。

1859年，以〈荷蘭日落〉參加巴黎沙龍展。寫信給馬丁，希望回到法國。

1860年，戎金的朋友們籌辦一次繪畫拍賣，幫助他達成返回巴黎的願望。藝術家朋友例如：鐸芮（Gustave Dore）、柯洛、杜比尼，都拿出自己的作品參加拍賞，共籌得6046法朗。在畫家卡爾斯（Cals）陪同下回到法國。經馬丁介紹認識約瑟芬・菲雪（Josephine Fesser）夫人，一位素描教師，幼年曾在荷蘭度過。菲雪夫人接納了戎金並照顧他。

1861年，兩件作品參加巴黎沙龍展，被評審拒絕。與菲雪夫人同往尼維耐斯（Nivernais）旅行，她的丈夫在此地的一座城堡工作。遊歷了香塔（Chantay）、羅斯蒙特（Rosemont）和聖-艾洛伊（Saint-Eloy）。

1862年，戎金加入「蝕刻畫會」（Societe des Aquafortistes），其他成員包括：柯洛、杜比尼、馬奈、米勒和惠斯勒。展出7幅蝕刻畫，波特萊爾、布爾提（Burty）讚揚戎金的原作具有超凡的藝術性。夏天去諾曼第，遊覽哈佛、盧恩（Rouen）、特洛維勒（Trouville）、翁福勒（Honfleur）。與莫內相遇。

1863年，戎金三幅作品遭「沙龍」拒展。參加「落選沙龍」，參展的還有馬奈、惠斯勒、范談-拉突爾（Fantin-Latour）和畢沙羅。

1864年，以鹿特丹海港風景作品參加巴黎「沙龍」展。夏天待在翁福勒。與莫內一起在哈佛作畫。在翁福勒與布丹、卡爾斯、希斯里、巴吉爾（Bazille）、杜比尼、柯洛會面同遊。

1865年，接受波多（Bordeaux）皇家美院之友協會邀約參展。入選巴黎「沙龍」展。夏天逗留在翁福勒，遊歷聖-安德列斯（Sainte-Adresse）、埃特耶塔特（Etretat）、哈佛與特洛維勒。他的藝術突破達到最高點。

1866年，入選「沙龍」展。夏天赴比利時、荷蘭旅行，拜訪下列城市：安特衛普、布魯塞爾、海牙、鹿特丹等地。

1867年，入選「沙龍」展。8月赴鹿特丹、海牙及安特衛普。畫許多荷蘭風光。

1868年，自巴黎需拆除的老屋得到靈感。入選「沙龍」展。作品得到左拉（Émile Zola）的讚揚。赴海牙、鹿特丹、多德列特（Dordrecht）、德夫特（Delft）旅行。「古耶布阿咖啡」（Cafe Guerbois）成為傑出巴黎藝術家出沒之處。

1869年，入選在工業王宮展出的「沙龍」展。8月經布魯塞爾、安特衛普旅行荷蘭。這是戎金最後一次返回祖國，住在菲雪夫人幼年時在登波許市（'s Hertogenbosch）的房子裡。

1870年，戎金入選巴黎「沙龍」展。德法戰爭爆發，法國成立第三共和。戎金與菲雪夫人離開巴黎。在南帖（Nantes）他被誣陷為德國間諜。遷居耐維（Nevers）。莫內與畢沙羅逃離法國。發現巴吉爾已死於戰爭。

◆ 戎金 艾特耶塔 油畫 1853 英國伯明罕美術館藏

　　1871年，戎金抗議有人偽造其作品。他的荷蘭風光作品成為受歡迎的主題。左拉拜訪其畫室，在《克洛樹》（*La Cloche*）上撰文讚美，刊登於1872年1月13日。

　　1872年，戎金贈送左拉一幅巴黎市容的水彩畫。參加「沙龍」展。赴耐維旅行。身體出現嚴重毛病。

　　1873年，戎金得到勒布容（Alfred Lebrun）極度讚美的大畫〈鹿特丹港的月光〉被「沙龍」委員會拒絕，他憤怒宣稱不再參展。再度參與「沙龍落選展」。8月赴耐維、阿維儂（Avignon）與馬賽。

　　1874年，著名的攝影記者誇張：戎金的畫室是前衛藝術家團體的大本營。這團體即後來的「印象派」。當團體以莫內畫〈日出，印象〉舉辦展覽時，戎金拒絕參展，因為他自我的一種挫敗感。

　　1875年，菲雪的丈夫去世。戎金赴耐維、布配提耶賀（Pupetiere）與日內瓦旅行。遊歷里昂與格瑞諾伯（Grenoble）。

◆ 戎金　歐弗斯基的月光　1855　巴黎皇家小皇宮美術館藏（上圖）　◆ 戎金　鹿特丹的運河（右頁圖）

1876年，健康情形很糟。7月赴布配提耶賀。

1877年夏天，在布配提耶賀度過幾個月。遊格瑞諾伯。在道芬畫了許多水彩作品。

1878年，菲雪夫人之子尤利·菲雪（July Fesser）在科特–聖–安德烈（La Cote-Saint-Adre）買下一宅邸，留了一間畫室給戎金。

1879年，戎金發現作品在布魯塞爾被偽造。住在安德烈。畫許多水彩。馬丁表示可以賣其水彩作品。

1880年，遠行到法國南部各處遊歷。10月返回安德烈。在道芬過冬。在嚴冬畫了許多美麗的雪景。

1881年，返回巴黎。訪馬賽畫市容。8月再返安德烈。

1882年，巴黎畫商迭特利蒙特（Detrimont）舉辦戎金畫展。獲得龔固爾（Edmond de Goncourt）的讚譽。戎金遊歐瑪西奧（Omacieux）、格瑞諾伯與耐維。

1883年，戎金的好友與仰慕者巴西耶（Theophile Bascie）去世。他收藏的戎金油畫83幅及水彩21張拍賣得20萬法郎。戎金〈耐維風景〉獲首獎得9100法郎獎金。描繪格瑞諾伯、里昂、德拉克河（le Drac）沿岸及支流。

1884年，春天留在安德烈。訪格瑞諾伯。

1885年，安德烈舉辦白遼士（Hector Berlioz）百年誕辰活動，戎金未受邀。巴黎「小喬治畫廊」（galerie van Georges Petit）展出三幅戎金作品。

1886年，與菲雪夫人同往巴黎。在其記事本上寫了西奧‧梵谷在巴黎的地址。伊沙貝去世。

1887年，戎金與偽造其作品的畫家傑克（Charles Jacque）對質。得到重要收藏家，如：法赫（Jean-Baptiste Faure）、羅榭福特（Henri de Rochefort）等人的青睞。畫商尤今（Jourin）、伯格尼耶等也賣他的作品。

1888年，幾乎整年待在安德烈。訪格瑞諾伯美術館。主要創作水彩。

1889年，與海牙時期的老同學洛丘森依然保持聯絡。世界博覽會在巴黎舉行。

1890年一直到夏天，戎金都留在巴黎。8月返安德烈。健康極差但他仍奮力作畫。

1881年，戎金中風癱瘓，2月9日去世。享年七十二歲。葬於安德烈教堂墓場。菲雪夫人同年11月逝世，葬於戎金墓畔。12月戎金繪畫拍賣，共得28萬6955法郎。拍賣目錄上弗考德（Louis de Fourcaud）寫道：未來會證明，戎金無疑是兩個時代──柯洛和莫內之間的銜接者。越來越多的愛好者會讓他的作品永留於世。

從上述考據過的年表，不難發現百科全書的敘述錯誤，戎金1846年到巴黎，並不是向尚-巴普提斯持‧伊沙貝習畫，而是做其子尤金‧伊沙貝（Eugene Isabey）的學生。尤金‧伊沙貝是法國著名的海景及風景畫家，用色則受德拉克洛瓦浪漫主義的影響。而西洋美術辭典指他晚年居於陋屋，死於顛狂，也是訛傳。事實上他一直受菲雪家照顧，住在宅邸裡擁有很好的畫室，最後中風癱瘓而死。

從年表中，很容易發現，戎金雖參加過兩次巴黎沙龍落選展，其實他一直相當活躍於「沙龍」之中。他曾得過荷蘭王家的眷寵，也不乏畫商賣畫，還有一些欣賞他作品的收藏家。說穿了他一生的藝術事業算是十分順暢和幸運。

戎金得到荷蘭王家從背後推了一把的幫助，獲得威廉一世的獎學金去巴黎深造，推動

了他的成就。對二十七歲的戎金，充滿靈感的城市正是催化劑。巴黎的大道、塞納河畔的碼頭、各式各樣的橋，戎金以他的眼睛和畫材在很短的時間裡，把這些自然景觀很快地紀錄下來，成為一位都市景物的繪畫大師。19世紀中一次藝術大遷徙，藝術家們離開巴黎聚集諾曼第一帶描繪自然景觀，戎金隨著來到海邊。他忙碌於岩礁的藝術創作、海上呈現的空氣、海港小村的街景，曾滿足地說過：「工作得棒透了，我覺得沒有什麼還需要添加的。」

當然，有一點很重要而年表中沒提及的，就是戎金的酗酒。1857年他離開法國返回荷蘭完全是無可奈何的事，因為他酒癮太厲害，拖欠了一大筆債務，不得不出走避避風頭。但他懷念法國的藝術和一幫酒友，覺得非常寂寞。給巴黎畫廊主人的許多信件，戎金寫及他希望盡快返回法國的首都。1860年畫家朋友們自動自發拿出自己的畫舉辦拍賣會，就為了幫助他還清債務。從這些可以發現戎金人緣很好。另外，畫商馬丁介紹菲雪夫人照顧他，也是因為他酗酒的問題。菲雪夫人照看他至死，其子尤利‧菲雪提供他畫室，又把母親葬在他墓旁陪伴，終是一段感人的情誼。戎金返回法國不過幾天，謠傳說他健康不行了，喝酒讓他脆弱不堪。戎金因而憤怒地拒絕回到公眾群中，完全躲進他的風景畫裡。之後，他描繪城市景觀和有月亮和夕陽港口的作品不斷增加。

戎金的早期作品油畫，明顯看出荷蘭浪漫主義風景畫的影響，筆觸乾淨而細膩、結構謹嚴。1860年之後，琢磨光線、煙霧、水氣各種現象導致的大自然特殊氛圍，運用筆觸與色彩的形式在畫布上表現出來。都市景觀中出現煙囪，冒著煙氣，他是這種主題的先創者。他喜歡畫帆船，因為藉著船來展現風動的力量。他喜歡畫海浪拍擊岩礁激起的水花、他喜歡畫海水升起的霧氣，空氣有著濕潤的氣味。他的畫家朋友藝術家認為繪畫不是總能得到公正的評斷，曾說：「在1862年，他的作品太新也太藝術性，那個年代很難被人喜愛。」意思是戎金的作品雖得到了認可，卻沒有被放在恰當的藝術位置之上。越到晚期戎金越加迷戀畫海上的日落，太陽自畫布的正中央偏下方一點落下去，整個畫面充滿金燦輝煌的柔美光線；要不，他就是畫月光清碧，天空卻有幾團詭異的黑雲，小村的房屋或是樹影，處在一種昏暗的不明確之中。他處理氛圍的技巧是那麼地高妙，無怪乎莫內拜其為師，學習表現的技巧了。莫內說：「從他，我得到了眼睛的訓練；從他，我學習到了怎麼去看。」對戎金的推崇可見一般。

戎金的油畫雖然好，但是我認為他的素描與水彩超越過油畫。他的油畫不論氛圍的表現多麼奇特絕妙，但是整幅畫從筆觸結構上看來，總脫不了一種形式的拘束。但，觀看其素描及水彩畫則不然，筆觸揮灑自由、線條簡潔明快、顏色流動自在、結構不拘泥於形式，反而激現出一種龐大的爆發力量，非常動人，我不免一看再看，眼光很難割捨。

◆ 戎金　荷蘭，船靠近風車　油畫　1868　法國巴黎奧塞美術館藏

　　1918年，藝術史學家艾田納・莫饒-內拉騰（Etienne Moreau-Nelaton）在他第一本傳記裡寫道：「荷蘭很得意擁有我們的戎金。不論從他的心裡和從他的天份，不管他在世界那個角落，都只聽說他是法國畫家。他在法國度過了3/4的一生，他死在這裡，安眠在我們國土的陽光之下。」馬奈則讚譽戎金為「現代風景畫之父」，並說：「他的風景畫是我們當中的第一把交椅。」畢沙羅1886年曾感慨：「風景畫裡不能沒有戎金的作品。他的風景畫足以取代其餘所有的風景畫。」

　　無疑，戎金受到印象派及當代前衛藝術家們極度的推崇，他們深入其作品的內涵與原創性而惺惺相惜。隨著19世紀末20世紀初印象派大放光彩，印象派大師站到了藝術舞台的前面，成了世人矚目的中心，1891年去世的戎金，很自然地被遺忘了。時隔一百多年，海牙市立美術館舉辦了「戎金特展」，讓人們重新認識這位藝術家及其作品，懷念他對印象畫派的貢獻。海牙展覽後，將陸續轉往德國科隆瓦拉夫-李查茲美術館（Wallraf-Richartz Museum）、法國巴黎奧塞美術館展覽。

　　轉戰世界上三個重要美術館展覽之後，戎金是否會再度被放進美術歷史的抽屜裡呢？讓我們靜觀發展吧！

線條的愛戀與交集——
托洛普和克林姆

克林姆筆下的華麗頹廢

　　2006年的一次藝術品拍賣會，猶太糖廠東主夫人畫像〈阿黛兒・布洛克-包艾爾肖像〉——奧地利繪畫大師克林姆（Gustav Klimt, 1862-1918）的油畫作品，以1億3500萬美金的高價由化妝品業巨頭羅納德・S・勞德購買下收藏，打破了2004年畢卡索作品〈拿煙斗的少年〉創下的1億400萬美金拍賣紀錄，成為有史以來當時世界上最昂貴的一幅畫作。

　　克林姆為現代人最著迷的畫家之一，已是不爭的事實。多年來克林姆的畫一直是現代繪畫中受人矚目的焦點，旅遊維也納的人，幾乎都不忘到「維也納分離派」美術館尋訪他的藝術蹤跡；以他的繪畫製成的海報、卡片、筆記本、T恤衫、茶杯等到處可見，而且熱賣。那「金色時期」金光閃耀的一幅幅作品：〈吻〉、〈滿足〉、〈女人的三個階段〉、〈貝多芬帶飾〉等，幾乎家喻戶曉。人們沉醉在克林姆繪畫中營造的華麗、頹廢、夢境般飄渺的氣氛裡，更在他圖畫表現出的生死纏綿、愛恨、情慾、迷惘與期待、絕望與新生之中矛盾徘徊。

　　原本批判克林姆繪畫藝術裝飾性過強的藝評家似乎噤聲了。克林姆畫中裝飾元素的多寡已經無關緊要不需爭議，他的畫代表一種風格——正是「克林姆風格」。畫家本人曾說的一段話：「只有透過藝術，不斷滲透到生活中去，藝術家才能找到基礎，以取得進步。」成了經典，他的藝術就是透過他這樣的個人觀點深入人們生活的內容裡，形成日常中面對美感具有影響力極其重要的一環。

　　克林姆早年畫風承習英國拉斐爾前派和法國印象派傳統。待他1897年自創「維也納分離派」後，把亞述、希臘、拜占庭鑲嵌畫的裝飾趣味引入繪畫；加上他又熱愛東方藝術品收藏，中國、日本、韓國的雕像、繪畫，工藝品屏風、花瓶等，甚至圖案被抽離出來成為作品的背景，東方造型與圖案紋樣的巧妙選取及運用，使得東方情趣揉入了他那原本西方

傳統的繪畫之中，成就出後期的「黃金畫作」，讓東方和西方、繪畫與工藝的結合達到水乳交融的境界，更增添無比豐富的美感。

觀賞克林姆的畫離不開「女人」。他畫中的女人劃分為兩類：一是裸體的美麗女性、一是穿著華麗的典雅女子。在他的女人裡，我們看不見樸質自然的女子，他的女人都是他捧在掌心中精心雕琢出來的女性。克林姆的裸女，肌膚總是柔美青白彷彿透明似的清靈，臉部刻意仔細描繪出如夢如幻似的神采。他總不忘讓他的裸女置身於金碧輝煌或是彩色繽紛的裝置性圖案背景裡。我們可以深深感受到克林姆對於女性創造生命的歌頌，以及他惜香憐玉的柔軟情懷。

而克林姆穿衣的女子肖像畫，除了面部精細著墨之外，他執意展現出歐洲女子高大完美的形象，同時將她們安置於珠光寶氣之中，顯現出無比高華卻又寂寞孤獨，是那種世間女子可望而不可及的風情與絕艷。

名揚荷蘭的揚‧托洛普

在克林姆蕩人心神的美女繪畫中，臉龐細節的勾描、彎轉細長的曲線、懷孕的突顯、夢境的渲染，這些營造他繪畫的特質，都會讓荷蘭人強烈地意識到揚‧托洛普（Jan Toorop）的存在，一如日本人看到梵谷的畫作就聯想到他們的浮世繪。

◆ 克林姆　金魚　油畫顏料、畫板　181×66.5cm　1901/02

荷蘭繪畫大師托洛普與克林姆生於同一年代，托洛普比克林姆長四歲，卻比他多活了十年。在他們生存的日子裡，托洛普在荷蘭享盡讚譽，克林姆則在奧地利極盡風光。

托洛普是象徵主義運動中的主將，也是新藝術風格畫派不可或缺的重要一員。他的畫風從象徵主義到新印象派，還包括點描主義與天主教主義和新藝術風格。當今托洛普在世界上的名氣完全不能和克林姆相提並論，但荷蘭人卻敬重他是19世紀末20世紀初荷蘭舉足輕重的藝術家。在他的時代，他的藝術不但流露出悲天憫人的情懷；更難能可貴的是他的前衛，積極投入新繪畫與設計的創新潮流，帶動荷蘭繪畫和工藝設計的風潮；再者，他對提攜藝術界同儕及後進也不遺餘力，梵谷逝世後的第一次畫展便是他籌辦，他與梵谷因對藝術的追求而建立了情誼，他欣賞肯定梵谷的才華。梵谷能夠在畫史長留千古，揚·托洛普曾經盡了一份很大的心力。

托洛普的幽祕意境

雖然現今克林姆的藝術名聲遠勝過托洛普，但在他們的時代裡，托洛普卻是一個在歐洲藝壇極有影響力的人士。1899至1903年間，托洛普是極少數幾個在維也納開過畫展的荷蘭畫家，他在維也納的兩次展覽非常轟動。正因這樣的畫展，他那被稱之為「沙拉油風格」（salad oil style）彷彿行雲流水般的線條，震驚了維也納畫壇，克林姆也深深為之吸引，跟隨他畫中線條的牽引，走入了

◆ 克林姆 希望Ⅱ 油彩、畫布 110×110cm 1707-98 紐約現代美術館藏（上圖） ◆ 克林姆 希望Ⅰ 油彩、畫板 189.2×67cm 1903（左頁圖）

他繪畫的氛圍中，進而提取了托洛普繪畫中讓他痴戀的精髓。

讓我們看一看托洛普的作品〈播種者〉，再比較克林姆〈長髮側面少女與努達・維瑞塔絲草圖〉，不論構圖、頭髮的線條、側面女子五官的細部勾繪，很容易就瞧出了兩者相似之處。

托洛普的〈三位新娘〉與克林姆的〈希望Ⅰ〉相較：〈三位新娘〉纏繞不止的眾女長髮、荊棘、花、白紗下戴花環赤裸懷孕的新娘雙手搭在明顯隆起的腹部上，旁邊有生命花朵象徵與死亡骷髏頭象徵的女子和一些窺看的眼；〈希望Ⅰ〉金髮鬈曲蓬鬆點綴花飾，面目姣好表情嬌美、平靜堅決的女子，雙手合抱在隆起的腹部上方，紫藍的彩衣在身後落下，骷髏頭、窺視者隱在後方。我們把托洛普的新娘翻轉為側面，可以明確地找

到兩人畫孕婦雷同之處，以及畫面由線條呈現出的流動感。只是托洛普畫面的象徵意義更多更複雜，而克林姆卻將之簡化表現得更突顯、更自由。

托洛普〈來自艾希達斯的異鄉人〉沿著海面隨著風與雲飛翔的女子，和克林姆〈躺著的女人的習作〉中伸長手臂身軀躺著的女子，造型與線條的運用上也有著不可劃分的關連。

另外，托洛普〈維恩老花園〉裡身穿白紗長裙的美麗女子、細密髮絲般垂落的樹枝、纏繞的荊棘、堆積的骷髏頭、被捆綁的痛苦眾人、天空飛翔的黑鳥；托洛普以波浪般的細線，長直、短促相連的線條表現出宗教意義中的生死觀。〈莎柯妮阿拉的悲劇〉（Treur-Sacuniala）裡抽長挺立的女子深植土地之上、抽長彎曲的飄浮女體伸展細長的手臂、曲線形成的長髮如拱門如飛翅、宛轉及垂落的花、白日中的太陽、黑夜中的弦月星辰、仰首的鹿，裝飾性和抽象光影結合的景象，表達人對於大自然的敬畏與歌頌。

◆ 揚・托洛普　維恩老花園　黑色粉筆、鉛筆、黃褐色紙板　54.9×65.5cm　1892

◆ 揚・托洛普　三位新娘　鉛筆、粉筆、褐色紙板　78×98cm　1892
　（上圖）
◆ 克林姆　躺著的女人的習作　黑色鉛筆、畫紙　31.8×45.6　1901/02
　（左下圖）
◆ 克林姆　長髮側面少女與努達・維瑞塔絲草圖　黑色和彩色粉筆、畫紙
　55.5×37.5cm　1898-99（右下圖）

◆ 揚·托洛普　蘿都爾絲　黑色粉筆、鉛筆、粉彩、白色蠟筆、紅色不透明顏料、金色顏料、紙板　65×76cm　1892

　　〈蘿都爾絲〉死亡女子精密的髮絲、精緻的面孔、哀悼者欲捉住其生命而伸長的手、骷髏頭與石雕像意味生命的靜止，花、樹、動物等繁複的大自然構成圍繞死亡的活力並延展為背景，畫家悲天憫人的胸懷完全表露無遺。〈歐柔蕾〉穿冑甲的武士執長劍鎮住怪獸，挺救荊棘中長髮曲捲彎纏的女子，女子安穩恬靜的站立，抬手傾水入罐，背景中橙紅的太陽，玫瑰花璀燦，英雄救美達到了救贖的目的。〈哦墳墓，何處是你的勝利？〉抽長彎轉與線條構出兩女體，女人長裙、長髮如飄帶，牽引著被荊棘捆綁住的死亡女子入墓，其間嘗試以她們溫柔細長的手解脫女子身上的荊棘；惡魔隱在樹中意欲阻擋；天空、雲朵、彩虹、群樹組成深遠的背景；我們可以在此更深一層領會出托洛普的宗教情結。〈宿命論〉一排立於洞穴高舉雙手膜拜的長髮裸女；另一裸女自洞中飄浮而出，頭髮螺旋般長而彎曲，身體扭轉裙帶飄纏住高大肅穆、髮飾華麗的黑衣女人，黑衣人一手握拳、一手壓住飄浮起的裸女頭部；身後一橫排穿花飾衣服持燭的女郎、還有枯樹枝幹張牙舞爪般地彎垂，一尾長蛇越髮爬行；神話般幽祕的意境讓人咀嚼再三。〈人

◆ 揚·托洛普 歐柔蕾 黑色粉筆、鉛筆、粉彩筆、紙板 66×52.2cm 1892

面獅身〉人體支撐起與朝拜的埃及人面獅身，俯看仰躺著的一對男女，男子手中緊握豎琴，一群人們意欲撫慰，也有彈琴默哀者；一隻鸛垂頭低落寡歡，一雙天鵝並游而行；一個慘美的故事借著畫家的線條、畫面結構不斷流動出來。〈我坐著觀看〉女子長髮飄

◆ 揚‧托洛普
　莎柯妮阿拉的悲劇（上圖）

◆ 揚‧托洛普
　哦墳墓，何處是你的勝利？
　黑色粉筆、鉛筆、彩色粉筆、
　黃褐色紙板
　60.4×75.9cm
　1892（下圖）

◆ 揚‧托洛普
　來自艾希達斯的異鄉人
　鉛筆、白色粉筆、畫紙
　20.5×31cm
　1898（右頁上圖）

◆ 揚‧托洛普
　宿命論
　鉛筆、粉筆、紙板
　60×75cm
　1893（右頁下圖）

◆ 揚‧托洛普　人面獅身　黑色粉筆、彩色蠟筆、鉛筆和不透明顏料覆加在先畫好的線條上　126×135cm　1892-1897

轉如海波起伏，背後是女人在陽光下裸露的一點坐臀；畫面簡單，但女子專注的眼神與緊閉的紅色薄唇，卻隨著彎曲的頭髮線條、一抹弧形的露肩與水波浪紋，把觀賞者帶入到她默默地深藏的波動心思裡。

古典與現代之間

　　細賞過一系列托洛普的繪畫之後，再過來翻看克林姆的〈貝多芬帶飾〉、〈拉長的洗滌者〉等畫作，那些畫中女子的神情、姿態及描畫的方式都很熟悉，非常揚‧托洛普。只是在流暢的線條之下，托洛普終究比較古典，是個娓娓的故事敘述者，除了麗人之外，畫面填塞著滿滿的象徵，不厭其煩地以畫筆勾勒出每一處細節，也因此麗人總是有喘息不得的壓抑。相對而言，克林姆的佳人則優游於能呼吸的空間中，即使有兇險或被禁錮，仍然

◆ 揚‧托洛普　我坐著觀看　油畫顏料、粉彩、黑色粉筆和鉛筆加在先畫好的線條上54×83cm　1900

找得到昇華的出路；此外，克林姆的畫面乾淨、簡潔、更趨向於現代的流動。

　　因此，不論我們在克林姆的繪畫中看到多少托洛普，我們仍然只能說托洛普給予了克林姆許多創作的靈感。甚至連荷蘭藝術史研究專家瑪莉安‧畢桑茲-普拉肯（Marian Bisanz-Prakken）特別就托洛普繪畫對克林姆創作產生的影響進行了研究，在她的專著裡也不能說克林姆抄襲，只能不斷地強調：托洛普給予了克林姆後期繪畫很大的靈感。

　　今日寫下這篇文章其實有個小小的私心願望，也許今後，當讀者站在克林姆的繪畫前面，感動於他的繪畫技巧與形式完融合的獨特風格時，會因此也想一想托洛普給予克林姆的靈感和他曾經創造的藝術傑作。畢竟，托洛普不僅是位重要的荷蘭繪畫大師，他的母親具一半印尼血統一半中國血統，所以托洛普血脈中終究流著1/4中國的血液。身為中國人，好像也該為他的藝術創造成就而感到驕傲吧！

捕捉瞬間印象的存在——
伊斯拉埃爾

1999年秋，鹿特丹藝術館向各方美術館及私人收藏家商借了以撒·伊斯拉埃爾（Isaac Israels）的110幅油畫、50幅水彩、粉彩及50本素描簿，自9月4日至次年1月9日舉行大規模特展。庫拉-穆勒美術館振臂呼應，也推出海倫·庫拉-穆勒夫人當年珍藏的以撒作品，包括279幅素描及23幅畫作，於同一日開幕，次年1月2日結束展覽。荷蘭兩大重要美術館選在跨世紀的時刻，同時進行為期四個月的「以撒·伊斯拉埃爾回顧展」，以撒倘若地下有知，想來該是心滿意足了。

國際上，提及荷蘭畫家，梵谷、蒙德利安幾乎眾所周知，但若說以撒·伊斯拉埃爾，

認識其藝術的怕是寥寥無幾了。不過荷蘭人心目中，19世紀末、20世紀初的荷蘭畫壇，梵谷、蒙德利安固然是要角；布萊特納（George Hendrik Breitner）、以撒·伊斯拉埃爾、凱斯·凡·東根（Kees van Dongen）、楊·史勞特斯（Jan Sluijters）、揚·托洛普等，絕對是足以共享祭壇的大師。

雖然2/3個世紀已經過去，重新審視以撒的作品，仍然會被他簡潔的線條、大膽活潑的筆觸、純粹的畫面所震撼。七十歲的一生，創作4000幅作品及400本素描簿，數量多質量高，藝壇大約難得有人能出其右。

◆ 約瑟夫・伊斯拉埃爾　淹死的漁人　油彩、畫布　129×244cm　約1861　倫敦國家畫廊收藏（上圖）
◆ 以撒・伊斯拉埃爾　最後的自畫像　油彩、畫布　50×40cm　1929　私人收藏　鹿特丹美術館提供（左頁圖）

　　海倫・庫拉-穆勒夫人和她的顧問布瑞默爾對現代藝術的敏銳嗅覺和高尚品味，早有公斷。當年他們便肯定以撒・伊斯拉埃爾是「荷蘭印象派」最重要的代表人物之一，大量收集他的精品，這次展出館內所有以撒的作品，素描部分最為罕見，因為紙張不易保存鮮少公開，下次再見這批真蹟不知會是何年何月了。

　　做為藝術家，以撒・伊斯拉埃爾的際遇令人羨慕。

　　父親是人稱「荷蘭米勒」、「荷蘭當代林布蘭特」的海牙畫派領導人約瑟夫・伊斯拉埃爾（Jozef Israels），他以寫實手法描繪荷蘭農民與漁民，呈現這些人的格調，而不是生活的陰暗面，主張「為藝術而藝術」，藝術既是目的也是工具，要能給予人們高貴的思想和感受。除了繪畫，約瑟夫還熱愛音樂與文學。母親阿蕾達（Aleida Israels-Schaap）也是文學的愛好者。以撒就誕生在這樣飽含藝術氣氛的家庭裡，自小接觸的全是國內外藝術圈的拔尖人士。

　　以撒沒有受過很多正規教育，父母並不在意他在學校的學習，因為他們很早就發現了他的特殊天分。四歲，以撒已畫出了他的第一幅素描。六歲，父親約瑟夫寫信給蘇格蘭收藏家懷特（John Forbes White），忍不住誇耀：「以撒很會畫動物，用色比我這做父親的還要好。」

　　小時候開始，父母親經常帶著以撒姊弟二人在歐洲各地旅行，也培養他的閱讀習慣。以撒很喜歡讀書，十六歲時已經讀了義大利文的但丁作品。他的語言能力很強，會許多國文字，還聽得懂俄語和拉丁語。以撒在閱讀上還有個怪癖，他習慣書讀完之後就往閣樓上

◆ 以撒‧伊斯拉埃爾　阿姆斯特丹列利運河　約1888　庫拉-穆勒美術館收藏（左圖）
◆ 以撒‧伊斯拉埃爾　畫海牙北角及威廉騎馬銅像　鉛筆與粉筆1917（右圖）

一丟。哪一天想要重讀也不上閣樓尋找，總是去書店重新購買。所以他去世之後，在閣樓堆積如山的書叢中發現不少重複的書籍，其中一部詩集竟達十六本之多。

　　由於以撒在繪畫上早慧的才分，父親約瑟夫自然從很小就給他一些透視等的基礎訓練，但並不很成功，因為以撒總要用自己的方式作畫。1881年以撒僅十六歲，已被邀請參加「海牙當代大師畫展」。展出作品〈練習吹號的士兵〉，這幅畫還沒完成時，就讓海牙畫派另一位重要代表人物，畫家暨收藏家梅斯達荷（Hendrik Willem Mesdag）給預購了。（海牙有梅斯達荷美術館，他最具代表性的圓形全景畫，長年展出。）

　　以撒這段時期畫了許多以軍隊士兵為主題的大畫，結構嚴謹、筆觸細膩，分別在荷蘭、布魯塞爾、巴黎參展，極受好評。大家都看他是神童，繪畫界及藝術沙龍人士認定他會舉世聞名，大大成功。

　　掌聲延續到1885年，他逐漸懷疑這種受海牙畫派等影響的畫風是否真是他想要的？他是不是能滿足在那種「戶外氣氛」當中？他決定得更接近生活，於是去了比利時貧窮地區──梵谷早先去過的布瑞那吉畫風景、人物、吹玻璃的工人。緊接著又做了些繪畫旅行，其中一次曾被誤認成流浪漢，被關了起來。到巴黎時，他買到一本魯東（Odilon Redon）1879年出版的石版畫冊《在夢中》，愛不釋手，經常拿它做為測試朋友藝術程度的準繩。之後，以撒很清楚自己的藝術生命不能在舊路線上走下去了，但，新路線是什麼？一時還找不到。

　　1886年，以撒二十一歲，12月他參加了阿姆斯特丹皇家藝術學院的入學考試，同年9月布萊特納也參加了測試，兩人成為同窗，在奧古斯特‧阿勒貝（August Allebe）門下學習，包括畫裸體。但兩人都很少在藝術學院裡出現，都不滿一年相繼離開學校，沒拿文

◆ 以撒‧伊斯拉埃爾　娜涅特‧埃因霍芬肖像　油彩、畫布　64×46cm　1881　私人收藏

憑。雖說如此，當他們離校時，得到的評語竟是：「成型的藝術家，在藝術學院沒什麼好再學習的。」

　　1888年有一段時間，以撒又發現自己找不到方向，相當沮喪。為此母親阿蕾達非常焦急，去找一位既是心理醫生又是作家的弗烈德瑞克‧凡‧艾登交談，「我知道以撒的父親對他的畫風不是很以為然，批評不是太漂亮。但沒想到這會讓以撒那麼緊張。」同時，她也去找以撒的好朋友們談話，希望朋友能幫助以撒紓解困擾。其間，以撒去找一位朋友，才進門便嘆氣：「來這裡，我真笑不出來，因為我知道我母親正在和你通信。」幸虧這種無所適從的現象並沒有延續下去。

　　1889年，以撒與費斯（Jan Veth）去巴黎蒙馬特古伯畫廊拜訪當時的經理西奧‧梵谷，看了很多梵谷的畫，非常喜愛。西奧給梵谷寫信：「有幾個人來看你的油畫，一個是伊斯拉埃爾的兒子，他會在巴黎待一段時間；費斯是荷蘭人，畫肖像畫，也在《新指南》上寫文章……。」

　　《新指南》是1880、1890年代生活在阿姆斯特丹的一批藝術先鋒，被稱做「80年代人」的畫家與文學家，在喝咖啡、飲淡啤酒中創辦的一份刊物。《新指南》於1885年創刊，評介藝術的運作與藝術的好壞。他們認為藝術評論者本身必須具備創作經驗，才可能有強烈感覺。因此刊物上的文章都來自作家及畫家之手。以撒認識許多《新指南》的作家、畫家朋友，但是他從來沒寫過評論，他不肯寫、推託：「事實上，對別人的藝術我完

全沒有觀點。」不過，有一點他很堅持──藝術必須解除社會及思想上的框框，這方面80年代的藝術家比海牙學派藝術家強。他這種凡事帶著「距離」的態度，突破「侷限」的藝術要求，我們確實可不斷從他的作品裡明顯看見。布萊特納則不同於以撒的內斂含蓄，他一派

◆ 以撒‧伊斯拉埃爾　阿姆斯特丹
　涅斯的咖啡館歌者　油畫
　約1893　庫拉-穆勒美術館

波西米亞的生活方式，以及畫面
呈現的激情，證明他的「敢」，
自然成了「要過80年代新城市生
活」的「80年代人」的典範，引
領風騷。

以撒與布萊特納是「荷蘭印
象派」最受推崇的人物。兩人其
實是舊識，又是同學，同樣自海
牙畫派的技法出走，去捕捉經
濟、商業發展，貧富懸殊、城鄉
改觀的「瞬間印象」；但在真實
創作與言談生活之間，兩人卻不
斷地進行較勁。

布萊特納嫉妒以撒，因為他
的背景，可以自在地進出高階
層，甚至可以到貴婦人的穿衣
間、花園裡去作畫。他幾筆就可
畫出一個女人的特質。又因他的
選材好，所以畫面出現的女性氣
質不同於一般。以撒也嫉妒布萊
特納，因為他所畫的作品是他渴
望畫出的，而且許多人認為布萊
特納畫得比他好。以撒曾以他欣

◆ 以撒·伊斯拉埃爾　兩個女人　油彩、畫布　93×65cm　約1919　私人
收藏　鹿特丹藝術館提供

賞的魯東作品來譏諷布萊特納，以撒這麼說：「對魯東這種人，一定要是藝術家才能感覺
得到他的藝術。但有時恰恰相反，藝術家不能了解它，像布萊特納。」

除開對魯東作品的偏愛，以撒特別喜歡美國畫家惠斯勒、義大利畫家尼提斯
（Guiseppe De Nittis）的藝術表現，也熱中於日本版畫，另外就是對梵谷繪畫的鍾情了。

1890年梵谷去世，以撒去信西奧：「我很遺憾，沒有認識他。以前總覺得會有機
會。」1892年，西奧的遺孀喬安娜·梵-彭賀與畫家揚·托洛普在「海牙藝術社」舉辦梵
谷畫展。以撒偕父親約瑟夫同行觀賞，父子二人對其作品都感受深刻，可是布萊特納卻大
言不慚：梵谷的畫可說是「愛斯基摩人的畫」。

1916與1920年間，以撒從喬安娜那兒借來兩幅梵谷作品，一件是〈梵谷在阿爾的房

◆ 以撒‧伊斯拉埃爾　製帽女工　油彩、畫布　49×69cm　歐曼‧史密特-史休爾丁收藏（上圖）
◆ 以撒‧伊斯拉埃爾　海牙史黑弗寧根海灘　油彩、畫布　45.5×61cm　藝術經理人里昂‧胡本收藏　鹿特丹美術館提供（下圖）

廣　告　回　郵
北區郵政管理局登記證
北 台 字 第 7166 號
免　貼　郵　票

藝術家雜誌社　收

100　台北市重慶南路一段147號6樓

6F, No.147, Sec.1, Chung-Ching S. Rd., Taipei, Taiwan, R.O.C.

Artist

姓　　名：＿＿＿＿＿＿＿＿＿＿＿　　性別：男□ 女□ 年齡：＿＿＿＿＿

現在地址：＿＿＿＿＿＿＿＿＿＿＿＿＿＿＿＿＿＿＿＿＿＿＿＿＿＿＿

永久地址：＿＿＿＿＿＿＿＿＿＿＿＿＿＿＿＿＿＿＿＿＿＿＿＿＿＿＿

電　　話：日／＿＿＿＿＿＿＿　　手機／＿＿＿＿＿＿＿＿＿

E-Mail：＿＿＿＿＿＿＿＿＿＿＿＿＿＿＿＿＿＿＿＿＿＿＿＿＿＿

在　　學：□ 學歷：＿＿＿＿＿＿＿　　職業：＿＿＿＿＿＿＿＿

您是藝術家雜誌：□今訂戶　□曾經訂戶　□零購者　□非讀者

客戶服務專線：**(02)23886715**　E-Mail：**art.books@msa.hinet.net**

藝術家書友卡

感謝您購買本書，這一小張回函卡將建立
您與本社間的橋樑。我們將參考您的意見
，出版更好書，及提供您最新書訊和優
惠價格的依據，謝謝您填寫此卡並寄回。

1.您買的書名是：_____

2.您從何處得知本書：

☐藝術家雜誌　☐報章媒體　☐廣告書訊　☐逛書店　☐親友介紹

☐網站介紹　☐讀書會　☐其他

3.購買理由：

☐作者知名度　☐書名吸引　☐實用需要　☐親朋推薦　☐封面吸引

☐其他_____

4.購買地點：_____ 市（縣）_____ 書店

☐劃撥　　　☐書展　　　☐網站線上

5.對本書意見：（請填代號1.滿意 2.尚可 3.再改進，請提供建議）

☐內容　　　☐封面　　　☐編排　　　☐價格　　　☐紙張

☐其他建議_____

6.您希望本社未來出版？（可複選）

☐世界名畫家　☐中國名畫家　☐著名畫派畫論　☐藝術欣賞

☐美術行政　☐建築藝術　☐公共藝術　☐美術設計

☐繪畫技法　☐宗教美術　☐陶瓷藝術　☐文物收藏

☐兒童美育　☐民間藝術　☐文化資產　☐藝術評論

☐文化旅遊

您推薦_____ 作 者 或 _____ 類書籍

7.您對本社叢書 ☐經常買 ☐初次買 ☐偶而買

子〉、一件是〈向日葵〉。後來，我們可以看見以撒將梵谷這兩件傑作，分別作成他畫作的顯著背景。那份愛惜不言可知。

以撒身為「荷蘭印象派」的健將，但「荷蘭印象派」與「法國印象派」並不能畫上等號，雖然兩者都講究捕捉瞬間氣氛，把具體安排部件放在次要，可是荷蘭印象派不同於法國印象派的色彩處理，反而更接近法國的「現實主義」。

以撒早年，每每花很長的時間畫一幅油畫，1880年代末阿姆斯特丹時期開始變化，後來幾乎都是數小時完成一幅油畫。80年代末，他的人物畫主題側重女服務生、工廠女工，被認為非常前進。公眾不喜歡這類題材，覺得她們缺乏美、沒有圖畫性。但以撒的觀念裡：每件事與人都值得畫。像一個真實的記錄者，他以畫記錄他那個時代的生活。他對人以及人在社會裡的角色，充滿興趣。1894年開始，他更走出室外，捕捉運河、街景、馬戲班、戲院的藝術家、公園、咖啡館、舞廳裡的人、各類女性，完全放棄個人過去的風格，走到印象派的畫風中，成就了他所追求的藝術表現。

以撒是個旅行家，一生都在做不同的旅行，花很多時間在海外。他總把素描本放口袋裡，隨處隨手素描、速寫。但他國旅遊的經驗，卻很少影響他的繪畫主題。

以撒對於法國印象派的看法如何？我們不清楚。他曾拜訪法國印象派女畫家摩里索，主要因為她是馬奈的弟婦，而馬奈曾待過荷蘭，與約瑟夫、以撒交情極深。倒是馬奈與以撒的繪畫有些共同處：兩人筆下都保持形象、物體的出現，不單只是純粹顏色、光的表現。兩人都是文學迷，有許多作家朋友，與左拉、馬拉梅等有交往。

◆ 以撒·伊斯拉埃爾　梵谷向日葵畫前的女人側面　油彩、畫布　70×55cm
1917里諾·漢尼瑪-德·史都爾斯基金會藏

◆ 以撒‧伊斯拉埃爾　沙灘上騎驢　油彩、畫布　51×70cm　阿能現代美術館

　　另外，80年代後期，在荷蘭受約瑟夫海牙戶外氣氛畫風影響，1890年發現馬奈，色彩變明亮、筆觸豪放起來，逐漸傾向印象主義。1908年協助成立「柏林分離派」，不遺餘力脫離當代學院繪畫史實性與理想性的風格，以客觀和非傷感的態度對待自然。他的藝術探索與追求，自然打動了以撒。可是，從以撒的繪畫裡，我們真正能夠很明確看到的，則是魯東對於他素描、粉彩作品的影響。以撒是荷蘭最早發現魯東的少數幾個人之一。魯東的影子會在以撒的素描、粉彩作品裡找到，最大的原因，可能也是魯東素描、版畫所蘊藏的文學性吧！

　　在以撒的作品裡，很難得看到靜物。除了1919年因腳動手術，被迫躺在牀上畫了一些。基本上他感興趣的便是捕捉動態。以撒曾有過很好的女朋友蘇菲，但兩人沒結婚。而作家法蘭斯‧艾倫斯（Frans Erens）則是其終生不渝的知交。1935年，以撒不幸遭遇車禍，幾天之後去世，享年七十。

　　這次鹿特丹美術館與庫拉-穆勒美術館同時展出以撒的藝術；後者收藏的質量無話可說，但對於鹿特丹的展覽，有人認為不該以量取勝，應該再去蕪存菁一些。對此意見我不以為然，既是以撒的回顧展，不論好壞，越多的作品越能體現其精神風貌，反而感謝鹿特

丹美術館不遺餘力地收集，幾個大廳掛得琳瑯滿目。遺憾的是，以撒繪畫幾乎只簽名而不標註時間，許多作品無法斷代，其藝術軌跡不免因此而有些模糊。

第一次欣賞大量以撒‧伊斯拉埃爾的畫，震撼不下於數年前在阿姆斯特丹市立美術館觀賞布萊特納的回顧展。布萊特納的繪畫，街景充滿氣勢力度，人物熱烈煽情，畫面洋溢著故事，他的筆觸那麼地具有情緒性、戲劇感，雖不刻意精密描繪，卻營造出細膩的氣氛，說服力十分強烈，真是大師，我如此感嘆。

這次看以撒的展覽，驚奇他把街景、人物都單純化了，沒有故事、沒有背景，直接是景、是人的描述。畫面上，往往幾根線條就表現了人物的特徵，筆觸輕鬆靈活，不加陪襯，保持了畫家與畫中景象、人物的距離。反對者的眼光，因此批評他的作品像「沒畫完」，粗糙且不精。事實不

◆ 馬克斯‧利伯曼　阿提斯的鸚鵡管理員　油彩、畫布　102.5×72.5cm　1902　亞森市佛克望美術館

然，這就是蓄著精美山羊鬍、莊重典雅紳士的以撒，突破自我拘束發展出來的藝術形式。

走出兩個不同的展覽館後，將以撒的畫作存入腦海一角，調出貯存於腦中的布萊特納作品，相互比較。回家之後將兩人的畫冊翻了又翻，再將自己的印象、感覺重新咀嚼。我想許多人必然覺得布萊特納勝於以撒，因為他選材似乎更豐富、畫面更精美，氣魄十足。而我，卻傾向於以撒，完全的乾淨、俐落。

如果以撒能復活，我大約會問他：「你是不是把畫畫當做寫詩？」在他的畫上我讀到的是一首首不同的詩，幾筆線條、幾劃筆觸的節奏，完美呈現一個主題。對此他自我要求得極其嚴格。就我的觀點，他把純粹詩的語言變化成繪畫的語言，通過詩句的技巧轉換成繪畫的技巧，將形象的存在感表現在畫面上，反而彰顯出雋永的美感。我認為以撒真正可以不朽的正是這個特質。

失樂園──高更的繪畫

◆ 高更　母性　油畫　93×60cm　1899　紐約大衛洛克菲勒藏

「失樂園──保羅‧高更」特展，1998年6月17日至10月18日，在德國埃森福克旺美術館展覽。

「色彩就像是音樂的震動一樣，我們利用純粹的和聲，創造意象，而獲致自然中最曖昧、最普遍的事物：即自然中最深奧的力量。」高更曾如此寫著。他作品中大量紅色、橘色、黃色、綠色、藍色、紫色，便是持續震盪的音樂。

埃森福克旺美術館這次「高更特展」，展出高更自1888年在馬蒂尼克所作最早表現異國情調的風景畫，到他最重要的年代──住在不列塔尼，及至1903年他在阿杜奧納──馬蒂尼克的一個小島去世前的作品。包括51件油畫、7件雕塑（青銅卻呈現原木質感，十分有趣）和21張版畫，包括為《諾亞諾亞》（ *Noa Noa* ）一書所作的有名版畫，並以數幅14、15世紀的經典名畫來展開「樂園」序幕，現代受高更畫風影響的各類作品來結束「樂園」的影響。

　　這次展出的高更作品，很多都是在德國及世界其他國際展覽沒有出現過的作品。除了福克旺美術館本身的4幅收藏外，自莫斯科的普希金美術館借展8件，聖彼得堡冬宮美術館借展10件，其他則分別商借自耶路撒冷以色列美術館、多倫多美術館、費城博物館、芝加哥美術館、赫爾辛基芬蘭國家美術館、紐約現代美術館、倫敦柯特奧德美術館、泰德美術館、哥本哈根新卡斯堡美術館、華盛頓國立美術館、柏林市立美術館、巴黎奧塞美術館、雪梨聖路易美術館、愛丁堡國家美術館、波士頓美術館，以及一些基金會。

　　從展出的高更1888、1889年6幅油畫作品，看到他與早期繪畫不同的藝術轉向，對東方線條的領悟、熱帶風景燦爛光彩的捕捉，促使他的畫面呈現最簡潔的形式，色彩強烈、背景簡化為起伏的節奏。

　　1890至1894年的22件作品中，見到他更深一層去掘發原始、把「野蠻人」理想化的創

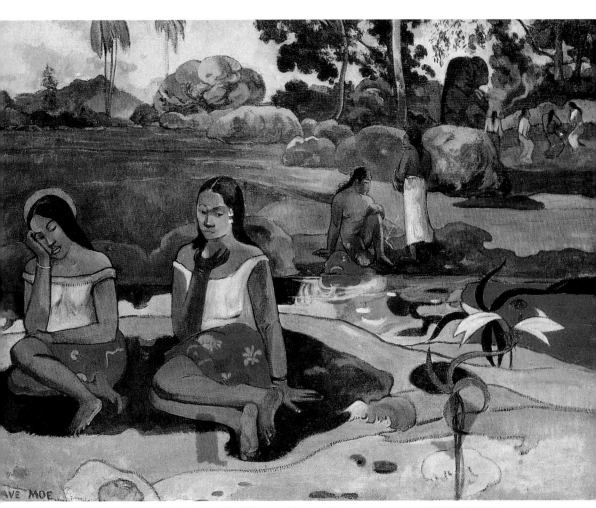

◆ 高更　納維‧納維‧莫埃（甘泉）　油畫　73×98cm　1894　俄羅斯冬宮美術館藏

作意圖。他對原色——紅、黃、藍、綠、橙、紫的運用更顯大膽。他已完全與印象主義決裂，採用平塗法來再創造真實場景。積極地把大自然帶入他的繪畫生命，企圖以大自然取代虛飾的文明。所以他的畫作表現出了容易被人理解的裝飾形象，益發突出「地艷藝術」的效果與形式。

◆ 高更　採果實　油畫　130×190cm　1899　普希金美術館藏

他的人物或坐、或立、或躺、或行，既有原始的純真，又如夢幻，還揉合了埃及人物的形態。人像既富青春活力，又是慵睏頹廢。他的筆下，人類完全是臣服於大自然之下的僕人，應該是無啥可爭的。

另外，1896至1903年去世時的24幅作品，是他從南太平洋重返巴黎奢華生活後再度回歸大溪

◆ 高更　我們從何處來？往何處去？我們是什麼？　油畫　139×375cm　1897　美國波士頓美術館藏

地的心靈寫照。他真正地體認到了自己所說的「文明使你痛苦，野蠻使我返老還童。」畫作圖面更加平面化，顏色更為單純和諧，透過成熟的技巧創造出更富想像力的作品。

　　高更生於1848年，死於1903年。終其五十五歲的一生，自二十五歲開始繪畫，三十三歲成為專業畫家，四十歲去到南太平洋大溪地的小島上。他強執毅力解剖自己心靈的最底深處，尋找內在「渴望的天堂」。

　　離開文明世界的十五年裡，他極易受感動的情緒，在原始的痕跡裡得到釋放，他把自己對「天堂」的理解以最單純的顏色和最簡單的形式來詮釋。他相信自己捉住了「原始與美麗」，提出並鼓吹「綜合主義」的理論。

　　但是，畢竟即使在大溪地，他依然無法逃離「我們從何處來？往何處去？我們是什麼？」的困惑；他依然無法逃離人情、俗世中不斷加予的痛苦與經濟困厄及性病的絕望。他為得到他的「樂園」而奮戰，但終究在現實生活裡，還是「失樂園」中困頓漂倒之人，唯有在繪畫的天地裡，他探索得到了色彩的祕密，使他的「樂園」通過藝術得到「永生」！

沉浸於中世紀的
夢幻世界──羅賽蒂

　　早看過但丁‧加布瑞爾‧羅賽蒂（Dante Gabriel Rossetti, 1828-1882）幾幅傳世作品的印刷品：帶著幾分裝飾性，充滿夢幻的美女畫。沒特別放在心上，卻不知怎的記進了腦子。

　　後來注意到羅賽蒂，倒不是因為他的畫作，而是他與密友設計家威廉‧莫里斯（William Morris）之妻珍‧莫里斯（Jane Morris）愛情的傳聞，聯想到他以珍為模特兒的畫作，感慨又是一樁風流孽債。

　　再對羅賽蒂充滿興趣，卻緣於他的詩。閱讀他的十四行詩集之後，驚喜他對文學的熱愛與沉迷，以及優美典雅的文句。

　　一層進一層了解19世紀的詩人與畫家羅賽蒂之後，踏入阿姆斯特丹梵谷美術館觀覽羅賽蒂繪畫特展，便有了流連的情緒，既琢磨他的繪畫本身，也琢磨其間的文學成分，有了另一番完全不同的感受與體會。

　　羅賽蒂出生在英國一個極有教養的義大利裔知識份子家庭。父親是倫敦國王學院（King's College）的義大利文教授，是位詩人和研究但丁的學者。家裡使用雙語。外祖父也是義大利人，曾在巴黎擔任阿爾菲耶瑞伯爵（Count Alfieri）的祕書，直到法國大革命。

　　羅賽蒂生在倫敦，受教育也在倫敦，一生沒去過義大利。早年受家庭鼓勵，學習寫作和素描。1846年曾進過古代美術學校學習，兩年後離開。沒受過正統藝術學院教育。早年曾拜布雷克（William Blake）為師，學習素描，後從畫家朋友布朗（Ford Madox Brown）習畫。

　　1848年初，羅賽蒂把但丁‧阿利吉耶瑞（Dante Alighieri）1293年的詩集《新生》翻譯成英文，並畫一系列的素描做為搭配的插圖，創造了他既詩又畫的雙重藝術家形象。後來陸續有詩和畫闡述、表現但丁《神曲》：地獄、煉獄和天堂三部曲的內心意念。「神曲」敘述：但丁對碧婭特翠克絲一見鍾情，但她嫁給了個有錢人，婚後數月死亡。但丁巧遇羅

馬時代詩人維吉爾（Virgil）領他前往地下世界，到地獄見其分為九重，每層代表不同的罪惡。爬上煉獄的山上看到人們正在努力贖罪，期盼允許進入天堂。來到天堂門外，見到聖經中雅各的妻子拉謝（Rachel）和利亞（Leah）引領人們進入美好的生活。但丁入夢在天堂見到所愛的碧婭特翠克絲，她的臉隱藏於面紗之後，但丁走向她，兩人一起走入天國的領地。

羅賽蒂一家雖在英國，卻維持強烈的義大利習性。佛羅倫斯詩人但丁是羅賽蒂家人最鍾愛的詩人。羅賽蒂出生受洗後，父親將其聖名命為加布瑞爾‧但丁‧羅賽蒂，紀念家族崇拜的義大利偉大作家但丁。1849年，羅賽蒂自己把「但丁」提放在名字的最前面，更寫了

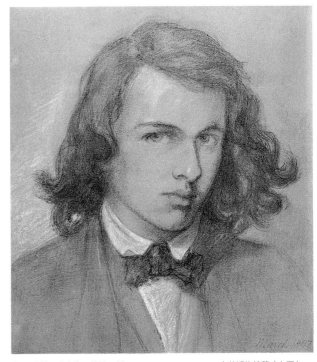

◆ 羅賽蒂　自畫像　鉛筆、紙　19.7×17.8cm　1847　大英博物館藏（上圖）
◆ 梵谷美術館進門後大廳，配合羅賽蒂特展的布置。現代模特兒做羅賽蒂時代的裝束打扮。（下圖）

許多詩、畫了許多畫，描繪或演繹但丁的作品。

1848年，他與漢特（William Holman Hunt）、密萊（John Everett Millais）等人創立前拉斐爾畫派（或稱拉斐爾前派兄弟社）。主要宗旨是讓藝術更具原創性和更生動、更單純，回到中世紀和文藝復興早期的精神。他們創造一種嶄新的、單純化的和表現形式的藝術，古風與鮮明的色彩受中世紀藝術和早期義大利文藝復興極大的啟發。關注學院派認為膚淺、陳腐和重覆的藝術，希望讓藝術擁有挑戰和相異性。

前拉斐爾派的成員經常互訪畫室，討論繪畫進程，彼此畫像，是關係親密的小圈子。他們很少找職業性的模特兒，有時還互充模特兒，也常交換肖像素描當做愛與友誼表徵的紀念品。他們的素描形式，喜歡平面感、注重線條、構圖有稜有角，沒有陰影和立體表現。

這時期羅賽蒂酷愛白色、純粹的顏色。受弗拉蒙藝術（Flemish）的影響，很佩服勉林（Memling）。1850年所畫作品〈聖告〉，被藝評指責為「忽視所有大師的偉大作品」，罵他褻瀆、天主教主義、藝術的信仰復興者。由於這些不愉快，造成他餘生對公開

◆ 羅賽蒂　喬托畫但丁像　鉛筆、水彩、紙　36.8×47cm　1852　羅德-韋伯爵士藏（上圖）
◆ 羅賽蒂　受胎告知　油畫　72.4×41.9cm　1849-1850　倫敦泰德美術館藏（右頁圖）

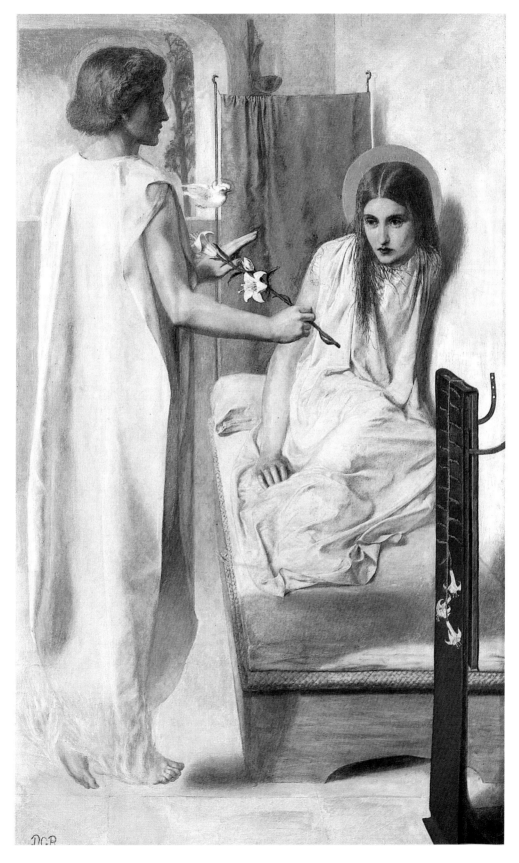

141

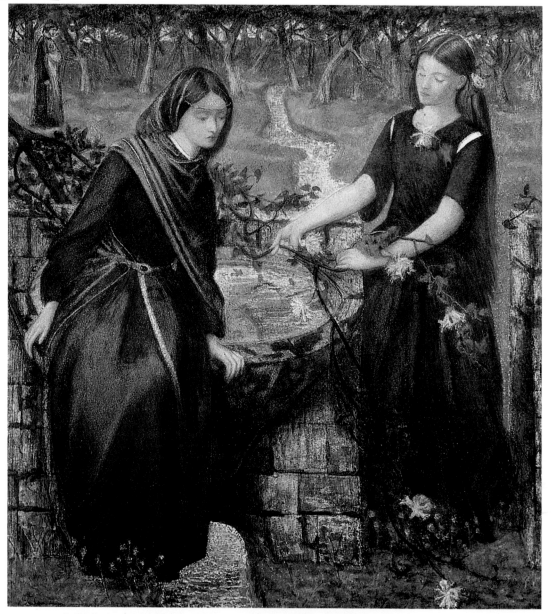

◆ 羅賽蒂　但丁遇見拉謝和利亞　水彩、紙　35.2×31.4cm　1855　泰德美術館藏（上圖）
◆ 羅賽蒂　哈姆雷特與歐菲莉亞　水墨、紙　30.8×26.1cm　1858-1859　大英博物館藏（右頁上圖）
◆ 羅賽蒂　沙上作畫　水彩、紙　26.3×24.1cm　1859　大英博物館藏（右頁下圖）

展覽產生很大的懷疑。1852年12月至1853年1月水彩畫展後，他果然停止公開展出，從此
只偶爾做些私人展覽，專門給好友及有藝術共鳴者欣賞。

　　在前拉斐爾派成員的繪畫中，不難找到一位穿衣戴帽的模特兒伊麗莎白‧席達
（Elizabeth Siddal）。1850年席達與羅賽蒂的關係有了進一步的發展。1851年開始，她
變成他主要的模特兒、繆斯和學生。據羅賽蒂弟弟威廉的說法，這年底兩人非正式的
訂了婚。1853年，席達不再給其他畫家當模特兒，自己開始藝術創作。1854年因生病她

遠離社交圈，被送去赫斯汀（Hastings）改變環境靜養。羅賽蒂畫了許多她在赫斯汀屋裡的模樣。1860年，雖然席達病得很嚴重，經過再三躊躇，兩人還是正式結了婚。一年之後她產下一名死嬰。1862年2月，因服用鴉片酊過量悲劇性死亡。鴉片酊是醫生指定的鎮定藥方，治療她產後的憂鬱症。但，席達究竟是死於意外還是純屬自殺身亡？至今仍是一椿未解的懸案。

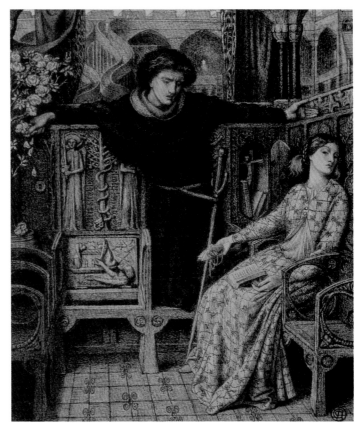

羅賽蒂畫了一系列有關席達的素描肖像，呈現含蓄、羞怯的神情，畫裡中世紀的設計形式與淺淡浪漫的色彩形成強烈對比。另外，許多臥病的席達肖像，則流露著朦朧病態的美感，惹人愛憐。

1848至1850年末，羅賽蒂畫了許多愛情、道德與性慾關係的作品。他常描寫貞操與不道德，或是神聖與世俗之間的對比，充滿強烈的情緒。他的宗教畫，多是小畫，主要採用水彩和墨水。他認為女子最高貞操的標準是聖母瑪利亞，相對的形象則是抹大拉的妓女瑪利亞，淫蕩而後懺悔的罪人。

他為朗達福天主教堂（Llandaff）畫的油畫〈發現〉，一直沒有完成。他感覺油

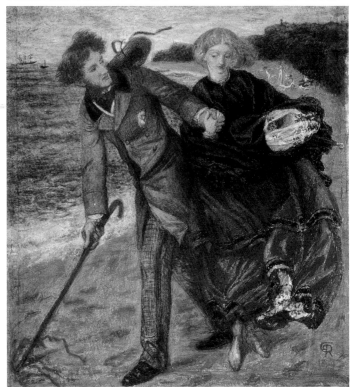

畫難而費時，他喜歡畫小畫，用墨水和水彩表現。他使用這些材料帶原創性和實驗性，他的方法常喜歡綴補、刮掉再畫，好產生出鮮明的色彩。

　　1850年之後，羅賽蒂與前拉斐爾派的成員漸行漸遠。1856年遇見牛津大學畢業的威廉‧莫里斯和愛德華‧伯恩－瓊斯（Edward Burne-Jones），他鼓勵他們從事藝術創造，後來伯恩－瓊斯成了極富盛名的畫家，莫里斯成了著名的設計家與詩人。他們三人另創立了

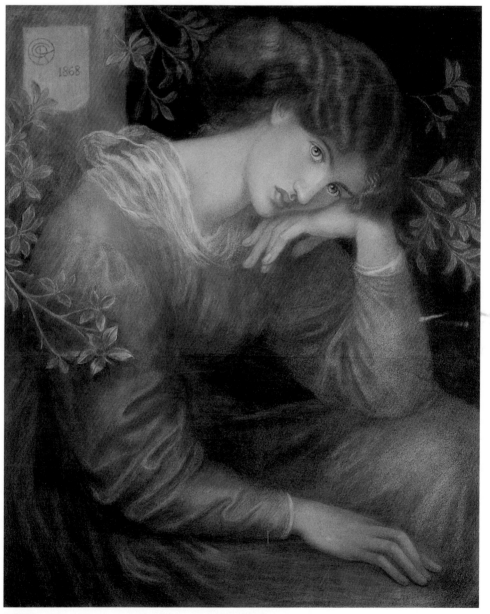

◆ 羅賽蒂　夢想　粉彩、紙　81×71cm　1868　布拉德福特美術館藏

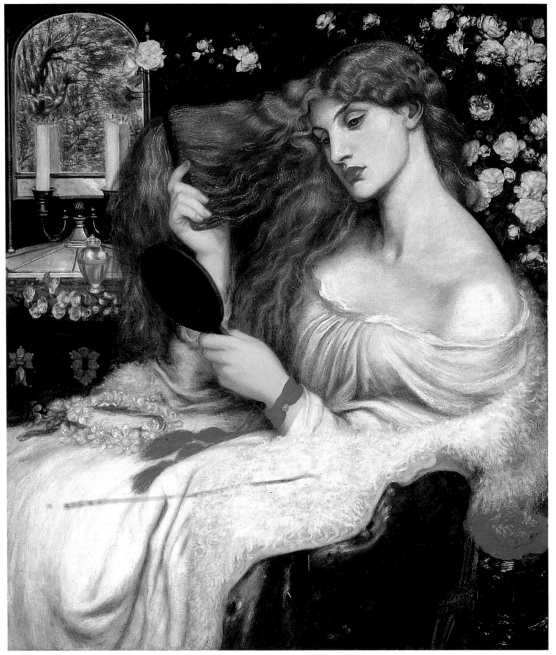

◆ 羅賽蒂　莉莉絲姑娘　油畫　134.6×121.9cm　1868　德拉威美術館藏

一個新的藝術團體，常被稱為「拉斐爾前派第二代」。羅賽蒂便是第一個團體和這個團體之間的銜接環結。

　　他早期作品常懷對中世紀的一種浪漫迷惑。結識年輕的威廉‧莫里斯和伯恩-瓊斯後，因他兩人也熱中於各類中世紀的事物，使他原本的興趣更加強烈。1859年左右，他創作了一批具原創性的中世紀風格畫，包括水彩、書的插圖和為牛津大學做的壁畫。這些作

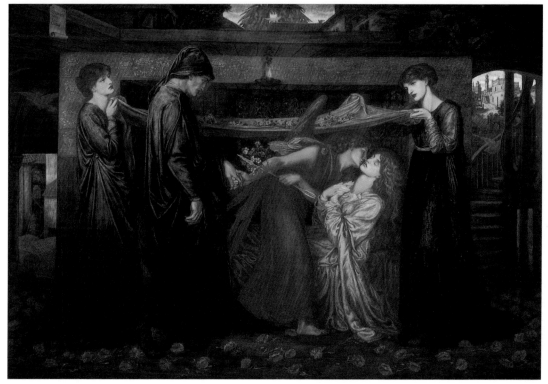

◆ 羅賽蒂　但丁之夢　油畫　216×312.4cm　1871　利物浦國家美術館藏

品並不是想再創造中世紀的真實生活，而是企圖喚起人們對那個世紀的想像。它們色彩強烈光鮮，描繪細節獨出心裁，而且畫得特別平面，圖裡表現出很多裝飾性圖案。

　　1859年開始，他畫一系列華麗的美女肖像流傳至今，乃是他傳世的重要風格。許多模特兒為他的創作擺姿勢，不過羅賽蒂並不是真畫她們的肖像，而是透過她們的形象，展現義大利文藝復興時期肖像給予他的靈感。他繪畫的標題總取自各種美女故事或者愛情傳說，時常伴隨著坦率的性象徵，令人吃驚地出現在觀畫者面前。圖畫裡充滿活力的色彩讓人回想起義大利威尼斯畫派的作品。畫中附帶的鮮花、寶石、織物、瓷器，用來增加華貴的氣氛和喜悅。這些畫明顯的象徵女人的力量超越男人，女人喚醒了人類的慾望和情感。

　　模特兒之中珍‧布爾登（Jane Burden）是一位牛津大學馬廄工人的女兒，貧窮，只受過很少的教育。十七歲時她與羅賽蒂和他的朋友們相識。她外表與眾不同，和平常所認為女性的溫柔漂亮不一樣，她的容貌啟發人們對女性尊重甚或敬畏的感覺。

　　羅賽蒂以珍畫素描，在她與莫里斯結婚之前。他們的交往摻雜了私交與藝術上的互動。據說珍原本愛戀的是羅賽蒂，後在羅賽蒂的勸服和鼓勵之下，1859年與威廉‧莫里斯成婚。1865年，莫里斯離開家住在倫敦市中心，珍和羅賽蒂的關係進入一種新的形式，珍

開始常常做他的模特兒。1871年威廉前往冰島旅行，珍與羅賽蒂在牛津郡的別墅一起相當長的一段時間，直至1874年威廉·莫里斯回來。

我們永遠無法探知珍與羅賽蒂兩人是否為情人？從他們的通訊只能證明：在藝術合作上他們有著不可分割的關係。

1868到1882年去世，這段時間，羅賽蒂創作了他一生中最華麗的風格，特別是以珍為模特兒的一系列作品。羅賽蒂和珍共同創造了令人讚嘆的美女形象。珍在1881年9月還為他做最後一次模特兒。這些藝術作品，一直等到他去世才公諸於世。

羅賽蒂也是位設計家，他喜

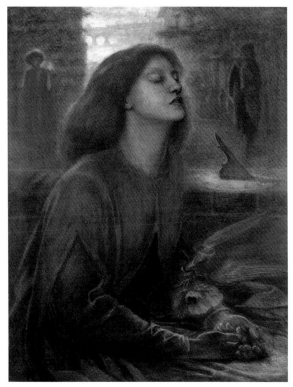

◆ 羅賽蒂　貝婭塔·貝婭特麗齊　油畫　86.4×66cm　1863　倫敦泰德美術館藏

歡利用便宜、容易尋找到的材料設計造型簡潔、優雅的東西。他作椅子、鑲嵌玻璃等。1864年中失去興趣，不再親自製作，只純粹設計而已。他曾經自己做室內設計，設計佈置他與席達的住家，甚至包括繪畫牆紙。他也曾瘋狂的收集中國藍白瓷。曾經有一次想看瓷器盤底的印記，竟忘了瓷盤裡還有一尾魚。

羅賽蒂最後幾年生活隱遁而寂寞。他的健康越來越差，沉溺於麻醉劑裡，用它來抗爭長期的不眠症。但不論身體再怎麼衰弱，他最後的作品尤其是畫模特兒呈現出來的感覺，反比過去顯得更為強烈。許多象徵的圖像可從標題獲得共鳴。夢幻、死亡、回憶增添了他腦海中的力量。他晚年的作品對後來象徵主義的藝術家產生了相當大的衝擊。

羅賽蒂繪畫受到喬凡尼（Gavarni）、德拉克洛瓦、富斯禮（Fuseli）、賀斯特（Theodor von Holst）的影響。早期創作以素描、水彩為主，主題偏重愛情、道德和善惡間的競爭。後來創作從流行的寫實主義轉變為維多利亞的藝術世界。繪畫技巧成熟後，繪畫具權柄和神祕夢幻形象的女子，開創一種新的藝術風格：以顏色、設計和象徵，傳達一種感受，同時表現他對女性貞淑、美麗、淫蕩、愛情、死亡與命運的看法。

　　他的想像力是由大量的閱讀所激發。他廣泛涉獵歐洲文學、老的英國民謠、歷史小說，法國大仲馬和雨果的小說。我們可以這麼說，他的繪畫來自文學。他的第一件素描便是畫愛倫坡（Edgar Allen Poe）的小說《烏鴉》，採約翰‧吉伯特爵士（Sir John Gilbert）的插圖風格。

　　他的繪畫靈感不少來自浪漫派的詩，超自然和倫理的主題。他沒有特別的政治傾向，波西米亞的環境、放浪不羈的性格自然地融入藝術之中。技巧先是很重的色調，後來逐漸變得輕些、漂亮和更線條狀。作品一開始就展現原創性及反自然主義的精神。

　　當然，以繪畫表現文學的同時，羅賽蒂自己仍持續不斷以文字致力於英國的浪漫詩的創作。1870年出版詩集。

　　把繪畫與詩結合起來，成為「雙重」藝術，形成了他獨樹一幟的風貌。有時在畫框上寫「題」、寫「文句」，有時寫在畫中間，文字加上意象。羅賽蒂選擇繪畫為其一生志業，因易於謀生。但一直沒有放棄寫詩，終究成為著名的詩人和畫家。

　　綜觀羅賽蒂的藝術，主要便是女人、美、愛與性。50年代，「女人」對他而言佔據了更顯著的地位。這些「女人」包括有藝術家、模特兒、妻子或愛人。他有時用職業模特兒，但多數是與他有親密關係的人。他和許多模特兒都有情愛之間的關係。1850年至1882年去世，芬妮‧肯福斯（Fanny Cornforth）一直是他的密友。

　　盡管繪畫了許多不同的女性，我們卻看見同樣女人的形象重覆出現在他的繪畫之中。也就是這些女性雖然五官有所差異，但眼睛、嘴角流露出一致的「羅賽蒂式」神情與內涵，充滿幻夢、征服的意念。

　　我特別著迷於幾幅他畫珍的粉彩肖像，如夢如幻的柔媚中透露著不可抗拒的女性霸氣。這幾幅色彩單純的粉彩畫，遠勝於其他色彩明麗、意象豐富的油畫，更叫人心神蕩漾。

　　看過羅賽蒂去世後才有可能的完整的、公開的特展，在感念他提升「女性」的「現代」風格繪畫作品之餘；也不免稱讚他的文學與詩情，豐美了繪畫的意境與深度；再則便是一如既往的慨嘆，不論畫派、不論畫風，不論傳統或是革新，只要是好畫終究會流傳於世。

　　阿姆斯特丹梵谷美術館自2004年開始，除了每天定時開放之外，每個星期五加長開放時間至晚上10時。見到羅賽蒂「維納斯的心變」海報與一張增長開館時間「夜色中的眠床」海報並列，一顆心感動得激烈蹦跳：對藝術的一份情愛，便是來自這樣纖細的關懷。

　　當星期五，當星子在天空閃亮，踏著星光走入美術館⋯⋯。當星期五，當烏雲沉重雨絲綿綿，抖落雨點走入明亮的美術館⋯⋯。春、夏、秋、冬，不同的星期五，不同的心緒，悲歡離合，而美術館的大門朝著你心靈的最深處敞開。

羅賽蒂的詩與畫（羅賽蒂／文‧丘彥明／譯）

白日夢

槭樹的枝椏綠蔭覆蓋

　　夏季已過大半嫩葉依存

　　從那時起知更鳥不再出現於藍天下

　　棲息於隱密處

直到現在，躲藏在茂盛的葉蔭深處。

樹葉遮掩的畫眉鳥啾囀啼鳴

　　打破夏日的靜寂，新葉不斷

　　綻出薔薇色的葉鞘

牠們自春天吟唱至今。

在綠蔭之間夢想

由春而秋做夢；不曾停歇

　　白日夢的靈魂搧翅宛如蓓蕾待放的少女

瞧！天空深處遠不及她的凝視幽邃

她做著夢；被遺忘的書本上至今

　　還躺著自她手中掉落而被遺忘了的花朵

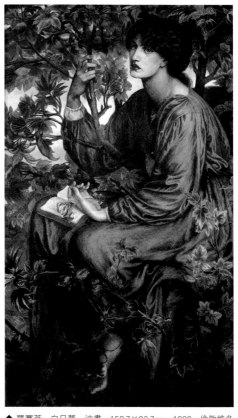

◆ 羅賽蒂　白日夢　油畫　158.7×92.7cm　1880　倫敦維多利亞與阿伯特博物館藏

　　標題經過一連串的修動。最先起於一幅1872年珍的素描：〈一女子坐在樹下，一本書置於膝頭。〉類似這樣明顯的形象時常出現在羅賽蒂的作品裡，雖然十四行詩中女人在樹下的動機非常有趣迷人，卻像預先安排了明確的想法。正像威爾登（Andrew Wilton）曾寫，這動機，對後來19世紀的象徵主義藝術十分重要，會讓人回想起古代神話裡描述女子變成樹，或夏娃和智慧之樹。

　　1879年羅賽蒂花一年時間把素描改畫成油畫。最先命名為〈春天的芃娜〉，源自《神曲》：但丁看見一叫吉歐芃娜匿名「春天」的女子，走在碧婭特翠克絲的前面。

　　圖畫裡春天的花，羅賽蒂原本計畫的是雪花和櫻草花，但放在珍手中太過普通。同時槭樹的葉子對季節而言濃於茂密，所以最後他更名為〈白日夢〉。新的題目加強了羅賽蒂以但丁為主題作品的夢幻特色，也讓人回想起較早先珍‧莫里斯的素描〈夢想〉。最後，他寫下了十四行詩，詩句不僅反映出畫的第一眼印象，也發展出了深蘊的內涵。

　　羅賽蒂根據設計完成這幅油畫，特別是綠色的蔭影，衣服也是綠色的絲綢。除了纏繞編織的樹椏與枝幹，最令人著迷的是忍冬花，略微凋謝，躺在一隻放在「被忘卻」書本上的修長、蒼白手中。正如詩句，沿著春天的主題一步步推陳；同時通過畫作，我們看見了令人難忘的絕色花朵，與象徵美麗無瑕的女子被特別強調了出來。

敘利亞的阿斯塔特女神

看哪！介於太陽與月亮之間的神蹟

　　敘利亞的阿斯塔特女神：維納斯王后

　　遠古的阿芙洛廸女神。閃耀銀色光芒

她那雙重腰帶緊扣神的恩賜

無上的喜悅充塞天地

　　她花梗般柔軟彎曲的頸

　　她濃情的唇與深邃的眼

鼓舞她的心愛戀牧羊人吹奏的曲調

她可愛的僕人順服的高持火炬

　　光之神穿越天空與海洋

　　見證美人容顏如是：

那臉龐，愛神穿透一切符咒

護身符、辟邪和神諭——

　　她，介於太陽與月亮之間的神蹟。

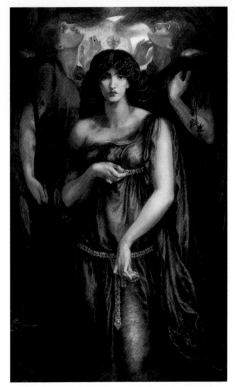

◆ 羅賽蒂　敘利亞的阿斯塔特女神　油畫　182.9×106.7cm　1877　曼徹斯特市立美術館藏

譯註：

《聖經》〈耶利米書〉載，迦南人稱阿斯塔特（Astarte）為天后，司愛情與戰爭。阿芙洛廸（Aphrodite）為希臘神話的愛情之神。

　　羅賽蒂的弟弟威廉曾寫道：「我想我哥哥總認為這是他最好的作品。」

　　〈敘利亞的阿斯塔特女神〉是羅賽蒂最大的一幅女人肖像畫；也是他以珍為模特兒的最後一幅畫，是他一系列女像中最具代表性的作品。

　　主題表現比希臘羅馬神話維納斯更早的敘利亞愛情女神阿斯塔特。她的頭頂環繞圓形發光的太陽和月亮，彰顯更多大自然的力量。畫作幾近完成之時，羅賽蒂寫下歌頌的十四行詩。

　　他用珍為模特兒繪成女神的臉容，呈現不可思議的完美對稱和絕對正面的造型，以她象徵抽象的護身符、辟邪和神諭。手持火炬的女僕以珍的女兒梅（May）做模特兒，重覆的面貌加強了效果，兩張明顯的肖像也是完美的對稱。自從兩支古老的火炬帶來了婚姻與葬禮，便取其一象徵愛情，另一象徵死亡。

　　阿斯塔特女神威風凜凜的肖像裡長而有力的手，令人回想起米開朗基羅與矯飾主義派畫家的作品。手指特別修長，羅賽蒂把珍的特徵融入畫中。雙手的處理宛如古代裸體雕像的擺置，一貼靠胸前、一垂放私處旁。這幅肖像不是裸體，兩隻手與兩條繫著的銀鍊結合在一起。銀鍊是珍自己擁有的首飾。兩條銀鍊環圍著女性的身軀，模特兒的姿態表現出性感的「喜悅」，兩手之間正是孕育的子宮。

　　不論是詩、是畫，「敘利亞的阿斯塔特女神」可說是羅賽蒂藝術上最性感的主題。詩中強調「神蹟」，畫中高大的肖像與較理性、樸素的處理方式，據其解釋，肉慾與精神之間的平衡應是支配這幅作品的主要概念。

普洛琵娜

遠方的光亮帶來冷冷的喜悅

　　跨進這道牆，──那瞬間而且不再

　　允許我步向宮門。

這陰鬱的地方恩納的花在遠方

可怕的水果，咬過一次，我便在此為奴。

　　天空離灰色的地獄如此遙遠

　　令我顫慄；遠方，有多遠

打少女時代起我只擁有黑夜。

我目睹自己遠去，翱翔

　　以奇特的方式思考，聆聽一個訊號

　　我的心默默承受靈魂的痛苦，

（腦海裡誰的聲音渴望蘇醒，不斷地喃喃低語，）──

　　「不幸的普洛琵娜！我為妳悲傷。」

譯註：

普洛琵娜（Proserpina），希臘神話的冥土王后。恩納（Enna），地名，位
於義大利西西里島。

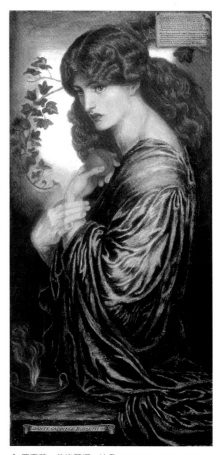

◆ 羅賽蒂　普洛琵娜　油畫　77.5×37.5cm　1882
伯明罕美術館藏，公共藝廊基金會購置

　　羅賽蒂最先使用8張畫布來構圖，其中3幅完成了。這系列也
多次以素描的方式重覆展現。相同構圖以不同材料表現的練習對
他的藝術創作極為重要。這些圖畫都配搭有義大利文和英文十四行詩。

　　藝術家去世前幾天才完成這幅〈普洛琵娜〉，是他的第8幅油畫，也是最後一幅，只配有英文
詩。我們所見的這幅畫較早的版本較小，珍深棕色的頭髮被席達的紅髮所替代。

　　普洛琵娜不願做冥府之神普魯圖（Pluto）的妻子，當她在恩納山谷中採花時，他把她誘拐到冥
府做了王后。她的母親穀類之神凱瑞絲（Ceres）獲得宙斯的批准讓她重返地上，免得在冥府無物可
食。但因她偷吃了一粒石榴，被宣判半年留住地府，只有半年可回到地面。這個婦女陷入不幸婚姻
的故事，在傳記的解析裡借喻為珍的婚姻狀況。

　　畫裡後面牆上四方形的光亮，一束來自世界上方的光線，詩告訴我們它只會「一利那」存在。
牆上攀沿的常春藤和前面倚欄上的油燈都象徵記憶；但，正如光所揭示，它們只強調過去快樂的記
憶、或者光照的世界、或者一般的死亡有多麼遙遠。油燈只見煙氣而無火光，可能是羅賽蒂最有名
的構圖，也是最有力的表現；油燈也表達出他最深的悲慟，鮮明地喚出死亡和記憶，留存在他最後
完成的作品裡。

　　石榴，使普洛琵娜不得不半年留居在地府；也正因她每半年能回到地面，石榴便象徵了一般人
對於復活的渴望。因此成就但丁後來能跟隨煉獄和天堂下入地府。或許也可以解釋：背景裡牆上的
光線不僅是過去幸福的回憶，也是希望的表徵。

維納斯的心變

她想把蘋果給你，

　　但又想留一點時間給你；

　　她帶著好奇，眼睛看穿了

你的心思。

或許，「看哪，他仍然靜默，」她說，

　　「啊！等他嚐了蘋果——箭矢

　　把單純的甜美擲入他的心房，——

他會永遠徬徨！」

她冷靜羞怯地隔少許距離凝視著你；

　　如果她送來誘餌，

她的眼神會像朝特洛伊男孩那般燃燒

　　她的鳥兒會吐露悲哀的惡兆

　　她的海螺會響起蒼白的哀歌

特洛伊的火焰必席捲入她內心的深處。

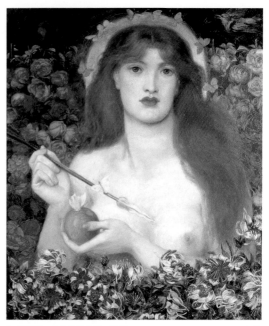

◆ 羅賽蒂　維納斯的心變　油畫　83.8×71.2cm　1863-1868　包納冒斯的盧梭-科特美術館藏

　　羅賽蒂1870年出版詩集時，把標題簡化為《維納斯》，後來的版本又改名回《維納斯的心變》。

　　這首十四行詩與油畫作品描述三女神爭奪金蘋果引發後來的特洛伊十年戰爭。帕里斯把金蘋果判定給維納斯，維納斯承諾賞賜他全世界最美的女子海倫。

　　畫面右上方出現詩中提及的鳥兒，躲在槭樹葉中吟唱。維納斯右手持著她兒子邱比特的箭——愛情的箭，被射中者會落入情網不可自拔。畫裡箭指向維納斯的心口。這箭另一暗示或許是指帕里斯最後在特洛伊戰爭中被殺身死。

　　維納斯左手拿著蘋果。蝴蝶在傳統中象徵人的靈魂，畫裡可能意指靈魂被愛與美所迷惑。維納斯頭上一圈金色光環，被認為褻瀆了聖母瑪利亞。羅賽蒂自我辯解，他相信希臘人習慣如此。事實上，希臘歷史學家舉了個有名的雕像為例證：維納斯頭繞圓環，手拿蘋果；認為羅賽蒂的繪畫參照自此。

　　1864年羅賽蒂需要很多新鮮玫瑰花和忍冬花來做畫，還要求必須是盛開完美無缺的花朵，他甚至為此跟自己的兄弟借錢支付昂貴的花費。這證明羅賽蒂繼續從大自然中取材。玫瑰花象徵維納斯和愛，忍冬花則為世俗裡性的象徵。花的描繪增強了裸體的肉慾，可謂羅賽蒂女體的代表作。

　　1860年代後期一批英國畫家開始繪畫女性裸體，羅賽蒂這幅1863年開始繪畫的簽名作品，可說是維多利亞文藝復興的第一件女體代表作。此畫的模特兒原是位高躰的女廚師。1867年羅賽蒂改以威汀（Alexa Wilding）的容貌重畫。雖然他的朋友們遺憾威汀古典的五官與裸露的酥胸不配，就像光環與豐腴的玫瑰花不合，但羅賽蒂畢竟融合了土地和精神的特性，突顯出了古代神祇愛的觀念。

潘朵拉

潘朵拉，妳究竟做了什麼？過於輕率

　　釋放這些如火焰般的羽翼？

　　啊！奧林匹斯山的眾神

要按祂們的形貌塑造妳？

朱諾的容顏豈能

　　永遠？帕拉斯的風采

　　最極致？所有人類都能從

維納斯眼中看見普洛色琵娜的凝視？

妳究竟做了什麼？讓他們自由振翅而飛

災害罪惡，美好消逝，——

　　當激情併發。

啊！緊壓住妳的盒子！不管它們是否逃逸

妳不敢想：妳也不知道

　　盒裡幽禁的希望之神到底是生是死。

譯註：

潘朵拉（Pandora），希臘神話裡哈派斯持用泥土造成的女人，眾神賜以諸善。朱諾（Juno），即希臘神話中的天后赫拉（Hera）。帕拉斯（Pallas），希臘神話雅典娜的別名。菩洛琵娜（Proserpine）即佩兒西鳳（Persephone），冥土王后。

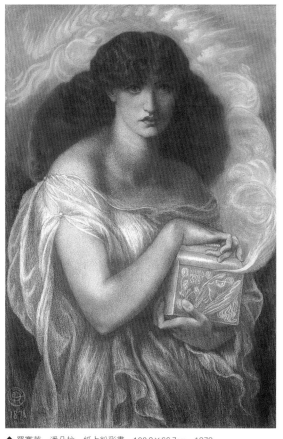

◆ 羅賽蒂　潘朵拉　紙上粉彩畫　100.8×66.7cm　1878
利物浦國家美術館藏

1869年羅賽蒂寫下了〈潘朵拉〉這首十四行詩。

潘朵拉在各種神話裡被認為是世間第一位女子的形象。

在希臘神話中她相當於聖經裡的夏娃，或是猶太法典中的魔女莉麗絲。宙斯給了她一個匣子，嚴禁打開。一些故事版本描寫她的丈夫開啟了盒子；其他版本，包括羅賽蒂的描述，則是潘朵拉自己把盒子打開了。匣子一開，所有的罪惡災害散佈全世界，留在裡面的僅剩了「希望之神」。

正像莉麗絲的故事，厭惡女性者或女權主義者可以解釋：潘朵拉是一位致命的女性，她的不順服毀滅了人類？或者她是位反抗丈夫與眾神的女英雄，掌控了自我的命運？

繪畫裡，羅賽蒂把詩句的最後一行強調出來，他在盒子的外殼寫下「Ultima Manet Spes」三個字，即「最後希望猶存」的意思。一些傳記作家喜歡把這個意象解釋為：珍便是潘朵拉，懷抱著羅賽蒂最後的希望。匣子衝出來的煙塵和翅膀，可能是羅賽蒂那段時間對唯心論感興趣的暗示。他這種風格的後期畫法，刺激了後來「新藝術」裝飾性的節奏。

詩歌般抒情的繪畫——密萊

　　提到約翰‧艾弗列特‧密萊（John Everett Millais,1829-1896）的名字，腦子裡浮現的倒不是畫家本人的模樣，而是他的油畫作品〈歐菲莉亞〉裡，身穿銀絲線鏤花衣裳，右手握著一束花，長髮在水中飄起，浮在池水中死去的歐菲莉亞。

　　她死不瞑目，眼睛仍帶著濃厚的憂傷與無望；櫻嘴半啟，似乎仍在無止盡的嘆息。水中生長著碧綠的浮萍與鳶尾，岸邊挺立著青蔥的柳樹和綻放粉白色花朵的野薔薇叢。死之淒美與生之強勁，生死的自然循環讓這幅畫面的張力扣人心弦、過目難忘。單憑這幅畫，身為畫家的密萊在繪畫史上已經不朽。

　　密萊，英國拉斐爾前派兄弟社的創始人之一。一生聲譽相隨，生活優裕，可說是非常幸運的藝術家。提到密萊，史家將之歸類為「好人」，在啤酒文化下成長的他卻不飲啤酒，只喝茶。雖然曾在戀愛上發生醜聞，但婚後家庭圓滿，也就算是「好人」了！

　　出生於英國南海岸的南安普敦（Southampton），密萊小時候住在澤西島（island of Jersy），家族在當地極為顯赫。在澤西島他開始接受藝術訓練，由於早早展現驚人的繪畫天份，1838年全家移居至倫敦，讓他到素描學院學習。兩年後，十一歲的密萊進入英國皇家藝術學院就讀，成為該校有史以來最年輕的學生，是該學院有名的「小孩」，創作許多因襲學院傳統的作品。1843年他十四歲，作品已獲得了第一個皇家藝術學院的銀牌獎，之後不斷贏得獎項。

「拉斐爾前派兄弟社」

　　皇家藝術學院求學期間，密萊認識了威廉‧霍爾曼‧漢特（William Holman Hunt），以及羅賽蒂，三人於1848年創立了「拉斐爾前派兄弟社」。這一年他僅十九歲。

「拉斐爾前派兄弟社」認為：文藝復興全盛時期前的詩歌藝術已臻盡善盡美，這一時期的拉斐爾，藝術表現出的人物具備了理想美、色彩調和、構圖完滿無缺的特色。在19世紀的英國皇家藝術學院，這種繪畫形式被推崇為最高的藝術指導目標。

密萊典型的拉斐爾前派代表作為：〈基督在父母家中〉又名〈木匠工作坊〉。這是他的第一件宗教主題作品，立刻變成了備受議論的作品。這幅畫展出時引起巨大震撼，因為畫面上基督及其家人和一般人無異——是個辛勤工作的家庭。繪畫風格完全追隨拉斐爾，注意到每個細節的表現：背景的藍天白雲、小小的飛鳥、草地上的羊群、開放紅色花朵的植物；而木匠家裡木頭的房屋結構、木製工具、堆積的各種木板、木條、案桌、滿地的木材刨花；人物從左邊木匠助手、老婦、約瑟夫、端水的小孩到相親吻的基督與瑪利亞，形成一環形的動線和動感。約瑟夫以密萊的父親為模特兒，瑪利亞為堂姐妹。真實的人物擺姿勢讓他畫。為了畫出真實的木匠家，密萊特別在牛津街的木匠舖子住了好幾天。木匠粗糙的手、瑪利亞的皺紋、每個人衣服的花紋與縐褶，無不細細勾繪。基督雖然年幼，卻在他的左手心畫出了日後十字架的釘痕，充滿了預言與象徵的意境。

縱然諸多爭議，維多利亞女王卻非常喜歡這幅畫，堅持把它掛在白金漢宮裡。

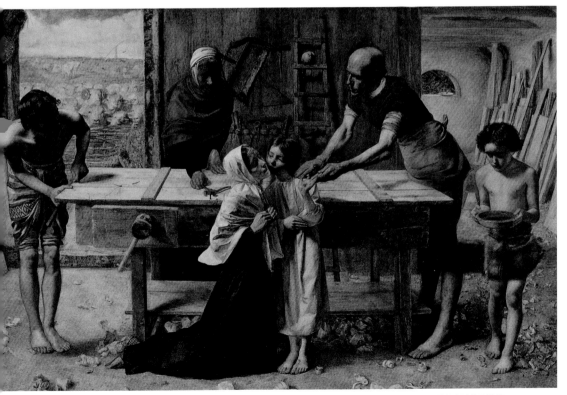

◆ 約翰・密萊　基督在雙親家　油彩、畫布　86.4×139.7cm　1849-50　倫敦泰德美術館藏

生態繪畫法

密萊和其他拉斐爾前派的成員一樣，熱愛莎士比亞的戲劇。認為莎翁把人類真實的情緒，在戲劇中傾倒了出來。因此這個時期，密萊所畫的女人，特別是莎士比亞戲劇《哈姆雷特》中的悲劇人物——歐菲莉亞，吐露出畫家對女性美的詩意觀點。

在營造〈歐菲莉亞〉畫面的繪畫技巧上，密萊一方面展現人物的心理深度，另一方面又不放棄衣物質感的呈現，再加上蠟筆畫似的油彩表達大自然細節，開創出密萊風格的里程碑。

1851年夏天與秋天，密萊和漢特待在金斯頓（Kingston）附近的艾維爾（Ewell）。〈歐菲莉亞〉一畫背景中的大自然便是在黑格斯米爾（Hagsmill）河邊的寫生，回到倫敦畫室之後再把它加到畫面上。

歐菲莉亞由席達（Elizabeth Sidall）擔任模特兒，她是羅賽蒂的愛人，拉斐爾前派畫家們最愛的模特兒，同時她自己也是一位藝術家。

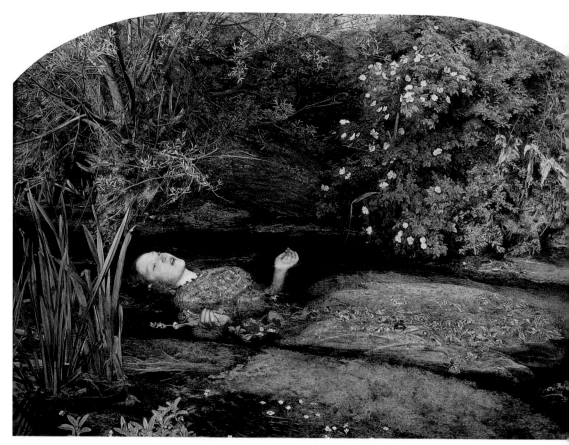

◆ 約翰·密萊　歐菲莉亞　油彩、畫布　76×112cm　1851-2

為了讓密萊畫出心目中的歐菲莉亞，席達浸泡在澡缸中擺出了悲劇犧牲者的姿態，因此還生了病。歐菲莉亞是莎劇裡丹麥王子哈姆雷特的愛人，哈姆雷特意外謀殺了她的父親因此離開丹麥；歐菲莉亞發瘋以致投河自盡。雖然這一主題在19世紀早期已是浪漫派畫家的普遍主題，但密萊無疑是第一位以心理描繪的方式，把這個受害女子激情的疏離印象、發瘋結果表現出來的畫家。

密萊早期作品裡這種創作方法，非常專注描繪畫中細節、細膩地表現出整體的美感、人物的心理狀態與大自然的複雜性，把人物元素與大自然元素鉅細靡遺的整合在一起，創造出密集而精心設計的畫面。被稱之為「生態繪畫法」（pictorial eco-system）。

浪漫與時尚的風格

1852年左右，密萊從拉斐爾前派的原則中發展進一步的實驗：同樣注重繪畫的細節，但更專注於展現出一種自由形式的畫風，讓主題得以擴張開來。這段時期他喜歡描繪人類的衝突狀態。故事的情節、人與人的相互影響、壓抑的戲劇性全部在畫面上呈現出來。從拉斐爾前派至浪漫風格的轉型，在那個時代完全是一種嶄新的形式。

〈胡格諾教徒〉這幅作品，以民間宗教衝突抵擋不住相愛戀人的主題，來影射描繪16、17世紀法國基督教新教徒胡格諾派慘遭屠殺的事件。胡格諾派屠殺事件，1572年8月23日從巴黎開始。當時法國宮廷正處於政治與宗教權力激烈鬥爭的時候。胡格諾的重要代表人物──海軍上將科利尼主張在低地國家對西班牙開戰，以防止內戰重啟。國王查理九世的母親卡特琳擔心科利尼藉此挾制國王，乃參與謀殺科利尼的計畫。8月22日科利尼遇刺，受傷未死，經調查卡特琳涉嫌。她為了擺脫被動處境，力促查理下令處死胡格諾派領袖。

當時胡格諾派中很多領導人物正在巴黎，祝賀納瓦爾的亨利（日後的亨利四世國王）成婚。8月24日聖巴托羅繆節清晨，奎斯公爵率領法國天主教徒，首先在巴黎發難，新教貴族除了納瓦爾的亨利與孔代親王外，全部被殺；暴徒更在全城各處搜殺胡格諾派教徒。8月25日國王下令停止屠殺，但流血事件仍然不斷，而且延及外地，十分慘烈。據史學家估算，這一大屠殺僅巴黎一地死者即達三千人。

密萊的油畫，描繪一位天主教女子協助她的胡格諾派愛人逃離屠殺，在他的左手臂纏上白色布條來證明他是天主教徒。女子溫柔的懇求愛人，先保性命比承認他的信仰更為重要。

畫家從吉亞科莫‧梅耶貝爾（Giocomo Meyerbeer）的歌劇《胡格諾教徒》（1842年

在倫敦首演）得到靈感，再創造手臂纏白色布條的意象。密萊捉住戲劇中胡格諾教徒一隻手捧住愛人臉龐莉娜的張力，另一隻手輕柔地環過她的頭頸，勾拉她正在為他結上的白布條。背景的古老紅磚牆增添了私密的戲劇效果，攀爬的綠色長春藤象徵著獨立的意志。女子身後，地上伸長起紫色的小吊鐘花，重覆著生命可貴的期盼；男子身後，土地上的金線蓮開放著金黃色花朵，象徵他的痛苦與愛國心。男子鞋上的紅色玫瑰花瓣，可解釋為流淌的鮮血，影射出胡格諾派的命運和結局。故事發生的場景，密萊選取了靠近契姆（Cheam）的窩爾切斯特莊園的花園底部角落。1851年他曾在那裡度過夏末時光。

密萊還精細地繪了男女二人的服飾，衣服的色彩配搭、剪裁式樣、質料和質感，表現出當時的時尚。

〈胡格諾教徒〉是密萊浪漫風格與時尚結合大為成功的第一幅作品。英國評論家、拉斐爾前派兄弟社畫會的主要擁護者——約翰‧羅斯金（John Ruskin）很欣賞並支持密萊的這種畫風。

三角戀愛的大醜聞

密萊和羅斯金的友誼，讓密萊得以結識羅斯金的妻子埃菲‧格雷（Effie Gray）。相識不久，埃菲為密萊的油畫〈1746年的釋放令〉擔任模特兒。當時密萊二十三歲，年輕有才；埃菲明媚動人。

1853年6月底，密萊隨羅斯金夫婦同往蘇格蘭度假，7月住進特洛薩斯（Trossachs）地區的鄉間別墅。密萊在此為羅斯金畫肖像，誰料竟與埃菲雙雙墜入情網。這年間，密萊畫出了一系列關於社會與婚姻主題的素描，應該與自己的戀愛事件有強烈的關聯性吧！

稀奇的是，埃菲嫁給羅斯金多年居然還是處女之身，據傳聞羅斯金乃戀童癖者。埃菲的父母了解到女兒遇上了複雜棘手的婚姻問題，乃由埃菲提出離婚訴訟。1954年4月，埃菲離開了羅斯金，7月兩人正式離婚。當時這樁三角戀愛醜聞街談巷議，甚至被改編成戲劇和歌劇演出，在維多利亞時期大為轟動。

雖然羅斯金遭受妻子出牆與朋友背叛的雙重打擊；但當1855年，密萊的畫作〈1746年的釋放令〉在巴黎國際博覽會（the xposition Universelle in Paris）贏得二等獎章後，羅斯金並沒有心存報復，還是在藝術學院筆記裡忠實地寫下批評：「這是今年唯一的好作品，它非常棒！」

1855年7月3日，密萊與埃菲結婚終成伴侶。埃菲並為密萊生下了八個孩子。

〈1746年的釋放令〉，歷史背景為：蘇格蘭天主教貴族瑞勃里昂（Jacobite

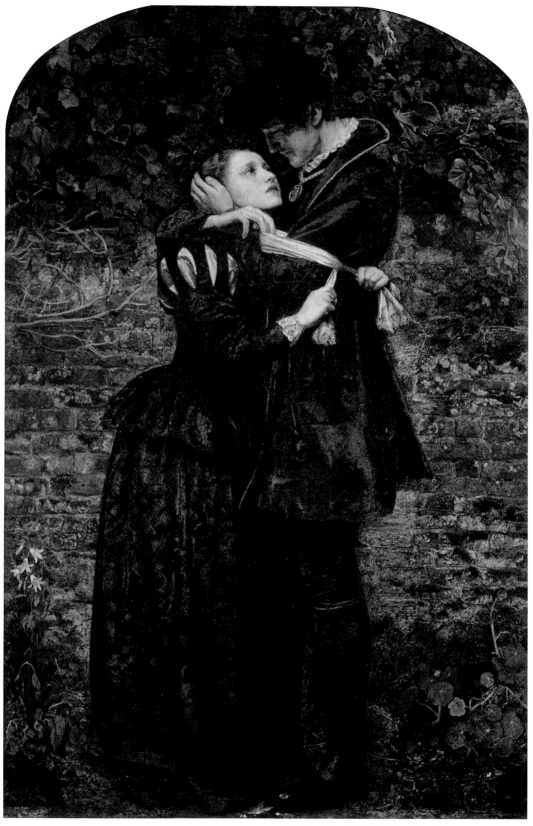

◆ 約翰‧密萊　胡格諾派教徒　油彩、畫布　93×62cm　1851-2

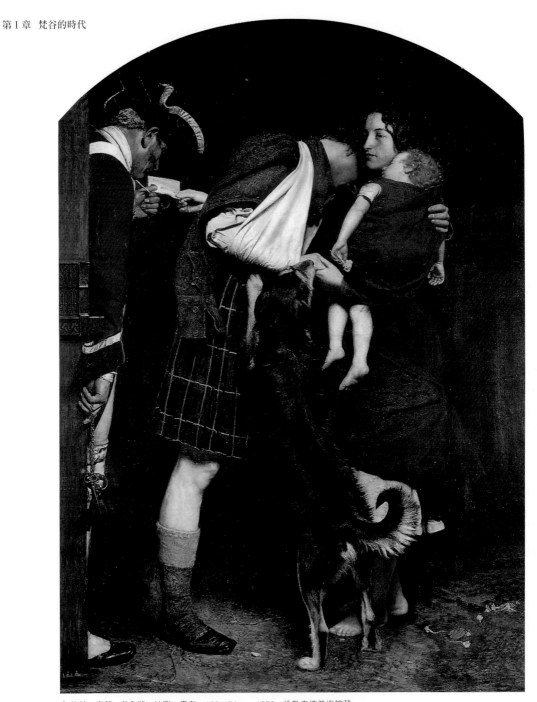

◆ 約翰　密萊　赦免狀　油彩、畫布　103×74cm　1853　倫敦泰德美術館藏

Rebellion）反對英國國王引發戰事，1746年4月16日蘇格蘭在庫洛登（Culloden）戰敗。
幾個月之後，英國政府對穿著傳統服裝的蘇格蘭人發佈了一項「衣物法規」，包括男子
身穿格子呢短裙屬於非法，強迫離開家園出外移民。

　　密萊畫這幅作品時，蘇格蘭高地已經忍受了六年缺乏馬鈴薯的飢荒，移民者大量增

加。18世紀失敗的蘇格蘭文化印象，通過藝術表現在19世紀的倫敦受到關注。

作品主題描繪：一個婦人成功地獲得丈夫的釋放令；但，相愛的夫妻發現他們正處於危險的情境中。不論男人低垂的頭，尾巴卷曲的狗和沉睡的小孩，焦點全都聚集在女人的臉龐上。女人的臉部表情混雜了驕傲、堅強的意志和憂傷的愁顏。即令她的男人現在獲得自由，在畫面上卻找不到絲毫快樂的影子，而是充滿了悲劇的色彩。

埃菲為這幅畫擺姿勢做模特兒時，還是羅斯金年輕的妻子。這幅畫是密萊第一次畫埃菲，她是來自伯斯的道地蘇格蘭人。密萊畫她赤著雙足，乃視其為天使的隱喻。她懷裡抱著的小男孩，身上穿的是伯斯傳統的黑線條紅綠相間格子呢衣服。蘇格蘭當時的裝束、英國軍人的服飾，在畫中如實地被描繪了下來。密萊甚至採用了一封真正的釋放令做為繪圖時的參照物。1853年這件作品首次在皇家藝術學院展覽時，引起了極大的矚目。

結婚之後，密萊的繪畫風格開闊起來。〈盲女〉是一幅浪漫畫風的溫煦動人作品。

1852年9月中旬，密萊夥同漢特與詩人兼插畫家艾德華·里爾（Edward Lear）造訪位於東薩色克斯（East Sussex）的溫徹爾喜（Winchelsea）。1854年他回到這裡，把這兒的景致畫下，成為〈盲女〉的背景。中間的土地是後來添加上去的，而人物則是1855年在他與埃菲婚後住屋的畫室裡完成。

密萊不用社會批判的眼光來畫盲女，他不以此來譴責社會的不公與貧窮的灰暗地帶。相反地，他運用明亮的色彩、甜美的原野風光，展現世界上大自然與人文結合的瑰麗。雨後，兩個乞丐女孩在村莊前的溪畔草地上停歇，小女孩看見雨後陽光照射出的七彩彩虹和霓影。

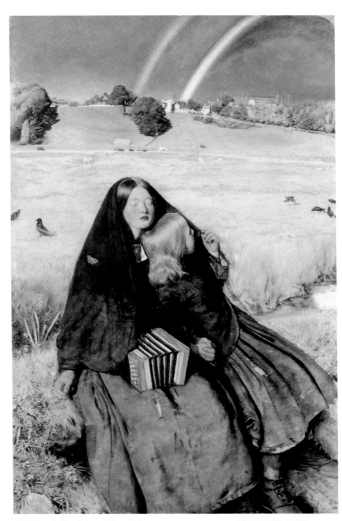

◆ 約翰·密萊　盲女　油彩、畫布　81×62cm　1854-6　英國伯明罕美術館藏

大女孩是個盲女，看不見四周的景物，但她卻表情寧靜平和，一手緊握妹妹的手，另一手撫摸著柔軟的青草，感受植物成長的生命力。另外，她的表情彷彿正用心感受陽光的溫暖，同時用鼻子去嗅聞泥土、花朵的芬芳，用耳朵去傾聽鳥鳴與牛、羊、馬的鳴叫、流水的潺潺聲，洋溢著對大自然的頌讚。

濫褸、粗糙的衣裳和破舊的手風琴，顯示出女孩的貧窮；但這不影響她們對於美的欣賞。這畫充份表現出畫家對人性的謳歌和生命的禮讚。

據說，密萊畫彩虹與霓時，曾經誤畫為雙彩虹。其實，彩虹與霓的七彩是反向而非同向。經過指正，密萊將錯誤及時修正了過來。

悒鬱與新「唯美主義」

1850年代中期，密萊把自己嗜好的繪畫風格暫時擺放一邊，嘗試表現文學的主題，實驗一種新的「唯美」風格。這時正值英國的「唯美」運動盛行，參與這運動的藝術家們喜歡一種情緒的風格，傾吐一種詩般的情緒，或是頌揚美麗摩登的女性。

1860年代，密萊的作品被視為英國「唯美主義運動」的一部分。

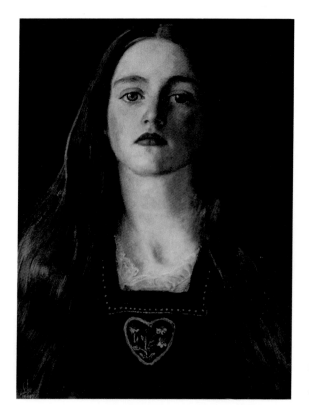

拉斐爾前派後期的唯美主義，很多人認為畫風俗氣。英國唯美主義的繪畫，追求「為藝術而藝術」，以19世紀法國文學為先驅，將藝術與道德的標準分離出來，強調美就是最好，完全不重視內容，只訴諸感覺形式。

密萊這類作品，畫面上的故事性變得較不重要，細膩精緻的描繪方式改變成為較大筆觸的手法。羅斯金逮到機會大肆抨擊這種改變實為密萊繪畫的「一場大災難」。有人認為，密萊風格改變，主要起因於他婚後孩子日益增多，家庭開銷越來越大，需要增加畫作產量來支撐。其中威廉·莫里斯無情地批判他：「販賣」畫作以增加知名度和

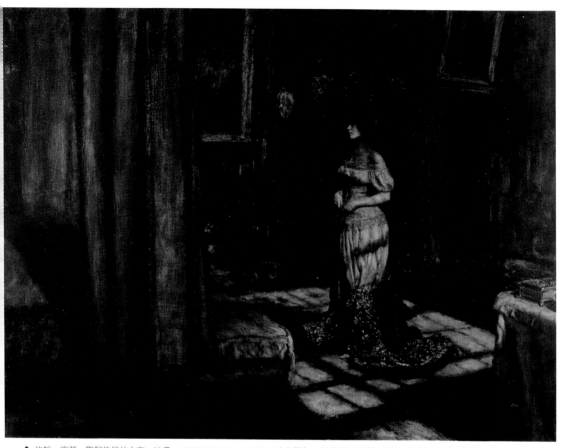

◆ 約翰·密萊　聖阿格尼絲之夜　油畫　118.1×154.9cm　1862-3（上圖）　◆ 約翰·密萊　蘇菲·格雷　紙板、油彩　30×23cm　1857（左頁圖）

累積財富。不過欣賞他的人則強調：密萊對惠斯勒和印象派的繪畫造成相當的影響。

　　至於密萊本人怎麼看待自己這段時期的繪畫呢？他解釋：風格的變化是身為畫家自信心逐漸增強的結果，讓他敢於更大膽的去作畫。其實，密萊的「唯美」風格作品雖然畫法不及過去精細，但仍堅持用很深刻的心理觀察形式，把人物的印象表現出來。作品的感染力量還是不減以往。

　　〈蘇菲·格雷〉畫作中的蘇菲是埃菲的妹妹，多病，是個悲劇人物。埃菲家人中密萊最喜歡蘇菲，與她最親。

　　密萊把蘇菲畫在暗紅色的秋葉背景之中，褐紅長髮呈波浪式披下，身穿鑲著縐褶白紗邊領口的時尚綠絲絨衣裳，十二歲的女孩看起來像十四歲的少女，紅艷的雙唇、微微揚起的額頭與下巴、黑濃修長的雙眉、熱情凝視的雙眸，百合般的容顏，似乎早早透露出性別的覺悟與渴望。密萊的畫筆除了點出她對性的覺醒，還強調出她的自信與美麗。這幅肖像畫雖然很小，可是素描和繪畫的精美、色調的巧妙，使其列為19世紀寫實肖像畫的經典之一。

　　〈聖阿格尼絲的夜晚〉，可以說是密萊與「唯美」主義相關聯的實例。題目來自濟慈

（Keats）的詩。密萊的妻子埃菲站在他們度假的古老別墅臥室中，月光透過窗戶籠罩在長髮披肩、穿著晚禮服的埃菲身上，宛如阿格尼絲等待著愛人的出現。光、影的搖曳襯托出美人如夢如幻的意境。

這幅畫如同黑白照片似地，往往更讓人感動。單純色彩創造出神祕的幽靜氣氛，令人看時不禁屏住呼吸。

光彩壯麗的過去歲月

1870年開始，密萊公開表示出對林布蘭特的高度推崇。他的繪畫風格再度轉變，回到傳統，試圖從以前的大師：提香、維拉斯蓋茲、林布蘭特等人的作品尋求靈感，特別注重戲劇性的畫面營造與表現。

1875年他到荷蘭旅行，1880年再次前往荷蘭海牙、阿姆斯特丹、哈倫參觀美術館，1888年在〈今日藝術的省思〉文章中，他建議所有的畫家都應該以維拉斯蓋茲和林布蘭特

◆ 約翰·密萊　西北航行　油畫　177×222cm　1874（上圖）　　◆ 約翰·密萊　瑞利的童年　油畫　121×142cm　1869-70（左頁圖）

的創作為楷模。

　　史稱密萊不常旅行，其實是錯誤的記載。他生前常在歐洲各地旅行，包括上述的荷蘭之行。藝術蹤跡的尋訪、大自然景觀的欣賞，美麗的事物的感受，對他而言都充滿了強烈的吸引力。〈西北方通道〉和〈瑞利的童年〉畫作，已顯現密萊對英國擴張和探索世界的興趣。

　　〈西北方通道〉，密萊透過老人的心理狀態、窗外的海景與帆船，來傳達英國人強烈的愛國心。「西北方通道」是一條從大西洋到太平洋，環繞北美洲大陸的危險海洋航道。16世紀開始，探險家多次企圖從北極探險來尋找這條航線，均告失敗，直至維多利亞時期尚未被發現。19世紀人們重新燃起北極探險及尋找西北方通道的熱情。

　　「它一定做得到，英國必然做得到。」密萊的畫〈西北方通道〉影響了英國輿論，關注1875年春天喬治·納瑞斯（Sir George Nares）的兩極海洋探險。可是一直等到1905年，西北方通道才被挪威探險家阿芒德森（Roald Amundsen）發現。

密萊畫中年邁的海員坐在精雕細琢的皮椅上，傾聽女兒在他跟前閱讀有關海洋的書籍。無疑這本書的內容喚醒了他英雄式的記憶。他緊握雙拳，思及自己無法再參與「西北方通道」的探險，滿臉惆悵。但，從窗戶海景和佈置滿英國航海盛期飾物的簡單房間裡，可以清楚地感覺到：老人相信探險會成功的意志是那麼強烈、期許是那麼肯定。

〈瑞利的童年〉畫面上看見兩個衣裝華美的男孩，入神地傾聽水手手舞足蹈地講述海上的故事。水手頭上戴著帽子、耳垂上戴了耳環，手腳肌肉結實，看起來孔武有力。沙灘上的玩具帆船，還有異國情調的鳥禽，象徵著航海的冒險與樂趣。

窩特・瑞利（Water Releigh）是16世紀末英國非常有名的冒險家。密萊以他童年對海洋的嚮往，來暗示未來的航行冒險，意味深遠。〈瑞利的童年〉是密萊最著名畫作中的一幅。

關於這類主題的繪畫，密萊最後一項計畫，原打算描繪一幅白人探險家死在非洲大草原上，旁邊有兩名非洲人冷漠圍觀的油畫，可惜未能如願。

蘇格蘭風光

密萊對荒野地帶的興趣，可以從同時期他的其他畫作中尋找到──在蘇格蘭刻意選擇描繪一些危險而艱難的大自然景象。

〈寒冷的十月〉是這類型的第一幅畫，描繪埃菲少女時代在蘇格蘭的老家伯斯。畫面呈現又深又廣闊的全景視野：近景湖邊盡是蘆草，中景一片樹叢，再交錯出湖底的遠山，攜帶出安靜幽美的視覺氛圍。這幅畫曾在梵谷的腦子裡留下了深刻的印象。

密萊不理會傳統與當時流行的自然景觀畫法，揮灑勢如破竹的快速、自信筆觸，卻又不失他觀察細節的特點，表現出獨特詩意的大自然。他創造出一種有原創性、內容豐富、多變化和革新的「密萊式蘇格蘭自然風光」。這類型畫作，分別在伯斯郡的不同地點畫成。

密萊非常喜歡蘇格蘭高地。1870至1892年，大約畫了21幅關於蘇格蘭風光的大畫。每年秋天，他在蘇格蘭靠近鄧凱爾德（Dunkeld）附近租下一幢房子，在那兒打獵、釣魚、做其他運動，同時繪畫風景。密萊在四十多歲時，企圖讓自己成為維多利亞風景畫畫家中的一名主力（雖然社會大眾對他努力的風格並不特別期待）。當時英國有很好的肖像畫家，如雷諾德（Joshua Reynolds）、勞倫斯（Thomas Lawrence），但他們不畫風景；有很好的風景畫家，如泰納、康斯塔伯（John Constable），但他們不畫肖像。畫家的繪畫方向基本上專注於一種類別，密萊卻跨界──既畫肖像又繪風景。他終於成功了，在畫肖像和

繪風景上皆享有盛名並產生不少影響力。

1896年8月14日，密萊去世的次日，《巴黎每日信使報》（*Paris Daily Messenger*）蓋棺論定，給予這位藝術家極高的評價：「以後的年代，人們將會發現我們只盲目於新印象派的光芒，而忽略了〈寒冷的十月〉、〈露水浸濕的金雀花〉。」

〈露水浸濕的金雀花〉畫作中，密萊以無限的詩情來觀察並描繪蘇格蘭大自然的晨景。畫的是離伯南姆丘陵（Birnam Hill）不遠，靠近莫斯利（Murthly）的林間，密萊與家人經常在這一帶觀鳥。白霧瀰漫，草與荊棘被露水和蜘蛛網覆蓋，在升起的陽光中閃爍，展現純粹的大自然調子，達到詩意的目的。密萊的兒子曾說：「父親過去不曾畫過這種意象。」畫的題目取自丁尼生的詩〈悼念〉──紀念一位遽然早逝的朋友所寫的一首詩。

◆ 約翰‧密萊　露水浸溼的金雀花　油畫
　　170×122cm　1889-90（上圖）
◆ 約翰‧密萊　寒冷的十月　油畫　141×
　　187cm　1870（下圖）

幻想與天真無邪

　　在19世紀藝術界，男畫家們因擁有社交的環境與自由，繪畫題材顯然寬廣，因此不習慣把家人、小孩做為繪畫的內容。男畫家們把畫家人、畫小孩歸之為女畫家的專利，因為女子待在家中，能繪畫的題材自然有所侷限。

　　但密萊卻一直把家人做為創作的模特兒，還以家人、兒女畫肖像。密萊的「兒童肖像畫」也如他其他題材的繪畫一樣，受到普遍的歡迎。他捕捉小孩們的可愛，用象徵的手法作畫：如小孩拿花或吹肥皂泡等，來強調童年的天真無邪和需要保護的敏感特質。

　　從密萊的兒童肖像畫，我們看到孩子的表情要不就是很嚴肅，要不就是顯現沉思的姿態。密萊的時代，孩子在畫像中是不笑的，這是上層社會的現象，代表著一定的教養。密萊筆下的孩子，穿著也代表著那個時代的流行時尚。

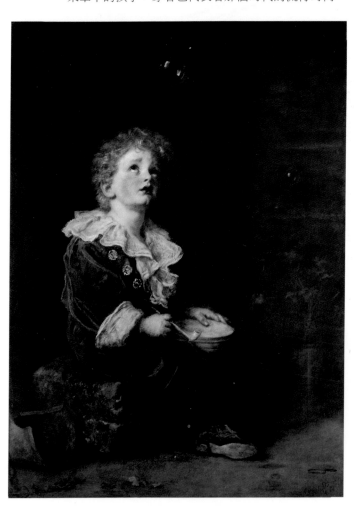

　　密萊畫〈吹泡泡〉這幅畫時，聲譽如日中天，成為第一個被冊封為男爵的藝術家，1886年「格若斯維諾畫廊」（Grosvenor Gallery）為他舉辦大型回顧展。〈吹泡泡〉沒被懸掛在回顧展裡，卻在鄰近的畫廊同時展出，1887年經紀人亞瑟‧托斯（Arthur Tooth）把這幅畫雕成網線銅版畫印刷出版。

　　密萊以他四歲的孫子威利為〈吹泡泡〉的模特兒。褐色單純的背景裡，威利交叉著小肥腳，把裝肥皂水的陶碗夾在膝間，左手垂放左腿上，拿著吹肥皂泡的吹管；仰著粉紅圓胖的臉龐，抬眼凝視飄浮在頭頂上方透亮的肥皂泡。

　　1887年，〈吹泡泡〉的出版權被《倫敦插畫新聞》老板買下，出現在當年聖誕節那一期的

◆ 梵谷美術館的「約翰‧密萊特展」中上流社會肖像畫（上圖）　◆ 約翰‧密萊　吹泡泡　油畫　108×78cm　1886（左頁圖）

雜誌上，做為送給讀者的贈禮。不久，〈吹泡泡〉的出版權被「洋梨肥皂」的總裁買下，運用小孩子純潔和乾淨的形象來做廣告宣傳，成為藝術和商業結合的例子。

上流社會的肖像畫

1870至1890年間，密萊無疑是英國最成功的肖像畫家，求畫者眾。許多名流的肖像畫都請他執筆。這些訂畫合同讓他生活優渥，在倫敦能夠坐擁包括畫室的豪宅。

拉斐爾前派時期密萊也畫肖像，但早期的肖像畫尺寸小，線條細膩敏銳、色彩明亮。後期的肖像畫則尺寸很大，顯示被畫者的身份與地位，同時筆觸變得自由，色彩也轉變得柔和。

受到17、18世紀英國和德國肖像畫的影響，密萊繪畫肖像的速度很快，經常不預作素描而直接在畫布上作畫。雖然如此，他的肖像畫總能維持很高的品質，足見其功力。

〈紅心是王牌：瓦爾特‧阿姆斯壯的女兒們，伊麗莎白、戴安娜與瑪麗的肖像〉。1871年，既是企業家也是收藏家的阿姆斯壯在倫敦看見密萊畫自己三個女兒的畫作〈姐妹〉：三個美麗的女孩穿著白紗裙，腰間、手腕及頭上結著天藍色的絲帶，相依相偎在盛開白色與粉色花朵的杜鵑花叢中。他十分喜愛這個畫作的主意，興起讓密萊為自己三個待嫁女兒畫肖像的念頭。

◆ 約翰・密萊　紅心是王牌：瓦爾特・阿姆斯壯的女兒們，伊麗莎白、戴安娜與瑪麗的肖像　油畫　166×220cm　1872

　　阿姆斯壯家的三位少女，頸子上環著項鍊，身穿當時最時髦的衣裳，淡紫色絲質的衣料配上粉紅色的大蝴蝶結，紮在腰間及手腕處。髮式摩登，髮絲梳紮得整齊光潔。三人圍坐在雕花的精美桌邊玩撲克牌。背景是繁美燦爛的花叢和東方意境的屏風。密萊以自由的筆觸畫衣裳，但用細緻的線條和柔美的筆調來表現臉部。這幅畫的主要目的，並非表現三位少女的休閒娛樂，而是為了吸引求婚者的注意力呢！

　　密萊的〈畫家自畫像〉。是應佛羅倫斯烏菲茲美術館訂購而畫的。烏菲茲美術館有一項館藏——收藏畫家的自畫像。密萊茶褐色調的自畫像，眼神透露著對藝術的敏感，神態則是翩翩君子。這張自畫像與維拉斯蓋茲、貝里尼、杜勒等人的自畫像懸掛在一起，可說是對當時活著的藝術家——密萊的一種尊崇。

也是成功的插畫家

　　除了繪畫，密萊也是非常成功的插畫家。他曾替作家特洛普（Antony Trollope）的書籍和詩人丁尼生（Alfred Tennyson）的詩集畫插圖。

◆ 約翰‧密萊　為愛結婚　素描　　　　　　　　◆ 約翰‧密萊　為地位結婚　素描

　　由他繪製插圖的基督寓言故事書於1864年出版，他的岳父大人特別請工匠把這一系列插圖做成伯斯教堂的窗戶裝飾。

　　密萊也替一些雜誌如《美好文字》（*Good Words*）作插圖。1869年，他擔任新發行《圖畫週報》（*The Graphic*）的插圖畫家。畫插圖對他名聲的傳揚很有幫助。透過報章雜誌、書籍這些媒介，讓密萊不單在上流社會擁有地位，在一般大眾之間也擁有很高的知名度。

　　密萊1853年當選為英國皇家藝術學院的準會員，很快被遴選為正式會員。在學院中他表現傑出且活躍，1885年受封為男爵，是第一個獲世襲頭銜殊榮的畫家。1896年，他當選為皇家藝術學院主席，將他在英國藝術界的社會地位推向最高點，唯次年因咽喉癌不幸去世，結束了他燦爛輝煌的藝術人生。

　　最後，再次回味密萊一生的繪畫：充滿對愛情、人生、大自然詩歌般的抒情，同時更將枯萎或熾熱情感轉化為略帶傷感的抒發形式，讓作品不僅呈現出豐富的故事，卻又包含了簡單純淨的藝術特質。無怪乎，密萊的作品不僅在他生活的年代受到市場的歡迎，直至今日他的作品仍是收藏家的最愛。

描繪和諧神祕的世界——
麥樂里

　　寧馨靜寂的小屋裡，一盞小小的燈火散發著溫柔的光芒。撒維耶・麥樂里（Xavier Mellery, 1845-1921）以精緻細膩的筆觸，描繪出和諧、充滿神祕氣氛的世界。整個展覽廳無疑是這些畫幅的放大，也是幽暗的空間，點著微弱的燈光。走在展廳裡，恍惚間就跌進了畫裡，輕易地鑽入了麥樂里內心的藝術世界。

　　2000年4月14日至7月2日，梵谷美術館舉辦麥樂里作品的回顧展，將一位幾十年來幾乎被遺忘的好藝術家，重新帶回到大家的面前來。

　　展覽規劃為三部分：一、從自然主義到象徵主義，展出麥樂里早期作品，這是他作為自然主義畫派畫家的一部分。二、氣氛所組成的寧靜、溫馨作品、描繪修女院與藝術家自己的家。屬於象徵主義畫派的作品。三、壁畫及其設計。

　　由於展出的作品許多是畫在紙上的素描，為了保護易脆的紙張，微弱的光線是必要的，所以美術館專門把展覽廳的牆上塗上暗海藍及暗磚紅的顏色，並打上極微弱而適度的燈光。

　　1973年迄今，全世界不曾有過關於麥樂里內容豐富的個展。這位比利時畫家，常被認為是象徵主義畫派的開拓者，其實他神祕內在、古代傾向的諷喻作品，以及極具典型的紀念碑藝術，均顯示他是位不尋常的畫家。麥樂里出生於比利時首都布魯塞爾的拉肯區，曾經在畫家及裝飾藝術家查樂－阿伯特（Charle-Albert）的指導下，學習成為一個壁畫家必須具備的基本訓練。1870年他贏得羅馬大獎，獲得前往義大利旅行學習四年的補助，因此周遊了許多城市，對他日後發展影響至深。

　　從義大利回返比利時後，麥樂里重新在布魯塞爾安頓下來。同時，他結識了律師皮卡（Edmond Picard）、作家雷蒙尼葉（Camille Lemonnier）、斐哈連（Emile Verhaeren），和收藏家伯瓦特（Arthur Boitte），與他們交往過從。這段日子，他在寫給朋友的大量信件裡，傾吐了自己的藝術理念及對於藝術發展的企圖。他曾這麼寫道：「事實上，我們

可以肯定，藝術中最美麗的東西至今尚未被説出來。」可見他對追求藝術至美的信心與野心。

1878年，作家柯斯特（Charles De Coster）為《環球旅遊》雜誌撰寫關於荷蘭的文章，需要有人插圖，麥樂里因此而認識了馬肯島（Marken）。他以馬肯為主題表現的一系列作品，是他藝術成就上的一個重要里程碑。馬肯島對麥樂里而言，就相等於布列塔尼之於高更：一個永遠的樂園。這段時期他最具風格特色的作品之一是：〈在最好房間裡的未婚妻〉，穿著傳統荷蘭服裝的女子嫻靜地坐在滿飾民俗風味瓷盤的房間裡。麥樂里以精細的筆觸描繪每一處細節，以豐富的色彩傳遞屬於馬肯的特殊色調。待在馬肯島的歲月，無疑是麥樂里藝術生命另一次的轉捩點，他逐漸疏遠了學院的訓練，走進了1870年代末期比利時的前衛藝術中，在自然主義流派裡佔了一席之地。回到布魯塞爾之後，他繼續以馬肯做主題，畫了一些個別的作品，用的是一種神祕朦朧的黑色線條，來表現作品的特質，樸素又有力，而且親切動人。1887年他為卡蜜兒‧雷蒙尼葉的著作《比利時》所繪的插圖，也以相似的謎樣氣氛呈現，十分生動自然。

◆ 麥樂里　我的門廳、光的效果　鋼筆、墨水、黑色蠟筆、紙　54×76cm　1889　私人收藏

◆ 麥樂里　弗拉蒙文藝復興　鉛筆、水彩、金粉底、紙　76×47cm
　　1890　巴黎艾斯提赫畫廊藏（左圖）
◆ 麥樂里　人行道旁的咖啡座　混合技法、紙　50.7×67cm（右圖）
◆ 麥樂里　時間（永恆與死亡）　水彩、金粉底、厚紙板　67×
　　100.5cm　1894　私人收藏（右頁上圖）
◆ 麥樂里　秋天最後的落葉　蠟筆、水彩、墨水、金粉與銀粉底、紙
　　與紙板　90.5×57cm　1892　布魯塞爾比利時皇家美術館藏（右頁
　　下圖）

　　1885年開始，麥樂里創作更多「描繪室內家庭生活的」作品，呈現畫家的情緒，以及
他對事物本質最深的探索。這些主題內容和處理手法，歸類為象徵主義流派更為適當，就
某些方面而言顯然他放棄了自然主義的形式。標題為「藝術的感情：事物的靈魂」系列作
品中，他嘗試賦與每一天的事物一個虛構的意義，來表現神祕的象徵。這種企圖下，他經
常採用黑白氣氛，把拉肯的家以素描的方式呈現在畫紙上，例如傾向於插畫似的1889年作
品〈我的門廳，光的效果〉。這些靜寂無聲的景象，顯出日常生活的理想主義色彩，親密
熟悉和神祕；修女院和人像也散發一種平靜清朗的感覺。燈光從室內擴散出來，柔和的各
種色調，麥樂里把生命體及無生命體合併，創造了完全的和諧。其中最值得注意的是，他
對綜合生命與無生命的努力，在他後來的壁畫作品裡變得更加明顯。

　　雖然麥樂里主要以「描繪室內家庭生活的」畫作聞名，但他也以諷喻藝術的視覺語言
做大量的壁畫設計和速寫。主意或抽象觀念是象徵的，以古典的形式呈現，通過安靜的理
想主義，形體突出在金色或銀色的背景之上，讓整個時空變成模糊而不確定起來。這種理
想主義藝術是建立在對傳統致敬的基礎上，渴望與過去銜接建立起新秩序，同時回復到沉
浸在和諧的境界裡。這是麥樂里作品中最不為人知的一面，我們卻不該忽視他這類創作的
重要性與價值。把理想主義與教育性的面貌混合在一起，是麥樂里很能駕馭的形式，他可
以適切的把意象與文字交融，將訊息傳達給觀賞者。

　　麥樂里是比利時理想主義學派畫家中唯一把文字放進壁畫作品中的畫家。例如1890年作

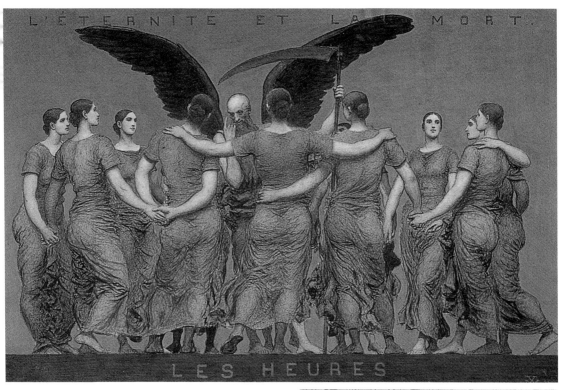

L'ÉTERNITÉ ET LA MORT.

LES HEURES

品〈弗拉蒙文藝復興〉，女性的肉體源自於弗拉
蒙藝術的肉慾面貌，她左手拿的水果和葡萄葉，
代表生命和淫蕩的本性，小孩象徵她的繁殖力，
而法文「弗拉蒙文藝復興」也融合在畫面裡。另
外，畫家獨特的色彩也顯現了他典型的特質。

麥樂里所做的紀念碑設計沒被製造出來是很
大的遺憾，但他繼續把他的想像力透過小幅的、
獨立的作品傳遞出來。他從未放棄他的探索，那
被他稱之為「現代的綜合」──文字與意象最完
美的互相搭配。

走進麥樂里的繪畫世界，再走出來，會久
久地回味那些燦爛金色所襯托的美麗形象與文
字，那麼的優雅古典；但更會久久地沉浸在純
樸的馬肯島、安靜的修女院與麥樂里祥和溫暖
的房間裡。

小小的燈光下，畫家曾在它的照明下，心無
旁騖地默默繪畫了一生。

自由、自娛的繪畫——卡波

如果沒有羅丹，尚-巴普提斯特‧卡波（Jean-Baptiste Carpeaux, 1827-1875）應該是19世紀法國最著名的雕塑家。儘管早期他為巴黎歌劇院創作的雕塑作品〈舞〉被攻擊有道德問題，聲名因而受挫，後來畢竟還是成為拿破崙三世第二王朝極被尊重的藝術家。

雕塑家卡波鮮為人知的是他畫家的一面。他快速素描式的繪畫風格，不能簡單地被歸類為任何特殊的形式或流派，運用靈巧的擦刷筆法和近乎於黑的各種顏色，組成具含氛圍的風景畫、帶神祕感的肖像畫和戲劇性的歷史畫。卡波繪畫純屬個人興趣，一生沒賣過畫也沒舉行過任何畫展。

臨摹與學習

與其他年輕藝術家的成長過程相同，卡波學習繪畫也從臨摹古代大師作品開始。米開朗基羅、林布蘭特、

魯本斯的繪畫，幫助他學習人體的姿勢、構造，以及顏色與光線的運用。卡波臨摹大師作品開始於停留羅馬時期，由於贏得著名的羅馬大獎，1856至1862年間他曾斷斷續續在羅馬居住。

較之奴隸式地按照原作臨摹，卡波的仿作會加上新的詮釋和說明，而這些作品是他尋找靈感的重要來源之一。他的仿作處理經常很粗，細節也被忽略，更甚的是某些「仿造」，不過是原作構圖和含糊顏色的參考而已。如仿魯本斯的〈亨利四世入侵巴黎〉，就是明顯的例子。其實一直到後期，卡波還是重覆不斷做這樣的「模仿」，用它們作為維持手、眼練習，以及思考創作的方法。

◆ 卡波　舞　雕塑　巴黎奧塞美術館藏（原作，雕刻家貝蒙特拷貝作品現置於巴黎歌劇院，右圖）
◆ 卡波　舞　油畫、布板　55×37cm　私人藏（左頁圖）

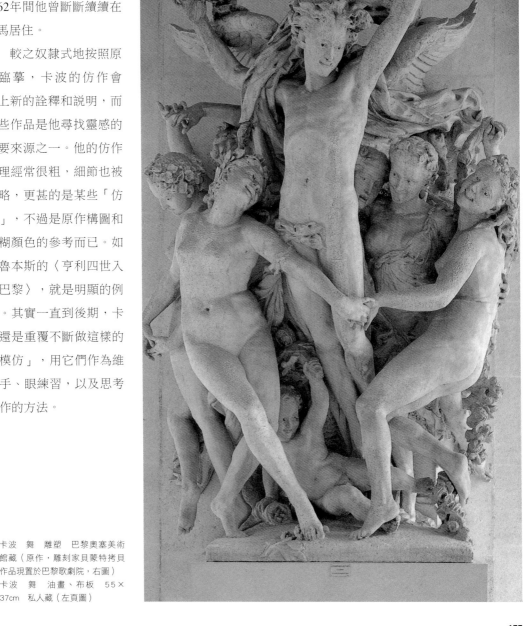

◆ 卡波　日出　油畫、麻布黏於棉布上
　22.5×32.5cm　巴黎，法比斯收藏
　（上圖）
◆ 卡波　夕陽　油彩、紙黏於棉布上
　18.9×25.6cm　瓦倫西安那斯皇家美
　術館藏（左圖）
◆ 卡波　夕陽　油彩、麻布　24×
　32.5cm　1872　瓦倫西安那斯皇家美
　術館藏（右頁上圖）
◆ 卡波　馬市　油畫、紙黏於棉布上
　19×35.5cm　1867　私人收藏（右頁
　下圖）

風景

　　風景畫是卡波從繪畫得到愉悅的最佳證明。

　　他把對大自然的印象，在畫布上以大膽的筆法和素描的方式表現出來，呈現出大
量的線條和無數的塗層。不論陰霾的天空、日落的色澤，以及其他光線的效果，都讓
他一生為之神魂顛倒。

　　卡波最早的風景畫出現在他旅居義大利時期。南方的光線、考古遺跡和羅馬壯麗
的紀念碑，緊緊捉住了藝術家的心。正因他繪畫的目的不是為了賣畫或展覽，只是為
了娛樂自己，所以能夠不落陳套、自然自由的暢然而畫。

◆ 卡波　拿波里的漁家男孩　油彩、麻布
102×65cm　1857-58　巴黎奧塞美術館藏
（左圖）
◆ 卡波　拿波里的漁家男孩　石膏　1857
瓦倫西安那斯皇家美術館藏（右圖）

日常生活

　　卡波極受人注目的作品內容之一，是藝術家本人對日常生活的細膩敏銳觀察。

　　1870年4月，兒子查爾斯誕生，他把生產的過程毫無遮掩地在畫布上展現出來，這是那個時代極難見到的主題。這件油畫作品裡，卡波將自身的經驗以尖銳的洞察力，捕捉住孩子出生的一剎那，環繞在四周的各種強烈和相對的情緒：痛苦、害怕、安慰與渴望。這種捕捉「日常」生活感覺的表現方式，他也將之運用在雕塑作品上，像〈拿波里的漁家男孩〉露齒而笑，這種展現寫實主義細節的手法，在當時卻引起一陣騷動，被批評為「不恰當」。因為那個時代雕刻最先和最重要的是表現高貴的風度，而不是平日最常見的神情。

　　連露齒而笑的雕像都不免遭受議論，可想而知，若〈誕生〉這幅油畫在當時公諸於世，將引起什麼樣的軒然大波了！

人體

　　不論繪畫與雕塑，人體的練習都是重要的功課。以人體為題材，卡波創作了不少雕塑與油畫作品。像〈拿波里的漁家男孩〉、〈烏果利諾〉、〈舞〉等，他既做了雕塑也畫了油畫。這些油畫作品，顯然不是為雕塑的需要而做的事先練習。因為卡波的習慣，只採用素描和黏土做出雕塑結構的草稿。

　　為什麼同樣的主題，卡波要用兩種不同的藝術形式表現？難道因為繪畫能夠顯現更多色彩？似乎並非如此。卡波這類大部分的作品，畫面上只是灰色調或是土地的顏色罷了。或許，他希望看見自己的三度空間結構也能在平面上表現出來？或者他想證明自己能以各種不同的技巧呈現創造力？

　　答案可能永遠是個解不開的謎。

肖像

　　肖像畫是卡波繪畫作品裡重要的一部分。幾乎1/3的作品是畫自己的家人、熟人和其他的藝術家。

　　與雕塑肖像不同，他畫面上的人物沒有顯著的姿態，卡波關注的只是人物的本質。他的男性肖像，通常讓臉部充滿整個空間，有點小題大做，而且完全不加其他任何裝飾。處理女性肖像，藝術家則選擇較寬的景觀，包括身體的一部分，同時更仔細的做一些結構上的添加。

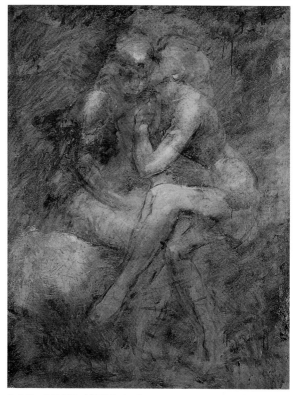

◆ 卡波　烏果利諾　燒過的陶土　約1860　巴黎奧塞美術館藏（上圖）
◆ 卡波　祕密　油畫、麻布　117×90cm　巴黎小皇宮美術館藏（下圖）

自畫像

　　正如林布蘭特、梵谷、竇加、庫爾貝、安格爾，卡波也常畫自畫像。

　　1857至1874年之間，所存留下來的12幅自畫像，第一次完整的陳列出來，從這些畫像裡，可以看見做為一位藝術家的卡波。雖然他一生藝術生涯有起有落，但時常表現出相同的神情：嚴肅、凝聚的雙眉之下，眼睛探測式的凝視著。

　　最終，病得極為嚴重的歲月，卡波創作了兩張自我剖析更深的自畫像，滿是苦痛的面孔。〈自畫像，充滿痛苦〉和〈最後的自畫像〉，是他去世前一年的作品。

◆ 卡波　自畫像
油彩、紙　22×18.7cm
約1859
巴黎羅浮宮藏

◆ 卡波　自畫像
油彩、棉布　17×14cm
1857-61
安東尼・維特利藏

◆ 卡波　自畫像
油彩、紙　42×32cm
約1862
哥本哈根卡爾斯伯格陳列館

◆ 卡波　自畫像
油彩、麻布　40×32.2cm
1874
巴黎小皇宮美術館藏

◆ 卡波　自畫像，卡波痛苦的喊叫
油畫、麻布　40.5×32.5cm
1874
瓦倫西安那斯皇家美術館藏

◆ 卡波　最後的自畫像
油畫、麻布　41×32.5cm
1874
巴黎奧塞美術館藏

時代事件

　　卡波以歷史為背景的畫作，應該是他最成功的繪畫。

　　1866至1871年的六年之間，他共畫了30幅當時的景象。其中給人印象最深的是1867年作品〈貝赫梭斯基的突擊〉，描述貝赫梭斯基企圖暗殺亞歷山大大帝，失敗後這位波蘭愛國者逃亡到巴黎。雖然卡波並沒親眼目睹事件的發生，但他在餘波盪漾之際，觀察了時局變化與群眾的激動，將這一切轉換為渾沌大量的擦刷筆觸，描繪出了攻擊發生的情景。

　　1870年代早期，第二帝國覆沒及德國人佔領巴黎，是法國歷史上一段戲劇化的事件，卡波因緣際會成為歷史的見證人之一。他深入參與這些事件：在野戰醫院擔任義工，穿梭城裡、在大街上、暴動中或在受傷者間很快的速寫。

　　在現場，他以活潑、粗略的筆觸記錄實況，回到工作室後再做進一步的完善。他沒有以傳統的方式「完成」它們，全部保持著「速寫」和「未完整」的感覺，企圖加強目擊時的效果和情緒的感染力。

　　戰爭期間，卡波畫下每天不同的印象，如示威遊行、士兵的景像和巴黎人的窮困。但除去很

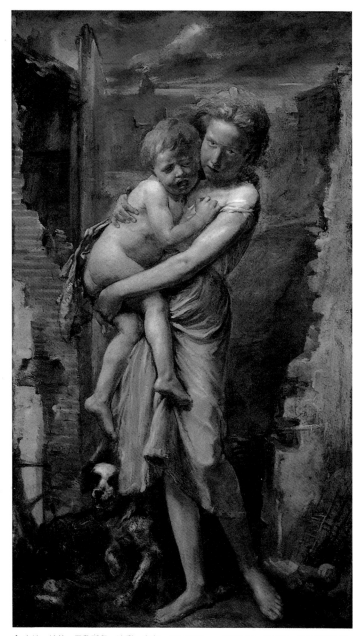

◆ 卡波　姊弟，巴黎孤兒　油彩、麻布　170×100cm　1871-72　圖赫匡，皇家美術館藏

自由的速寫形式，有時他也選擇一些主題仔細地描繪，〈法國傷兵〉就是嚴肅而戲劇性的油畫創作。

阿姆斯特丹梵谷美術館，2000年4月21日至8月27日，在新館展廳展出75幅卡波的繪畫。這個展覽由卡波出生地法國瓦倫西安那斯的美術館策劃，梵谷美術館協辦。除卻懸掛不同主題的卡波繪畫作品，特別以25件與繪畫主題相關連的雕塑品配合展出，讓觀賞者有機會印證比較兩種不同藝術形式表現的差異。

梵谷美術館最近獲得一件卡波所做的石膏雕塑〈安娜·弗卡特肖像〉。安娜是卡波老友弗卡特的女兒。她為卡波在不同的場景下做模特兒。1872與1873年間創作的這尊半身胸像，是卡波肖像雕塑中極為出色與生動的代表作。頭部的動感、皮膚的細緻、頭髮和衣服不經心的顯露，是受到新巴洛克的影響。但典型的卡波特徵：模特兒露齒而笑，讓肖像具有寫實主義的趣味。另外，1994年梵谷美術館得到卡波1874年青銅雕塑〈拿波里的漁家男孩〉，是從1857年的石膏像翻模鑄造而成的，是件廣受大眾喜愛的作品。這兩件梵谷美術館的收藏都陳列在卡波特展中。

將卡波的繪畫做以上的歸類，經過一番巡禮，無怪乎雕塑家卡波這麼說：「我也是個畫家。」

宗教畫

卡波也創造了大量的宗教作品，包括繪畫、素描和黏土草稿。這些作品的內容大部分有關耶穌的一生和死亡。可能是後來藝術家病重，疼痛異常，與基督受難的苦痛相同吧！

宗教畫的表現上，卡波經常簡化結構、概要的呈現人物輪廓。他主要的興趣在於表現一群人有力的姿勢。他的色彩，主要是灰褐、褐色和灰色調，加上一點紅、綠和黃，獨特且絕妙。

〈聖母哀痛耶穌之死〉一畫採用「灰色裝飾畫法」，畫面上完全只是灰色的各種差異。與其他的油畫相同，卡波的宗教畫也是為自己而創作。正因沒有商業的顧慮，才能夠盡情發揮自我及原創力。

節慶

卡波經常描繪他所處的時代。他畫政治事件、社會現象，同時也畫節慶，像宮廷的開幕酒會、舞會和宴會。藝術家以快速的筆觸和明亮的色彩，描述時尚的慶祝活動，形成一系列快樂、吸引人的油畫。

卡波晚期與宮廷非常接近，創作了一些受委託的作品，逼真的繪出了宮廷的華麗和鋪張。畫面上呈現著皇家盛裝的男男女女，卡波從不給這些人物個別的著墨、細節的描繪，也不標示出特定的地點。這些作品今日看來具有某種文獻價值，因為那時捕捉大群人真實剎那的攝影尚未出現。所以這些作品無疑是很好的社會報導，留給我們19世紀法國社交生活真實的一瞥。

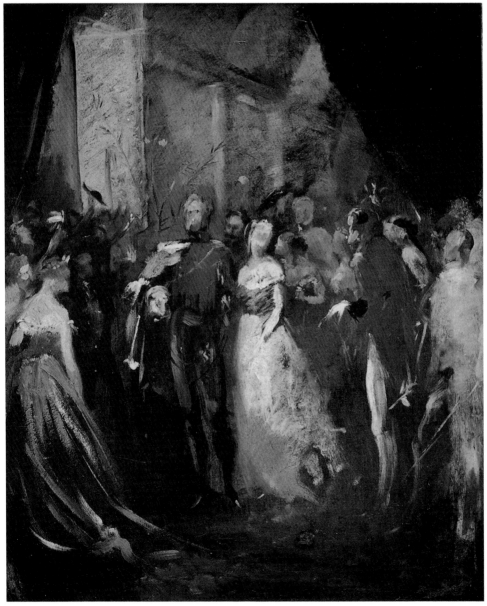

◆ 卡波　皇宮酒會　油彩、麻布　65.2×54.5cm　1867　孔皮耶那，國家古堡美術館藏

最後的頹廢派畫家──凡·魏利

　　安東·凡·魏利（Antoon van Welie, 1866-1956），這位荷蘭畫家到底是誰？為什麼稱他為「最後的頹廢派畫家」？他究竟畫過些什麼畫？讀到凡·魏利這個陌生的名字，看到宣傳海報上對他的稱呼，一個接一個的疑問立刻從腦海裡鑽了出來。

　　研究荷蘭藝術史的專家卡琳·凡·里耶佛洛（Karin van Lieverloo），費了很長時間到處尋找凡·魏利遺留下來的畫作，同時進行研究。最後感嘆道：「凡·魏利生前享譽歐洲，可是死後煙消雲散，沒有人再提起他。後世人完全不知道這位生前曾經風光一時的大畫家。」

　　一位生前大為出名的畫家，怎會死後很快便被遺忘了呢？尤其在非常重視、肯定藝術家成就的國度荷蘭，確是匪夷所思。讓我們先來了解一下這位畫家的生平吧！

　　凡·魏利出生於荷蘭東部瀕臨瓦爾河（萊茵河支流）南岸、距離奈梅根市15公里的一個小村阿菲登（Afferden）。他的父親揚·凡·魏利（Jan van Welie）身為該地區的副區長。凡·魏利才誕生，父

◆ 老年的凡·魏利（上圖）　◆ 凡·魏利作畫的情景（右頁圖）

親立刻代他規劃了人生道路——做一位地位崇高受人敬重而富裕的「公證人」。但是母親珂絲（Koos Verploegen）卻發現了小魏利的藝術天份。1883年，當他從位於聖·米歇史黑斯托（Sint Michielsgestel）的住宿學校完成基礎教育之後，母親堅持把他送去富赫特市（Vught），追隨畫家赫利浦（Charles Grips）習畫。三年之後轉往登波許市的拉赫端素描學校（Lagere Tekenschool），選修繪畫藝術課程。

1886-1887年，正如當時許多有志藝術的年輕人一樣，凡·魏利前往比利時的安特衛普城，進入安特衛普皇家美術學院進修，在那兒他開始畫模特兒素描。起初成績平平，後來由於人體及古董素描的功力，脫穎而出，獲得荷蘭國王威廉三世頒贈「五位最優秀青年藝術家」的榮譽，贏得2000法郎獎金與三年生活費的獎勵。

1893年他定居比利時，這段期間由於成名得很早，生活無慮，於是前往巴黎旅行，耳濡目染藝術之都的氣息，也到德國遊歷尋找藝術靈感，之後加上父親的支助，得以繼續更遙遠的藝術之旅——前進義大利，探訪當時藝術的殿堂與追逐大師的足跡。

當然，他不時返回生長的故鄉，因為在阿菲登許多人願意當他的模特兒。後來凡·魏利開展人際關係，許多國際上有名氣的模特兒為他擺姿勢，他的肖像畫、人物畫便不再侷限於小村人物，擴大範圍走進了上流社會。

1893年，凡·魏利載譽返回荷蘭登波許市。他不單畫肖像、設計戲劇節目單，還接受委託替登波許和潘納克兩地的兩間教堂畫耶穌與十字架的油畫。1895年，成為登波許藝術學校的老師。這段日子，傳聞他有一位安特衛普人的女友布魯德列特（Georgette Broudelet）。凡·魏利的傳記作者指他是位同性戀者，這位女友不過是他的煙幕彈罷了。

象徵主義派的畫風及肖像畫，為凡·魏利在國外贏得了極大的成功與聲響，阿姆斯特的藝術經銷商福斯考爾（Voskuil）決定替他在荷蘭做第一次個展。因在歐洲各國雖有了極

高的名聲，凡‧魏利想到在祖國荷蘭還沒有一定的知名度，也願意試試看。首次在阿姆斯特丹開畫展，批評多於讚美，這也是他作品引起爭議的開端。爭議從他肖像繪畫的人物外表一直談到內心的表達、性格的呈現。最嚴苛的批評直指他畫出了人像，但沒有靈魂。

1903年，凡‧魏利遷居巴黎，一年之後去希臘旅行。1905年他贏得了為梵諦岡教宗保祿十世畫肖像的機會，成為第一個為教宗畫肖像的荷蘭畫家，獲得這次機會，一方面要感謝荷蘭公眾對他肖像畫的批評，反而引起了大眾對其作品更多的關注。

既然在祖國藝術界備受爭議，而在其他歐洲國家卻深受敬重讚譽，凡‧魏利乾脆四海為家。他好客，喜歡舉辦和參加晚會，人緣好應是他事業成功最大的因素吧！在巴黎、羅馬、倫敦、紐約、海牙，他都買了房子做為畫室，製作了許多充滿戲劇性的繪畫，在不同國家舉辦畫展，生活富裕。

1916年，凡‧魏利遇見鮑伯‧柯樂梅（Bob Koelemey），比他年輕二十八歲的室內建築師。他將其聘為私人祕書，隱藏兩人之間的同性戀。1949年鮑伯去世。凡‧魏利畫筆下，我們看見鮑伯是位沉靜俊美中帶著少許憂鬱的青年。

1919與1920年，凡‧魏利再度返回荷蘭舉辦大型的肖像畫展。批評的聲音仍舊兩極化，有的認為他的繪畫「有美麗的身體，還展現出了靈魂。」另一些批評家則不同意，稱他的畫「或許有物理的形態，但完全沒看見心理的流露。他漏失了肖像畫最重要的元素──深處的靈魂。」但是這些批判的聲音，已經無法動搖凡‧魏利在國際間建立起的威望與名聲，人們對他的肖像畫充滿喜愛，特別是上層社會。

1920年，凡‧魏利五十六歲，前往梵諦岡為教宗班尼迪克托斯十五世（paus Benedictus XV）畫像。兩年之後又為教宗皮歐斯十一世（Pius XI）畫肖像。展覽時很多荷蘭人前去觀看。從來沒有一位畫

◆ 凡‧魏利　教宗班尼迪克托斯十五世（上圖）　◆ 凡‧魏利　鮑伯‧柯樂梅肖像（左頁圖）

◆ 凡‧魏利、鮑伯與墨索里尼在羅馬於墨索里尼畫像前合影（上圖）
◆ 凡‧魏利　世界之光　油畫　300×230cm　1949（右頁圖）

家為三任教宗畫過肖像，凡‧魏利是第一位，可見他受欣賞與讚美的程度。

　　1924年，法國作家毛克萊爾（Camilie Mauclair）寫了《一位荷蘭畫家──安東‧凡‧魏利》的書，敍述他在畫壇上的國際地位。1926年，凡‧魏利與鮑伯去紐約停留了一段時間，把他的肖像畫地位在那方土地上鞏固起來。隨後又回到羅馬，與義大利的領袖墨索里尼接觸，並為之畫像，墨索里尼還頒發獎章給他。荷蘭著名的女王威勒米納（Wilhelmina）也聘請他畫像，同時致贈橘色拿騷王室勛章。

　　凡‧魏利所繪的墨索里尼畫像，後來由曾長住義大利的荷蘭名流德‧布朗（Kees de Bruin）夫婦收藏（凡‧魏利與德‧布朗夫婦為好友，曾隨他們學習義大利語，也曾為他們夫婦畫像）。墨索里尼政權倒台之後，德‧布朗夫婦的女兒把凡‧魏利畫父母的像與墨索里尼的肖像藏起來，才得以保存。說也奇怪，荷蘭藝術界批評他的聲音越大，他的知名度就越高。

　　1929年，六十三歲的凡‧魏利接受記者採訪，針對荷蘭批評家對他肖像畫不停的攻擊，他不以為然辯駁道：「年輕時我非常勤奮地工作，才會有今天的成績和財富。一些荷蘭藝術家與荷蘭人的批評讓我非常、非常地不愉快。這些年我一直遭忌，經常被毀謗。外國人士承認我的作品重要，我的肖像畫得到國際的重視，住在荷蘭的人們怎能不嫉妒？」

不過30年代起，雖然人們仍對他的肖像畫有興趣，登門求畫肖像的顧客很多，但明顯可見高峰期已經過去。

1940年之後的年老歲月，他依舊能量充沛，也喜歡工作。他說：「有人批評我只畫上層社會，去找人、去接待人。我沒什麼好說的，因為我就是喜歡人，我熱愛人。」二次世界大戰期間，他在海牙的宅邸被轟炸，許多極好的作品和大部分珍貴的收藏品都毀於炮火，十分可惜。

1949年，多年伴侶鮑伯離世，讓他大為傷痛。晚年，他的畫作內容改變，朝向了宗教繪畫的道路。他畫上帝，解釋每幅畫的創作過程，完全是上帝牽著他的手走的。他覺得自己越畫越好；事實上，這時期他的作品筆觸粗糙，顏色俗氣。他沒看出自己與時代不合，也不是他自己了。

其中一幅大畫〈世界之光〉，畫荷蘭女王威勒米納的全家福，上端則畫了耶穌像，而王室是天主教，與王室宗教信仰根本不符，可說是極大的笑話，而這幅畫卻在海牙議會廳掛著。有人看不過眼，批評：「真是浪費，光是框子就不知多少錢？」的確，這幅大畫的畫框精雕細琢堂皇富麗得很。

1956年凡‧魏利去世，立刻就被遺忘了。去世時，荷蘭藝術界的批評寫得苛刻且無情：「這時他上不了台面了。」完全是悻悻然的筆調。

◆ 凡·魏利　包廂中持望遠鏡的年輕女子　粉彩　52×50cm　1911

◆ 凡‧魏利　安娜‧薩森-波若肖像　油畫　195×120cm　1905　　　　◆ 凡‧魏利　牧羊少年　油畫　145×95cm　1894

細觀他的肖像畫，果然變化很多、差別很大，有的既細膩又優美，充滿懷舊、略帶憂傷的朦朧氛圍，例如〈包廂中持望遠鏡的年輕女子〉、〈安娜‧海特-凡‧艾恩斯柏根〉肖像、〈喬安娜‧阿榮斯坦-列文〉肖像、〈安娜‧薩森-波若〉肖像；有的則是粗俗不堪，例如晚年他畫的一幅〈荷蘭女王茱麗安娜〉肖像，被掛在史基丹（Schiedam）市長辦公室，居然有人詢問市長：「牆上的畫像是你太太？」原來這幅畫不是凡‧魏利現場畫的肖像，官方只給他很短的時間畫成。

觀凡‧魏利人物、肖像畫，他的確是該備受爭議的。正如前面所述，有的認為他是好畫家，有人則批評他不怎麼樣。喜歡他作品的人說他把靈魂看透表現出來。不喜歡的人就批評他畫中沒有靈魂，完全投顧客所好，每個人都可買他的畫。

但，另觀他的象徵主義作品，例如〈牧羊少年〉、〈巴歐羅與法蘭西斯卡‧達‧芮米尼〉、〈森林中的少女〉、〈歐菲莉亞〉、〈聖‧塞西莉亞與豎琴〉、〈神話中的公主〉等，則充滿迷人的背景和神祕的象徵語言，以莎士比亞、但丁、馬特林克（Maurice Maeterlinck）的戲劇為基礎。不妨想像：一幢沙龍老房子裡有很多的家具，很多有品味的女性，在半迷幻、半黯淡的燈光中，從門口穿過簾子往房間步進去，便可感覺到凡‧魏利

◆ 凡‧魏利　神話中的公主　粉彩　49×38.5cm　1899（上圖）
◆ 凡‧魏利　森林中的少女　44×36cm　1897（左圖）
◆ 凡‧魏利　歐菲莉亞　粉彩　35×45cm　1898
（下圖）
◆ 凡‧魏利　巴歐羅與法蘭西斯卡‧達‧芮米尼　粉彩75×48cm
1896-99（左頁圖）

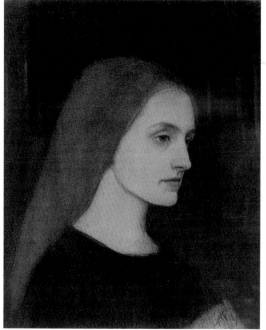

◆ 凡・魏利　聖・塞西莉亞與豎琴　油畫　46.5×55.5cm　1899

象徵主義繪畫的魅力。所以法國著名作家阿納托列・富蘭斯（Anatole France）特別偏愛，稱其為「頹廢派最後的畫家」。

　　生前名氣響亮，死後卻幾乎被遺忘；有人說壞在凡・魏利的壽命在他那時代太長，活了九十歲，晚年畫過時的東西，把他的聲譽逐漸消耗掉，至死便沒人看其作品了。但是，我們若從另一個角度來看凡・魏利，他的繪畫能夠在一段藝術舞台上承受那麼多讚美與批評，不論如何，他走出了自己的路。

　　仔細欣賞過凡・魏利的繪畫，並了解其一生的顯赫與死後的沉寂，回頭再看現今藝術舞台上呼風喚雨的藝術名家，我想著：會是另一個凡・魏利嗎？

第Ⅱ章 梵谷美術館

橢圓型的空間——
梵谷美術館新館

　　1973年6月2日，梵谷美術館在阿姆斯特丹美術館廣場揭幕，荷蘭女王茱麗安娜（現任女王碧雅翠克絲的母親）親臨剪綵。

　　當年，瑞特菲爾德以每年七萬觀眾做為美術館的設計基礎。誰料到參觀者自世界各地接踵而至，近十年每年觀眾都超過一百萬人次，美術館空間的擁擠不足早就成為必須解決的重要課題。建館二十五周年時擴建新館，對喜愛梵谷作品的人們而言，自然是極大的美事。

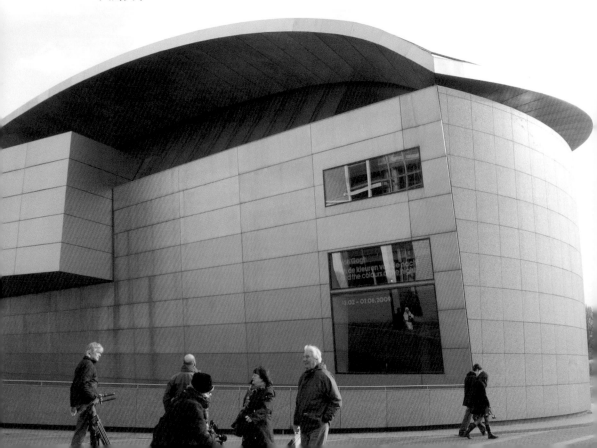

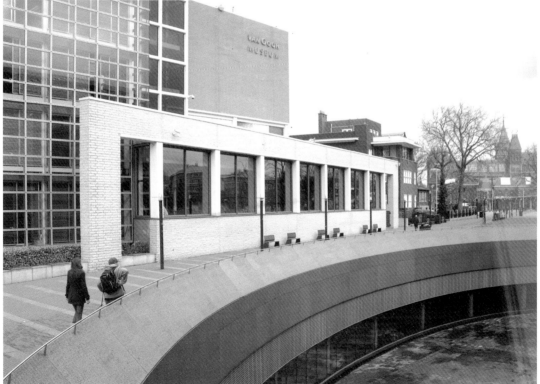

◆ 梵谷美術館新、舊館共棲（上圖）　　◆ 梵谷新館水池與舊館之間的關係（下圖）　　◆ 梵谷美術館新館外觀一角（左頁圖）

　　1989年阿姆斯特丹市政府同意梵谷美術館在美術館廣場上修建新館。1990年恰逢梵谷百周年紀念，美術館很自然的站立在國際的聚光燈之下，散發出無窮的魅力。趁著這個難能可貴的機會，美術館透過「歐洲世界通訊」的支持，希望能在其他國家尋找到興建新館的贊助者，最後在日本實現了願望。通過一個半官方促進日本與他國文化交流的團體——日本基金會居中牽線，「安田火災與海難保險公司」同意捐贈3750萬荷盾（約2000多萬美元），分五次攤付。這筆巨額捐款由美術館財務經理協調處理，決定半數支付建築費用，其餘則做為經營建築的基金。「安田保險公司」的總裁後藤安夫本人，1987年曾因創下購買梵谷畫作的高價紀錄而留名。

　　日本建築師黑川紀章被挑選為梵谷美術館新館的設計人。接受設計梵谷美術館的任務之後，黑川開始與美術館有關的人員密切接觸，共同研究商討，終於在1993年9月底展現出了新館的設計圖。黑川設計的建築外觀，主要是橢圓型與圓圈的結合，這和瑞特菲爾德設計建築的原梵谷美術館建築——強調幾何形式、直角和尖銳之角的趣味，完全相反。新、舊兩館自外觀看去，完全分開獨立，卻藉著一個凹下、封閉的花園池塘聯繫起彼此的關係，造成兩建築之間另一種方式的對話。

　　美術館新、舊兩館將分攤不同的任務，舊館展示永久收藏；新館則作為不定期特展的場所。新館充滿光線的空間作為油畫展覽廳，封閉的空間留給版畫、素描等創作在紙張上的作品。因此，當新館完成後，我們從地面上可看見兩層展廳，而地下室另有一展廳，然後通過地下池塘與舊館相連接。

　　新館做出這樣的空間設計也是其有來自：原來的美術館廣場有一片廣闊草坪與寬闊步道，許多人總認為它是「未完成的」，不能令人滿意。所以過去數年，重新設計美術館廣場的計畫不斷被提出來。《NCR經濟報》就曾主辦過一次設計比賽，並在市立美術館展出成果。另外在美術館廣場基金會的邀請下，卡拉爾·韋伯也為廣場設計了一個都市發展計畫，但遭到強烈反對，被譴責計畫過於龐大。後來阿姆斯特丹市南區自治會提出另一個都市發展概念，做出指向，再舉辦了一場聽證會，從各種討論意見中做出結論：梵谷美術館只能在美術館廣場做最小可能的延伸設計，讓廣場保持最大限度的空曠，同時保持一定的視覺品質。

　　因此，梵谷新館的設計，凡是不絕對需要自然光的空間都被安排在地下層；需要延伸的辦公室空間，則保留在現在的舊館裡。如此就不需要侵入太多空間到美術館廣場裡。需要自然光的空間，參觀者和工作人員會花費許多時間的地方，安置成一個圍繞凹下池塘的中庭，用這種方法來讓新館與舊館保持自然的關係。新館最低點低於地面6公尺，最高點只高於地面12.5公尺。大部分建築隱藏在廣場西北邊的樹梢裡，以保持國立美術館延續至市立美術館的景觀線。

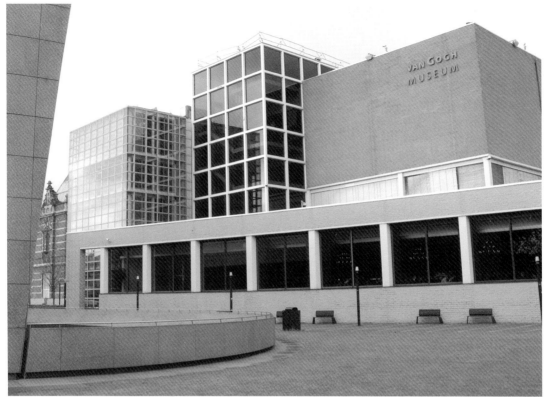

◆ 從梵谷美術館新館望向舊館的整體建築（上圖）　　◆ 梵谷美術館新館凹下的水池（左下圖）　　◆ 日籍建築師黑川紀章設計的梵谷美術館新館模擬圖（右下圖）

　　梵谷美術館前館長羅納德說，最初新館的設計圖在荷蘭及國外報紙上公開，並不是每個荷蘭人都關心美術館廣場的興建，但是黑川紀章聰明的設計是被讚美的。梵谷美術館不能希望新館的建築能立刻解決所有空間短缺的問題，但它對美術館廣場的再造已做了有價值的貢獻。楊・巴特・克拉斯特在1993年9月27日阿姆斯特丹市的《巴洛爾報》評論：「圖紙和模型……看起來特別吸引人和聰明──不能說『不荷蘭』。」

　　1997年4月29日，羅納德為新館舉行破土儀式。配合梵谷美術館新館的修建，美術館廣場的地面也交由丹麥建築師史安德森規畫設計，將其回歸成一個徒步的城市文化與綠色

◆ 梵谷美術館窗外景致（可看見舊館建築）

的心臟。同時，舊館也趁機進行整修。1995年格瑞尼爾·凡·厚爾建築公司就已競標取得了這個整建的合同。

梵谷的姪兒威廉·梵谷工程師自1950年代就一直努力尋找一個保存他伯父畫作及父親收藏，以及他兩兄弟書信的適當地點。最終，文生·梵谷基金會決定在阿姆斯特丹建立梵谷美術館。

威廉·梵谷本人對美術館的建築形式有很明確的主張。他從萊特設計的古根漢美術館（1959年在紐約開幕），以及柯比意設計的哈福赫皇家美術館得到靈感，特別講求自然採光，並尋找其可能性。1963年，瑞特菲爾德設計了梵谷美術館的建築物草圖。不幸第二年卻去世了。丁·凡·特利賀特接續建築設計，盡可能的讓空間敞開，使參觀者很容易辨認自己的方位。自然光從天窗通達建築物中心，大的玻璃窗避免了人與外界失去接觸的錯覺。內部的結構保持相當的彈性。

1973年梵谷美術館——瑞特菲爾德館開幕時，威廉·梵谷曾說：「當然現在我們把美術館安排像這個樣子，但將來的二十五年時間裡，人們可能會有各種不同的主意。」

事隔二十五年，由於龐大的參觀人潮，美術館不得不修建新館擴大空間，並整修舊館。但負責整修工程的凡·厚爾建築公司的建築師馬丁·凡·厚爾表示，他將追隨瑞特菲爾德、特利賀特與威廉·梵谷的原則，保持美術館的「開放性」、「光線」和「空間」。他說：「整修的起點是在延伸建築原本具有的品質。在寬闊的中心區安排環繞它的路線。

現今美術館觀眾是1973年時的十四倍，如何讓建築物適應它目前的需求？如何改進原來的概念？這些都是我們嘗試去做的事。」

這次凡·厚爾公司獲得改建美術館原有土地及瑞特菲爾德館的合同，包括：入口、寄物處、公共休息大廳、廁所、與新館的銜接以及擴大辦公室的建築。所有的設計都建立在建築物整合的基礎上。這個計畫，在1997年因有了資金而得以成真。

瑞特菲爾德館整修中很重要的一環就是與黑川紀章新館的銜接。完成時，由瑞特菲爾德館入口處進入的觀眾，將乘電梯或升降機下到地下層，然後沿著交接的池塘步入新館地下層的第一展廳。

如何在連接處設計出一個開放區，讓參觀者能夠無須依靠指標，很容易地找到自己的位置與路線，是一項考驗與挑戰。此外，格瑞尼爾·凡·厚爾公司的建築師們，也將在瑞特菲爾德館旁建一幢新的辦公大樓，並負責一樓的設計。凡·厚爾說，「整修的過程非常今人興奮。……隨時必須做更多、更多的調整改變。……工作還沒有真正完成，直到開幕的那一天。」

統籌梵谷美術館新館興建、舊館改建的核心領導人物，自然是梵谷美術館館長約翰·雷登。英國人，1997年春天走馬上任。當羅納德任期將至時，他受聘為新館長遴選委員會的委員之一。他讀到館長的選取標準，發現與自己的學經歷完全吻合，便毛遂自薦，果然眾望所歸繼任為梵谷美術館館長。

約翰·雷登年輕、充滿活力幹勁，每日戴著頭盔騎摩托車上班。在他的主持之下，1999年5月梵谷美術館新館落成，瑞特菲爾德館改建完成，不僅建築物呈現新風貌，各種展覽活動也展開一番新氣象。

◆ 梵谷美術館新館樓梯角（上圖） ◆ 梵谷美術館新館樓梯牆邊的透光口（下圖）

一顆閃亮的鑽石──
梵谷美術館重新開館

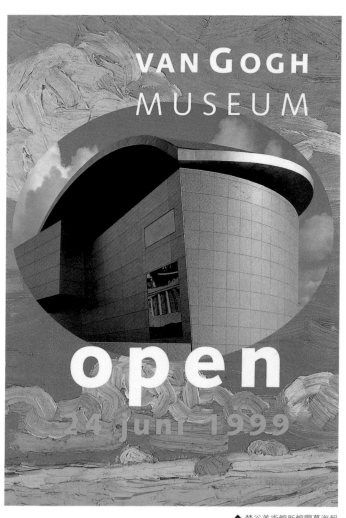

◆ 梵谷美術館新館開幕海報

朋友到荷蘭旅遊，總要問：「如果只有一天時間，建議最該到哪兒？」

「阿姆斯特丹囉！坐遊船一小時，城市景觀大約了然。而後國家美術館看林布蘭特和維梅爾的畫。梵谷美術館一定要去。」

梵谷美術館是懸在阿姆斯特丹市一顆閃亮的鑽石。過去十個月，慕名而來的觀光客只有站在館前惋嘆，因為建築新館與修建舊館，梵谷美術館的大門緊緊地鎖閉。

1999年6月初接到請帖，美術館將於6月24日重新開放，而22日早晨十點半首先開放給媒體參觀。握著印製新館外型照片的請柬，心情激動就如梵谷畫中的麥浪一般翻騰得厲害。

6月22日，清晨六時就起床準備出發，從住的小鎮搭火車需要兩小時，其間要轉車，何況到

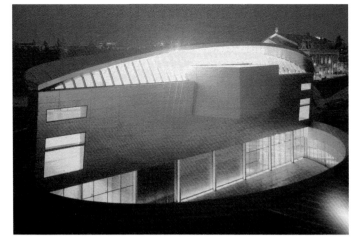

達阿姆斯特丹火車站還得乘一段電車，才能抵達梵谷美術館呢！十點整，我已坐在往美術館的電車裡了。放鬆了心情，預估最多十分鐘可以抵達，還有足夠的時間先把梵谷美術館周圍環境瀏覽一番。不料，前一日市內曾經大火，電車都得改道繞路而行，眼看手錶上的分針已快指到三十分，我還在電車上磨蹭，周圍全是不熟悉的景物。猛然回頭，遠遠望見美術館廣場及環繞的建築群，慌忙跳下車，盡快地飛跑過去。

奔行間，只見市立美術館後邊仍堆積著許多建築材料，工程人員及工程車忙碌著。市立美術館與梵谷美術館間的林蔭道，一半還圍起工程欄柵，路也泥濘，見此光景，不免懷疑梵谷美術館

◆ 梵谷美術館是懸在阿姆斯特丹市一顆閃亮的鑽石。圖為梵谷美術館新館開幕的請帖張開來的圖片。（上圖）
◆ 梵谷美術館新館玄關的空間結構（下圖）

的重新開館真是一切就緒？拾階踏上梵谷美術館舊館——瑞特菲爾德館入口售票處一片熱鬧，來自世界各地數百的媒體工作者，有的扛攝影機，有的身上掛滿照相機，正排隊等待入場。許多路人見美術館開門，興奮地也來排隊，不久發現竟是空歡喜一場。

售票及入口處前的廊道，牆上掛出了重新開館的大張海報：梵谷弟弟西奧的頭像醒目地印刷其上，梵谷所畫的〈盛開的杏樹〉反而成了襯托在他身後淡淡的、藍色的、白色的不起眼的背景。

梵谷美術館新館開幕的第一個特展，標題就是：〈西奧‧梵谷（1857-1891）！——藝術經紀人、收藏家與文生之弟〉。

另一張並列的大海報是美術館新館與舊館的內部空間結構圖表，可以明顯看出各展覽廳的位置、動線及兩館之間的聯繫。記者會安排在舊館與新館銜接的地下層散步區進行。自廊道邊落地的大玻璃窗，可以看見半橢圓的水池，水淺淺地伏在花崗岩的石板上潺潺地流動著，隔著水池，在陽光下閃著銀白色光彩的鋁、鈦材料新館建築清晰地映在眼前。

◆ 梵谷美術館舊館「研究學習室」一角。放置圖書的展架,及可供閱讀的桌椅。

我一下子就在人群中認出了黑川紀章(雖然只見過一張印在雜誌上的小照片),立刻趨前致意。

「還沒仔細參觀,可是第一眼已感覺是座成功的建築物,恭禧您,黑川紀章先生。」與他握手祝賀。

靜悄悄地與夫人坐在臨時放置的記者會席第二排邊角的黑川,驚喜地笑了。我告訴他,已經在台灣的《藝術家》雜誌上寫了一篇有關他設計梵谷新館的文章,並對他本人做了簡介。他微笑點頭,起身從提包中取出一本著作轉贈。

「可否簽個名留念?」我指著書的扉頁。

他提起筆,毫不猶疑地寫下了漢字行書:「丘彥明樣惠存黑川紀章」。懸腕寫字,一手美麗的書法,正像他設計的,現正在窗外水池的清水一般,平滑地流動,沒有一絲稜角。

記者會上,館長約翰‧雷登表示,梵谷美術館舊館在80、90年代是很成功的。但原建築以一年六萬觀眾的數量為基礎設計,早已不敷每年超過百萬的參觀人數使用。如今新館開放,意味著有更多的空間可以進行更多的新展覽,讓大家多看、多寫。建築新館花費了3700萬荷盾,讓美術館增加了2500平方公尺的空間。

他讚美黑川紀章的設計,不僅美麗而且實用,是東西方建築內容的結合。他說,西方藝術對日本人而言一般都有點奇怪,但是梵谷的作品卻立刻讓日本人感覺到與日本的關

係。如今梵谷新館是日本建築師設計，更加深了其間的關聯。對於建築都是採用最新、最好的材料，他言語得意。

在舊館改建上，雷登館長特別滿意建築師馬丁‧凡‧厚爾在光線上的改進。另外，「研究學習室」的設置，更是值得一書。

黑川紀章站上了黑色的講壇，雖然備有站墊，但為前館長設計的2.2公尺高講台，對矮小的日本建築師還是太高了，只露出了他六十三歲年紀的灰白頭髮、額角和眼鏡。他不慌不忙地透過麥克風向媒體傳達了他建築設計的「共棲」哲學，以及空間、吸引的重要性。他表達了對舊館建築師瑞特菲爾德的尊敬，和他本人與梵谷之間親密的心靈感受。對於新館的完成，他欣慰道：「我非常快樂，因為一個夢想成真。」

在展覽部主任布倫介紹美術館各廳的展覽，以及接續一年的不同特展計畫之後，開放參觀新、舊館所有空間及畫展，讓媒體參觀。

攝影師們到處找角度拍攝新館的特質，也尋找舊館裡的新貌和展覽室裡的名畫。文字記者們則忙著觀察建築面貌、畫作與展覽廳的關係及採訪。與媒體工作者同樣忙碌的還有美術館的工作人員及建築工程人員，畢竟離6月24日正式對外開幕只剩兩天，工程與展覽的一些細節工作尚待收尾：舊館部分油漆仍未乾、販賣部畫冊還沒完全上架、餐廳的桌椅還未就緒、扶手電梯、升降電梯須做最後調整、新館的電梯也差了點工序；所有展廳裡的畫作，有的還欠缺說明卡、有的還需要重新調整懸掛的位置與高度……。但，這些都是細微末節，不必擔心，一切都會安然就緒。

6月23日，荷蘭女王碧雅翠克絲為梵谷美術館新館的落成、美術館重新對外開放，以及新的特展開幕剪綵。1973年6月2日，當時的荷蘭女王茱麗安娜為梵谷美術館開幕親臨剪綵，三十四年後，碧雅翠克絲女王踏著母親的足跡，以同樣愉悅的心情為梵谷美術館祝賀。1999年6月24日，天氣晴朗，上午10時，梵谷美術館以嶄新的風貌，向全世界愛好藝術的人們重新敞開了大門。

◆ 梵谷美術館的方型版畫室隔著露天水池與舊館新建的玻璃盒建築遙遙相對，互相呼應。

黑川紀章與梵谷美術館新館

從外觀來看，日本建築師黑川紀章設計的橢圓形梵谷美術館新館是有其時代感，但卻不很特殊。

黑川原本的構想是圓形與半圓形結合的建築外表。但，這個設計模式與美術館廣場丹麥籍的史范-英格瓦爾‧安德森的規畫產生了些衝突。

安德森從廣場上方的國家美術館至下方的音樂廳中間，規畫了一條線，這條線裝置有燈光，可以在夜間發亮。黑川設計的圓形與半圓形結合美術館建築，顯然與這條燈線產生了交集，對彼此的美感無疑是嚴重的破壞。為了解決這個困擾，黑川紀章特意去拜訪安德森，請求他「稍微把燈線挪過一些」。安德森斷然拒絕：「這條直線是設計的重心所在，不能移。」黑川回去，左思右想，覺得還是必須設法說服安德森。就為了「一條線」，他走訪了安德森好幾次，耐心地、謙虛地請求，可是安德森對於自己的設計堅持不改。

最後，仍是為了這條線的存在，黑川只好犧牲了梵谷美術館新館圓形與半圓形結合的建築構想，改變成為現在的橢圓形與半橢圓形的形式──建築物變形朝美術館舊館挪近，而騰出與「安德森線」的距離。

若依最早的構思，呈現在美術館廣場上的梵谷美術館新館，會是何等風貌？

「哦！那會像從地底升起一個咖啡壺。」原梵谷美術館館長，現任國家美術館長的羅納德‧德‧羅孚承繼荷蘭人喜歡俏皮話的傳統，嘴快地說。

◆ 梵谷美術館新館建築外觀。建築材料包括鈦、鋁、花崗岩，呈現淡銀灰色感。

「那麼，現在的外形怎麼說呢？」

「如果給它起外號的話，可以叫『淡菜』吧！」他不無得意地信口説來。也虧他腦子轉得快，「淡菜」是一種橢圓形外殼的海產貝類，是荷蘭人極喜歡的一種海鮮。如此説來這別號倒也不錯，畢竟與生活、文化習慣連接在一起，十分親切，與黑川的建築哲學也就不謀而合了。

新館外觀可見的建築材料，包括鋁、鈦、花崗岩，呈現淡銀灰的色感。其實這樣的色調，加上建築師的設計結構，在我看來倒更像外太空來的飛行物，蹲踞在美術館廣場之上。晚上燈火輝煌，從窗戶透出的光線，讓整個半橢圓形的建築更籠罩了一層屬於未來的神祕色彩。以這一點而言，黑川紀章強調建築應有時代感，現今建築應該表現出21世紀人類生活的特質。基本上梵谷美術館新館的外觀雖不出奇，卻達到了他所期望表現的時代精神。

◆ 阿姆斯特丹梵谷美術館新館正在興建的情形　梵谷美術館提供（上圖）
◆ 日籍建築師黑川紀章設計的梵谷美術館新館模擬圖（中圖）
◆ 梵谷美術館新館與美術館廣場上的一條線（下圖）

◆ 梵谷美術館新館略突出的方盒與低下的水池（上圖）
◆ 從梵谷美術館新館地下通道仰望新館與舊館的關係（右頁上圖）　◆ 通往梵谷美術館新館的地下通道（右頁下圖）

　　由舊館一樓手扶電梯下到地下層，黑川紀章設計與新館展廳相接的半橢圓環形散步區，靠舊館的弧形面，一片白牆，懸掛了幾張美術館施工過程的大照片，以及新館特展的大海報。未來一年的重要展覽表及新館外貌圖。兩底端牆面則橫排印刷著新館兩個特展的標題名稱。

　　環形步道區與新館建築之間，以落地玻璃幃幕圈出了開放式的半橢圓形水池。從步道區透過落地玻璃，不僅可以欣賞伏貼在水池花崗石板上緩緩不斷的水流，還可看見新館建築的樓梯、地下層展廳、突出於半橢圓形建築的垂直面、方形版畫展廳的外貌及部分屋頂，再抬頭則是遠去的天空。

　　沿著環形散步區，臨著水池走到新館地下層，透過玻璃幃幕，除了水流、步道區，把目光逐漸向上移動：馬丁‧凡‧厚爾在舊館外增添出的兩個大玻璃盒建築歷歷眼前、瑞特菲爾德設計的舊館牆面，「梵谷美術館」幾個鑄刻大字，清晰醒目，綠樹蒼蒼，白雲悠悠。

　　原先讀設計資料，以為水池裡的水是有深度的，待見到實景倒是驚奇黑川設計的竟是平面水流，由它帶出與舊館的呼吸距離與銜接關係，產生出溫柔又和平的氣氛。黑川原設

計圖中水池裡擺飾了一些石頭，清水繞過石頭流動。如今去掉石頭是聰明的決定，使線條單純更具氣度。

黑川説，他希望有一天能在水池中看到放置合適的雕塑作品。這我絕不苟同，如此一來又把純粹和平的美麗搗亂了。

外國記者們紛紛讚美這一池半月的清流；但，荷蘭一媒體工作者卻持不同反應：「好像窗外下著傾盆大雨，地面水流不停。」荷蘭多雨，人們想從落雨的陰霾中掙脫出來，看到水即聯想到雨的直覺反射，大約是做為建築師的黑川紀章所未曾料到的吧！

新館地下層樓池畔設有展覽廳，「黑川紀章建築回顧展」自6月24日至11月14日在此展出。內容包括：他1960至1990年代的重要建築模型、繪製圖、照片和裝備設計圖稿。

1960至1970年代的早期作品，側重於「靈活組件式」的建築結構。黑川紀章説，城市與建築物都應該經受得住隨時改變的環境，而當時流行的現代主義建築形式是「不變」的，因此他與一群日本建築師，試圖反叛沒有「個人自由」、「地域變化」，只求表現有效率結構、理性解決問題的現代主義。從大自然及生物來自無數同樣細胞組成（通過細胞分裂可以製造出同樣類似的細胞，生物因此獲得生長），他得到啟發──以具融通性的靈活組件式建築結構，來應變不斷改變中的時代環境。

除了建築，黑川本人喜歡研究哲學，又是位佛教徒。深受佛教精神影響，經過不斷地思考，他認為東方與西方，建築與自然，都不應該兩極對立，而應該是「共棲」的。於是1980至1990年代「共棲性」成了他建築設計的中心。

「共棲性」之外，「不對稱」也是他的建築哲學。不對稱的觀念源自於日本傳統文化。

「黑川紀章建築回顧展」中，結構細節的設計素描是非常有趣的。如樓梯的扶手、通風裝置、門把等，各式造形的勾繪，顯見他非常重視細節。這也是日本的文化精神。

觀賞完黑川紀章建築回顧展，正好來到了新館的樓梯間。樓梯的曲線、把手的線條、牆壁一片無數方塊組合的燈飾，正是他著重細節的呈現，無一不是力求精緻細膩。

◆ 梵谷美術館新館建築師黑川紀章及其簽名。「共棲」是他最重要的建築哲學。

轉上一樓，進入主展覽廳前的「玄關」，又是一大片可以對望舊館與林蔭大道及俯視水池的寬闊玻璃窗。上方呈斜邊三角形狀的透光玻璃窗，則與天花板交接出優美的線條結構。

推開玻璃門步入主展覽廳，四周白色玻璃纖維牆上懸掛的畫作盡收眼底。巨大的空間，除了四只各約2公尺寬的玻璃展櫃、兩張休息椅及一個放置展覽雕塑的高台外，全是可供自由遊走的橡木條地板。抬頭望，除去夾層四方形版畫廳所佔的建築區之外，展覽廳上方無阻隔地直伸向屋頂，這種設計使參觀者在欣賞作品的過程中減少空間壅塞的壓迫感。可惜沿牆的照明燈與燈架是一大敗筆，太醒目的突出造形猶如機關槍，使原本空曠安逸的觀畫環境，轉變為帶有威脅性的不安氣氛。後來方知照明燈是另外專家的「傑作」。黑川惋嘆：「唉！燈太醒目了，如果由我來

◆ 「黑川紀章建築回顧展」一角（上圖）
◆ 梵谷美術館地下層的「黑川紀章建築回顧展」。展出其代表作模型、照片、結構圖及手繪裝備素描圖。（下圖）

做的話，會讓它們裝置得隱蔽點；顯得比較細巧些。」

展廳另一端亦是個設有寬玻璃的大玄關，透過玻璃，瑞特菲爾德設計的梵谷美術館隔池聳立。高出地面兩層的新館建築，對於高出地面四層的舊館，不論從哪一扇窗望出去，都是「仰之彌高」。由此可以看見黑川設計時的用心，表現了新、舊館之間密切不可分的關係，也表達了他對瑞特菲爾德前輩的敬意，一種小心翼翼日本人的禮貌與恭謹。這種處處謙讓的設計——從舊館到新館沉下地下樓的走向，地面建築物又是偏矮的建築象徵意義，是否太把黑川本人貶低了？

'Ik heb enorm
'I have a terri

◆ 梵谷美術館新館內的設計之一（跨頁圖）　◆ 梵谷美術館新館樓梯的設計（左下圖）　◆ 梵谷美術館新館一角（右下圖）

e aan – zal ik het woord maar uitspreken – religie, dus ga ik 's nachts

or – I will use the word – religion, so I go outside at night to paint the

「不！絕對不是把自己貶低，而是恰如其分的設計。因為以外觀而言，自美術館廣場的方向望過來，新館十分醒目，所以3/4放在地下，避免超越遮蔽對舊館建築的視線，搶盡了原建築所有光芒。」建築師如是說。

抬階登上新館夾層設計的樓層，版畫展廳不設門，完全開放與兩端樓梯、電梯通道銜接，交叉出斜十字形的結構。兩端通道光線明亮，中間展廳光線黯淡宛若穿越一處隧道，十分有趣；而黑暗的展廳也因敞開的進出門廊而去除了人們停留黑室中的壓迫感，這是一層很聰明、漂亮的設計。再者，版畫展廳四方形的結構，一半夾在主展覽廳裡，一半突出於建築物外表，與美術館舊館對話，更加強了建築物彼此間的呼應。因為老館本身是塊狀的結構，而就新館本身建築言，這個方盒式展覽廳，將其橢圓形建築主體斜斜切開，不僅吻合了黑川紀章講求「不對稱」性的建築理念；當人們從水池沿地面走道經過時，也會感覺到建築物的線條產生出一些動感。

◆ 梵谷美術館新館內一扇長窗的窗景（上圖）◆ 梵谷美術館新館方型版畫廳，進出口成開放式與兩端走道呈斜十字型交叉。（下圖）

黑川紀章把新館整個建築物放在三條線交會的中心：美術館廣場貫穿直線、市立美術館與梵谷美術館舊館間與廣場相通的林蔭步道，以及新館與舊館之間沿水池的地面步道。這讓新館四周都充滿呼吸的空間。

面向廣場方向，新館呈弧形的封閉花崗岩外牆，原計畫開一扇門，因管理及安全上的困難而作罷。「這樣也好，封閉的建築物讓人馬上聯想是展覽館。」黑川道。

新館外表望去與舊館是分開的兩座建築物，卻透過地下層開放的通道及電梯變成了梵谷美術館整體的組合。黑川紀章批評整個19、20世紀，歐美的文化是「拜物主義」，形體是最重要的，建築物的表現也常常陷溺在這種唯物之中。對於他，哲學層面高過於此，所以「空的空間」成就了建築物最關鍵的內容。

他雖然尊敬瑞特菲爾德，但對這位前輩建築大師的梵谷美術館舊館建築，仍不免有些批評：「太堅固的完整形式，與其他西方藝術一樣，沒有考慮到未來的擴充。」接著補充：「我的建築不是整體的物體，它與周圍環境融合，而且足夠靈活，顧慮到將來的改變。」在解釋建築理念上，他當仁不讓。

　　從黑川紀章處得知，由於朋友的引介，七年之前他得到機會與梵谷美術館前館長羅納德相會。兩人相談甚歡，羅納德詢問他對新館計畫的意見，這位日本建築師答應提出一個完整的計畫草案，因為他對梵谷有一種「很親切」的感覺。

　　最後，黑川紀章的建築設計圖被接納了，但是籌建新館資金的募集活動卻不如預想，沒有資金，建築不過空中樓閣。黑川把梵谷美術短缺建築資金的情況，告訴了與他有密切私人友誼及事業合作關係的「安田火災與海難保險公司」總裁後藤安夫，他同意捐贈3750萬荷盾，達到梵谷美術館興建新館的構想。後藤是梵谷畫作〈向日葵〉的買主，對梵谷的熱情可以想見。

　　若不是黑川說這段故事，原本很當然地猜測：後藤安夫捐款，要求採用日本建築師的設計做為交換條件。豈料事實全在想像之外，黑川紀章對於梵谷美術館的貢獻居然不止於新館的設計而已。

　　巡禮梵谷美術館新館與「黑川紀章建築回顧展」之後，很高興看見這位當時六十四歲日本建築師的作品，充滿了時代的活力、西方與東方文化精神的結合。他的作品，拘謹中有自由、謙遜中有驕傲、封閉中有開放。他的建築作品延展得很「大」，與他短「小」的身材，形成了他個人表現的另一種模式的「共棲」。

◆ 梵谷美術館新館與舊館的對話

梵谷美術館舊館修建後巡禮

　　站在梵谷美術館舊館進門後的大廳裡。梵谷有200幅油畫、500幅素描收藏在這幢大樓中。經過十個月的改建，它將以什麼樣的形式來展現這些梵谷作品的面貌？

　　前任館長羅納德很興奮地說：進門的老地氈弄走了，裡面有時有跳蚤。衣帽貯藏間擴大了，新的電話亭色調很漂亮，租借錄音導覽機的服務台在大廳更明顯的位置，外面的草地長得綠綠蔥蔥了……。他與「梵谷」的關係已達到了如此瑣碎家常的境界，聽來親切。

　　現任館長約翰‧雷登則是對馬丁‧凡‧厚爾對舊館採光的改良大加讚揚，非常滿意。

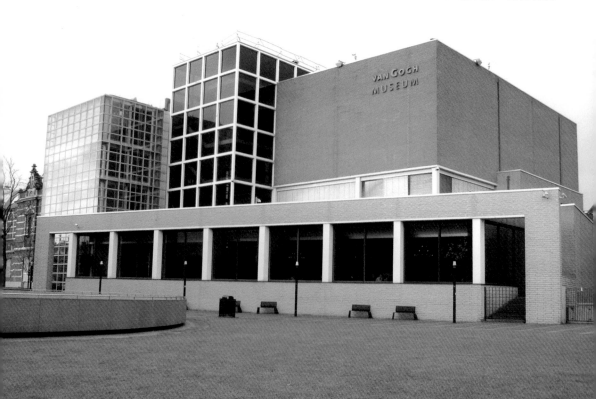

馬丁將舊館的外觀做了些改變，增建出兩個玻璃幃幕的方盒。這兩個玻璃盒子的窗戶使自然光線進入舊館的側光增加。窗型呈正方形狀，與原來瑞特菲爾德喜歡的長形玻璃窗不同。雷登館長解釋：方形窗戶的設計是故意的，畢竟是新擴建出的建築，新的外形避免別人批評抄襲瑞特菲爾德。

由於舊建築內的辦公室，遷移到擴張的玻璃空間裡，因此舊館的展覽空間自然變大了。馬丁又把舊館屋頂修改為可以自由調整的玻璃窗，如此上方的自然光可以透過窗子的活動性，依光線強弱的不同程度調節光源。因此展廳的光線比過去更亮敞，而且畫面不會再受燈照反光的影響，也使這些價值連城

◆ 梵谷美術館舊館正門的外觀（上圖）
◆ 梵谷美術館舊館修建的玻璃帷幕辦公室（下圖）
◆ 梵谷美術館舊館背後外觀，低矮的部分為美術館餐廳。（左頁圖）

◆ 梵谷美術館舊館內的禮品店，總有不少遊客購買梵谷紀念品。（上、中圖）
◆ 梵谷美術館舊館展廳設計（下圖）

的圖畫受到了更好的保護。舊館改建之後，主要的功能是做固定收藏展，作品主要是梵谷基金會的收藏，另有一些是來自隔壁市立美術館的長期租借。

來！讓我們一起踏遍修建調整過的梵谷美術館瑞特菲爾德舊館及其展廳吧！

一樓大廳面對美術館新館及廣場方向，右手邊是衣帽間、電話亭與販賣部。因以玻璃門、窗間隔、內容清楚可見。販賣部中擺滿了有關梵谷的各種畫冊、著作及明信片、海報、名作複製品等等。正前方除了擺有各國文字說明的梵谷生平簡介的櫃台（這裡可租錄音介紹機），斜左過去有一敞亮的餐廳。從餐廳可遠眺古典建築的國家美術館、部分美術廣場，以及梵谷美術館新館的水池、建築和兩館間的地面步道。斜右向前則是通向新館的手扶電梯及透明的圓形升降電梯。

透明的升降電梯與手扶電梯結合在一起，原是很好的統一設計，遺憾的是空間保留區過窄，電梯要上、要下、要進、要出，全擠在一起。猜想觀眾多的日子，效用恐怕要被上下扶手電梯的人眾阻擋而大打折扣。

大廳左手邊的展覽廳，一改過去的區隔空間，變成完全敞開的一大間展示廳，在這兒展出美術館的永久收藏。這些收藏包括梵谷和弟弟西奧當年遺留下的收藏以及梵谷基金會陸續選購和長期租借的1840至1920年之間的作品。事

◆ 梵谷美術館舊館的藍色與新館呼應

實上舊館展示的所有作品都是屬於美術館的永久收藏，而內容則是梵谷及其年代相關的作品，讓參觀者能夠很清楚地回顧梵谷的一生及當時的藝術環境。一樓展覽廳展出的作品較偏重於古典及寫實主義的作品。

　　從大廳中心的樓梯上樓，一樓迎面而來的便是高更所畫〈梵谷畫向日葵〉，兩邊均是梵谷的自畫像。

　　二樓的展覽廳，是沿著一樓大廳往上延伸至玻璃屋頂形成的中庭，環繞建築物四周的牆面形成的。順著方向，欣賞完梵谷的9幅自畫像之後，是依著年代的梵谷作品展，分別為：荷蘭紐倫時期，〈吃馬鈴薯的人〉便懸掛於此。這時期作品色彩黯淡，可見他想做「農民畫家」的企圖。有趣的是，在紐倫時他曾花兩年學鋼琴，但不是為了喜歡音樂，而是為了音樂的顏色。每彈下一個音符他便要討論聲音的顏色，把老師氣得不行，再也不肯教他了。

　　巴黎時期可以看見他在巴黎學習點畫派的作品，他自己曾寫道：「已學了點畫的技巧，但不能成功表達我的感情。」綜觀之，還是他試驗、企圖變形的時期。

　　阿爾時期，法國南部的光線與田園風景給了他很大的靈感，〈黃色房子〉、〈紫鳶尾花〉、〈向日葵〉等都是這段時間的著名傑作。

　　聖雷米時期，梵谷癲癇病引發精神失常，住進了聖雷米的療養院，在那兒他畫了許多療養院的廊道、花園、病人，更模仿許多他崇拜的大師如：林布蘭特、米勒的作品，卻將它們轉化成屬於他自己的筆觸、線條與色彩。

◆ 梵谷　自畫像　梵谷美術館永久藏（上圖）
◆ 梵谷美術館舊館三樓新設的「研究學習室」。電腦可查詢美術館藏的各種資料。玻璃櫃中都是梵谷早年習作。（右頁圖）

　　歐維時期，他的創作生命達到巔峰，梵谷一方面痴迷於歐維美麗的鄉野風光，一方面卻感受到經濟窘迫的強大壓力、精神的煎熬，畫出了「麥田群鴉」系列：天地都在旋轉。色彩從阿爾的明麗重新轉向黯淡的作品。終於1890年7月27日他舉槍抵腰自殺，兩天後去世。

　　繞著這層樓開放延續的展覽區，我們走過了梵谷十年，短暫卻是壯烈而富戲劇性的藝術生命。他所畫的都是身邊的事物，但這些看似簡單無奇的主題，卻在他的繪畫語言之下，轉變成充滿衝擊性的訊息符號，超越時空成為畫家與藝術欣賞者心靈的共鳴。

　　再上三樓，走過懸掛梵谷炭筆、墨水素描、水彩作品的廊道，轉彎來到「研究學習室」。踏進這空間，不由眼睛一亮，十部電腦擺在正中心的一排桌子上。從電腦屏幕，參觀者可以自由選看閱讀美術館所有收藏的資料。走過電腦區轉彎呈現的空間擺設了坐椅及閱讀架，架上陳列了許多與梵谷相關的美術館出版的圖冊，供參觀者自由取閱。在這同時擁有電腦及書畫籍的研究學習空間裡，依牆分置了四扇大玻璃櫃，裡面掛滿了梵谷各式各樣的習作。想想，坐在充滿梵谷習作真蹟之中，進行梵谷的學習研討，是多麼奢侈幸福的感覺！美術館能有此構想並落實，確是值得讚美。也難怪前館長安德森與現任館長雷登，都對此一設計十分驕傲。

　　登上四樓。這一層與二、三樓相同，展覽廳亦是懸空中庭設置成的開放式方形結構。在這裡我們可以看見「梵谷與現代藝術」的關係。

　　第一部分，我們可以看見馬諦斯、畢卡索、凡‧東亨、史勞特斯、迪‧布魯克、德‧布勞‧雷特、亞力克斯‧楊連斯基、皮耶‧伯納德、喬治‧米納等人的作品，他們對梵谷的作品特別感到興趣，因此在他們的作品中不論是強烈的色彩或是敏感的筆觸，都可以找到一些梵谷的影響，這還是梵谷對早期現代藝術的貢獻呢！

　　第二部分，我們看見秀拉、竇加、畢沙羅、莫內、拉法葉利，以及梵谷在巴黎時期交

往時的作品。呈現這些印象派主將與梵谷之間的互動關係與當時巴黎藝術界的潮流。

第三部分，我們看到後印象派塞尚、貝納、高更、羅特列克，以及梵谷在此一主義派別中的作品。他們嘗試新徑，不再受印象派光與色的侷限表現，賦予空間、線條、色彩更新的活力。對後來立體主義及野獸派給予極大的啟示。

第四部分，我們看到了1890年代的象徵主義作品。莫利·丹尼斯、艾德蒙·亞曼-簡、皮耶·普維斯·德·卡拉尼斯、魯東的創作羅列其間，畫家們以外在的花草、肖像、寓言、人物傳達出一種詩意的情境，表現出外在形式與主觀情境之間的呼應。梵谷作品的內涵，自然與此一主義有某種類似的關連存在。

漫步至此，我們已將舊館的收藏展做了一個完整的巡禮。重新整修佈置的舊館，展覽的內容與安排確實比以前豐富與系統化多了。

雷登喜歡使用許多專有名詞，如：時期、派別來區分展覽內容，造成參觀者更強烈與明顯的印象。他充滿了熱情，想盡名目，恨不得參觀者不斷地增加，他說：「不只是外國觀光客，希望是荷蘭人也能一而再地來到梵谷美術館。讓他們願意在這裡多待十分鐘，看永久收藏，而不必老遠跑到巴黎去看莫內。」對於雷登館長的期望與構思，前館長安德森不禁莞爾，開玩笑：「那把梵谷美術館改名叫『小奧塞』好了。」

下樓，我們不妨從展廳旁邊臨著新館方向的另一處樓梯走下去。這個樓梯前方寬闊，還可看見玻璃窗外阿姆斯特丹美術廣場及周圍開闊的景物。不妨在這裡小歇一會兒，沉澱一下幾小時內存入腦子裡的幾百幅世界名畫，調節一下心情。由於樓梯位於建築物展覽室的玻璃門外，一般人很難去注意到它的存在，因此使用率很低，實在遺憾。

返回一樓大廳或到餐廳小坐喝杯茶或咖啡，或是走進販賣部買張明信片，購本畫冊，梵谷美術館之行是一段回味無窮的藝術之旅。

國家圖書館出版品預行編目資料

翻開梵谷的時代 / 丘彥明 著.--初版.
-- 臺北市：藝術家，2009.11
224面；17×24公分.--

ISBN 978-986-6565-52-6（平裝）

1.梵谷（Van Gogh, Vincent, 1853-1890）
2.畫家 3.傳記 4.荷蘭

940.99472 98015481

翻開梵谷的時代

丘彥明 著

發 行 人｜何政廣

主 編｜王庭玫

編 輯｜謝汝萱·陳芳玲

封面設計｜王庭玫

美 編｜張紓嘉

出 版 者｜藝術家出版社

　　　　　台北市重慶南路一段147號6樓

　　　　　TEL：(02) 2371-9692～3

　　　　　FAX：(02) 2331-7096

郵政劃撥｜01044798 藝術家雜誌社帳戶

總 經 銷｜時報文化出版企業股份有限公司

　　　　　台北縣中和市連城路134巷10號

　　　　　TEL：(02) 2306-6842

南區代理｜台南市西門路一段223巷10弄26號

　　　　　TEL：(06) 261-7268

　　　　　FAX：(06) 263-7698

製版印刷｜欣佑彩色製版印刷股份有限公司

初 版｜2009年9月

定 價｜新臺幣380元

Ｉ Ｓ Ｂ Ｎ｜978-986-6565-52-6

國家圖書館出版品預行編目資料

中東王子的金生金世　戴忠仁的國寶檔案. 3
／戴忠仁　著--初版--臺北市：藝術家出版社
2021.06
224面；17×24公分

ISBN 978-986-282-277（平裝）
1. 古物 2. 文集
790.7　　　　　　　　　　　110007769

戴忠仁的國寶檔案 3

中東王子的金生金世

戴忠仁／著

發行人　何政廣
總編輯　王庭玫
編　輯　周亞澄、李學佳
美　編　張娟如、吳心如
出版者　藝術家出版社
　　　　台北市金山南路（藝術家路）二段 165 號 6 樓
　　　　TEL：（02）2388-6715～6
　　　　FAX：（02）2396-5707
郵政劃撥　50035145 藝術家出版社帳戶

總經銷　時報文化出版企業股份有限公司
　　　　桃園市龜山區萬壽路二段 351 號
　　　　TEL：（02）2306-6842

製版印刷　鴻展彩色製版印刷股份有限公司
初　版　2021 年 6 月
定　價　新臺幣 380 元

ISBN　　978-986-282-277（平裝）

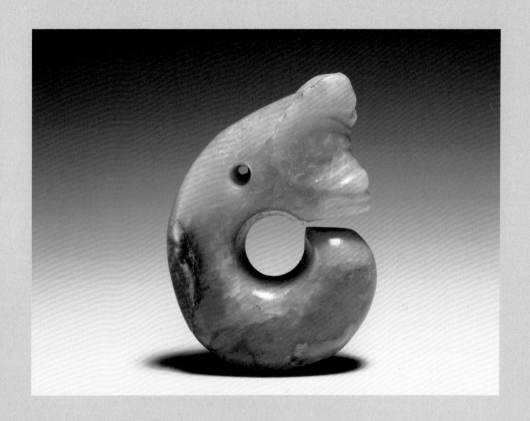

商代玉熊拍品。1941年，考古學家衛聚賢以「巴蜀文化」來稱四川廣漢出土的玉器。他認為巴蜀文化不僅古老，而且和中原文化有很大不同，因此提出「巴蜀文化」的概念。當時「中原中心論」還是主流，人們大多認為巴蜀荒蠻、落後。衛聚賢的說法受到普遍質疑，連鄭德坤都不認同「巴蜀文化」的看法，直到60年代以後「巴蜀文化」才得到正式承認。鄭德坤博士是在2001年過世，我非常好奇，他會不會同意「中國人是龍的傳人」這種說法？（原文刊於《藝術收藏＋設計》雜誌2020年12月，159期）

國立故宮博物院藏玉豬龍

婦好墓出土玉熊

蘇富比拍賣的商代玉熊

紋才被嚴格限制使用範圍。

　　前文所提到，這次蘇富比拍賣玉熊的原主人鄭德坤，
1907年5月6日出生於廈門鼓浪嶼，十九歲考入燕京大學。
最初他去學醫，後來轉入中文系。1936年受哈佛燕京學社
委派赴四川，在華西協合大學任教，並主持大學博物館。
1951年受邀再次到劍橋大學任
教，直到1974年退休。他著有
《四川史前考古》一書，被日
本考古學家水野清一教授譽為
「四川考古學之父」。鄭德
坤對1930年廣漢出土的玉器進
行研究，並早在1940年代就認
為，在四川廣漢太平場出土的
大量玉石禮器，是祭山埋玉的
遺址。1986年，四川三星堆祭
祀坑遺址被發現，證實了鄭德
坤「祭山埋玉」的假說。

　　目前沒有進一步資料顯
示，鄭德坤如何獲得這一件

鄭德坤博士伉儷

是在伏羲女媧交尾的圖騰之上，還有一隻活蹦亂跳的熊！1983年，考古學者在遼寧牛河梁主山梁的北山頂，發現了一座神廟遺址，不僅出土了女神頭像，還出土了泥塑的熊爪、鷹爪和鳥翅。這也是熊和中國神話有關連最早的實物證據。

南昌海昏候墓出土的漢代玉熊飾

收藏玉器的朋友，對於紅山文化的玉豬龍自然不陌生；但這都是現代人自己冠上的名稱。您再看看這些出土的玉豬龍時，不妨換個念頭：這些玉器會不會都是熊？1961年，英國劍橋大學菲茲威廉姆博物館收藏了一件紅山玉人，他裸身屈膝而坐，雙手置於膝部，玉人頭上戴有獸首，正面看似帽，從背後看為披著獸皮，獸皮披至腰際。從俯視角度看去，很明顯獸首就是一高舉前肢的熊。1983年，北京故宮從內

英國劍橋大學菲茲威廉姆博物館的紅山玉人帶著熊首帽

蒙古牧民手中買了一件人戴著動物冠的紅山玉人，也是相同形象。一旦把過去認為的豬或龍的形象轉成熊，你會發覺熊的圖騰其實一直延續了數千年的時間。

至於龍，起碼在宋代以前出現的龍都還用腳走路，後來才逐漸演變成今天我們認知的飛龍！至於龍這圖騰成為皇家專屬，是從元世祖忽必烈開始的。他下令民間禁止銷售龍紋布料；但元朝規定龍是「五爪二角者」，結果民間甚至官員都還穿著只有四爪的龍紋服飾，直到明、清，龍

奩、漆奩、石硯上，也有各式各樣的「熊足」，都是力量的展現。

前些年，中國南昌海昏侯墓出土了一件「熊形玉飾」，學者認為其具有驅邪避惡、保護墓主人靈魂不受侵擾、肉體不受侵害的作用，最終目的是幫助墓主人完成煉形，升入仙界。這種熊可驅邪的想法在漢代之後還延續著。加拿大皇家安大略博物館藏有一件北齊時代的神獸紋青瓷墓磚，其形象與海昏侯墓出土玉飾上的神獸紋極為相似，應該就是「鎮墓獸」的概念。

熊是古代祥瑞象徵是可考的。《穆天子傳》中稱：「春山，百獸所聚也。爰有豹熊羆，瑞獸也。」《詩經·小雅》中有「吉夢維何，維熊維羆」之句，古人認為熊羆入夢，是生男孩的吉兆，「熊羆入夢」或稱「熊夢」，都為舊時恭賀生男孩的吉祥語。

至於「龍的傳人」這種說法，古人是沒聽說過的，因為古人沒這麼說過！那是誰說的？台灣藝人侯德健是也。1978年，侯德健在台北創作了一首歌，名為《龍的傳人》，這首歌紅遍台灣。1983年，侯德健前往中國大陸發展，在中國高層禮遇下，有十億人口的中國大陸更進一步把「龍的傳人」唱得更紅，也把中國人在旋律中自然洗腦、理所當然接受中國人就是「龍的傳人」！（至於龍是什麼動物？我曾在以前的專欄寫過，今天就不贅筆了。）

不過，在古代神話中，是有「女媧造人」的神話。河南南陽新野樊集鄉出土的伏羲女媧畫像磚雕塑，高100公分、寬33公分，是東漢時期的文物。這件雕刻細緻精美的畫像磚，值得注意的

河南南陽新野出土女媧畫像磚雕

是熊噬人提梁卣。

　　熊在中國古代典籍中出現的時間非常的早。中國人說
自己是炎黃子孫，也有說是龍的傳人；但是數千年來，又
口耳相傳和以文字紀錄記載黃帝為「有熊氏」，也就是部
落或國家的名稱為「有熊」。

　　晉朝的《帝王世紀》記錄：「（黃帝）有聖德，授國
於有熊。鄭也，古有熊之墟，黃帝之所都。」北魏的酈道
元《水經注》：「或言新鄭縣，故有熊之墟，黃帝之所都
也。」唐朝的李泰在《括地誌》寫著：「黃帝征戰蚩尤，
初都涿鹿，即位乃都有熊。」這都說明，黃帝定都在一個
叫「有熊」的地方。宋代的《路史・國名記》：「少典，
有熊之開國，今鄭之新鄭。」這是更清楚地認為有熊就在
河南新鄭。

　　《史記・五帝本紀》載：「軒轅乃修德振兵，治五
氣，藝五種，撫萬民，度四方，教熊羆（一種大熊）貔貅
貙虎，以與炎帝戰於阪泉之野。三戰然後得其志。」這段
紀錄顯示，上古時期中原人士已馴化熊羆作為野獸軍團，
而且熊的數量應該不少。當然，熊更是力量的象徵。熊在
漢代玉器、陶器、漆器、銅器、畫像石、金銀牌飾、博山
爐和銅鏡上都出現過。此外，在陶倉、陶樽、銅樽、銅

中國人是龍的傳人，還是熊的傳人？

2020年11月5日，倫敦蘇富比舉行的中國藝術品拍賣中，有一件商代玉熊，僅僅3公分高，估價是15000英鎊，最後以50400英鎊（約近新台幣200萬）成交。這是「四川考古學之父」的商代玉熊首次拍賣。

5萬英鎊在高古玉器中不算驚人價格；不過，玉熊的原收藏家是值得關注的：蘇富比的資料顯示，這拍品是蘇格蘭私人收藏，從倫敦骨董商 *Bluett & Sons Ltd.* 處所購得。而再上一手的來源，是劍橋大學的鄭德坤博士（*Dr. Cheng Te-k'un*）。蘇富比並未多所著墨鄭德坤博士，但他在中國考古學領域有著莫大成就。

上圖　加拿大皇家安大略博物館的北齊神獸紋青瓷墓磚

下圖　上海博物館的熊形紅山玉器

先來談談這隻玉熊：中國的肖熊藝術品最早的例證，是1976年河南安陽婦好墓出土三件玉熊，其中兩件現藏於哈佛藝術博物館。1928年，安陽西北崗*M*1001號墓出土一件大理石質熊首人物跪像，藏於中央研究院史語所；不過，中研院的資料認為是虎首，但不少專家認為應是熊首。日本京都泉屋博古館藏一件商代虎噬人青銅提梁卣，有學者認為應

有一位叫王壽的人，於民國35、36年間，在中國大陸參加一貫道，後來他到了台灣，在民國56年以所謂「前人」身分，成為一貫道寶光組織領導人，一貫道融合儒、釋、道三教教義，《佛說彌勒救苦真經》是一貫道的經典之一。當時警備總部盯上他們，並且造謠其信眾男女混雜、裸體崇拜。王壽在民國65年被調查站以叛亂嫌疑逮捕，遭羈押十個月後，裁定感化教育三年十個月，一直到民國76年一貫道合法化，民國93年政府以白色恐怖補償條例替王壽洗清罪名。2014年王壽過世時，當時的副總統吳敦義特地南下，代表總

唐　漢白玉彌勒佛
（局部）

統馬英九頒贈褒揚令，當時的台南市長賴清德則頒發卓越市民證書，感謝王壽多年來為宗教的付出，這和當年階下囚的待遇真是天壤之別；而一貫道至今在中國大陸仍然無法合法存在。

我還注意到一件事，雖然在台灣和中國大陸有不少佛教徒，但是在藝術市場中，佛像在西方的價格遠遠超越東方。這次沐春堂的〈唐　漢白玉彌勒石佛〉，估價僅新台幣550萬，是否會有「翻身」的價格，答案很快就會揭曉。（原文刊於《藝術收藏＋設計》雜誌2020年8月，155期）

和奉先寺洞有武則天助脂粉錢二萬貫，並且皆由長安高僧指導完成，是長安國教風格傳播至龍門石窟的造像實例。龍門彌勒造像，集中於武則天時期，更出現敦煌彌勒大像，此種龍門彌勒造像風格，影響極為深遠，帶動全國性彌勒倚坐大像的造像潮流活動。

如果我們比較幾件博物館藏品，有長安3年（703年）紀元銘款的大阪市立美術館藏品唐彌勒倚坐石像、神龍元年（705年）銘款的芝加哥美術館藏彌勒佛倚像、天寶4年（745年）銘款的山西省博物館藏彌勒石像、鄭州市博物館藏彌勒石像、河南省博物館藏漢白玉彌勒，會容易看出這件在台北沐春堂出現的拍品毫不遜色。沐春堂彌勒佛是以漢白玉雕刻而成，漢白玉就是純白色的大理石，從中國古代起，就用這種石料製作宮殿中的石階和護欄，所謂「玉砌朱欄」，就是指漢白玉。

中國的大理石一千多年前的唐代在雲南就有所開採；此外，河北省保定市曲陽縣附近的太行山麓是盛產漢白玉的礦脈，明、清兩代皇宮和皇帝陵寢建設所需要的漢白玉都是產自曲陽，現在曲陽仍然是石料和漢白玉雕刻製品的主要產地。這座彌勒佛以漢白玉雕刻，可以想見他當年的等級。而歷史上很多義軍領袖假稱自己是彌勒轉世，要帶領被壓迫的勞動人民建立人間淨土。於是乎彌勒信仰遭官家大力打擊，至明清之後，逐步讓位給彌陀淨土信仰，於是在漢傳佛教中式微。

元代時期，燒香禮拜彌勒佛聚眾結社的「香會」在華北活動頻繁，當時的明教與白蓮教等宗教也混入了大量的彌勒佛思想。元朝末年農民起義，彭瑩玉等人便以「彌勒教」為號召，明教起義軍明玉珍在蜀時曾經廢釋、老二教，上奉彌勒。在同時期，白蓮教韓山童、劉福通亦宣傳「彌勒降生」、「明王出世」，主張推翻元朝統治。朱元璋建立明朝後，彌勒教立刻被禁。清朝嘉慶時期的川楚白蓮教起義，此後在清末民初，又改名為先天教，但都供奉彌勒佛。

唐　漢白玉彌勒佛
（局部）

道教，求仙問藥，追求長生不老。

　　沐春堂拍賣的這件倚坐彌勒石像的藝術風格和帝王贊
助開鑿的洛陽龍門石窟、武周時期紀年銘款彌勒造像實例
相比較，會看到許多相似之處。例如咸亨3年（670年）前
後鑿建的惠簡洞主尊彌勒佛造像，與武后長安年間的擂鼓
台中洞、龍華寺洞的彌勒石像，其形象特徵相同。惠簡洞

這位淨光天女就是彌勒佛的化身，彌勒佛將要轉世為王，而重點是武則天就是彌勒佛的轉世！

在當時的唐朝社會，彌勒佛是佛教中最深入人心的菩薩形象，有很多百姓家裡都供奉彌勒佛，這是將武則天神格化的廣大基礎。西元690年，武則天登上了皇位，她的尊號是「慈氏越古金輪聖神皇帝」，「慈氏」就是彌勒佛。在佛教世界中，彌勒菩薩意譯為慈氏，並被認為是釋迦牟尼佛的繼任者，是所謂的未來佛；彌勒菩薩還具有慈悲、忍辱、寬容與樂觀等象徵意義，在大乘佛教發展出人間淨土的觀念，認為當彌勒菩薩降世，將可以救度世人。

武則天在當了皇帝後，頒布一道詔書，宣布佛教的地位在道教之上，讓佛教對武則天的政權提供了思想上的支持。佛教對於她而言，只是一種政治工具，而協助她對民眾進行思想改造的薛懷義本名馮小寶，他一度在武則天的安排下出家為僧，並改姓薛，目的就是要掩護他們的曖昧關係。薛懷義後來說服武則天在洛陽城西修復故白馬寺，並且自為寺主，因此被封為正三品左武衛大將軍、梁國公，甚至被武則天任命率軍遠征突厥，而且他每次出兵時，運氣特別好，突厥都已預先退兵，薛懷義更是自吹自擂，把自己捧成武功蓋世，武則天又晉封他為右衛輔國大將軍、鄂國公。薛懷義是武則天的第一任面首，據說他面貌俊俏，身強力壯，天賦異稟，把當時已經六十多歲的武則天伺候得心花怒放。武則天還授意薛懷義率人，毀了乾元殿，耗費巨資建立明堂，這是中國歷史上最大規模的木造建築。高294尺、寬300尺，共三層，上為圓蓋，有九龍還有鐵鳳，高一丈，貼上黃金，稱為「萬象神宮」。沒想到，薛懷義後來發現武則天開始有其他面首，而自己逐漸被邊緣化，竟然放火燒了明堂，最終武則天也把他送上西天。武則天雖然靠著佛教起家，但到了晚年，卻又信起了

兩天後，我領著《戴忠仁的國寶檔案》電視節目製播團隊到沐春堂拍攝這件佛像，夥伴們很好奇，為何我如此重視這彌勒佛。我說，2018年有一件唐朝的立佛在紐約拍賣，結果已近新台幣1億3000萬成交，而這件彌勒佛是目前為止，市面上曾經流通者中最精美的一件！這彌勒佛有明顯唐朝皇家官造的形制，並可能和武則天有關。武則天曾在感業寺出家為尼，但她卻在圖謀稱帝的時候，把佛教當成是可以利用的思想資源，把自己塑造成了彌勒佛的轉世。負責這項洗腦工作的是一位僧人，也是武則天的姘頭。武則天當政時期，有一部佛教經典《大雲經》，記錄一個故事：一位菩薩化身成淨光天女，佛祖預言淨光天女將來會成為帝王，如果有人膽敢反抗，就將受到懲罰。武則天如獲至寶，她讓她的男寵薛懷義組織一批僧人，編寫了一部《大雲經疏》，這幫人牽強附會地瞎掰了一堆，說

左圖　唐　漢白玉彌勒佛

右圖　唐　漢白玉彌勒佛（局部）

被捲入政治的彌勒佛

　　在執筆的一周前，我請兩、三位朋友吃中餐聊天。席間有東京中央沐春堂拍賣的美女經理顧思儀。我一時興起問她，聽說昨天你們徵集了一尊佛像，能否請同事拍幾張照片傳來看看。約莫半小時後，照片傳來了，我一瞧開始坐立不安，就想送客走人，買單後我立即直奔沐春堂去看這件佛像。這是一尊石雕彌勒佛，在歷史上，彌勒佛經常被革命或動亂勢力的領袖拿來號召群眾，也因此千百年來，彌勒佛一直和政治有不解之緣，甚至到幾十年前的白色恐怖時期，都和彌勒佛被政治勢力利用有關。

　　先說東京中央沐春堂8月要登場亮相的這尊拍品——〈唐漢白玉彌勒石佛〉，長45公分、寬41公分、高101公分，佛像右耳垂斷裂、右手臂及左手遺失，頸部及雙腳腳踝有修復接痕，不過是這尊石佛本體之修繕銜接，非異件之嫁接。鼻子、衣折及轉角多處為老傷。整體皮殼包漿豐盛及風化痕跡明顯，面部及整體品相幾近完整良好，石質潤白，髮式、衣褶、蓮花及神獸做工精緻可觀。從雕工造型可以判斷這是盛唐時期的作品，而且應該和皇家有關，打聽之後，知道這尊佛像被台灣收藏家密藏了二十多年，這是第一次對大眾公開。

河南省博物館藏漢白玉彌勒佛

肉是一項罪惡。」

　　我是佛教徒，我沒有茹素，可是當我知道《龍藏經》、《宣德御製大般若經》是用羊腦箋寫成的，內心也還是震撼。在新冠疫情發生後，有不少人強力支持大家都要吃全素，以洗脫人類吃野味的罪孽，這也讓我非常吃驚。英國牛津大學曾經有一項研究：「如果全世界都突然改吃素會怎樣？」我簡單歸納如下：如果所有人在二〇五〇年前都變成了素食主義者，食物生產相關的溫室氣體排放量將減少70%，對氣候會產生影響。心血管疾病、糖尿病、中風和部分癌症將減少，全球死亡率將降低6%到10%。人們可以節省醫療開支，節省下來的成本相當於全球GDP的2%至3%。可是，我們必須尋肉類營養的替代品，每單位卡路里的動物食品中所含的營養比穀物和米飯等要多，世界上約有二十億人處於營養不良狀態，如果所有人都吃素，這將在發展中國家引發健康危機，因為他們將無從獲得微量元素。

　　以養殖綿羊而言，如果放棄了，牧場環境就會發生變化，與牲畜養殖業聯結緊密的鄉村地區會發生大規模失業，也許會有社會動亂。全世界約有三分之一的土地是乾燥和半乾燥的牧場用地，只能用來養殖牲畜。比如蒙古人和柏柏爾人，他們如果沒有了牲畜，就只能在城鎮中定居下來，這很可能就此失去自己的文化身分……。遺憾，我老媽已不在了，她也信佛，當年和現在我都買不起羊腦箋的佛經送她，如果我送她一個灌有全套《大藏經》的ipad，就是不知道天國的供電穩定否？（原文刊於《藝術收藏＋設計》雜誌2020年7月，154期）

上圖　在故宮南院展出的《龍藏經》

下圖　《龍藏經》除鑲有寶石外，黃金用了3萬8000多兩。

每四葉以飛金三塊計，需三萬七千七百二十五塊，總需飛金三萬八千二百六十五塊；每塊以銀九兩七錢計，共需銀三十七萬一千一百七十五兩五錢；經板上七百五十六位佛尊，共需金粉一千七百八十二兩。」康熙皇帝當時真傻眼了。後來孝莊太皇太后下懿旨，每年撥給她的貂皮、緞疋、絲絨等珍貴財物都改為現金，並且全都用來編寫佛經，但還是不夠，於是孝莊太皇太后回娘家蒙古科爾沁部落調頭寸，除了花費巨額金銀之外，還徵召一百七十一名喇嘛寫經，耗時兩年才完成老太太的心願。不過，這些僧侶可不是一般勞力，而是VIP級的顧問。檔案記載，喇嘛打樣起稿期間，內務府要日供一餐，上下午各喫茶一次；寫經期間，每天要供餐兩頓，Tea time就有三次之多。為的就是讓喇嘛是在茶足飯飽下慢慢書寫，以保證《龍藏經》的品質。

除了用羊腦髓成分的紙張書寫的《龍藏經》外，我也好奇的是，從檔案中看不出，這些喇嘛吃的是素食還是葷食。曾經有朋友爭論，達賴喇嘛到底是不是吃素？雙方各執一詞，其實都對，因為達賴喇嘛因時因地因事而葷素均沾。已故的聖嚴法師曾經在弘法時對弟子講述一件他親身經歷的事：「五、六年前，我去訪問一個西藏中心，他們正要做大法會，我看到有許多的雞鴨魚肉正在處理、烹煮，準備法會食用。有位喇嘛來接待我，我問他：『法會要吃這麼多的動物嗎？』他說：『你不要擔心，就算我們不吃，別人也會去吃，這些魚、肉、雞、鴨又不是為我們而殺的，是我們在市場買現成的，何況我們正在做法會，這些動物吃到我們的肚裡以後，他們就超度了，這是他們的福報。』這個問題我曾問過達賴喇嘛，他倒不是這麼講的，他說：『吃動物的肉的確不好，最好吃素，可是西藏人在西藏的生活習慣就是這個樣子，沒有辦法。』他曾經吃了一陣子的素，結果身體全部變成黃色，好像得了黃膽病一樣，只好恢復吃葷。他雖然不能吃素，但還是覺得吃素是對的，因為吃動物是慈悲心有問題。但此吃肉的問題，在藏傳佛教地區已經習以為常，不會有人懷疑他們吃眾生

塗紙，研光成箋，墨如漆明如鏡，始自
明宣德間製，以寫金歷久不壞，蟲不能
蝕，今內城惟一家猶傳，其法他工匠不
能作也。」此段文字是目前對於羊腦箋
製作方法的最早紀錄。《西清筆記》是
沈初（1735-1799）所寫，也就是說到了
乾隆末年、嘉慶初年時，製作羊腦箋的
工法已經式微了。

古代的人沒有學過化學，但長期的
經驗讓他們知道羊腦與墨相混合後，塗刷紙面，會產生一
層具厚度亮光表面，使金汁書寫字體不易下沉於纖維中。
這是因為羊腦含有豐富卵磷脂，這是一種天然乳化劑，能
與油、水混合，並且改變紙張的表面張力之故。據說現在
的西藏還有部分地區保留製作羊腦箋的傳統工藝，其他地
區早已失傳了，所以很多學者推論，羊腦箋的源起是在西
藏，從明宣德時期傳入中原，而藏族傳統多使用犛牛的腦
髓來製作紙箋。

《龍藏經》的全名是《泥金寫本藏文龍藏經》，這是
聖祖康熙皇帝的阿嬤孝莊太皇太后要求修造的。全帙一〇
八函，以藏文泥金書寫在特製的瓷青箋上，上下經板彩繪
七百五十六尊諸佛造像，還裝飾各式珠寶，再以黃、紅、
綠、藍、白五色絲繡經簾保護。康熙皇帝對太皇太后非常
孝順，不僅晨昏定省，每逢祖母生日都以御筆寫經，並命
臣工抄經為她祝壽，所以當孝莊太皇太后要修造這部藏文
《龍藏經》時，康熙皇帝表示支持，並且撥了15萬兩白銀
贊助修經，哪想到這部經書是個大錢坑，連皇帝的財力都
「凍未條」。

康熙6年10月27日，內大臣米思翰等人曾經預估抄造
《甘珠爾經》應用金粉數目預算：「一百〇八塊上經板，
每塊需要五塊飛金，共需五百四十塊；經葉五萬三百張，

36.

價值五百億新台幣的佛經是「葷」的？

上個月底，趕在羊肉爐夏季停止營業前，帶著好友去大快朵頤。席間茹素的朋友就只能吃乾麵線陪著我們聊天。我突然問道，吃素的人可不可以翻閱並頌念「葷」的佛經？朋友聞言，滿臉不可思議的表情，彷彿我是吃錯藥了。佛經真的有葷的，而且主要成分是羊的腦髓！

2018年4月3日，香港蘇富比春拍一件〈佛慧昭明—宣德御製大般若經〉的單品專場在香港會議展覽中心上拍，最終以2.1億港幣落槌，加佣金以2億3880萬7500港幣（約新台幣9億3000萬元）成交，一舉創下了世界最貴佛經的紀錄！這件已經超過五百年的文物拍品，其用紙就是以羊腦所做；《大般若經》是五冊一函，拍賣時有兩函。在台北外雙溪的國立故宮博物院有一套《龍藏經》，共計一〇八函，按照拍賣價格的量化來計算，價值差不多500億新台幣，這套佛經也是「葷」的。以上兩部珍貴佛經所用的紙是「瓷青紙」，也有「紺紙」或「碧紙」的名稱。這種靛藍染色的紙可能因為與宣德青花瓷的顏色相近，因此後來統稱為瓷青紙，製造的頂峰時期就是明朝宣德年間；而瓷青紙系列中，最高級的是羊腦箋。

台北故宮所典藏清宮舊藏的明代泥金寫經，有九部在《秘殿珠林續編》中記載用的是羊腦箋本。清朝的《西清筆記》記載：「羊腦箋以宣德瓷青紙為之，以羊腦和頂煙墨窨藏久之，取以

〈唐寅款送子觀音像〉局部　　　　　　　　　　〈羅馬人民的保護者聖母瑪利亞像〉

金送子觀音像，你瞧瞧那童子手上拿的，一手是毛筆，象
徵考取功名，一手是金元寶，象徵財富在手。有功名（考
取大學）才有前（錢）途，主宰了一千多年的中國父母的
思考，現在在台灣「考不上大學」比「考上大學」還要
難，送子觀音像的童子其手握的物件是不是該換了？（原
文刊於《藝術收藏＋設計》雜誌2020年6月，153期）

像。而當中國商人發現，漢人面貌的聖母聖嬰形象，轉成了佛教文物的概念，和傳統送子娘娘的觀念結合，這種商品不僅外銷也開始賣給自己人了，於是外銷轉內銷的情況也形成，但絕大多數都還是以外銷賺錢為主，所以在非洲埃及、摩洛哥等國也出土德化白瓷觀音。

油畫是西方產物應該沒有疑問，可是你看看廣東省江門市新會區博物館的展廳所陳列的油畫「木美人」，先別撞頭，這對木美人距今有五百年時間！這幅油畫畫在兩塊木門板上，畫面是兩個與真人一般大小的西洋美女，身高160公分，穿低領漢式襟衣，梳著高聳的髮髻，這對「木美人」都是鵝蛋臉、高鼻樑、凹眼窩，有明顯的西洋人特徵；從技法上看，也是典型的西方手法。這只能說，中西文化交流的密切與時間之早，推翻了過去我們的認知，顯然西方畫匠到中國來討生活早就有了。

唐伯虎（唐寅，1470-1524）這名字大家都知道，在美國菲爾德自然歷史博物館典藏一件〈唐寅款送子觀音圖〉。再來看看義大利羅馬聖安德烈教堂的藏品〈羅馬人民的保護者聖母瑪利亞像〉，閉著一隻眼都看得出，這兩張畫來自相同摹本，那到底是誰影響了誰？明末清初姜紹書編《無聲詩史》為明代畫家史料集合，其中提到「利瑪竇攜來西域天主像，乃女人抱一嬰兒，眉目衣紋，如明鏡涵影，踽踽欲動。其端嚴娟秀，中國畫工，無由措手。」顯然這類西方畫讓當時中國畫匠和畫家都震撼而無從下手。這段描述基本反映出聖母聖嬰的形象在當時中國市場是新穎的，中國的送子觀音造形雕塑與繪畫是後來因為貿易經濟行為而產生的新商品。其實中國吸收外來文化和產物本來就是一件平常的事，只不過被現代人忽略了。

雖然我認為送子觀音的形象是受西方影響的，但中國傳統思維是根深蒂固的，國立故宮博物院所藏的明朝銅鎏

是出自大師之手的作品。再看看中國大陸福建的「再現‧中國白──2019年民間德化窯收藏大展」，展廳中央擺放大師何朝宗款的德化白瓷觀音，是不是和布魯日聖母院大教堂的雕刻風格相近？許多人認為何朝宗是明末的人，但是現有史料記載何朝宗生平的文獻均為清康熙以後，最早記載於清乾隆《泉州府志》，所以可推論，何朝宗製的送子觀音陶瓷應該有所本，而非完全原創。

17世紀時，中國陶瓷製作技術是領先歐洲的，德化白瓷獨具特色的「象牙白」釉吸引了歐人。1983年7月，中國南海海域一艘在崇禎16年至順治3年（1643-1646年）間沉沒的中國大帆船被打撈上岸，船上出水了二千三百多件瓷器，其中德化窯白瓷有觚、杯、爐、壺、碗、觀音塑像及其他一些人物瓷塑，這些是接受貿易訂單製作的產品。歐洲人買觀音像的目的為何？簡單來說，中國人看德化觀音覺得是中國佛教雕塑，歐洲人看德化觀音則很自然地認為那是天主教的聖母與聖嬰像。德國德勒斯登國立美術館在1721年就藏有一千二百五十五件「中國白」的瓷器，其中包括了聖母聖嬰像，在當時就成為歐洲工匠仿製中國瓷器的主要樣本。不僅是瓷器，從明末到清朝，中國生產的象牙雕刻送子觀音像也大幅增加，銅也大量外銷到東南亞及歐洲市場。場景移到以色列北部拿撒勒（*Nazareth*）的聖母領報堂，這裡有來自世界各地進獻的聖母聖嬰像，但都是各民族傳統造型的塑像，不論任何國籍的信徒或觀光客，在這教堂看了也都下意識會認為是聖母聖嬰像。

2019年11月，倫敦佳士得一件象牙觀音雕刻上拍，西方人看第一眼應該就會認為這是聖母瑪利亞，中國人可能要看第二眼才會懷疑：這是觀音嗎？仔細看不僅從形態氣質，尤其臉孔基本上就是西方造型，這是17世紀外銷歐洲的象牙雕刻，當時西方顧客也不會排斥東方臉龐的聖母

左圖　布魯日聖母院
大教堂內米開朗基羅
的作品

右圖　德化白瓷「何
朝宗印」篆書模款
（17世紀）

訶利帝母窟，最早發現並介紹給國際學術界的是民國
著名學者梁思成。窟中所雕鬼子母是一漢化的貴婦人
形象，頭戴鳳冠，身著敞袖圓領寶衣，腳穿雲頭鞋，
坐於中式龍頭有備無患椅上，左手抱一小孩，右手放
在膝上。這石刻是宋代作品，所以前述故宮專家所表
示童子和觀音為伴的情形應該就是鬼子母。

　　鳩摩羅什翻譯的《法華經》其中最受歡迎的是
〈觀世音菩薩普門品〉，對於觀世音菩薩的信仰有著
推廣的作用。經典中記載：「設欲求男。禮拜供養觀
世音菩薩。便生福德智慧之男。設欲求女。便生端正
有相之女。」這和中國固有重視傳宗接代的觀念相
結合，所以古印度的鬼子母也被中國人接受。可是
我們現在所熟悉的送子觀音的具體形象，在中國一
直要到明朝末年才突然大量出現。在比利時布魯日
（*Brugge*）有座著名聖母院大教堂，教堂內最受重視
的是米開朗基羅（1475-1564）以大理石所雕刻的聖母
與聖嬰像。不用多費脣舌，任何人一看都會感受到這

銅鬼子母錯銀（10、11世紀）

「送子觀音」的真身是「聖母瑪利亞」？

　　有一回我採訪故宮的專家，談到送子觀音像時，我說中國的送子觀音形象，應該是受西方影響而出現的。專家張著大眼看著我表示，這的確是值得研究的課題。不過她也指出，觀音身旁有童子存在的情形在中國已經很久了。

　　那一次的訪問，觸動我把心中所思已久的話題提筆整理。先來看看一件2016年在廣州的一場拍賣會上出現的拍品，這是一件銅錯銀的造像，高度12公分，絕大部分的人見到此物件會認為就是送子觀音，但也會覺得造形不太像中國樣式。這是因為該造像是10世紀的「鬼子母」銅造像，出處應該是南亞地區。佛教密宗專門有為祈禱婦女順利生產而修的「訶利帝母法」（梵名*Hariti*），修法時念《訶利帝母真言經》。這鬼子母銅造像應該就是修「訶利帝母法」而造。古印度的鬼子母就是所謂母夜叉，梵文音譯叫做訶利帝母，是古印度婆羅門教中專吃小孩的惡神，後來釋迦牟尼佛度化了她，成為護法諸天之一，她把自己的孩子捨給人間求子的人。隨著佛教傳進中國後，鬼子母成為民間所說的「送子娘娘」，在閩南、台灣和潮汕地區又常被稱為註生娘娘。

　　從學者的研究可知，鬼子母的神話傳說在漢代就已傳入中國。山西雲岡石窟第九窟鬼子母和半支迦夫婦石造像，以及新疆維吾爾自治區的克孜爾石窟鬼子母因緣壁畫，是中國現存年代最早鬼子母遺跡。在四川重慶的大足石窟中，北山122號窟就是

紅印花小壹圓四方連

巡撫劉銘傳為第一任台灣巡撫，「台灣」這一地名就此固定下來。

台灣的龍馬票為何沒當郵票使用，而成為火車票的真正原因還有待考證，現在坊間的流傳，聽來像是現代買賣古董和集郵品的商人所掰出來的。但恰好相反的是，比較晚設立的大清郵政所發行的郵票，卻出現以其他票證充當郵票的情形。

大清郵政開始於1878年的海關試辦郵務時，僅有印製「大龍」、「小龍」、「萬壽」等郵票。1896年底「大清郵政官局」成立，並掛牌「大清郵政津局」在天津正式營運。而「大清郵政官局」將原本的郵資紋銀計費改成了洋銀，新制郵票趕印不及，所以先將庫存的「小龍」和「萬壽」等郵票來加蓋，暫作洋銀郵票使用。但數量還是不夠。於是動用未使用之紅色3分海關紅印花印紙（原票），分批加蓋暫作郵票來使用，這套郵票也是中國第一套用其它票券改作的郵票。

這一些原來不是郵票的郵票，如今都身價非凡。1982年「中華郵政」在「國立歷史博物館」舉辦「中國古典郵票展覽」時，所謂「紅印花小字當壹圓四方連」還曾參展。到了2010年，來過台北的紅印花小壹圓四方連和大龍闊邊黃伍分銀全張，被上海集郵家丁勁松花了1.3億人民幣從香港買走。2018年底，北京的一場拍賣會出現一封1878年北京寄上海福利公司的大龍封，至今所發現之1878年大龍實寄封僅有四件，結果成交價高達862.5萬人民幣。

台灣的龍馬票沒有在國際拍賣場出現過，以往在台灣市場交易時，金額最高是十多萬新台幣。其實被移作其他票證用途的郵票，舉世都很少見。龍馬票的歷史要早過大清郵政，台灣的郵政體系是真正中國人自主管理最早的郵務系統，而且龍馬票的存世量並不多，這些都足以讓龍馬票成為官方認定的「國寶」。當我在蘭陽博物館參觀時，從展出的空間規畫、規格與方式、展覽的宣傳，我想郵政博物館和蘭陽博物館都委屈了龍馬票。因此，台灣的龍馬票要在市場上赫赫有名，以及有國際性的高價位，恐怕還有一段漫長的路要走。（原文刊於《藝術收藏＋設計》雜誌2020年5月，152期）

台灣龍馬郵票被當成火車票
使用

台灣龍馬郵票當時被官方以
毛筆註記

那就是龍馬郵票根本沒有被發行當成郵票使用，而是成了火車票！1889年台北至錫口鐵路通車，當局就以龍馬郵票代作台北、錫口、水返腳（又名水轉腳、今改汐止）等地火車票使用，除有新票外，另有毛筆手寫或加蓋「地名或商務局」等字樣的舊票。

郵政博物館的人士告訴我，過去有人說，龍馬郵票沒被使用的理由是，郵票上有「*Formosa*」的字樣，而且是在最頂端，壓過了底下的「*CHINA*」。另外面額是20文，可是如果火車開到支線，票價就會超過20文，因此有固定價格標示的郵票不方便用使用。另外，也有人說，「*Formosa*」有殖民歧視的意味，劉銘傳的政治判斷讓他不敢用龍馬票。

其實，這一聽就知是道聽塗説、以訛傳訛的説法。試想，「*Formosa*」的字樣壓過了底下的「*CHINA*」，如果這是官場的顧忌，郵票上不能用，難道國家營運的鐵路就可以？至於面額也不成問題，目前留存的龍馬票，有些被蓋上站名戳記，有些被以毛筆直接寫上金額等註記。因此一張龍馬票，當時的官方想賣你多少錢都可以，反正就是他決定，隨時可以在郵票上塗鴉認證。另外，依據最新的研究，*Formosa*的用語最早是16世紀葡萄牙水手使用的，不過，當時指的地方應該是琉球而非台灣。後來倒是西班牙水手以*Formosa*稱呼台灣較多。從西、葡兩國海上爭霸開始，各種新版的世界地圖逐漸問世，*Formosa*出現在地圖上作為台灣的地名開始成形，成為國際通用的稱呼。但是，台灣人自己明白和熟悉台灣島被老外認知為*Formosa*，則已經是清末和日治時期。後來茶葉變成台灣外銷世界的主力商品，因此連19世紀末、20世紀初紐約的高級餐廳菜單中，標明是*Formosa*烏龍茶者是最高價產品。所以*Formosa*何來殖民歧視的意味？

至於「台灣」的稱呼在中國歷史上有很多變化，但和老外沒關係。清康熙22年（1683年）開始由清政府管轄，次年在台灣設立一府三縣：台灣府和台灣、鳳山、諸羅三縣，隸福建省廈門道，以原福建

政事務，仍由總稅務司赫德兼任「總郵政司」。1906年，清政府設立「郵傳部」；1911年郵傳部接管郵政，郵政從此脫離海關成為獨立系統，並使用「大清國郵政」作為郵票銘記。厲害的是，在清朝的「總郵政司」成立前八年，西元1888年（光緒14年），當時的台灣巡撫劉銘傳沒和慈禧太后及光緒皇帝打聲招呼，就自行創辦台灣郵政。他委託淡水英國領事館輾轉交由英國倫敦維爾金生公司印製郵票，全套二枚，面值均為20文，這便是「龍馬郵票」。

　　一個禮拜前，我的電視節目《國寶檔案》製作人規畫去蘭陽博物館拍攝郵政博物館的展覽，我原本還意興闌珊，後來一聽聞有「龍馬郵票」的真跡，二話不說，第二天上午八點就到了蘭陽博物館等候開門。

　　龍馬郵票是台灣發行的第一張郵票，以白羊雕刻紙，採飛龍銀馬圖案印製，四角有阿拉伯數字20，上中格有「FORMOSA」字樣，下中格是「CHINA」字樣，右中格「大清台灣郵政局」，左中格「制錢貳拾文」，採凹版雕刻，用白色明薄紙印製有紅、綠二色。總印量為二○二版、五○五○套，全張枚數為二十五（5×5）張。劉銘傳是一位忠臣和賢臣，但他為何沒有向老闆報告，就擅自作主開辦台灣郵政，實在是一大歷史謎團。過去，中華郵政所發行的研究刊物《中華郵政史台灣編》，曾經有以下的分析：一、創辦鐵路和電報建設耗資較大，而郵政則主要憑藉人力，又因早已有鋪遞制度存在，創辦新郵只不過是改良原有鋪遞制度而已，不但不增加投資，反可因裁去鋪夫節減支出，較為輕而易舉。二、台灣四面環海，創辦郵政與中國大陸各省不發生關係，如試辦出了問題，也不影響原有的驛政。三、當時洋務派和頑固守舊派尖銳對立，主張新派的督撫疆臣，往往「便宜行事」，甚至根本不報。類此事例很多，清廷中央對這部分督撫疆臣，已有尾大不掉之勢。當時晚清正處多事之秋，清廷也只好「隱忍不發」。

　　我覺得這些分析都有些道理，但是還有一個歷史謎團未解，

台灣史上第一套郵票被當成火車票

今年是民國109年，不過中華郵政已經有一百二十三年的歷史了！不用訝異，更厲害的是台灣郵政，比中華郵政還老資格，多了八年時間。同時，台灣的第一套郵票也比中華郵政歷史悠久，但這套台灣郵票沒被交寄過，卻被當成了火車票使用。

先來談談中國歷史上的第一套郵票，只是這套郵票和中國官方一點關係也沒有！ 1865年上海工部局書信館發行了中國第一套郵票，圖案是龍，稱為「上海工部大龍」，但它不是清朝政府發行的。

工部書信館創始於1863年7月13日，這是近代中國最早出現的新式郵傳遞信機構，並在漢口、廈門、天津等埠設立分館，訂戶每年交納一定會費，便可郵寄信函，這都是老外在使用。1865年8月，工部書信館仿照英國香港郵政總局的做法，首次發行了「上海大龍郵票」。郵票圖案為雙龍戲珠，面值分別為2分銀、4分銀、8分銀、1錢6分銀共四種，這是近代中國最早出現的郵票。

在中國官方認可的第一套郵票其實和中國官方只有半點關係。發行郵票的負責人也都是老外。1876年，清廷與英國簽訂《煙台條約》，同意英國人正式開辦郵政業，1878年初，郵政局設在海關轄下，由當時在海關任職總稅務司的英國人赫德（*Robert Hart*）負責，德國人德崔林兼辦郵務。1878年海關開始收寄中國公眾郵件，也發行郵票——大龍郵票，這是中國第一套正式郵票。至於是中國人還是老外所設計，至今莫衷一是。郵票面值1分銀、3分銀、5分銀，發行過三期。

1896年3月20日，大清郵政官局成立，所有開辦國家郵

上海工部大龍

中國第一套正式郵票——大龍票之一

中國的第一位郵政總監是英國人赫德

唐　乾陵壁畫上的宦官圖像

後一項最厲害，這份工作叫皇帝。簡單的說，朱元璋唯一
讀書識字和學寫字的機會，就是在當和尚的日子。所以在
故宮看到朱元璋的親筆朱批，真讓人覺得很勵志。一個文
盲家庭出身，只當過要飯和尚的人都可以把字練起來，把
思想邏輯化，成為一個國家的創始人和 CEO。我們還要為
自己的偷懶找什麼藉口？（原文刊於《藝術收藏＋設計》雜誌
2020年4月，151期）

萬人！他們甚至擁有數世紀前遺留下的特權，例如坐車可以不付車錢。

在韓劇《奇皇后》中有個很重要的配角朴不花，他其實不是虛構人物。《元史宦官傳》中記錄的朴不花是一位來自高麗的宦官，成為元順帝時的親信。這位中國歷史上第一位外國籍的宦官宰相，因為弄權玩法，把元朝折騰到七零八落。有人說，元朝的敗亡是因為這位宦官的緣故。明朝初年朱元璋時期，就有許多越南被閹掉的小男孩進宮。明成祖朱棣時，越南宦官阮安受到重用，甚至成為建設新都北京城的主管。大明王朝多次直接開口要求高麗、安南要進貢閹人，《明實錄》中記載洪武24年，一次就向朝鮮索要宦官二百名，朝鮮宦官這也使得越南、朝鮮的宦官人數和政治影響力不斷擴大。群體，使得他們不斷壯大。

當我在故宮看到文章開頭所提的朱元璋的御筆時，還真讓我開了眼界，臭頭洪武君認得字、會寫字嗎？朱元璋的本名叫朱重八，高祖父是朱百六，曾祖父是朱四九，祖父是朱初一，父親為朱四八，後來朱元璋把他爸爸改名朱世珍。從命名可以推敲，這家庭應該是文盲之家。過去許多人把兒子分別命名為「大狗、二狗、小狗子」，往往就是文盲的父母便宜之計的命名方法。

歷史上傳說，朱元璋的父親賣過豆腐，但母親最後是餓死的。朱元璋的二哥早夭、三哥早死、營養最好的大哥最後還是餓死的。而且爸爸、媽媽和大哥是在連續四天內，分別餓死的。所以可以理解他們家經濟狀況很差，孩子不可能受到好教育。朱元璋小時候放過牛，為了有飯吃去當和尚，因為有機會化緣。後來實在時局變化連寺廟都要關門了，朱元璋只好去當了兵，也就是去造反。所以他一生的工作經歷就是，放牛、和尚、叛亂份子。履歷的最

因為宦官擅權，皇帝成為傀儡，這和中國的東漢時期政治差不多。

日本學者寺尾善雄在《宦官史話》中，對於中國閹人的起源有過深入研究。他認為殷商社會剛開始雖有奴隸，但沒有閹人。而農耕民族為飼養野生動物，往往將牲畜閹割，他們把這一方法用在了統治異族身上。也就是把俘虜的異族人閹割，而後奴役他。寺尾善雄認為，這是閹人的開始，而且證據顯示殷商的閹人都是羌人。

德裔美國歷史學家魏特夫在1957年發表著作《東方專制主義》，他認為古巴比倫《漢摩拉比法典》裡所提到的稱為「季塞奎姆」的人，極有可能就是當時的宦官。他的推測還需要考古證實，如果是真的，那麼西亞最早的宦官應該出現在西元前12至15世紀之間。

從《一千零一夜》的故事裡可以看到阿拉伯帝國有大量宦官，當時的首都巴格達有白人太監！目前的研究顯示，阿拉伯帝國的宦官是依循拜占庭帝國的制度建立的，而第一批阿拉伯帝國的宦官，大多數是希臘人，也就是白人。當時的白人太監，稱為「*Selamlik*」。不過，後來最吃香的是黑人太監，因為他們人多勢眾，掌握了相當權力，這些太監掌管著後宮后妃們的日常生活。其實《可蘭經》禁止回教徒閹割，為迴避這一教義，鄂圖曼帝國的宦官原則上是使用異教外國人，所以黑人和白人宦官就比較多。宦官多數來源於戰俘、奴隸，或者從人口市場買來的。

唐代高僧玄奘西行所留下的紀錄顯示，古印的諸多國家都有太監，因為帝國的每一任君主都是妻妾成群，所以需要閹割的太監伺候，當時的古印度有些小國的宮廷宦官有的達到二萬人之多！印度在20世紀90年代初，大城市德里、加爾各答和孟買等，還有被閹割掉的宦官人數多達十

諭安南國王使至乃有陳情之辭云及彼所進闍人為使不
使朕觀情辭甚當初朕止知用人不聞遠遣持以彼中來
者遠行意欲致王高枕何期有失計校以卑臨尊以賤有
貴大有所不宜然所來聞者各懷父母之邦歲思一往是
以有所不免王欲絕師闍人不使往復兩聞以斷猶預是
來終不得歸乎時朕呂諸來者諸前昭視陳情云及以卑
臨尊以賤肩貴之道諭之使知王之所惡若是今後見有
省親懷舊欲歸師者仍作彼中未來之禮行於通國終不為
使何如諸闍者愿聲而諾無不悅哉使執以是諭王未審
果然乎朕嘗以格神之心合於臣民所以誠馳萬必欲神
交而志通彼人為使者如是故勅

明太祖御筆　諭安南國王

明太祖御筆　諭安南國王　明代釋文

成玉堂珠殿。其中南薰殿所有殿柱均為鏤空雕刻而成，在柱內空心處放置各種香爐，選用上等香料，使整個大殿看不見香煙，卻香氣四溢。晚年劉龑開始重用宦官，他認為大臣們都會為自己的子孫考慮，不會對他鞠躬盡瘁。只有絕嗣無後的宦官才能無後顧之憂而忠心耿耿。最盛時，他進用多達三百多位宦官大臣，這是歷史上的一項紀錄；而他的孫子更是奇葩。

明太祖畫像

　　南漢皇位傳至劉鋹時，他喜歡金斯貓，每天都和來自波斯的美女嬉戲作樂，可是他擔心周邊的人也喜歡金斯貓，所以把他爺爺劉龑的想法發揮到極致。劉鋹就下旨規定，凡是朝中重要職務的大臣、凡是透過科舉被錄取者，若要做官必須先淨身。有人趨炎附勢，自宮爭寵。這樣的風氣與規定，使得當地人們覺得，男人只有割掉小鳥，才能飛上枝頭。

　　中國的完整宦官制度建立是在東漢時候，但宦官不是中國獨有，西方在古羅馬時期就已經有宦官。明朝朱元璋派特務監視大臣，找藉口誅殺開國功臣。在古羅馬有一位暴君尼祿，他比朱元璋更早幹這檔祕密組織的事，他任命彼拉哥主持特務機構監視權貴和百姓，而這位彼拉哥就是宦官。東羅馬帝國時代，宦官占了政府部門大部分的職務，在當時的十八等官制中，他們可以擔任八級官職，還可當將軍指揮作戰。東羅馬歷史上的宦官尤斯塔修斯‧西米尼努斯和尼西塔斯，就是出名的海軍統帥。東羅馬帝國

沒小鳥的男人才能飛上枝頭當官

　　台北故宮有一項「職貢圖」大展，內容豐富，又有相當深度，若無人有效引導，我覺得走馬看花就可惜了，因此，我後來在電視《戴忠仁的國寶檔案》節目中製播四次專輯，引起很多觀眾的注目。「職貢圖」特展中有一區塊，展品只有書法而無圖畫，實在特別，仔細瞧瞧展件，就會發現那朱元璋的御筆有趣極了。在諭安南國王的紀錄中，朱元璋寫道：「云及彼所進閹人。為使不便。朕觀情辭甚當。初朕止知用人。不間遠邇。特以彼中……。所以誠馳。萬必欲神交而志通。彼人為使者如是。」也就是，當年的安南（現在的越南）曾經進貢閹童給明太祖，有些閹童長大後，甚至被朱元璋重用任命為明朝赴他國交涉的使節。

　　越南會進貢閹童，的確聽來匪夷所思，不過，越南有如此作法和更早的中國有關係。唐朝末年，政權分崩離析，於是五代十國興起，南漢是當時的地方政權之一，位於現廣東、廣西、海南三省及越南北部。在嶺南地區建立南漢政權的是劉龑，他原名劉岩，更名劉龑，是取「龍飛在天」之意。他生性苛酷，竟然自製刀鋸、支解、刳剔等殘酷的刑罰，行刑時聚毒蛇於水池中，讓罪人進去，取名叫做「水獄」。或是用錘子、刀鋸對罪人們進行穿鑿切割，血肉橫飛，哭嚎聲淒厲，劉龑聽了竟然開心到口水直落，更可笑的是當時的人們據此以為他是「蛟蜃」。

　　劉龑習性奢侈，將南海的珍寶搜刮為建材，建

賞的可能，因此偏向紅茶的白毫烏龍會被少數日本人收購，不會早於1936年。所以哪來的百年白毫烏龍或東方美人茶？維多利亞女王在1901年就去天國旅遊了，當然也喝不到這白毫烏龍。

19世紀的台灣烏龍茶海報

值得注意的是，台灣茶葉改良場公布東方美人茶的發酵度為60%，新竹苗栗地區茶農所製的發酵度則多達75-85%，至今為止，還是有茶農抱怨，茶改場的標準因比賽的原因誤導大家對東方美人茶的口味與喜好。茶改場比賽目的，一開始就是為外銷，尤其是以日本市場為關注焦點。而茶改場關注白毫烏龍的生產，一直到民國70年代才開始，在此之前，白毫烏龍其實是很少被重視，也才會有民國72年謝東閔副總統將白毫烏龍命名為福壽茶，希望能拉抬一把。

白毫烏龍或東方美人茶的確是一款台灣的好茶，但一百年前出現量產白毫烏龍的可能性幾乎不存在。而現在到處宣揚「台灣老茶」，沒別的原因，就是創造喝茶的新流行，以求獲利的商業作法，老茶、新茶都可以喝，但有些號稱「百年」的老茶，很可能和你一樣年輕的那款最好喝。（原文刊於《藝術收藏＋設計》雜誌2020年3月，150期）

英國政府取消了東印度公司對中國的貿易壟斷權。來廣州十三行貿易的英國商人，從原來統一由東印度公司組織而變為散商，英國政府特派官員與中國政府交涉商務事宜，使原來商人與商人之間的交涉轉變成政府間的交涉。

1857到1858年，印度發生反英運動的起義，這次革命行動，把東印度公司給革掉了。1858年，東印度公司從英國官方的文件中永遠消失，英國政府從此直接統治印度直至1947年。英國東印度公司於1874年1月1日解散，也就是說，英國東印度公司的茶葉生意，和台灣毫無關係（台灣當時的茶是轉運到中國大陸集中再出口），也沒有東印度公司特別向台灣北埔訂製的白毫烏龍的紀錄和可能性。此外，19世紀末和20世紀早期西方茶海報，出現烏龍茶時的英文都是「*Formosa Oolong Tea*」的字樣，沒有其他白毫烏龍等文字，也沒有台灣紅茶的宣傳海報。

之前提到，東方美人茶比較偏向紅茶口味。台灣也的確曾經是紅茶重要生產基地。大正12年（西元1923年），台灣總督府農業部由印度阿薩姆省進口茶籽，分別送到日本九州本土、平鎮茶業試驗支所、林口庄茶業傳習所、及台灣中部的魚池庄蓮華池藥用植物試驗地（就是現在的魚池分場）試種，只有蓮華池試種成功。大正14年（西元1925年）開始在台中州新高郡魚池庄大量試種茶樹，茶葉經採摘試製後送到倫敦參加評鑑，獲得「香氣佳，具有過去台灣茶所沒有的特質」的評語。這是唯一從台灣產出的茶葉在英國接受評鑑的紀錄，但時間不到百年，而且茶種是阿薩姆紅茶。

昭和11年（西元1936年）才正式成立魚池紅茶試驗支所，以發展台灣中南部紅茶之生產為主要任務，也從此開啟魚池紅茶產業的發展。日本人的消費也是趕流行的，當紅茶開始熱門後，誤打誤撞的白毫烏龍才會有被日本人欣

使從1908年開始量產茶葉，也是烏龍茶，而非膨風茶。

　　我們再來談談歷史上另一個有影響力的東印度公司，就是不列顛東印度公司，也就是英國東印度公司。這個公司在1711年於澳門建立了一個據點從事茶葉買賣，但和台灣無關。這公司厲害，有自己的軍隊，正因為他們的存在，所以有了後來歷史上的鴉片戰爭。19世紀中葉的英國東印度公司統治世界五分之一人口。當他們勢力日漸龐大，讓英國政府坐立不安了，為避免它坐大而尾大不掉，

台灣收藏家收藏的老東方美人，但具體年代苦於無確實證明，僅能模糊判斷。

台灣收藏家102年
的優良獎膨風茶

茶，被茶農送到台北賣了高價，這個偶然的事件，發生在
日據時代後期是比較可信的。現在茶農可以到台北的小農
市集擺攤，以前茶是只能交給日本人的茶葉販賣所去處
理，也只有如此，才可能一次交易就能賣光所有的成茶，
也才讓當年北埔的茶農吃驚不相信，評為「膨風」（吹
牛）。

　　馬關條約在1895年讓日本有權利統治台灣，但台灣人
的抵抗讓日本人吃足了苦頭。1907年（明治40年）11月，
台灣新竹北埔漢人何麥榮及賽夏族人共一百五十餘人攻打
日本警察。當時的北埔支廳廳長、郵電局長，甚至還有一
些日本幼童都被殺了。日軍派兵從新竹到北埔鎮壓，當時
日軍指揮官告訴北埔莊莊長徐泰新，如果抓不到這些抗日
分子，就要殺光北埔莊所有村民。1907年12月23日，抗日
人士全部被日軍處死於內豐地區，這是著名的北埔事件。
這段抗日過程，間接說明北埔地區要能成為日本人重視而
且有秩序的茶業生產，已經是1908年後的事情了。而且即

公爵殿下、鄧巴頓伯爵與基爾男爵。梅根在2018年5月跟哈利王子結婚後，獲得了薩塞克斯公爵夫人殿下的稱號，但女王高明的切割，讓哈利夫婦獨立生活，不再代表皇室，所以他們夫婦將不再能使用殿下頭銜，而是僅僅被稱為薩塞克斯公爵哈利、薩塞克斯公爵夫人梅根，也就是哈利不得使用殿下頭銜或是自稱「殿下」（*HRH His*或*Her Royal Highness*）。這在商業上對哈利夫婦有重大影響。哈利夫婦原來計畫的「薩塞克斯皇家」（*SUSSEX ROYAL*）品牌，將無法在任何電影製作、時尚、廣告或其他希望從事的事業中使用殿下尊稱，這是主導獨立的梅根史料未及的。由此例可以想見一款來自台灣的茶，想要獲得英國皇家的命名，哪可能像一般人說得如此容易。

　　陶德是英國人，如果能大量販售白毫烏龍的話就不會鎩羽而歸，回去英國吃自己。同時，陶德當年外銷台灣烏龍茶時，美國是更重要的市場，不過，翻遍美國公司檔案資料，目前都不曾見過在百年前有「福爾摩沙白毫烏龍」！東方美人茶的口感比較接近紅茶，而迥異於傳統烏龍茶。所以白毫烏龍不能在外銷市場上取代「福爾摩沙烏龍」。而依照西方人當時飲用紅茶的習慣，如果您喝過東方美人茶，您覺得當時的老外會去專程買東方美人茶來加牛奶、加糖飲用嗎？

　　再者，如果一百多年前，陶德有販賣白毫烏龍而且暢銷的話，中國大陸的茶商一定會隨市場跟進，但是從未有過這樣的茶款製作出現在中國大陸。要明白，東方美人茶是因為遭小綠葉蟬叮咬，而形成的特殊茶款。而小綠葉蟬原來在茶農眼中是一種害蟲，這種小蟲可謂到處都有，不是台灣獨有，但中國大陸利用小綠葉蟬叮咬茶樹葉去製茶，5000年來現在才剛剛開始。

　　東方美人茶的前稱叫「膨風茶」，是因為沒有人要的

的中國大陸福建茶商外銷生意愈做愈火，把陶德打垮了。如果不是陶德後來因為叔叔過世，讓他繼承一筆金錢，得以買船票回到故鄉英國的話，陶德極可能窮死在台灣。

　　過去我曾經在其他文章中提到，維多利亞女王根本沒喝過東方美人茶，也當然不可能將所謂白毫烏龍賜名為東方美人茶。更何況英國皇家賜準同意商業用品為皇家御用品及給予命名，都有完整官方記載，絕非興之所至而為。前一陣子，英國哈利王子和太太梅根悄悄以皇家（*Royal Family*）之名登記了包括報業在內的營業登記，結果被《每日電訊報》發現而予以報導。在哈利夫婦發表想獨立生活的聲明後，英女王不久便以「尊重」之名讓他們離開王室。哈利王子原來在皇家的完整頭銜是薩塞克斯

19世紀的台灣烏龍茶海報

百年老茶可能年紀和你一樣年輕

20世紀初在英國販售的台灣烏龍茶有單一口味和調和口味的烏龍

今年大年初二，有朋友微信拜年還夾帶著一張照片拷問我，是否喝過這款百年的白毫烏龍？也就是東方美人。

那張照片就是一杯茶，上面標示著「東印度公司百年白毫烏龍茶」。這茶可能是不錯喝的茶，但只要是真的台灣人一看這照片就該知道內容有問題（只有高喊愛台灣的例外）。如果是英國人見了也會知道這照片擺明了瞎說。至於日本人嗎？應該會彎腰說聲「SUMIMASEN」，就默默離開了。

你問我Why？

史上有影響力的東印度公司，一為荷蘭東印度公司（簡稱VOC），成立於1602年3月20日，是為向亞洲發展而成立的特許公司。荷蘭人占領台灣期間，賣過台灣的砂糖、鹿皮、鹿肉、鹿茸、籐、白米，就是沒有茶。當時台灣還沒有商業化地種茶呢！因為紅毛荷蘭人在1662就被鄭成功打跑了。台灣的烏龍茶產業化，一直要到1867年後，英國人約翰·陶德的寶順洋行，從廈門與福州引進製茶師傅到台灣精製烏龍茶，並且外銷美國；不過當時陶德和所有的人都沒聽過「白毫烏龍」此一名詞，因為白毫烏龍是小綠葉蟬叮咬過後烏龍茶的瑕疵品或變異品，在當時不會有人刻意去生產這種無法外銷或無人收購的茶製品。

很多人沒有注意到，約翰·陶德固然對台灣的茶產業有莫大貢獻，但他沒有因此賺到大錢。後來

瑙珠、玻璃珠、青銅器模具、整套工藝技術或產品都開始銷入台灣。雖然台灣開始接受金屬器文明洗禮的時間，比其他文化晚了一千年，但衝擊和變化仍是巨大的。

台東太麻里溪南岸的沿海平原區有舊香蘭遺址，依據考古學家的發現，那裡在二千年前很可能是台灣最繁榮之地。舊香蘭人很可能是台灣第一批從海外輸入玻璃珠與製作金屬器的人群。舊香蘭遺址出土上萬顆單色玻璃珠，這類珠子從印度、斯里蘭卡、印尼到中南半島都有生產。透過對玻璃珠的鍶同位素組成分析，舊香蘭遺址的琉璃珠並不是利用當地的石英砂製造的，其成分反而和東南亞地區的玻璃珠相仿，因此應是舶來品。

專家推斷，二千年前的舊香蘭人懂得製作較堅固的夾板船載運貨物進行長距離航行，他們從東南亞島嶼出發，沿著菲律賓島鏈北上，在看到台灣第一個海岸平原後就定居下來，也有可能是這些人帶來了台灣所沒有的技術和舶來品，與早已定居的舊香蘭人貿易交流。這種交流物品除琉璃珠外，還有鐵器、陶器等。這些五彩繽紛又實用的器物，後來又輾轉進到台灣其他地區，最後被「古台灣人」完全接受，並且常期使用了千年之久。

那一天我離開位於偏遠八里的十三行博物館，自行駕車返回車水馬龍的台北市區時，心想台灣玉的外銷和琉璃珠，都可視為古代全球化的一部分，但全球化卻「消滅」了台灣在地的玉文化。（原文刊於《藝術收藏＋設計》雜誌2020年2月，149期）

驗，都是台灣玉！有趣的是，越南北部雖然地理位置離台灣較近，但是沒有台灣玉。此外，在越南南部及泰國南部的遺址發現了大量台灣玉的玉料，其中有許多是廢料，這說明當地可以製造玉器，也就是說，當時的台灣玉匠已經飄洋過海去「海外設廠」了。中央研究院地球科學研究所的飯塚義之博士曾向東南亞各地博物館索取各國出土的玉石，透過電子顯微鏡調查玉石的鋅含量，發現菲律賓的呂宋島、越南中部及泰國曼谷等十三處地方出土的耳飾和手環等裝飾品，是由台灣產的玉石所製造，因為台灣玉石的特徵是鋅含量特高，所以科學已經證明，海洋不是古代台灣人的障礙，而是一個大通路。這是到目前為止，全世界所發現涵蓋地理區最廣的史前海上貿易活動，分布範圍從菲律賓、越南、婆羅洲到泰國南部，海上航程長達3000多公里。

　　台灣玉的發展曾經如此繁榮鼎盛，何以沒落？簡單的說，就是「古台灣人」和現代台灣人一樣都喜新厭舊，也和現代人一般喜歡舶來品，台灣玉最後被琉璃給打趴了。

　　台灣進入金屬時代比較晚，當中國大陸地區的航海技術進步後，海洋既然是外銷台灣玉的通道，也就可以成為進口商品的途徑。所以2000年前，台灣進入鐵器時代，瑪

左圖　菲律賓出土的〈雙頭獸〉是台灣豐田玉

右圖　菲律賓的玉器文物〈三突起耳飾玦〉

在今日科技發達時代要複製，都很不容易，但這是2500年前的台灣本土玉器。目前為止，已知的資料顯示，有三件「人獸形玉耳飾」。除史前館典藏外，一件保存在台灣大學人類學系，一件為私人所收藏。私人的藏品資料所知不多，台大的藏品應是最完整的一件。史前博物館的「人獸形玉耳飾」在史前時代就已斷成兩半，器身上還有兩個修補孔。這件玉器並非經由正式的考古發掘獲得，而是在民國73年進行鐵路車站調車場引道及暗渠的挖掘工程時，突然發現有史前文物，當時台東縣政府派人到現場搶救而得。

綠色區域顯示臺灣玉器交流範圍（採自洪曉純等 2012）
The distribution of Taiwan Jade (green area)

史前時代台灣玉器外銷的範圍 拍攝於十三行博物館

　　台灣新石器時代的玉器內銷可謂遍布全台，這種銷售網的建立，實在令人吃驚，不僅有海路，同時也有翻山越嶺的陸路通商，這也顯示當時的「台灣人」是「玉癡」，當你習慣以為玉是中原文化的象徵時，對這種台灣玉文化發展勢必感到驚訝；更讓人無法想像的是，4000多年前台灣玉已經開始外銷了。在距今約4000至2500年前，一些卑南文化型態的耳飾玦、管珠、鈴形玉珠、玉環等，已經在今天菲律賓的呂宋島及巴拉望島出現。這些玉器都是成品輸出，可能是台灣的史前先民搬家遷居帶過去的。

　　台灣太麻里的舊香蘭遺址及蘭嶼出現過「三突起耳飾玦」，但是在距今2500至2100年前，菲律賓呂宋島、巴拉望島、婆羅洲、越南中部和南部、柬埔寨南部，甚至遠到泰國南部都出現了「三突起耳飾玦」，這些玉飾經過檢

180

擠壓碰撞的高溫高壓，在地底產生黑色片岩與蛇紋岩，岩層中的矽酸鹽、鈣及鎂進產生質變，而形成玉礦。台灣玉屬於角閃石類的閃玉，也就是軟玉，硬度在6至7度間。台灣玉呈翠綠或墨綠色，玉石通常摻有鉻鐵礦，而出現點點的黑斑。因為板塊運動隆起，使玉礦出現在花東縱谷北段壽豐鄉的荖腦溪上游山區，那裡是全台唯一玉礦產地。

民國83年，台灣的考古專家在花蓮鹽寮，發掘出一個完整的立體動物蛙型玉飾，長3.64公分、寬2.7公分、厚1公分，造型特殊仿蛙形，一面具有一雙圓形大眼，足部略呈「几」形。這件玉器目前典藏在台灣史前博物館，不僅被政府公告為國寶，而且曾經在民國104年成為主題郵票之一。這件3500年前的玉器，充分顯示當時台灣玉器品質精良，技術精湛。

鹽寮遺址出土的國寶〈蛙形玉飾〉

花蓮鹽寮遺址位於台11線14公里處，屬花岡山文化。在新石器時代末期，聚落瀕臨花蓮溪口與太平洋的花崗山文化人，不但精於製作玉器，並依靠精良的航海技術，能夠駕船穿梭於台灣東海岸南北兩側，進行跨地域的玉器交易。花蓮縣萬榮鄉有個支亞干遺址，地表上遍布玉廢料及半成品，考古學家在這裡發現許多石料有切割的痕跡，還有大批切割下的邊角料，因此這裡應該是當時台灣玉器的生產製造中心。

而台灣玉器的代表當屬卑南文化。台灣大學考古隊在卑南遺址發掘時，出土的玉器達4600件以上，其中有3900件出自墓葬。顯示這些玉器在生前及死後都是卑南文化人的最愛。卑南地區距離花蓮豐田的玉礦區有100多公里，這在古代當然是遠距離。但是卑南文化人卻擁有全台灣最多也最優質的玉器，而且持續了1000多年！

國立台灣文化史前博物館有一件「人獸形玉耳飾」，長7.01公分、寬3.96公分、厚0.45公分、重16.7公克，是以墨綠色的半透明台灣玉磨製而成。這種超薄的玉雕，即使

台灣外銷最久的產品──玉器

「台灣外銷最久的產品是玉器」，這個標題一定讓許多人認為我昏頭了。我沒醉，我講的是真言。而且台灣玉外銷開始於4000年前！2019年10月，當我採訪十三行博物館製播專輯時，發現我是個台灣玉文化的白癡。

中國人是愛玉的民族，但是過去談玉，絕大部分的焦點都放在中國大陸各地區的玉發展。台灣島上的玉文化有悠久的歷史，而且影響及分布區域之遼闊都被忽視了。從現在的考古發現，台灣史前的人們使用玉石製作器物，可以追溯至西元前5500至4500年的大坌坑文化。大坌坑文化的命名來自新北市八里鄉大坌地名，年代推測在距今7000至4700年間。大坌坑文化是台灣新石器時代最早的文化，值得注意的是這個文化系統廣泛分布於台灣全島各地，以及廣東、福建的沿海地區。

「美石為玉」是中國人的長期觀點，而西元前5500年，就有「台灣人」在河床撿拾從山上滾落的玉原石，以製作斧、錛、鑿等工具。當然台灣沒有和闐玉，而台灣玉的故鄉是在花蓮壽豐鄉豐田地區。之所以會有台灣玉，是數百萬年前，海洋板塊

卑南遺址人獸形玉玦

裝正土茄楠珠
子的錫盒

　　因人為開發之故，幾乎已經不生產沉香了，你想愛用國
貨也沒得愛了。

　　我去故宮看「茄楠天香」展覽不下十二次之多，現
在最想看的就是那塊『油通通』的錦袱，我真的覺得那
塊全世界最值錢的抹布，可以開闢專區展出，每隔一個
月，收費開放聞香兩小時，應該會大排長龍，你覺得
呢？（原文刊於《藝術收藏＋設計》雜誌2020年1月，148期）

市場上以沉香製成的手串和念珠到底有多少是真貨，一直是很多人關心的議題，這也就是說，沉香珠子值錢。台北故宮的茄楠珠子直徑可達2.2公分！真是讓人夢寐以求。講到沉香珠子，我在故宮尋尋覓覓許久，終於看到和珅進貢給乾隆的一串茄楠珠子，共有一〇八顆，直徑並不算大，而且是毛珠，也就是還沒有加上翡翠或珊瑚佛頭等配件，但是擺在故宮展間和其他珠串比較，和珅進貢的茄楠朝珠很明顯比較黑亮。這和珅真有一套，也難怪嘉慶皇帝上台後一定要把他幹掉。

　　目前大家都以越南產的沉香為上，可是這次我在故宮看見一個盒子貼著「正土茄楠十八子」的標籤，詢問後方知，正土指的是中國出產的茄楠，清代認為最好的地方是海南島，而越南所產被視為洋貨。清代皇帝還是以「國貨」至上，這倒是我首次了解，現在海南島和廣東等地，

和珅進貢乾隆
的茄楠珠串

曝光在多出版品上。這件作品高度有26.5公分！整體器型仿製西漢角形玉杯，以鏤雕與浮雕刻出鳳紋、螭紋與龍紋，在鋪首上方刻有「乾隆年製」隸書款。按照故宮專家的說法，這件物品已經不像木質物件，有可能是整塊油脂的糖結！它有一塊錦袱包著，包了二百年後，現在台北故宮發現，這錦袱滿布油漬，他們還深怕被外界誤會是錦袱因保存不當而汙損了。由此可見這件作品「含油量」之豐富。

有趣的是，從檔案可知，〈雕伽楠木螭虎龍尾觥〉被裝在錫製的屜匣內，屜下還裝著蜂蜜！這是過去所謂「養香」的方式，以蜂蜜和著香粉，將要養的沉香製品放在蜜粉上端。從清宮的〈雕伽楠木螭虎龍尾觥〉和幾件配飾有相同作法，可知這古代傳說是真的。

2013年，中國嘉德香港秋拍上來自日本藏家舊藏的「上上金品伽羅貢香」賣了1840萬港元。兩個月後，上海的一場拍賣，有3460克的「奇楠王」，以2990萬元的價格成交。這些市場交易，使得沉香料價格高高在上。後來香港拍賣出現了一根沉香木，形狀優美，器型碩大，賣了將近1億新台幣。後來我得知是一位朋友得標，三個月後，我連絡他希望能拍攝這件物品，他告訴我已經被買走，送到中國大陸加工做成手串和念珠了，此事我一直引以為憾。至今市面上也未出現這麼成材又漂亮的沉香木。但讓我感到意外的是，台北故宮這次茄楠天香特展，只不過是拿出一部分典藏品公開展覽，但整個故宮藏品中只有一件沉香木！我和侯怡利科長討論此事，她從檔案及清冊中分析，當時搬遷文物時，選件都以藝術品為主，原料都不在考慮之內，唯一例外的是犀角。這對我是個重要的訊息。也可看出清代皇室和當今玩香人士因為擁有資源的差距，而出現極大不同的玩法。

不僅有玉、磁、銅及琺瑯等不同材質，而且很多都是成套，或是能夠組合搭配成套。這種「造辦處」的作品，在外界罕見，能擁有者不過只有一兩件，但清宮內的數量驚人，從故宮的標籤可以看出，有些香具是來自承德避暑山莊，顯見皇帝所在之處，都為其準備大量玩香器具。

故宮「茄楠天香」特展中「天香」二字，取自北宋丁謂所著《天香傳》，這是中國最早針對沉香所作之專著。而「茄楠」則是從明代開始被視為最高等級的沉香，現在民間也有奇楠的名稱。古代皇帝室重視的香料有三種：麝香、龍涎香、茄楠香。前兩種來自動物，茄楠則是由瑞香科植物所成。

一般認為茄楠沉香與熟結沉香是共生體，但茄楠是油脂在醇化的過程中產生質變，形成與沉香完全不同的新物質。茄楠往往是香樹被螞蟻或野蜂築巢其中，蟻酸或野蜂等昆蟲所產生的分泌物遺漬在沉香油脂中，逐漸被香樹活體吸收，在真菌的作用下，兩種物質濡染醇化，逐步生成的沉香。茄楠分有生結和熟結兩類，生結在香樹活體上形成。熟結是醇化過程不斷累積，導致香樹從根部或枝幹部位折斷，被埋在土中繼續醇化反應，這種自然生成概率低，所以珍貴無比。

從目前的資料顯示，清宮用的香只選取茄楠，獲得原料後，找來宮內的專家鑑識，確認是茄楠後才入庫。這只有皇家才能做到。宋人吳自牧在筆記《夢粱錄》中寫到：「燒香點茶，掛畫插花，四般閒事，不宜累家」，這說明玩香是敗家第一名，從有歷史紀錄以來，玩香就是有錢人的玩意兒。南宋就記載沉香「一兩之值與百金等」。只玩茄楠，當然就是皇帝專屬。

即使沒有收藏竹木牙角類古代工藝品的朋友，也可能會對乾隆〈雕伽楠木螭虎龍尾觥〉有印象，因為它曾大量

訪時的説明，讓我有衝動想把玻璃窗敲個洞，聞個究竟。侯科長清清喉嚨平靜地説：「外頭的東西都要燒，故宮的東西不燒都很香！」你聽聽，是不是皇室氣派！？

市面上有關沉香的商品，都是以公克計價，我發現台北故宮豐富的茄楠收藏都沒有重量紀錄。但擺件都碩大非凡。其中〈雕茄楠木香山九老〉的尺寸就長12公分、寬9公分、高18公分。有「乾隆辛酉年小臣楊維占恭製」刻款，這是非常少見的款識。因為楊維占的功力主要是刻象牙製品。故宮侯怡利科長説，這件作品過去曾多次出國展覽，大家都將它視為雕刻品，忘了它是沉香材質。而且香味濃郁悠長。值得注意的是，這件作品在清宮檔案的記載出現於乾隆六年，但竟然是清宮對於沉香類雕刻擺件最早的紀錄！

目前也很難判斷，哪些茄楠收藏是從明代就已經存在。康雍乾三位皇帝都會玩香，但是他們對於香所留下的文字紀錄很少。即使四處題詩的乾隆和留下千萬字硃砂批示的雍正，都很少寫有關於玩香的事。這和現在我們看到清宮留下的大量玩香道具與香製品是相矛盾的。以台北故宮這次的「茄楠天香」特展中的品香香具而言，展出許多爐瓶盒三式一套的香具。爐用來燃香，盒是貯存香料，瓶內插著鏟香灰的鏟、箸等。

上圖　雕伽楠木螭虎龍尾觥（國立故宮博物院提供）

下圖　雕茄楠木香山九老（國立故宮博物院提供）

故宮最值錢的抹布

通常你應該不會出示家裡廚房的抹布於眾人，可是如果當故宮也不願意*show*他們的織錦包袱，理由是上面的油漬濃到像抹布，你會不會覺得奇怪？

日前我到外雙溪的國立故宮博物院採訪錄製

銅胎畫琺瑯黃地番蓮紋爐瓶盒組（國立故宮博物院提供）

「茄楠天香」專輯，策展人告訴我故宮包裹沉香雕件的錦袱，「油」到會讓人以為是抹布！我連聲問：錦袱在哪？策展人說：「**不敢拿出來展示，怕被誤會。**」我瞪大雙眼，很市儈地想，那應該是故宮，不，很可能是全世界最值錢的抹布。

沉香的形成是因為沉香樹受傷，而自然在受傷處分泌樹脂，然後樹脂與大自然界的真菌相遇發生變異，產生油脂，這種油脂與「沉香樹」木質部分凝結後，就是沉香。而沉香的珍貴差別就在於油脂含量，價格可能一個是天花板，一個是地板。

每回到故宮錄製節目時，我都有一個困擾，故宮一直不同意我們打燈光（其實現在科技進步，都是無害的冷光燈了），所以都讓受訪者的幽暗臉龐，看來像在「藍色蜘蛛網」講鬼故事一般。這回除了燈光問題，還有味道的困擾，因為現場都是密封櫥窗，完全聞不到沉香氣味，所以我連做個深呼吸，享受迷人沉香味的機會都沒有，只能「乾聊」。不過，在無味的氛圍下，故宮侯怡利科長受

唐　鎏金蓮紋銀盌特寫

Supercomplication」和其他合計拍賣價約8500萬美金的文物質押給蘇富比抵債。2014年11月9日，謝赫‧沙特王子突然在倫敦宅寓過世，對外界公布的消息是死於「自然因素」。享年四十八歲。就在王子過世後不到四十八小時，那只「百達翡麗Henry Graves Supercomplication」在日內瓦蘇富比以2400萬美金（約7.2億台幣）拍出。一次能倒帳至少七家國際拍賣公司恐怕也是一項紀錄。（原文刊於《藝術收藏＋設計》雜誌2019年12月，147期）

這批戰利品就是紐約佳士得「金紫銀青─中國早期金銀器粹珍」專場的拍品。那一陣子，他在各拍賣公司的牌號都是「090」。只要他登記參加拍賣，拍賣公司就可以準備慶功宴了。

2012年，國際藝術市場天搖地動，因為謝赫·沙特王子突然兩手一攤說，沒錢付帳了！當時蘇富比的呆帳有3000萬英鎊（近12億新台幣），邦瀚斯的呆帳有430萬英鎊（約新台幣1.7億）。另外，被倒帳的還有五家大型拍賣公司，國際上的大古董商和大畫商有多少人「中彈」則無法確切估計，但市場只能用哀鴻遍野來形容。

倫敦法院下令凍結王子的資產，蘇富比軟硬兼施，讓王子拿出世界最貴的錶「百達翡麗*Henry Graves*

唐　鎏金蓮紋銀盌

消息傳出後，倫敦各大古董店、畫廊、拍賣公司把所有人馬都召回來，大陣仗地待命等候王子的光臨。當然鋪紅地毯，放滿鮮花，這種風光排場只有好萊塢拍片時才能比擬。

謝赫‧沙特王子曾經是高端藝術產業界人見人愛的好顧客。2000年，謝赫‧沙特王子喜歡德國漢堡攝影師兼收藏家維爾納‧波克爾貝格（Werner Bokelberg）一百三十六張老照片的收藏，他爽快地一次就付了900萬英鎊（約新台幣3.55億）！2002年，他在佳士得拍的一件俄羅斯復活節彩蛋，成交價是500萬英鎊（約新台幣1.97億）。同年，美國博物學家、畫家約翰‧詹姆斯‧奧杜邦編著的一套書《美國鳥類》在佳士得上拍，被王子看上，他好不手軟地花了460萬英鎊（約新台幣1.81億）買下。佳士得一件羅馬時代的維納斯大理石雕像，因為雕刻細膩、神態優雅，當時市場預期價格可望達300萬英鎊，謝赫‧沙特王子出手以790萬英鎊（約新台幣3.11億）得標。2003年，英國維多利亞與亞伯特博物館開會決定要從拍賣場買下一件罕有的蒙兀兒鑲珠寶酒瓶，但這間國立博物館就算有政府撐腰也買不過這位中東王子。謝赫‧沙特王子以300萬英鎊（約新台幣1.18億）代價成為新主人。然後，他又慷慨地免費借給維多利亞與亞伯特博物館去辦特展。這樣的財神爺誰不愛呢？。

謝赫‧沙特王子從1999年起擔任文化部長，他不僅掌握政治權力，同時也是當時全世界十大收藏家之一，更因為他的「購買力」，使他成為全球藝術市場最有影響力的人士。2005年，他卸下部長職務，但旋即被軟禁起來，有人檢舉他涉嫌在為博物館購買藏品時，以假發票虛報公帳，中飽私囊。不過，很快他就獲得人身自由，卡達當局並沒有起訴他。

謝赫‧沙特王子蟄伏一年後，重返國際拍賣場。大家都開心這位王子財神爺又來造福藝術市場了。2008年，他親自到佳士得舉牌，一口氣將一場專拍的拍品「掃買」了九成。

右頁圖　西元前6世紀末／前5世紀初　金嵌綠松石鏤空蟠虺紋刀鞘首

168

重的銀塊錘鍊出雛形，然後放在底座或模具上錘打，塑造優雅的蓮瓣形狀。盌內花瓣之間雕刻象徵財富和好運的雀鳥和牡丹圖案。估價是200萬美元，落槌價290萬美元，成交總額 349萬5000美元（約新台幣1億900萬元），是全場成交價最高者。

元　金刻纏枝牡丹紋龍首柄盃

成交價次高的是一件元代金刻纏枝牡丹紋龍首柄盃，估價為60至80萬美元，落槌價為210萬美元，成交總額是253萬5000美元。拍品511是拍賣價季軍，那是西元前6世紀末至西元前5世紀初的金嵌綠松石鏤空蟠虺紋刀鞘首，成交總額為59萬1000美元。

排名的前三件就可以看出，卡達王子謝赫・沙特（Sheikh Saud）當年買東西的氣魄。謝赫・沙特王子是現任卡達國王的表弟，他曾擔任卡達的文化、藝術和遺產部長。今天卡達的重要大學、藝術學院、圖書館、貝聿銘設計的伊斯蘭藝術博物館都是這位王子的政策。伊斯蘭藝術博物館也是貝聿銘的最後一件作品。謝赫・沙特王子為這博物館購進藏品就砸了超過15億美金（約新台幣465億）的經費。因此，這座年輕的博物館已經是國際第一流的博物館。

謝赫・沙特王子本身也是收藏家，他曾經被譽為全球最富有的收藏家。他的收藏不只伊斯蘭藝術品，還包括超跑、名錶、攝影作品、古董家具還有中國古董。從學者到業者都稱讚他品味超群，眼光獨到。當然市場人士最愛戴他的是「王子的豪氣」，只要他看上的，就非買到手不可。因此，拍賣場曾經出現過「決鬥」的場景，一件本來是幾千美金或幾千英鎊的拍品，他的代理人拼命和人對舉，最後拿下王子要的拍品時，拍賣現場螢幕的成交價已經是七位數了。

謝赫・沙特王子在倫敦有豪宅。每當王子到倫敦的

中東王子的金生金世

　　不久前，我去了金瓜石黃金博物館採訪錄影，不能免俗地去摸了現場那塊大金磚。十五年前，我去參訪剛開幕的黃金博物館時，那塊220公斤的金磚市價是1億多，現在已經是3億多了。而今年9月，佳士得一場金銀器專拍，其中一件只是鎏金的銀盌就賣了超過新台幣1億元。

　　2019年9月12日，紐約佳士得進行「金紫銀青──中國早期金銀器粹珍」專場拍賣。之前，佳士得在全球各地的宣傳都稱這批拍品是來自約翰‧卡爾‧坎普（*Johan Carl Kempe*）博士的收藏。坎普博士是一位瑞典造紙工業鉅子家，他喜歡中國藝術，收藏了珍罕金銀器，品質精細挑選和品類覆蓋之廣度，是藝術拍賣場上前所未見。佳士得的宣傳沒有錯，但其實坎普博士這一批金銀器藝術品早已三次轉手，最後一位的收藏家在藝術市場是「喊水會凍」的實力派人物，他是已故的卡達王子謝赫‧沙特（*Sheikh Saud*）。

　　這次拍賣的封面拍品是唐代局部鎏金花鳥紋蓮瓣式盌，造型碩大精美，直徑有24.5公分。此盌由一塊厚

左圖　卡達的伊斯蘭藝術博物館

右圖　黃金博物館的220公斤大金磚

磁器口校舍中保管。

抗日勝利後不久，國共內戰開始，風雲變色的速度很快，六十八箱河南博物館的藏品都送到重慶機場，準備運到台灣，其中三十八箱，共七類四千九百九十九件，順利抵達台灣，寄存於國立中央故宮博物館聯合管理處。當時由河南籍的中央民代及有關人士，共同組成「河南省運台古物監護委員會」負責監護。這些人士多為一方碩彥，例如李敬齋、張鴻烈、董作賓、何日章等人。還有三十箱河南文物被留在重慶機場，中共接手送回到河南開封，其中有不少重器如蓮鶴方壺、蟠螭紋曲耳銅鼎、蟠龍紋編鐘等。

民國44年當時擔任教育部長的張其昀先生，成立「國立歷史文物美術館」，是政府遷台後開辦的第一所公共博物館。立意甚好，但是當時的政府國庫空虛，根本沒經費採購典藏，所以是一座「真空館」。第二年，教育部撥交戰後日本歸還古物，以及搶運來的三十八箱河南博物館所藏文物，成為館藏重要基礎。民國46年10月10日，國立歷史文物美術館正式更名為「國立歷史博物館」。在民國年間，靳雲鶚、孫殿英、黨玉琨是三位曾因挖古墓而出名的軍人，但只有靳雲鶚挖墓沒有中飽私囊，並且和他的主子吳佩孚共同將先人的文物留給了國家機構。沒有這幾位軍閥，焉有史博館？

日前，新聞報導有立委批評政府人事酬庸行徑誇張，到處是肥貓，這也讓我想到吳佩孚。他擁有千軍萬馬，掌理過幾省地盤，但他沒有積蓄，也沒有田產。曾有一位吳佩孚的老朋友，操守能力並不好，但就是敢。他提筆向吳佩孚求官到河南當個縣令，吳佩孚在條子上批道：「豫民何辜？」意思是河南老百姓有什麼罪過？要你來害他們？

吳佩孚曾自撰對聯：「得意時清白乃心，不納妾，不積金錢，飲酒賦詩，猶是書生本色；失敗後倔強到底，不出洋，不走租界，灌園怡性，真個解甲歸田。」和當代的部分官員相比，誰是老粗？（原文刊於《藝術收藏＋設計》雜誌2019年11月，146期）

招待」。

前後約四十天的挖掘工作結束後，器物送到開封，而靳雲鶚在出土地點立了一塊石碑以示紀念，碑名為「河南新鄭古器出土紀念之碑」，這石碑據説目前還在河南新鄭市博物館，但我尚未確認。

吳佩孚顯然有洞燭機先知明，一年多後，市場上又出現新鄭大墓的銅器等文物交易，這是李銳之前私藏的。河南督辦胡景翼在開封的王姓古董商住宅中又搜查出銅鼎四件，後來河南司法單位追回一件銅甬鍾，但該王姓古董商竟還是魔高一丈偷藏了一些文物，並且全部私下賣出。

在之後的軍閥互鬥中，馮玉祥取得勝利。1927年在馮玉祥強力主張，以新鄭大墓發現的文物為基礎創立了河南博物館，隸屬於河南省教育廳，並且在1928年的10月10日辦了第一次展覽，這是中華民國早年最成功的博物館。盧溝橋事變爆發，全面抗日後，國民政府將原河南博物館所藏文物精選珍品五千六百七十八件、拓片一千一百六十二張、圖書一千四百七十二套（冊）裝六十八箱，運往漢口法租界，租房子保存。漢口淪陷前，這批文物又被轉移至重慶中央大學

左圖　新鄭大墓出土，台灣最大的鑄鐘，重130公斤。

中圖　新鄭大墓出土，蟠龍方壺，指定國寶。

右圖　新鄭大墓出土，獸形器座，孤品，暱稱天線寶寶，指定國寶。

己有是正常的。直到駐守鄭州的北洋陸軍第14師師長靳雲鶚獲悉此事後，派副官陳國昌前往李銳家告訴他：「**古物出土關係國粹，保存之責應歸公家**」。靳雲鶚的想法在當時是先進的，而李銳是純粹惹不起有槍桿子的人，因此把挖到的二十多件古物全部上繳。想必李銳當時認為這些千年寶物會被靳雲鶚獨吞，但接著靳雲鶚又把李銳已經賣出的三件銅鼎以原價購回，統一保管。

靳雲鶚是山東省濟寧州人，他畢業於保定速成參謀學堂，原來是皖系的軍官，民國9年直皖戰爭皖系敗北，他轉投直系，成為吳佩孚的手下。民國12年，他升任第14師師長。靳雲鶚將新鄭李家樓挖到文物的事，拍了電報報告吳佩孚。吳佩孚曾是晚清秀才，有相當的文化基礎，他一度是北洋軍閥實力最雄厚的首領，人稱其為「玉帥」。吳佩孚在1924年成為時代雜誌（*TIME*）的封面人物，那可是華人第一次上西方媒體的封面，由此可見當時他的影響力。

吳佩孚知道新鄭發現青銅器後，他先後在短短幾天時間幾次發電報給靳雲鶚，分別要求他將文物送到教育廳保存，又要繼續發掘是否還有墓葬古物，以及注意李銳有無私藏物品。靳雲鶚於是派出大批軍人重啟的挖掘工作，當然這些粗線條的軍人沒有專業訓練，因此挖掘過程中也損壞不少文物。

❶ 靳雲鶚送人紀念的肖像照

❷ 吳佩孚曾是時代雜誌的封面人物

❸ 馮玉祥下令建河南博物館

這期間發生一件事，可以看出吳佩孚是一位有胸襟和開明觀念的領袖。新鄭大墓的發現是當時國際大新聞，那時的中華民國沒有任何科學考古發掘的經驗。美國史密森尼學會（*Smithsonian Institution*）的考古學者畢士博（*Carl Whiting Bishop*）去信給靳雲鶚，表示願意貢獻所長，無償協助新鄭大墓考古的發掘，只希望最後可以獲得幾張拓片在美國展出即可。吳佩孚接到報告後，命令靳雲鶚「表示歡迎，以昭我方大公之至意。」並責成靳雲鶚要「優為

<div style="writing-mode: vertical-rl">

沒有軍閥就沒有歷史博物館

</div>

中央研究院指出的現場舉目皆國寶

　　不久前，我去中央研究院文物陳列所錄製我主持的國寶檔案節目。那裡正在進行「東周實相——河南出土東周文物展」，其中一部分展品來自國立歷史博物館的新鄭李家樓墓葬發掘的文物。其實我以前就看過這批青銅器，其中有些是國家指定國寶，有的更是舉世孤品。或許是我年紀大了，這回兩度在中研院看這些物品時，格外有感觸，因為如果沒有當年的軍閥出手搶救，這批文物早就被賣到國外去了，哪來現在的河南博物館和歷史博物館？

　　民國12年8月，河南新鄭縣南街李家樓的一位小地主李銳，雇工在他家菜園打井。沒料到的是，挖到一層紅色黏土，很難向下穿透。也許是天意，李銳也不願意換地方鑿井，要求繼續施工。折騰了兩、三天後，水沒挖到，但是刨到一件青銅鼎。李銳難掩興奮地要求工人連夜趕工，到了天亮，一清點，他們挖出了二十多件的青銅器，其中有大鼎、小鼎、鬲、罍、甄等，還有玉器。

　　很快地風聲就走漏了，李家菜園立刻被看熱鬧的村民圍住。李銳除繼續開挖外，也迅速和骨董販子連繫上，賣出三件青銅器鼎。當然消息越傳越遠，但是大部分的人都是羨慕李銳發了，當時人們認為在自己土地挖到東西歸為

將大量銀錠存入鑄幣局打造成貿易銀元，結果這些硬幣也隨之進入美國市場流通，有些公司的老闆會先從中間商手中，以折扣價將貿易銀元買下，用來支付工人薪水，這引起很多人不滿。1876年，美國國會撤銷貿易銀元的法定貨幣地位，造幣局在1883年正式停產貿易銀元。美國國會在1965年通過的鑄幣法案，恢復美國歷史上所有聯邦政府發行硬幣、紙幣的法定支付地位。也就是説，以前滿清時代的中國所用貿易銀元又成了法定貨幣，當然貿易銀元的銀含量價值都遠超出了1美元面額。絕大部分的貿易銀元後來都被回收重新熔鑄了。

　　最特別的，1908年，美國發現十枚年分為1884年和五枚年分為1885年的鑄製貿易銀元，但造幣局已經在1883年就停產貿易銀元了。這些逾期生產的貿易銀元收藏家和業者都認定他們是真品，所以這些沒有誕生紀錄的銀幣，現在都是天價。皇家鹽湖城隊的老闆漢森最後花了新台幣1億2500萬去買1元面額的銀幣，拍賣公司都期盼漢森再拿出來拍賣，因為後面還有買家排隊伺機而動呢。（原文刊於《藝術收藏＋設計》雜誌2019年10月，145期）

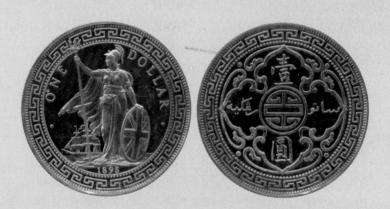

英國站人金幣
拍賣價為850萬
新台幣

大清帝國的皇帝為美國銀元背書，可見
當時滿清的貨幣政策與鑄幣技術落後，而且
國外銀元的信用度遠超過本國的銀錠和其他
本國貨幣。當時的中國人絕大多數都不懂外
文，但都知道外國銀幣值錢，都認得錢幣上
的圖案。所以有一年，美國有人提議要修改
硬幣上的圖案，立即招來反對，原因就是中
國人會因為看不懂而不買單。美國的貿易銀
元比墨西哥鷹洋的重量輕一些，這也導致當
時中國民眾比較喜歡鷹洋。

做為老牌殖民國家的英國也發行貿易銀
元。1895年，英國在加爾各答鑄造了俗稱
「站人」的貿易銀元。正面有一名武士，站
姿左手持米字盾牌，右手執三叉戟，珠圈下
左右兩側分列英文「*ONE-DOLLAR*」，下
方記載年號。有趣的是背面中央有中文篆體

「壽」字，上下為中文行書的「壹圓」，左右則為馬來文
「壹圓」。這種「站人」銀元和鷹洋一直到民國初年，都
還持續在中國被廣泛使用。

有一枚罕見的站人金幣曾經是埃及國王法魯克的舊
藏，2015年8月27日在香港拍賣，估價為5萬至7萬美元，
結果成交價衝到27.14萬美元（約新台幣850萬）。

外國銀元在中國的風行，其實也就意味著統治政權出
現不穩。當時中國的貨幣是紋銀。而紋銀的成色是十足
的，貿易銀元是一種含銀成分高的合金。但是當時的中國
民眾喜歡使用銀元，並以成本百分百的紋銀去換銀元，長
期下來，當然中國就虧大了。宣統2年度支部調查，清代
流入的外國銀幣估計約為11億元，其中墨西哥鷹洋就占了
將近五成。

美國的貿易銀元後來因為銀價下跌，白銀生產商開始

的一種1美元面額銀幣，它的原始目的不是供美國人民使用，而是為了要賣給亞洲人，主要目標市場就是當時清朝統治的中國。當時中國最為通行的貨幣是西班牙銀元，西班牙過去是一個海上強國，四處征戰殖民和從事貿易，他們開始標準化生產銀幣，以做為交易支付工具。因為銀是貴重金屬，所以大家都認可其價值，加上規格化的鑄幣使用起來方便，所以西班牙銀幣一度是全球最熱門的通貨，就像現在的美鈔。

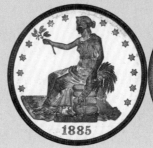

1792年，1美元折合24.057克純銀或1.6038克純金，也就是大約相等於一枚西班牙銀圓，所以美國的銀行是以西班牙銀圓作儲備。在南北戰爭前，西班牙銀圓是美國主要流通的貨幣。在中國，西班牙銀圓被稱為「本洋」。硬幣正面有西班牙國王戴假髮頭像，彷彿是佛陀的髮髻，所以民間又有俗稱「佛頭銀」、「佛銀」、「佛洋」的說法。早期的銀圓大多是西班牙在墨西哥殖民統治時，所鑄造之西班牙銀圓。1850年，墨西哥獨立後所鑄造的銀幣有鷹的標記，因此通稱為「鷹洋」。

1885年1元面額的貿易銀元價值破億新台幣

前述美國的貿易銀元從1873年生產，絕大部分都出口到大清帝國。這些銀元對當時的中國有多麼大的影響，可以由同治皇帝的一道聖旨看出，白話文翻譯如下：「奉天承運皇帝詔曰：各地軍、農、工、商人等，須知『飛鷹貿易銀元』已於近期抵達香港，並經聯合特聘官員化驗檢定，可用於支付稅款，可令之進入流通，爾等勿須多慮。同時嚴禁鼠竊狗盜之輩為一己私利偽造新飛鷹銀元。膽敢抗旨以身試法、私鑄硬幣者，一經發現、必將嚴懲。爾等須晨兢夕厲！不得有違！欽此！」

滿清的中國人最喜歡使用外國錢

不久前，美國芝加哥一場拍賣中，一枚125年歷史、現世僅存九枚的10分硬幣，以132萬美元（約新台幣4176萬）賣出，買家是皇家鹽湖城隊的老闆漢森（*Dell Loy Hansen*）。朋友問我，收藏家的腦袋是不是進水了，面額10分的硬幣，要花4000多萬的代價！我告訴他，這位擁有一支球隊的美國富豪還曾經花更高的代價買了一枚面額1元的銀幣。朋友覺得不可思議，我又告訴他，這種「*Made in USA*」的1元銀幣，使用最多的人是中國人，朋友一副不可置信的表情，至今我都印象深刻。

漢森在拍賣場花了396萬美元（約新台幣1億2500萬）買的是1885年的貿易銀元（*trade dollar*）。所謂貿易銀元是美國造幣局所鑄製生產

上圖　依照西班牙銀幣圖案所雕刻的水晶鼻煙壺

左圖　俗稱「本洋」的西班牙銀幣

左圖　南宋就有唐三藏的故事，其中已有秀才扮相的孫行者。

右圖　摩利支天菩薩與金豬坐騎（法國吉美博物館）

　　顯然是中國道教中的神話。看官應該記得關公既是道教的伏魔大帝，也是漢傳佛教的「伽藍菩薩」，可以說，中國人的包容性很強，也可以說，佛教為在中國深根發展，有靈活的依附性。

　　佛陀紀念館「穿越時空　法寶再現」特展開幕典禮上，我有幸能參與捧經敬佛的儀式。才捧著一部經書十分鐘後，臂膀就漸漸覺得吃力，想想千年前，這些大師義無反顧地往陌生的西方踽踽前進，經歷無數困難，取得經書後，又和騾馬馱著千百部經卷，翻山越嶺，忍饑耐渴回到中土，再歷經十數年，逐一將經卷翻譯成漢文，對他們的佩服與崇敬無法用言語形容。

（原文刊於《藝術收藏＋設計》雜誌2019年9月，144期）

間，還是很清楚知道，朱士行是首位去西方取經者，而和唐三藏取經是各自獨立的。不過，後來兩者就合一了。

玄奘逝世後，他的兩名弟子慧立、彥悰編纂一本《大慈恩寺三藏法師傳》，書中開始加油添醋，有神化吹捧玄奘的描寫。唐代有些文言短篇小說，內容多傳述奇聞異事，後人稱為唐傳奇。《西遊記》的孫悟空最早在唐朝就有。唐傳奇《補江總白猿傳》中的白猿可謂孫悟空在中國的最原始形象。敦煌石窟裡晚唐的壁畫中，有玄奘和一位多毛像猴長相的僧人，他是俗姓石的胡僧，圖案很特別，但還沒有神話。當然這都成為後來《西遊記》的素材。

在宋話本《陳尋檢梅嶺失妻記》中有猴子齊天大聖；在宋朝的小說裡，齊天大聖還是個好色之徒。南宋有本《大唐三藏取經詩話》，裡面除了唐三藏，還有一位白衣秀才名孫行者（就是孫悟空的前身），路途中也遭遇妖魔鬼怪，可以說《西遊記》的基本角色和故事雛型已經相當完整。

通常認為《西遊記》的作者是明代的吳承恩（有些論者認為作者另有他人），不過，元朝就已經有《西遊記平話》和《西遊記雜劇》等著作。因此，吳承恩算是以新手法改寫，而使《西遊記》成為暢銷小說。

朱八戒和玄奘一樣，都是先從真人真事，再被神話轉換。朱八戒外形的改變當然更具戲劇張力，而豬八戒的神化形象應該是和古印度的佛教傳說有關。

在古印度中，摩利支天菩薩的原型為古代婆羅門教所崇拜的光明女神伐拉希（*Varahi*），其坐騎便是有神力的金豬，那爛陀寺遺址還有摩利支天古像。在許多摩利支天菩薩的古老圖畫與造像中都可以見到金豬。這種佛教故事到了中國後，開始出現變形，唐代的金豬就已經是豬首人形了。《西遊記》中，豬八戒是天蓬元帥被貶下凡，這很

帝問群臣這是什麼神？當時的大臣傅毅答道：聽説西方有號稱「佛」的得道者，能凌空飛行，神通廣大，陛下所夢見的想必就是佛。於是漢明帝便派遣蔡愔等人遠赴西域求法。後來在大月氏遇見僧人攝摩騰、竺法蘭，便邀請他們以白馬馱著佛像和經卷來到洛陽。漢明帝並專門建立佛寺，也就是現在洛陽白馬寺的由來。這個傳説，其實證明東漢明帝前，就已經有人將佛教傳到中國，而且已經滲入到中國官場高層，所以大臣才能向皇帝報告「佛」的資訊。而且佛教初期進入中國，顯然相當程度上是靠神話傳遞影響力的。

上圖　敦煌壁畫中玄奘和多毛猴像似的胡僧

下圖　古於闐國遺跡

　　從白馬寺建立後，佛教的中國本土化和體系化也逐步開始，除了東來傳法的西域僧人外，從中土出發到西方取經研究的漢僧先鋒更是重要的開拓者。從可考歷史追蹤，西元3世紀後半葉到8世紀前半葉，中國漢地僧人到西方取經的共有一百○五人，其中魏晉南北朝時期有五十二人，隋唐時期有五十三人，而朱八戒（朱士行）是第一人。

　　玄奘取經的事蹟被廣為流傳，主要是因為當時唐太宗的支持，讓玄奘得以召集一群菁英進行譯經，這些經典對中國、高麗、日本產生重大影響。此外，玄奘口述的「大唐西域記」，是一部完整而重要的遊記。對於中亞、西亞及古印度的研究至今都有國際性的影響。所以玄奘是跨世紀的國際知名人士，也成為穿鑿附會的神化目標。

　　在杭州西湖靈隱寺旁的飛來峰有宋代的石刻，一組刻的是唐僧與孫行者的石像。而另一組石像是刻有「朱八戒」文字的僧人石像及追隨者。兩個都是去西方取經的情節，但完全不同系統。也就是說，在宋代的宗教界和民

洛陽白馬寺

間因為語言文字熟悉度等因素，未必能精準表達佛經的義理。當時研究《放光般若經》的朱士行覺得取得原典是學習佛法的重要工作。西元260年（三國時期），他毅然西行求法，歷經多年風霜，終於在西域的於闐國（今天的新疆和闐）得到了《放光般若經》梵文原典。西晉的晉武帝司馬炎太康3年（西元283年），朱士行派一名弟子將這部經典帶回洛陽，由他的弟子于闐沙門無羅叉和竺樹蘭翻譯成漢文。這比唐朝的玄奘去西方取經要早了三百七十年！「朱八戒」則自己繼續留在西域，最後以八十高齡圓寂在於闐國。

所謂的「八戒」是佛教中的戒律要求，包括：一戒殺生，二戒偷盜，三戒淫，四戒妄語，五戒飲酒，六戒著香華（即不戴花環，不塗香粉），七戒坐臥高廣大床，八戒非時食（即過午不食）。朱士行以「八戒」為法號，也看出他遁入空門研習佛法的決心。

佛教何時傳入中國，目前無法定論。最廣為流傳的是，東漢永平年間（西元58至75年），漢明帝夢見一位全身金色的神人在殿前飛繞，而且頭頂金光。第二天，皇

是的，第一位去西方取經的是「朱八戒」

最早抄寫梵文
《摩訶般若波
羅蜜放光經》
的是朱八戒

　　不久前，國家圖書館和佛陀紀念館為「穿越時空　法寶再現」特展舉行記者會，我受邀擔任記者會的司儀。席間，有記者朋友提問，是不是有一件展品證明《西遊記》是真實的？國家圖書館曾館長指名我來回答這問題。結果我簡要的回答，眾人都十分感興趣，因為「朱八戒」去西方取經是真人真事，而且比唐三藏還要早了上百年。「朱八戒」正是《西遊記》中豬八戒的原型。

　　從2019年8月8日起，台灣高雄佛光山佛陀紀念館展出許多重要佛教經典，其中有一卷南北朝時期的敦煌古寫經《摩訶般若波羅蜜放光經》，這部距今有1500年以上的經典，是由梵文翻譯成漢文，而最早的梵文經典抄寫者是朱士行。西元250年，朱士行在白馬寺受戒出家，法號「八戒」，成為中國歷史上第一位漢族僧人。佛教剛傳至中國時，都是由來自天竺和西域等地的僧侶講經和翻譯經典，期

建築遺址八十多座。些建築大多坐落在厚實高大的夯土台基上，主建築高大繁複並互相連屬，整體院落左右對稱，多重有序。甚至還有護城河。專家認為殷墟的建築是中國建築風格的典範基礎。同樣的問題也浮現，殷墟時期的古人若無外來的技術和經驗，是如何從土包子一夜之間變成貝聿銘？

古人從埃及移動到現在的中國河南安陽有可能嗎？著名的婦好墓出土了6880多枚的海貝，現在鑑定後發現這些貝類產於台灣、海南以及阿曼灣、南非等地！同時甲骨文是刻在龜殼上，但你可能不知道許多龜殼是馬來龜！古埃及人一路從紅海到中國看來也沒問題，古埃及人早就有航海技術了。

中華文明西來說其實早在一百多年前，就有西方和東洋的學者研究而提出來。一百年之後，開始有中國人嚴肅提出中華文明西來說，當然也引來更多民族主義派的義和團之聲。就埃及文物的收藏與對古埃及的研究，在亞洲目前還是日本第一，日本的私人與機構收藏的古埃及文物質量都很驚人。甚至在日本的小古董店多少都有古埃及文物。日本的電視台也是亞洲最早對古埃及文化進行完整報導的。雖然有人主張中華文明源自古埃及，但是這次圖坦卡門石雕像在倫敦拍賣時，我發現中華文明西來派或本土派的人士都不關心，這個可能是中國人遠房表哥的石雕像最後以474萬6250英鎊（約新台幣1.846億）成交。（原文刊於《藝術收藏＋設計》雜誌2019年8月，143期）

中國南北朝人面獸身俑是不是可能受古埃及影響

承認，中國內部許多學者也質疑，所以完整的研究報告到現在也沒出爐，只是官方說，研究已經證實夏朝是存在的，所以我們就是華夏子孫。

有現在的研究指出，如果夏朝真的存在，那是存在於古埃及！前述提到的「夏商周斷代工程」有一項研究發現，反而很難解釋中國有夏朝。當時的研究證明，漫長的商朝歷史中，青銅器和馬車就只有集中出現於盤庚遷都之後的殷墟。殷墟大墓出土的馬車的製造非常先進，是殷貴族作戰和交通的利器，但是在殷商之前，中國沒有任何馬車存在的證據。誰有本事，連獨輪推車都還沒有，就能突然造出法拉利？殷商的馬車顯然是直接外來的。還有當時的中國（河套文明）並不產馬，所以殷商貴族連人帶車、帶馬都是外來的。

目前大家都公認，甲骨文是中國最早的文字，而中國本土考古發掘沒有找到比甲骨文還更早的本土文字逐步演化證據。如果沒有外星人跑來教中國古人學會造字，那傳說中的倉頡應該是古埃及人，因為殷商甲骨文字怎麼看，都只有與古埃及的象形文字接近。

目前已知的半坡、仰韶文化，人們都還是半穴居生活型態。但是從1928年以來，考古人員在殷墟發現宮殿、宗廟等

左圖　圖坦卡門陵墓壁畫中的戰車

右圖　古埃及象形文字

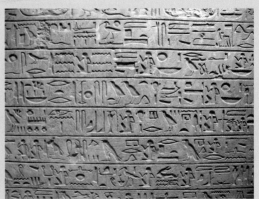

說，中國人似乎是一覺醒來就會製造青銅器了。有趣的是，到了商晚期和周以後的青銅器同位素則在中國都能找到類似組成的礦床。也就是說，殷商時期有一批先人帶著青銅器和高文明技術與思維方法到了中國，短時間內開創了高度發展的社會。孫衛東認為，這批先祖就是從古埃及來的。目前為止，各方專家大抵已經認同，中國青銅器是從西方引進的。只不過，那些學者認為是中國古人受西方遊牧民族影響，逐漸使用與學習製作了青銅器。

　　孫衛東當年的指導教授彭子成沒讓他繼續研究與發表新論是可以理解的。1996年，中國大陸官方出資召集二百位專家進行一項「夏商周斷代工程」，企圖以自然科學與人文社會科學相結合的方法，來確認中國歷史上夏、商、西周三個歷史時期。這個背後有民族情結支撐的大型研究，在2000年9月15日形式上通過驗收，但研究結論和方法，西方學界不

左圖　大都會博物館藏古埃及青銅貓

右圖　殷商的司母戊方鼎銅礦原料來自非洲

明也湊不滿4000年，而且連夏朝也無實據證明它是存在的。

　　孫中山為推翻滿清真是豁了出去，成功後也只當了幾天的臨時總統，發現沒槍沒錢，只能讓出權力。所以第一位中華民國總統是袁世凱。1915年，袁世凱廢棄了孫中山頒布的國歌，新版國歌內容是這樣的：「中華雄踞天地間，廓八埏，華胄從來昆侖巔，江湖浩蕩山綿連，勳華揖讓開堯天，億萬年。」那一句「華胄從來昆侖巔」就是承認中國人是從西方來的，精準一點地說是，漢人是從西方來的！一百年前的民國時期，當時包括郭沫若、胡適等一票菁英份子都認為中華文明來自巴比倫或源自古埃及。不過在面對西方列強，尤其是日本侵華時，強調中華民族意識是有利於統治和抵抗外力侵略的。蔣介石和毛澤東的領導都是如此，尤其毛澤東的意識形態專制領導，科學性的考古學論證基本無法立足，因此中華文明西來說就幾乎被遺忘了。最近幾年，因為網路發達，手機通訊工具普及，資訊傳播速度快速，因此，當有人提出較具組織性和科學性的中華文明西來論點後，引起的漣漪就大了。

　　全世界的收藏界都把青銅器視為重器，中國人傳統上也把青銅器視為權力傳承的象徵。四大古文明都有重要的青銅時期，而中國的青銅發展是比較晚的。最讓我注意的是中國大陸中科院礦物和成礦學重點實驗室主任孫衛東所做的研究。孫衛東在1994年還是一位學生，他銜師命去研究青銅器，測量了從商代到秦漢的二百多件青銅器的鉛同位素，結果發現，殷商早期的青銅器，具有高放射性成因鉛同位素，但是中國的銅礦沒這種特性。全世界只有北美和非洲的銅礦有這種高放射鉛同位素，但是有古文明發展的是非洲，因此，中國早期的製銅原料是來自非洲，也就是古埃及文明。這項重大發現，當時被他的老師封鎖了，不准他公布。

　　青銅器的發展需要長時期的演變，但是考古顯示，中國在殷商之前沒有青銅器的出現，如果按傳統的黃河文明起源

25.

圖坦卡門可能是你遠房表哥

左圖　佳士得拍賣的圖坦卡門石雕頭像

右圖　圖坦卡門石雕甚為精細

2019年7月4日倫敦佳士得推出一尊28.5公分高的法老王石雕頭像上拍，埃及極力反對拍賣，他們認為這尊圖坦卡門法老王石雕頭像是從埃及神廟偷盜的，埃及政府的抗議持續了兩個月之久。我曾特別去香港看這尊法老王像，對其細膩的雕刻留下深刻印象，3500年前的古埃及雕塑成就讓人讚嘆。對於埃及政府的抗議和呼籲，我也很注意中港台地區華人的反應，原因是圖坦卡門可能是你的遠親！你以為我瘋了？孫中山是兩岸共認的國父，他就公開支持，中華文明是源自古埃及！

1912年的元旦，農曆是壬子年的11月13日，當天中華民國南京臨時政府宣告成立，孫中山先生就任臨時大總統。他第二天即通告全國「中華民國改用陽曆，以黃帝紀元四千六百九年十一月十三日，為中華民國元年元旦。經由各省代表團議決，本總統頒行。」注意到沒有？當時傳統的農曆算法，中華文明湊不到5000年，時至今日，認真去探索的話，華夏文

的二十三件銅、錫器中，「簋式爐」器底有「崇禎戊寅卯月二日（1638年）汪靜斯製」款識；另獅蓋銅薰爐之器底，有「宣德年製」之方款，「德」字心上無一橫。鼎式爐一件，形即《宣德彝器圖譜》中所稱的「朝冠宮爐」。昭慶寺於崇禎13年（1640年）發生大火，順治年間重建，康熙52年（1713年）亦曾重建，因此這批宣德爐合理年代為明末清初。同時更重要的是，這批出土文物也證實，所謂「宣德爐」並非御用物品。

前述提到的清朝官員杭世駿，生性耿直，他寫了一篇《時務策》給乾隆皇帝，表示：「意見不可先設，軫域不可太分，滿洲才賢號多，較之漢人，僅什之三四，天下巡撫尚滿漢參半，總督則漢人無一焉，何內滿而外漢也？」明白地批評當時滿漢不平等的情形，乾隆皇帝看了火冒三丈，準備把他處以極刑，當時的刑部尚書徐本為杭世駿磕頭求情，告訴皇帝杭世駿就只是個狂妄的名嘴而已，最後，杭世駿被革職回鄉當老百姓。幾年後，乾隆皇帝出巡經過杭世駿的老家，杭世駿依禮趕來迎駕，乾隆把他找來問道：「脾氣改了沒有？」杭世駿回答：「臣老矣，不能改也。」

在宣德爐可以繼續賣錢的情形下，想要讓市場派承認「宣德爐」與」「宣德」皇帝無關，怕也是不能改也。

（原文刊於《藝術收藏＋設計》雜誌2019年7月，142期）

型美學與鑄造水準都屬上乘。賣爐的和買爐的都說，這是因為材料用的是暹羅進貢的風磨銅。這可就要大傷腦筋了，因為國立台灣藝術大學的劉靜敏博士早就指出，明朝的宮廷檔案就是沒有暹羅進貢風磨銅的紀錄，也沒有工部奉命要造宣德爐的紀錄。

上圖　柯蘿絲的著作《晚期中國青銅器》

右頁圖　王世襄舊藏的明崇禎沖天耳金片三足爐比較名符其實

早在1936年，法國漢學家伯希和（Paul Pelliot, 1878-1945）就已經發現《宣德彝器圖譜》是一本偽造的書。根據伯希和的考證，最早提及此書的是清乾隆時期的一名官員杭世駿，他直到1776年所發表的文章才提到了《宣德彝器譜》一書。從《宣德彝器圖譜》的內容去研判，最早是明末清初的刊物。

宣德爐的銅質精純一直是大家所讚美的，不過，從材料學的角度，優異的銅質正好反映「宣德爐」與「宣德」無關。英國維多利亞與艾伯特博物館曾出版學者柯蘿絲（Rose Kerr）的著作《晚期中國青銅器》（Later Chinese Bronzes），這本書的圖片常被許多人士拿來做為輔證，但其中的敘述卻常被忽視。柯蘿絲分析了宣德爐中的鋅成分比例，發現其黃銅並非紅銅與鋅化物混合後的產物，而是直接使用金屬鋅的結果。維多利亞與艾伯特博物館館藏帶有「宣德年款」的銅爐金屬成分，鋅含量高達28%至35%。中國單獨提煉鋅的年代，不會早於17世紀。如此一來，銅質漂亮的宣德爐與宣德皇帝有何關係？柯蘿絲就主張宣德爐應該是明晚期至清初康熙時期的作品。

如果宣德爐是宣德年間的官造物，何以兩岸故宮的典藏那麼少？許多人認為，這是因為歷次戰亂，使得宣德爐被拿去熔化鑄錢或做武器去了。1994年杭州少年宮的昭慶寺舊址出土了一批供器，約為明末至清初。廢井中出土

賣目錄上描述銅香爐底部有大明宣德年製款，但圖錄上又判斷拍品是17、18世紀的產物。偏偏拍賣公司又強調這是珍稀的宮廷御用（*AN IMPORTANT IMPERIAL BRONZE CENSER*）

香爐，這是指哪個皇帝？從17到18世紀的皇帝計有：明光宗朱常洛、明熹宗朱由校、明思宗朱由檢，以及清代的順治、康熙、雍正、乾隆、嘉慶，哪個皇帝才是「爐主」？以上的八位皇帝哪一位曾經下令，要求工匠製作一個香爐，並且落「大明宣德年製款」？平心而論，瑞士出現的這件香爐，製作工藝精湛，金光燦燦，頗有氣勢，市面上又不曾見過，當然引起關注。拍賣公司的目錄寫法，他們既不認為拍品出自宣德年代，但又主張是皇家御用的矛盾，從獲利的觀點，我是可以理解的，而願意花大錢的買家觀點倒是有趣。

這次瑞士拍賣的宣德爐和過去的宣德爐精品相較，顯得華麗張揚，而不是著重內蘊寶光的那一系統。宣德爐在中國古董中已是獨樹一幟的器物系統，有不少作品在拍賣會上屢創佳績，但「宣德爐」也是以訛傳訛的典型代表。長期以來，許多人在提到宣德爐歷史時，會引用三本圖譜，分別是明代呂震撰《宣德鼎彝譜》、《宣德彝器圖譜》和明代呂棠撰《宣德彝器譜》。誰是呂棠？查無此人，因此有人說，是呂震的筆誤。呂震的確當過禮部尚書，但是宣德元年他就蒙主寵召了。而依據《宣德鼎彝譜》的記載，宣德爐是宣德三年（1428年）皇帝下令用暹羅進貢的風磨銅去煉製的，所以《宣德鼎彝譜》應該是宣德三年以後才撰寫的，你覺得會是已作古的呂震開著「屍速列車」跑回來寫的嗎？

不少「宣德年製」或「大明宣德年製款」的銅爐，其造

宣德皇帝沒見過的宣德爐賣了天價

2019年6月4日，瑞士的闊樂（*Koller*）拍賣行推出一件銅爐，估價5萬瑞士法郎，結果以485萬8300瑞士法郎（約新台幣1億6000萬台幣）成交，立刻成了社群媒體的焦點。

拍賣當天，拍賣官並沒有依慣例以低於估價的價格起拍，一開始就是10萬瑞士法郎，顯然拍賣公司很清楚一定會有人要出價。第二口價，現場買家直接喊到50萬瑞士法郎！激烈爭奪戰就此開始，並且延續了二十分鐘之久，最後拍賣官以420萬瑞士法郎落槌，比估價多了八十四倍！

拍賣公司在目錄上以中英文寫著「珍稀的宮廷御用『牡丹鳳凰』銅香爐。中國，17、18世紀，高24公分，寬59公分，22.3 公斤。爐身局部鎏金，『大明宣德年制』六字款，鎏金部分擦傷，細微修復。來源：瑞士私人收藏，從其家族德國祖先得到繼承，在其家族已超過一百年歷史。」

有趣的是宣德期間共十年，從1426至1435年，而拍

左圖　瑞士拍賣的宣德爐顯得華麗張揚

中圖　在瑞士創高價的宣德爐

右圖　瑞士拍賣的宣德爐底部有大明宣德年製款

當機器採鹽開始，效率是以前的幾千倍，鹽礦很快就沒了，1996年鹽礦全面停止開採。

台灣因為四面環海的獨特環境，因此，以往都是露天的海邊鹽田。民國64年，台鹽通霄精鹽廠完成，是台灣唯一食用鹽的製造生產廠。但很多台灣人不知道，海水製鹽藏著國家絕對機密，台灣的中科院曾經發展過核子武器，而其中的鈾原料是從海水所提煉的！

當時軍方偷偷將台灣東海岸含有鈾元素的海水送到通霄，以製鹽作為掩護，再祕密將海水運到中科院提煉鈾。後來發生內部叛變事件，洩漏情報給中央情報局（CIA），美國人強行封存中山科學院的反應爐，也毀了煉好的鈾粉。這段台灣科學家能從海水提煉鈾的高度機密，幾年前在前總統李登輝接受媒體訪問時被揭露。直到2018年，美國科學家才首度成功從海水提煉鈾。

不知道在海參崴吃麵包沾鹽巴的金正恩，是不是有要求他們的科學家用海水煉鈾？（原文刊於《藝術收藏＋設計》雜誌2019年6月，141期）

維利奇卡鹽礦內的教堂

的心力有多可觀。維利奇卡鹽礦的開鑿從13世紀開始進行，幾百年下來，鹽礦裡共開鑿了2350個獨立室內空間，通道相連達240公里長。以前不但有工人還有馬車穿梭其中，礦坑內還有教堂、雕像、吊燈，都是用鹽雕刻而成！

維利奇卡鹽礦的鹽雕

維利奇卡鹽礦的鹽雕〈最後的晚餐〉

四十年，乾隆皇帝下江南，江春負責出面招待六次。甚至乾隆在揚州多次居住在江春的豪宅中。江春飲食排場當然不在話下，他還有自己養的專屬戲班子「春台班」，乾隆55年（1790年）春台班奉旨入京為乾隆皇帝八十大壽祝壽演出。乾隆時期，歷年兩淮所有的鹽商向滿清朝廷共捐了約4500萬兩白銀，其中江春一個人就占了1120萬兩。後來江春發生周轉不靈的情形，乾隆皇帝還主動幫他度過難關幾次，甚至在江春沒落時，乾隆還賞賜江春布政使頭銜，並賞戴花翎。可見江春用銀子和皇帝打下深厚關係的基礎。

1895年，馬關條約簽訂後，不願意被日本統治的人士組成台灣民主國與日軍激戰。日本的能久親王率領近衛師團進攻台灣，展開為期數月的乙未戰爭。攻下台南後一週，北白川宮能久親王因染病死亡，他死在台南富商吳汝祥的豪宅「宜秋山館」。當時吳家是府城首富，吳家祖上就是靠賣鹽致富。吳家的「吳園」、霧峰萊園、新竹北郭園及板橋林本源園邸合稱「台灣四大名園」，至今台南市區內「吳園」還倖存一部分。「宜秋山館」則變成以神格化方式紀念能久親王的神社，後又成忠烈祠，再改為停車場，現在是台南市美術館。

日本人統治台灣後，當然對社會勢力重新洗牌，辜顯榮出資擔任專賣局之「官鹽承銷組合」組合長，負責全台食鹽銷售，成為巨富。我的老家所在地高雄苓雅區，在日據時代極可能還是鹽田，當時的所有權人是陳中和，他同時擁有高雄縣永安鄉、屏東東港的鹽田。小時候我記得媽媽比著前方說，以前出門一路走去都是陳家的土地！

1978年第一批列為世界遺產的其中一個地方——波蘭的維利奇卡鹽礦（*Wieliczka Salt Mine*），可以讓大家看到，為了鹽，人們花費

台南鹽商的吳園一景（台南市中西區公所提供）

141

安徽五河鹽厘
伍拾兩銀錠

　　2018年北京的一場拍賣出現清安徽〈五河鹽厘、伍拾兩銀錠一枚〉的拍品，重1838公克。這是清朝官方專賣鹽收入的見證實物。清代沿襲明代的鹽稅制度，主要採取官督商銷制、官運商銷制、商運民銷制、官督民銷制、官運官銷制，其中影響最大、行之最久的是官督商銷制。生產鹽的鹽戶，必須賣給國家特許的廠商，運鹽的商販或零售鹽的商戶，納稅後取得引票，再憑引票於指定的地點向廠商購入鹽，而且只能在規定的地區販賣，所以稱引岸專賣制。「引」是指引票，是鹽商納稅後獲得的准許其販鹽的憑證，「岸」是鹽商被指定售鹽的地區。

　　鹽稅分為鹽稅正課、鹽厘和鹽稅附加三種。現在看清代的各種鹽稅，還滿沉重的。不過，羊毛出在羊身上。轉嫁給消費者後，這些長期官商掛勾壟斷性賣鹽的鹽商，成為中國千年以來的富豪。

　　乾隆時代的江春就是典型例子。他出任兩淮鹽務總商

契利尼製作的黃金
鹽罐

史博物館警報聲響起，不過，安全人員認為那是假警報，
到了天亮上班，大家都忙碌了一陣子後，突然發覺這件
投保60萬美元的鹽罐不翼而飛了。警方全國動員四處查
訪，藝術市場中大家都在打聽有無贓物出現，但就是沒有
蹤跡。館方祭出100萬歐元的懸賞，還是不見動靜。三年
後，有位老兄出面投案，他領著警方在一處森林的土裡挖
出了這件赫赫有名的鹽罐，後來竊賊坐牢四年。

　　您吃了一輩子鹽巴，也應該沒想過，何必用黃金來製
作鹽罐子。為了活命，從古至今沒人可以缺少鹽，古代許
多地方，鹽的價值等同黃金。從東方到西方，古代的政權
都牢牢抓著生產鹽巴的權利，有了鹽就有了錢和權。薪水
的英文「*salary*」，就是源自拉丁語，指的是士兵拿到錢
去買鹽。

白色黃金

2019年4月24日，北韓的領導人金正恩搭火車抵達海參崴，在他見到俄羅斯總統前，迎接他的是鹽巴和麵包。美麗的俄羅斯姑娘端出的麵包，其上挖了個洞，擺上鹽，金正恩笑容滿面地嚐起這見面禮。這段新聞畫面讓我想起一件鹽罐子的偷竊案在奧地利引起大轟動。這裝鹽巴的罐子價值新台幣18億多。

金正恩品嚐斯拉夫人
迎賓傳統的麵包與鹽

奧地利維也納的藝術史博物館（*Kunsthistorisches Museum*）鎮館國寶之一，是義大利文藝復興大師切里尼（*Benvenuto Cellini*）以黃金雕刻的鹽罐。切里尼是位多才多藝的藝術家，精通金工、繪畫、雕塑、音樂甚至兵法，這件鹽罐是他僅存的黃金工藝作品。當年法國國王法蘭西斯一世下訂單委託他打造金鹽罐，製作材料是黃金、琺瑯和象牙。鹽罐上有海洋之神手拿三叉戟，身體下有他的海馬坐騎；大地之神則是一名美麗女神造型，手持象徵豐饒的羊角，她的下方是陸地上的動物。整件作品富麗堂皇，又充滿神話氣息。1590年，法國國王查理九世與奧地利公主伊莉莎白成婚時，鹽罐被當成禮物送給了奧地利的哈布斯堡家族，19世紀轉給維也納的藝術史博物館典藏。

2003年5月11日凌晨，正在進行翻修工程的藝術

以來市場上出現過的獸首來源最好的一件，也是流通最
少的一件。

　　在我落筆的時刻，這件龍首還存放在巴黎的地下保
險庫，不過，這龍首未來可能有機會在台灣亮相，屆時
我再於電視節目和本刊專欄深入介紹這一度失蹤150年的
龍首。（原文刊於《藝術收藏＋設計》雜誌2019年3-4月，138-139
期）

龍首的皮殼銅質都
符合乾隆時代

右圖　注意龍首座下方的尖形構造和猴獸首相同

左圖　龍舌上有支撐水管的銅片

龍首，毫無問題。

　　所有其他現存獸首，都刻有纖細的毫毛，但是東、西方的龍，都是想像出來的，身上有的是鱗片，沒有毛髮，這件拍賣的龍首，鱗片光滑平整。清乾隆的龍型與麒麟造型銅器和掐絲琺瑯的鱗片上會有分叉的紋飾，上拍的龍首如果很貼近細看，則赫然見到細小的叉紋，這是一般人不會注意的細節之一。

　　這件龍首早已由原藏家請人製作木座安放，從木座的雲紋設計，就已經可以判斷是早期中國工匠所為，而非越南風格，但是龍首的部分製作特徵就被木座遮擋住。早年由台灣釋出到拍賣場的圓明園銅猴首，其胸脖之處呈尖形，這和龍首造型一樣，但放在木座上不易看出，從我取得的照片，則可以看出明顯的尖形造型。其實豬首的胸脖處也有類似造型，只是較為橢圓。

　　此外，觀察龍首的後頸部最下方周遭有一圈的鉚釘，這也是許多人沒注意過的，現存於北京保利博物館的豬首與牛首，都有同樣的鉚釘作法與特徵。這個特徵過去從沒被公開比較介紹，絕大多數的人也不知道這項特點，所以這件龍首可確定是圓明園的十二生肖獸首之一，而且是有史

洞，很重要的是龍舌頭上方則有一塊支撐噴水銅管的銅片，有人誤以為龍舌下方的洞是出水處，其實那應該是當年代鑄造時的破損。因此，說這是一件為噴泉設計的

龍首成交的時刻

龍首在巴黎拍賣的現場

場還有中國人士以為得標主是越南人。

我追蹤的結果發現，舉牌得標的華人買家是做足功課的。他在12月初獲悉這件拍品的存在，就開始進行研究，並且和研究圓明園的專家一起討論。法國拍賣業規定，所有的拍賣必須由鑑定師評鑑，認定其年代與歸類。因此，這位攝影家在12月5、6日連續兩天到鑑定師的工作室，先行了解這件銅雕，並且親自拍攝多張照片，然後反覆研究。

龍首的銅質與皮殼與現存其他獸銅首相似，也符合年代特徵。至於樣貌不像傳統的中國龍造型，我們之前說了，郎世寧所繪製的設計圖是依據他的觀點所畫，所以現在在北京展覽的獸首，都不是傳統的中國造型，這點是很多人忽略的。檢視龍首內部結構，鑿有為噴水銅管穿過的

龍首在巴黎拍賣的現場

有兩件獸首被世界著名設計師聖羅蘭收藏，聖羅蘭去世後，按照遺囑，遺產由他的同性戀人皮埃爾‧貝爾熱繼承。2008年，貝爾熱曾經和當時台灣的國立故宮博物院院長周功鑫接觸，談到如何處理這兩件獸首，故宮的基本態度是不願意觸碰有爭議的文物，於是貝爾熱在2009年2月委託給佳士得拍賣。消息一傳出，中國大陸的不滿和抗議行動排山倒海而來，但這場在法國巴黎大皇宮舉辦的拍賣會，仍然如期進行，一位中國商人蔡銘超，分別各以1800萬歐元將鼠首和兔首拍到，這將近新台幣14億的天價也成了國際大新聞，沒想到更勁爆的是，這位買家蔡銘超公開拒絕付款！後來，不滿意進行獸首拍賣的中國大陸官方也表態，不支持這種違反商業信用的作法，外界的義和團式言論才冷靜下來。2013年佳士得拍賣公司的大老闆皮諾家族以3億7350萬歐元買下了這兩件獸首，並且向北京示好，將兔首和鼠首捐贈給中國大陸，現在還藏於中國國家博物館。

　　相較之下，2018年12月17日，巴黎*TESSIER & SARROU*拍賣公司的場子就沒有拍賣兔首的火熱氛圍，但是現場還是擠滿了買家，中國人就約有百人之多。由於拍賣公司事前曾經洽詢過西方買家，所以進行到龍首拍賣時，歐洲買家的反應讓現場中國人很是訝異。拍賣官從1萬歐元喊起，當價格過10萬歐元時，一位站在拍賣現場門口的法國人突然喊價100萬歐元！據了解，這位人士本身就是巴黎另一家拍賣公司的老闆。據我了解，一位事先也已經發現這是圓明園龍首的台灣藏家出價150萬歐元，隨即又有其他買家參戰。場內堅持較久的買家分別為一位長期旅居法國的華人攝影家、一位法國買家，還有一位英國買家。最後對決的是英國買家和華人攝影師。英國買家邊以行動電話和幕後老闆聯繫，邊緩慢舉牌。當華人買家喊價到240萬歐元時，英國老先生停止競價，拍賣官還不斷詢問在場人士是否有意再出價，足足等了一分鐘才落槌，加上佣金計300萬歐元成交。落槌後，現

張圓明園獸首的玻璃底片。玻璃底片在19世紀末是非常昂貴的物品。謝滿祿擁有這張底片，是否意味著他早就取得過豬首，而後又因為其他因素流出，是值得研究的。

第三件拍品是謝滿祿在1880至1884年之間所拍攝的九十一張照片，這些以當時中國北京為主的相冊，也就是他的著作《北京四年紀》一書中，主要的圖片來源，這本相冊估價只有600歐元，卻飆高至13萬7500歐元成交。

值得注意的是，以上四件拍品都和圓明園有密切關係，

謝滿祿拍攝的老北京照片

加上謝滿祿曾擔任法國駐中國大使館祕書的背景，拍賣公司卻刻意將龍首放在後面才拍賣，同時又把龍首歸於越南文物，卻刻意在展覽時把這件龍首列為主要展示品，合理推測應該是要避免因為公開拍賣圓明園文物而招致麻煩。有趣的是，拍賣公司在拍賣前曾經私下招商，但為避免來自中國大陸的干擾，因此都以歐洲買家為主，所以中國市場完全不知道這件龍首上拍的消息。

前述猴、牛、虎三件獸首的台灣藏家過世後，家屬將文物交給拍賣公司拍賣，2000年4月，牛首以700萬港幣成交，猴首的價格是740萬港幣。第二天，虎首的價格更高達1500萬港幣，三者的買家都是北京保利集團。馬首從寒舍轉賣給企業家周義雄後，就一直收藏在台北。2007年，周義雄同意送拍。澳門企業家何鴻燊在蘇富比公開拍賣馬首的前夕，透過蘇富比協商，以6910萬港幣的高價，先買下了這件銅雕，並且宣布贈予中國政府。當年周義雄買馬首時，價格不超過1000萬台幣。

圓明園的十二生肖獸首，引起最大的一樁國際風波是，

一書。從這本書上，我們可以看到他還有中文名字「謝滿祿」，並且還刻了印章。後來他將所收藏的藝術文物全數運回法國。在他女兒艾德里安（*Adirenne de Semalle*）嫁給*Rome*家族的路易士的時候，謝滿祿當時把這些拍品當成女兒嫁妝的一部分，此後就一直為*Rome*家族庋藏下來，直到這次拍賣才公諸於世。而這次上拍的拍品中，前四件都與圓明園有關。

這次拍賣第一件拍品是德國人奧爾末（*Ohlmer*）1873年拍攝的圓明園原版照片，奧爾末曾經在天津海關任職。奧爾末這批原始玻璃版的底片曾經在台北國父紀念館展出，我主持的「國寶檔案」當時製播過專輯。這次上拍的是奧爾末原始的相片。這件估價8000歐元的拍品以3萬7500歐元高價成交。

第二件拍品是十七張相片的相冊，包括1879年拍攝的八幅圓明園遺址（二幅來自奧爾末），九張照片是在1880至1882年間拍攝的法國、北京的景色，其中包括禁城和韓國官員。拍品估價4000歐元，以2萬5000歐元成交。

編號2-2的拍品非常有意思，是一張玻璃底片，拍賣行官網沒有成交的資料，但是現場是以1萬5000歐元落槌。有趣的是，在拍賣結束後，我發現各方的報導和紀錄，都沒認出那是圓明圓豬獸首的玻璃底片！這是目前所知唯一一

COMTE DE SEMALLE

QUATRE ANS A PÉKIN

Août 1880 - Août 1884

LE TONKIN

LIBRAIRIE GABRIEL ENAULT
77, RUE DE RENNES, PARIS-VI

上圖 拍品的原始藏家羅伯特‧塞馬耶（謝滿祿）曾是駐華外交

下圖 謝滿祿北京四年回憶錄

方傳教士設計監造的長春園內的西洋樓建築園林。西洋樓占整體圓明園的面積僅極小一部分，但正因為設計者不是中國人，所以風格迴異。而這也正是乾隆所要的。西洋樓位於長春園的北部，是一組歐式宮苑建築群，設計者是傳教士郎世寧、蔣友仁、王致誠等人。西洋樓共有六組西洋式建築、三組噴泉和許多庭院小品。諧奇趣、海晏堂和大水法都各有噴泉，十二生肖噴水池則位於海晏堂。

目前現存的圓明園十二生肖獸首，之所以在市場引起注意，都是拜兩岸中國人先後介入之故。1930年代，一位美國舊金山的舊貨商以每尊獸首50到80美元的代價，買進牛、虎、猴、馬等獸首，然後就擺在花園裡，成為花園雕塑。風吹、雨淋、日曬五十年後，這些獸首分別先後出現於拍賣市場。當時沒有人特別注意這些文物，也沒有人專門撰文研究。已故的台灣古董商寒舍的蔡辰洋以其眼光認為那應該是來自圓明園的獸首，因此他先在紐約拍賣買下猴首，然後辦了一場酒會，邀集各方人士參加，在眾人品頭論足後，圓明園獸首出現的訊息不脛而傳。接著在1989年，蔡辰洋又於倫敦拍賣會買下另外三隻獸首：虎、牛和馬。蔡先生是古董商，必須靠貨物流通維生，因此這些獸首很快就賣給台灣藏家。蔡辰洋和這些在台灣社會有分量的藏家，是奠定這批獸首地位的最初關鍵。但是沒有任何收藏來源是與圓明園有關。因此，有人會以來源而質疑法國拍賣的龍首是一件非常詭異的事，因為這次拍賣公司的規模雖然不大，但其所徵集的龍首卻是有史以來來源最明確、也與圓明園有連結的。

這次拍賣總共有一百七十多件拍品，前五十件（包括龍首在內）拍品都是同一來源。這些拍品原先是賣家的外曾祖父羅伯特・塞馬耶（*Robert de Semalle, 1849-1936*）的收藏，他在1840至1844年擔任法國駐中國大使館的祕書，羅伯特・塞馬耶在華期間大量收集中國影像資料和文物，甚至自己拍攝了圓明園和北京各地的照片，還出版了《北京四年紀》

驚天大消息，因為至今沒有出現過一張圓明園被毀前的
十二生肖噴水池的照片，因此我非常盼望能見到這張無
價之寶的照片，但是至今沒獲得回應。在拍賣結束後三
個多星期，我將拍賣的龍首照片出示給一位台灣的資深
收藏大家，當時他看了照片說：「這件龍首沒有中國的
傳統味道，這就有機會了。」這樣的反應和絕大多數人
不同。其實多年前，我主持的電視節目「國寶檔案」曾
播出一次專輯，特別告訴大家，圓明園的十二生肖獸
首，概念是中國的，但形象都是源自西方的，因為作圖
者不是中國人。現存的每一尊獸首都是西方特色的獸
首。但視而不見的人不少。

圓明園這座清代皇家園林，始於雍正（有另一說法
是起造於康熙），歷經乾隆、嘉慶、道光、咸豐。因為
不同皇帝的品味、愛好以及財力，圓明園於是有了不同
的風貌、建築、設計和消長變化。乾隆24年，乾隆命西

失蹤150年的圓明園
龍首在巴黎拍賣

22.

圓明園的龍首現身了？

法國時間2018年12月17日下午，法國巴黎的一家小拍賣行滿是人潮，當時我人在台灣宜蘭的山區，拜現代科技之賜，在台灣凌晨時間我收到消息，一件疑是圓明園的龍首在那場小拍以240萬歐元落槌，加上佣金計300萬歐元成交（相當於新台幣1億500萬元），超出估價上百倍！我開始追蹤這件拍品，事後發現「從懷疑著手，試著推翻它」是最好的驗證途徑。而且各方人士都為我的追蹤鋪好了路。

猴獸首

假的，因為皮殼顏色不對！

假的，因為沒有明確來源！

假的，因為樣貌不像中國龍！

假的，工藝粗糙，沒有刻出纖毛紋！

假的，龍舌翹起，堵死出水口無法噴水！

假的，否則拍賣公司早就敲鑼打鼓了！

假的，現場那麼多中國買家都會走眼？

皮殼顏色是對器物年代的重要判斷依據，但也往往過於抽象，缺乏一定的標準值，但仍然是重要參考。這件龍首我怎麼看，皮殼顏色都符合乾隆時期的特徵。後來，有些對這件物品持保留態度的學者，他們單看照片也認為這銅質特徵是對的，但他們無法辨認是否為圓明園龍首。

曾有人寫訊息給我，說經他比對照片，拍賣的物件不是當年圓明園龍首。我一看，大吃一驚，這真是

Herrenchiemsee）。除了壯觀的噴水池外，還鑲嵌地板、天花板、壁畫，以及珍貴的吊燈與家具，路德維希二世彷彿在和路易十四比賽花錢似的。其中98公尺長的明鏡走廊，有壁鏡、布滿壁畫的天花板、鍍金的石膏、四十四座立式檯燈和三十三盞吊燈，就像另一座奢華的凡爾賽宮。路德維希二世在海倫基姆湖宮只住了不到十天，他就掛了。當時這座宮殿都還沒竣工，而花了最長時間去興建的新天鵝堡當時也還在繼續施工中，路德維希二世連一天也沒住過！

童話國王路德維希二世

佳士得曾經拍賣過一隻原屬於路德維希二世的懷表，K金畫琺瑯又鑲鑽，當年製作成本一定所費不貲，不過這和他蓋城堡比起來就算小兒科了。國庫被整天想著浪漫童話的路德維希二世掏空，他的歐洲各國貴族親戚都是他的債權人，大家都怕他再開口借錢。巴伐利亞的其他王室成員忍無可忍，發動了政變，宣布路德維希二世精神失常無法視事，並且把他軟禁在慕尼黑南郊一座城堡中。路德維希二世和他的醫生一起去散步，結果搞失蹤，沒想到，半夜時分，他和醫生成了湖泊上的兩具浮屍！許多人都說是政治謀殺，但沒有證據，因此死因至今成謎。曾有人主張以現代科技進行驗屍，不過，他的家族後人並不同意。路德維希二世死後，跳腳的就是那些債權人，很快他們達成協議，收門票開放新天鵝堡讓民眾參觀，門票收入用來抵債。

美國洛杉磯的迪士尼樂園城堡造型和睡美人城堡的原型都是新天鵝堡。巴伐利亞的新天鵝堡每年有一百三十多萬名遊客參觀，洛杉磯迪士尼每年參觀人數更多達五百萬人次。孤僻的路德維希二世應該從未料想過他的浪漫城堡會成了後人的搖錢樹。（原文刊於《藝術收藏＋設計》雜誌2019年2月，137期）

石多達千噸，全部從遠方運來再逐一堆砌修建起來。當時的工寮多達二百多間，或許你還睡過這個工寮，因為它就是現在當地著名的旅館「*Zur Neuen Burg*」，由此可想見工程的浩大。新天鵝堡內到處裝飾天鵝圖樣的日常用品，不僅是幃帳、壁畫，就連自來水水龍頭也是天鵝形狀。堡內的生活用水，是從200公尺高的山谷中的蓄水池引來，動力是自然的水壓。

　　路德維希二世指定的興建地點，也的確符合他的浪漫美學觀，大自然的景觀讓人們在一年四季都可看到新天鵝堡的不同風情。本文附圖，是筆者的表妹宗亞叡在2018年足足花了一年的時間所拍下新天鵝堡的四季風貌（可能她前世是一位浪漫的巴伐利亞公主），讓人看了很想買張機票立刻出發。

　　活在神話中的路德維希二世不只蓋了新天鵝堡，他在1874至1878年間還建造了林德霍夫宮（*Schloss Linderhof*）。真實世界中的路德維希二世不太管政事，孤僻的個性在這座宮殿就可看出。宮殿餐廳擺了一張桌子，是可以自動升降的，僕人稱之為「自動上菜魔桌」，把菜放在桌上就沒事了，連和國王打照面都省了，當然這是因為路德維希二世喜歡獨處。很明顯地，林德霍夫宮的造型是受凡爾賽宮的影響。宮殿正前方的花園中央有一個噴水池，水柱噴起的剎那相當壯觀。不過這座宮殿是路德維希二世所建的「城堡豪宅」中較小的一座。

　　1878年，路德維希二世在基姆湖（*Chiemsee*）上的男人島，又仿法國凡爾賽宮建造一座海倫基姆湖宮（*Schloss*

新天鵝堡的春、夏、秋、冬（左至右）
（攝影／宗亞叡）

的前兩天突然宣布解除與巴伐利亞公主索菲的婚事，此後一生未娶（路德維希二世後來有同性戀傾向）。歐洲中世紀時有個傳說，有位神祕騎士乘著一艘由天鵝拉著的船，保護了一名少女，騎士對感恩的女孩只有一個要求，永遠不要問他的名字。著名的音樂家華格納根據這古老傳說「天鵝騎士」，改編了一齣歌劇「羅恩格林」，在情竇初開時的路德維希二世看過這歌劇後，深深被這種浪漫情懷激盪，於是這位年輕國王不僅和華格納建立深厚友誼，他還告訴華格納他要興建一座天鵝城堡。

事實上，路德維希二世幼年是在高天鵝堡（又稱舊天鵝堡，位於新天鵝堡的對面）內成長的。城堡中有個天鵝騎士大廳，這個房間內的壁畫就是天鵝騎士羅恩格林傳說中的情景。此外，城堡內盡是浪漫主義風格的裝潢，所以對路德維希二世有耳濡目染的影響。

新天鵝堡結合了拜占庭式建築和哥德式建築的特色，要讓路德維希二世的浪漫構想成真，則是必須依賴理性的科學計算與精密的技術才行。說來你都會嚇一跳，當年負責新天鵝堡監造施工的公司，現在都還繼續營運，而且早已是國際性大公司，就是知名的德國萊茵*TUV*集團（它們在台灣也有分公司）。那時使用的水泥、砂石、大理

左圖　路德維希二世的懷表

右圖　巴利亞國王的王冠

21.

活在童話中的國王

路德維希二世的戒指

　　我有一陣子喜歡收集戒指，有一枚戒指與我失之交臂，一直覺得可惜，這枚戒指除了做工精細外，重要的還在於它原來屬於一位國王，而這位國王一直活在童話裡，直到現在包括台灣的民眾在內，每一年有數萬人不僅目睹，也讚嘆他的童話世界。

　　這位國王是巴伐利亞的路德維希二世（*Ludwig Otto Friedrich Wilhelm*）。他蓋了一座聞名遐邇的城堡——新天鵝堡。我永遠忘不了第一次見到新天鵝堡的情景。當時因為時差，上了車就疲累地睡著了，快抵達新天鵝堡時，司機叫醒我，眼睛一張，我立刻驚醒，因為看到的景色就像明信片一般。那時才二十多歲的我，終於相信有人是可以住在童話世界裡。

　　新天鵝城堡位於現今德國巴伐利亞西南方。興建他的主人路德維希二世出生於1845年，童年時與他的年輕表姑茜茜公主一起度過，當時兩小無猜的情愫對路德維希二世有很深影響。19世紀歐洲王室的婚姻通常都有政治考量，王室家族的女性成員也很早就奉命成婚。茜茜公主十五歲時就嫁到奧地利，後來成為奧地利的王后。路德維希二世從沒忘懷這位暗戀的情人，二十二歲時他在準備舉行婚禮

南滿鐵道株式會社在大連的總部

登輝和後來的台灣政治有多大影響。當後藤新平處理台灣的反抗勢力，而採取懷柔策略時，對屬下表示：「柯鐵（反日武裝力量領袖）上次所提的十條件，我們大可答應他。只要他歸順我們就行，條件的內容有如美麗的花朵，是讓人看的裝飾品，不是拿來當飯吃，也不是要把它變成木材。等到有一天我們將它拋棄，如同處理枯萎的花朵一樣。」這樣的策略思考和李登輝的作法相較，你有何心得？其實李登輝曾在日本的論壇演講中，明確表示他尊崇後藤新平，他自認兩人價值相同，思想一樣，

　　拍賣會結束後，中國大陸朋友特別打了一個電話給我，想再問清楚後藤新平的名字和他對台灣人的評論。一旁他的台灣友人說，沒聽過後藤新平此人。這當然我是不訝異的。電話掛了後，我突然想起一個問題，「哪個地方的人不怕死、不愛錢、不愛面子？」這問題不知該請教誰？（原文刊於《藝術收藏＋設計》雜誌2019年1月，136期）

後藤新平施展身手的舞台不只在台灣，更延伸到中國大陸的東北。俄國是個大國，任誰也沒想到，日本先是打敗了滿清的中國，接著又在日俄戰爭中打趴了俄國。從俄國手中拿到在中國大陸東北的鐵路控制權後，日本成立了「南滿鐵道株式會社」，這是一個有官股投資的公司，第一任的總裁就是從台灣被請去東北的後藤新平，他也把在台灣進行的「先研究、觀察再動手」的模式移植過去。有人說，「南滿鐵道株式會社」像是「日本的東印度公司」，也有人說，「南滿鐵道株式會社」是日本最大的情報機構，我覺得也對，現在美國CIA或FBI的人員絕大多數是在進行各種資訊分析，「南滿鐵道株式會社」當年對中國的了解和研究，比中國任何單位都深入而有系統。八年抗戰期間，從日軍俘虜或戰死的日本軍人身上所找到的軍用地圖，可讓國軍開了眼界，不僅國軍做不出那種精細地圖，日本人已經測量過和探勘過的地理水文資料，中國人可能都還聞所未聞，這些研究資訊基本上都是來自「南滿鐵道株式會社」。1945年日本戰敗投降時，「南滿鐵道株式會社」總資產有42億日元，旗下有八十多家大型企業，職員人數多達三十九萬八千人，比我們現在的全國軍人都還多！「南滿鐵道株式會社」有十多位總裁，但後藤新平的開道先鋒角色是關鍵的一環。

後藤新平早在1929年就過世了，但是他對當代的台灣政治造成的影響，許多人沒有注意。例如曾經加入過共產黨，但是一口否認的李登輝，李前總統就任之初，和國民黨內的勢力妥協，終又把對手打成非主流。李登輝曾長期擔任國民黨主席，讓自己成為黨提名的總統參選人，變臉後他可以說國民黨是外來政權。大家都說李登輝是台聯的精神領袖，當台聯式微，李登輝突然語出驚人：「**我本身和台聯黨沒有直接的、任何的關係。**」許多人被李登輝弄昏了頭，如果再看看後藤新平的思想策略，就知道他對李

查外，也要求所屬不得破壞老百姓的祖墳、風水，要以禮相待，曉之以情，結果查出的田地比以前清朝的統計多出近兩倍之多。台灣的現代化基礎應該就是後藤新平所奠定，現在的鐵路（甚至包括阿里山鐵路）、公路基礎網路是他規畫興建的。八田與一去建立的烏山頭水庫是當時亞洲最大水壩工程，這也是後藤新平拍板定案的。台灣農民開始取得政府補助使用肥料，使得生產量大增是他的政策。鑒於日本人在台灣死於疾病的可怕，後藤新平讓20世紀初期的台北下水道設施，不僅比東京好，而且是亞洲第一。

台灣這個日本殖民地從賠錢貨到成金雞母，要靠有些重要財政措施，菸酒公賣等政策許多國家都有，但後藤新平有個點子是「死道友，不死貧道」讓日本的台灣當局撈進大把鈔票，那就是鴉片公賣制度。他把鴉片製造販賣的權利歸屬官方，經醫師認定有癮者可以持有執照合法吸食鴉片，慢慢戒除（不過，日本當局並沒有協助勒戒，也就是放縱你繼續消費），但不許增加新的鴉片吸食者。1897年，持有吸鴉片執照者竟有五萬多人！後藤新平當時就認為日本人不會去偷偷抽鴉片，所以開放鴉片販賣不會傷及日本人，結果和他想的一樣。當時台灣自行生產的鴉片不僅賣給台灣人，還一路賣到東南亞和中國大陸，甚至遠到東北。現在的國立台灣博物館南門園區，是1899年創立的「南門工場」，那是當時東亞最大的鴉片製造工廠，現在通稱的小白宮就是當時存放鴉片原料的倉庫。抽鴉片當然對台灣人是一大傷害，所以後來的知識分子蔣渭水曾經寫信給國際聯盟告洋狀，抨擊日本當局開放台灣人抽鴉片的惡劣政策，也惹惱日本總督府發動輿論戰，透過報紙掀底蔣渭水納妾等事情加以反制，不過這是後話。總之專賣鴉片、菸酒等措施，使得台灣後來財力扶搖直上，已經不需靠日本的奶水了。

現在台博館的小白宮就是當年的鴉片倉庫

子」），這變成了他管理台灣人的策略，也就是施以利誘讓台灣人為日本人出力，用虛名籠絡重要人士，讓他們與日本當局合作。至於從日本人登陸台灣第一天起就沒有停止過的台灣抗日游擊戰，後藤新平剷除異己毫不手軟。他有一本著作《日本殖民政策一斑》，裡面就寫著如何騙降抗日游擊隊（他稱為土匪）：「說要交給歸順的土匪們歸順證，聚集他們於警察署辦務支署裡頭，預先下達訓令，使軍隊把他們同日同時統統殺得乾乾淨淨了。」1902年5月25日，日本軍隊一天內處決二百六十五位台灣人。後藤新平自己引用部屬的統計，算出前後屠殺了一萬一千九百五十人！如此高壓策略也弭平了抗日活動。後來他引進中國的保甲制度，配上大量的警察，使得台灣人對警察大人畏懼服從，在那樣的系統下，也完成精確的戶口調查。

後藤新平同時也會尊重台灣的民情風俗，例如台灣最早成功的土地調查就是他完成的。後藤新平除有效執行普

「中華民國」會是何等模樣還真是很難想像。

後藤新平是一位留德的醫學博士，當兒玉源太郎被派到台灣當總督時，後藤新平被他找來當民政長官，這個組合也讓日本沒有「賣台」！

馬關條約使得台灣成為日本殖民地，但當時的台灣可不像現在是個寶島。台灣現在的醫療水平之高和費用低廉居世界之冠，但日據初期這塊瘴癘之地使得日本人吃盡苦頭，病死的日本人比被操死和戰死的日本人多幾十倍。日本人又必須花大把鈔票來開發和管理台灣，覺得這是賠本生意，因此有人出主意把台灣「賣」給法國！（別訝異，有大片荒野沼澤地的美國路易斯安納州也是美國花錢向法國買來的。）但因為兒玉源太郎當了台灣總督，搞定台灣和台灣人後，日本政府終於打銷「賣台」念頭。不過，兒玉源太郎當總督時還要帶兵在外國打仗，所以「統治」台灣的大小事是由後藤新平主導。

後藤新平認為台灣人不是日本人，因此日本的管理模式不適合台灣，他觀察研究後，認為台灣人「貪財、怕死、愛作官」（也被形容為「愛錢、怕死、愛面

後藤新平眼中的台灣人

2018年12月16日，我在華山文創園區舉行的一場藝術拍賣會擔任拍賣官，有一件書法作品上拍時，全場靜悄悄，無人相應。我引述了幾句話後，立刻引起全場注意，買家開始舉手，拍品高出估價順利成交。我講了其中一段話是「台灣人怕死、愛錢、愛面子」！我引述的來源就是這件拍品的作者——後藤新平。

上圖　台灣總督府民政長官後藤新平

右頁圖　後藤新平的書法作品在台北拍賣

後藤新平對現在的台灣和中國大陸有非常深的直接和間接影響。我們的國父孫文先生，遙控指揮惠州起義時，人就在台灣淡水，當時孫文到台灣見了日本派駐台灣的總督兒玉源太郎和台灣民政長官後藤新平，兒玉源太郎支持孫文搞革命，並且交代後藤新平協助孫中山，所以後藤新平是當時革命黨人的大金主和軍火供應者。當然孫文必須要付出代價。後藤新平和孫文磋商談判，要求假若同盟會起義順利，就要一路打進廈門，並且破壞日本設在廈門的「台灣銀行」，讓日本有藉口出兵廈門，而革命黨未來也要同意割讓廈門給日本。依照現在學者的研究，革命的先行者孫文在那時是同意了日本的條件，只是恰好因為日本內閣改組，新的伊藤內閣反對介入中國革命，後藤新平不得不中斷對同盟會的援助，所以惠州起義因後繼無力而失敗。如果按計畫在後藤新平支持下，孫文建立的

損，免滋誤會」，又派出人員去嚴查張大千，但最後大批人馬的調查是「查無實據」，法院最後判張大千無罪。

張大千到底有沒有毀損古蹟呢？當年張大千在敦煌的臨摹工作是辛苦的，他聘用喇嘛畫師當他的助理，又請好友謝稚柳前來協助。謝稚柳後來對人談到敦煌臨摹一事時，他說：「要是你當時在敦煌，你也會同意打掉的，既然外層已經剝落，無貌可辨，又肯定內裡還有壁畫，為什麼不把外層去掉，來揭發內裡的菁華呢？」看到謝稚柳的態度和說法，您覺得事情真相為何？

蘇富比上拍的菩薩立像莊嚴法相中見慈祥之色，眼、頰、頸以至身體各部皆暈染。身上之釧環、瓔珞、束帶以至髮髻寶冠等，以硃砂、石青、石綠等礦物顏料填蓋，色沉厚亮麗，顯現唐畫的古艷華麗。衣褶疊曲轉折的摺痕立體生動；菩薩臉部神情、眉宇間，流露慈悲濟世之懷；十指或曲拈、或平伸，姿態婉轉，細膩傳神，的確是難得的佳作。曾經有不少政要向張大千索畫，張大千也要靠賣畫維生，絕大部分時間，張大千送人或賣畫都是山水和人物題材，敦煌臨摹的作品他自己視若珍寶，張大千會將這幅〈臨敦煌觀音像〉巨畫在當時就送給谷正倫，如此厚禮就讓人對谷正倫當時是如何「照顧」張大千有很大想像空間。

蘇富比的拍賣現場，張大千〈臨敦煌觀音像〉以850萬港幣起拍，經歷買家的競價，最後以4050萬港幣落槌，加佣金以4804.55萬港幣成交。　（原文刊於《藝術收藏＋設計》雜誌2018年12月，135期）

左頁左列圖　張大千　臨敦煌觀音像（局部）

左頁右圖　張大千　臨敦煌觀音像　1943　設色絹本、鏡框　189x86cm　私人收藏

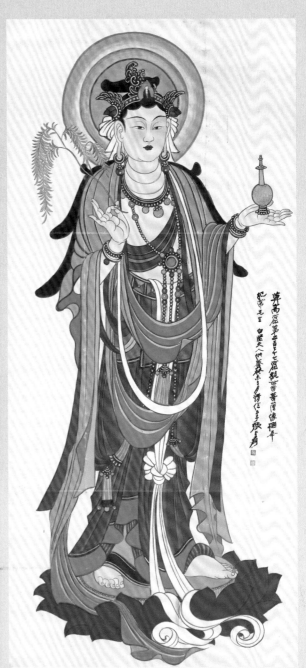

莫高窟第一百七十窟 觀世音菩薩像壁年
紀十元王 白眠大人供養為余多濟信手張大千

年底病逝台北。張大千1943年4月結束在敦煌石窟臨摹，臨行前將這幅畫作贈送給谷正倫伉儷。對買家而言這是一幅來源可靠的畫作，但或許買家不知道谷正倫曾經要嚴辦張大千！

　　1941年初，張大千和他的妻兒門生，抵達敦煌莫高窟進行「考察」，停留時間為兩年七個月，但傳出張大千先生想臨摹各朝代人的手跡，所以先畫敦煌壁畫的最上一層，臨摹完了，就將壁畫剝去，再畫下一層的壁畫，於是千古的敦煌壁畫就被一層層剝皮般毀壞。消息傳出後，許多文化界人士強烈指責張大千。在中央研究院存有兩份信函，分別是當時重要的學者寫信要求中央阻止張大千破壞敦煌古蹟。

　　這些指責張大千的人士，其中分量最重，最有代表性的是後來的台大校長傅斯年和人類學家李濟，他們兩人聯名寫信給于右任，請他出面阻止張大千的行徑。信中指出，著名史學家向達在1942年到達敦煌考察時，親眼目睹張大千剝掉壁畫的作為。向達還抄錄了一段張大千自己在敦煌壁畫上的塗鴉題記：「辛巳八月發現此複壁有唐畫，命兒子心，率同畫工口口、李富，破三日之功，剝去外層，頗還舊觀，歡喜讚歎，因題於上。蜀都張髯大千。」後來事情越鬧越大，甘肅省參議會立案控告張大千，要求南京中央政府查辦張大千。當時甘肅省主席谷正倫拍了封電報給張大千：「對於壁畫，勿稍污

左圖　1943年的甘肅榆林窟外景（圖中橋上站立者為張大千）

右圖　甘肅省前主席谷正倫

張大千是毀壞敦煌古蹟的罪人？

2018年10月2日，香港蘇富比中國書畫秋季拍賣會，其中焦點拍品之一是大師張大千的〈臨敦煌觀音像〉。這幅畫是第一次公開於市場。這件6尺巨作，是大千先生的工筆代表作。〈臨敦煌觀音像〉是張大千1943年於敦煌期間，臨摹莫高窟的觀世音菩薩所成。畫中觀音站於蓮花座枱，莊嚴中帶仁慈，是典型唐代觀音形象。這幅畫讓我想起一段許多人不想提，許多人不知道的公案，那就是張大千是否毀壞了敦煌壁畫？

張大千在敦煌的臨摹工作

這件拍品的款識寫著：「莫高窟第二百七十七窟觀世音菩薩像，奉紀常先生、白堅夫人供養。癸未三月，清信弟子張大千爰」。上款的「紀常」是谷正倫先生，他是貴州安順人，曾經就讀日本陸軍士官學校，加入同盟會後隨黃興參加革命。他曾擔任憲兵中將司令、憲兵學校中將教育長，有「現代中國憲兵之父」的稱譽。谷先生後來擔任甘肅省主席，隨國府到台灣後，出任總統府國策顧問，1953

發動政變，法魯克被迫簽字
退位，他搭著皇家遊艇載
著幾十箱金銀珠寶流亡到希
臘和義大利。流亡期間，他
的第二任妻子也離他而去，

法魯克的黃金調
味料瓶

法魯克仍然繼續「打獵」，他和同時是美國演員和社交
名媛的帕特‧雷妮（*Pat Rainey*）也成露水鴛鴦。後來
他的伴侶是十八歲的義大利女歌手艾爾瑪（*Irma Capece
Minutolo*）。幾年後的一天，法魯克在用餐時，突然倒在
桌上，送醫不治，有謠言說是當時的埃及掌權者派殺手將
法魯克毒害，但從沒有官方進行驗屍，所以至今死因成
謎。

　　法魯克暴斃後沒多久，他的伴侶艾爾瑪突然坦承，她
與法魯克相識時其實只有十三歲，「十八歲」的說法是法
魯克的恩賜。可見這位埃及末代國王對年輕女色的渴求始
終如一。（原文刊於《藝術收藏＋設計》雜誌2018年11月，134期）

法魯克收藏的珍
貴手槍

是中東地區的手錶最高價紀錄。2010年，日內瓦市場出現一隻盾形的三色金胎畫琺瑯懷錶，工藝水準絕倫，這是伯爵和蕭邦聯手合作的精品，估價是40萬至50萬瑞士法郎，成交價則為74.65萬瑞士法郎。這兩隻手錶就可看出法魯克國王的眼光。有一年他去參觀瑞士著名的江詩丹頓（Vacheron Constantin）錶廠，該公司的老闆和技師對他學富五車的鐘錶知識佩服不已。

　　法魯克國王把精力用在吃喝玩樂上，出來混總是要還的。1952年一位中校軍官納瑟（Gamal Abdel Nasser）

左上圖　法魯克的珠寶盒

右上圖　法魯克的金胎畫琺瑯懷錶精采絕倫

下圖　法魯克留在埃及的部分珠寶

身手俐落到連死人都會氣得差點起身。因為有一年波斯國王（伊朗國王）過世，送葬隊伍在1944年經過埃及，法魯克國王從波斯國王棺材上偷走了寶劍、彩帶和勳章。連他和英國首相邱吉爾會面後，邱吉爾翻遍全身就是找不到他的懷錶，邱吉爾可不像不敢出聲的埃及貴族，他認定埃及國王就是扒手，透過外交部施壓要錶，本來還想要賴裝無知的法魯克，眼見兩國關係緊張情勢逐漸升高，才心不甘情不願把懷錶還給了邱吉爾。

聖高登斯雙鷹金幣

　　法魯克國王收藏郵票、純金咖啡杯組、復活節彩蛋等，但他的鐘錶收藏陣容最堅強。2014年4月，佳士得在杜拜的拍賣推出法魯克收藏的1944年百達翡麗1518系列手錶。這錶鑲有古埃及皇家羽飾，帶有萬年曆和記時計，1518系列將萬年曆與記時計合二為一是百達翡麗的首創，當年只生產281隻同款手錶。佳士得的估價是40萬至80萬美元，結果以91.25萬美元（含佣金）成交，這

法魯克的百達翡麗
1518創下天價紀錄

本物主平分。結果2002年這枚聖高登斯雙鷹金幣在蘇富比
以759萬20美元（約新台幣2億2800萬元）成交。

　　法魯克國王還有一枚1913年版自由女神頭像鎳幣
（*Liberty Head Nickel*），這個5分鎳幣之所以罕見，是因
為在美國鑄幣局的文獻紀錄裡，1913年沒有生產過自由
女神頭像鎳幣，但偏偏有五枚在外界流通，其中一枚在
2010年的成交價格是373萬7500美元（約新台幣1億1200萬
元）。有人估計，法魯克國王的錢幣收藏市價約有1.5億
美元（約45億新台幣）。現在埃及亞歷山大港有一座皇家
珠寶博物館，裡面的珍奇珠寶都是法魯克國王和他兩任王
后過去所擁有，看過便知何為帝王之家的奢華。

　　即使書念不好，法魯克國王的學習力仍是驚人的。有
一次他將一名扒手從監獄召來皇宮，要求這名罪犯教他扒
手技巧。這扒手師傅傳授的基本功是從「火盆」內拿出東
西。就這樣，法魯克國王勤練到「青出於藍」，他學完了
十八般武藝後特赦了小偷師傅，換這位國王級的扒手開始
四處做案。只要有派對，就有許多上流社會人士失財，他

克國王一星期要吃
六百個生蠔！你以為
這算能吃？資料顯
示，法魯克國王早
餐時可吃下十二顆
雞蛋，一頓午餐可

吃四十隻鵪鶉，一天最多可喝掉三十瓶啤酒，外加數量
驚人的巧克力。他的首任妻子是一位貴族女性，後來雙
方離異。1948年法魯克國王在一家珠寶店看到了娜蕊曼
（Narriman），於是展開瘋狂追求，娜蕊曼的父母半推半
就地幫十六歲的女兒解除婚約，嫁給了法魯克。婚禮上，
賓客的眼睛可能睜不太開，因為新娘禮服綴滿了兩萬顆鑽
石，兩人在歐洲的豪華蜜月旅行長達十三週。

　　法魯克國王是個花錢不手軟的人，綜觀他的收藏確實
有一套。他有8500枚金幣的收藏，其中有1933年版的聖高
登斯雙鷹金幣（Saint-Gaudens double eagle），這是美國鑄
幣局於1907至1933年生產的一種20美元面額金幣，由雕塑
家奧古斯都・聖高登斯設計，眾人公認這是歷史上最漂亮
的美國硬幣。1933年12月28日，美國政府停止以黃金付款
外，並且要求全國人民上交所有金幣和金券，換取紙幣，
使百萬枚金幣被熔毀。所以1933年版的聖高登斯雙鷹金幣
被留下來的寥寥可數，但是法魯克國王不僅有一枚1933年
版雙鷹金幣，甚至還擁有美國的出口許可證。1990年代，
這枚金幣被帶到紐約準備出售，不過美國政府當年的禁令
還是有效，因此金幣被美國當局扣押，經過冗長訴訟，雙
方達成妥協，硬幣可以繼續拍賣，但所得由美國政府和原

18.

舉世無雙的「扒手皇帝」

法魯克的玻璃碗公

在我執筆的今天，收到一項拍賣通知，瀏覽拍品見到一件透明玻璃碗公，我從上面的圖案看出這是埃及末代國王「法魯克國王」（King Farouk）所擁有的。今年4月，法魯克國王的一支手錶創下中東市場的天價紀錄，而這位國王自己也曾有項空前絕後的紀錄，他把英國首相邱吉爾的懷錶給扒走了！

法魯克於1920年2月11日出生於埃及亞歷山大港，他老爸福阿德是埃及蘇丹國的國家元首。1922年福阿德稱王，法魯克就成為埃及王儲，被封為「賽義德親王」。法魯克是位會把家教氣暈過去的學生，他老爸於是將他送到英國接受貴族教育。法魯克發揮他天生玩家的本領，書沒念多少，但是「體驗」過的歐洲美女卻不少，那時他才十五歲左右。1936年5月，福阿德去世，法魯克繼承王位，他立刻擁有7.5萬英畝土地、二百輛汽車、1億美元的財產，那年他僅十六歲。他喜歡玩車所以下了一道命令，埃及全境除他之外，任何人不得擁有紅色的車子，原因是他飆車時，可便於警察辨識而不會攔他的車子，當他首次在開羅飆車時，滿街的人都彷彿逃難似地紛紛走避。

當了一國之君後，他的英雄本「色」依然沒有收斂，雖然有老婆，但是法魯克國王身邊女人沒有停過，連人妻也不放過，他尤其對名女人感興趣。我開始覺得生蠔可能真的「有效」，就是因為法魯

碩果僅存拿破崙的桂冠金葉子

的月桂冠，在他失敗下台後被融化成為金條了。戲劇化的
是，在兩百年前的加冕典禮前夕，拿破崙嫌金冠太沉重，
因此金匠師便摘除六片金葉，並分送給自己六個女兒。其
中五片下落不明，唯一的一片金葉子在2017年11月於法國
拍賣，藏家蜂擁而至，以62.5萬歐元，也就是台幣2200萬
落槌。這片葉子僅重10公克，如果重新熔化後按照黃金市
賣出，價格不到新台幣1萬5000元。

　　這篇稿子交完後，我要回家翻翻衣櫥，看看我的哪件
BVD，適合當傳家寶。（原文刊於《藝術收藏＋設計》雜誌2018
年9月，132期）

過世後與夫人的遺物交給佳士得進行拍賣，其中有一套拿破崙吃甜點用的塞夫勒名瓷「*Marly Rouge*」系列餐具組，賣到181.25萬美元高價（約新台幣5500萬），這是西方19世紀瓷器拍賣最高價紀錄。那真是洛克菲勒家族會拿來使用的餐具，也是拿破崙本人非常喜愛的二百五十六件餐具套組，在1814年拿破崙被流放到厄爾巴島時還堅持帶著這套餐具。真好奇，拿破崙在被軟禁時是吃啥甜點？

　　不過，拿破崙應該是對女人很會甜言蜜語的人，大家都知道拿破崙個子小，他遇見約瑟芬時還不成氣候，但是約瑟芬在當時巴黎的社交界非常出名，雖然她是寡婦也已經是兩個孩子的媽，但約瑟芬當時的情夫們都是高層人物。她後來接受了拿破崙的熱情追求，也算她眼力好，識得潛力股。2016年3月24日拿破崙送給約瑟芬的訂婚戒指在巴黎拍賣。當時拿破崙沒多少錢，所以戒指造型很簡單，純金戒指上鑲嵌一顆鑽石和一顆梨形藍寶石，估價8000至1.2萬歐元，結果這戒指以66萬英鎊的價格被拍出，高於估價五十倍。

拿破崙和約瑟芬的訂婚戒指

　　1804年12月2日拿破崙在巴黎聖母院登基當上皇帝，這是他一生最意氣風發，也是最狂妄的時刻，他把教皇找來主持加冕儀式，但他卻當眾從教皇手中搶過皇冠自己為自己加冕，又自行為皇后約瑟芬加冕。後來約瑟芬的皇冠被缺錢的法國政府送去拍賣，被美國的珠寶公司梵克雅寶拍走。這皇冠還曾經借給摩洛哥王妃也就是著名的美國影星葛麗絲凱莉戴著出席典禮。至於拿破崙的那頂黃金打造

進攻俄羅斯發生了「博羅金諾戰役」，是所有拿破崙戰爭中最大和最血腥的單日戰鬥，那一天有七萬人死傷。最後法軍獲勝，但這也是拿破崙崩潰的開始。因為俄羅斯採取焦土政策，使得拿破崙的大軍被飢餓與嚴寒所擊潰。拿破崙因為「博羅金諾戰役」寫了一封信給他當時的外交部長，這封在拍賣引起轟動的信件通篇都是密碼。

信中拿破崙說，將在22日的半夜3點鐘「炸掉克里姆林宮」。信中透露出拿破崙在軍事行動失敗後的憤怒的挫折。後來克里姆林宮的塔樓城牆也的確被炸毀，最終俄國人照原樣修復。那封密碼信在2012年被巴黎信札與手稿博物館用15萬歐元買下。

2018年，我在拍賣場見識到歐洲皇帝和歐美富豪世家的排場。小大衛洛克菲勒出身於第一個世界首富之家，他

拿破崙的帽子被韓國人高價買走

拿破崙的一小撮頭髮賣了7500英鎊

後，這束頭髮才被無意間發現。這回拿破崙頭髮估價是800英鎊，結果賣了7500英鎊，大約是44萬新台幣。

喜歡收藏拿破崙文物的還包括摩納哥王室，2014年摩納哥王室的一千件拿破崙遺物進行專拍，總共賣了1000萬歐元（約新台幣3.5億元），其中一件帽子最引人注意。拿破崙生前喜歡戴黑狸毛皮雙角帽，目前存世只剩十九頂。通常雙角帽的戴法是前後擺正，兩角各在左右，但是拿破崙則是斜戴，他認為這樣在戰場上衝鋒陷陣時，將士比較容易辨認主帥。這也可看出拿破崙的領導統御學。這頂雙角帽是由專賣人參雞等雞肉製品的韓國Harim集團的老闆買走，看來人參雞的利潤不錯，因為他最終花了220萬歐元（約7700萬元新台幣）買到手。這頂帽子曾在1986年，由私人交易中賣出，當時的價格不到4萬歐元（約新台幣140萬元）。

2018年，在法國里昂賣出一頂拿破崙的破帽子，成交價是28萬歐元（約新台幣980萬元），那是拿破崙1815年滑鐵盧戰役戴的軍帽，在失敗撤退後被荷蘭軍人給撿走。你是否覺得拿破崙的帽子好像隨時可吐鈔票的ATM？

在滑鐵盧之前，拿破崙就因為進攻俄羅斯而種下失敗的種子。1812年9月7日，當時叱吒風雲的拿破崙率軍

要運回法國，葬在塞納河邊，要和法國人民在一起。」

拿破崙的遺產有2億法郎，這位皇帝老兄花了十多天，列出一張九十七人的名單，把錢給分了。這些人包括他的僕人、秘書、醫生、在島上照顧和監視他的人，從1792到1815年，所有跟他出生入死，打過仗的還活着的官兵，以及被戰火蹂躪有財產損失的民眾。有意思的是，他沒留半毛錢給家人，他送了一個銀燈盞給老媽，讓他媽睹物思人。拿破崙把行軍床、兩條內褲和兩個枕頭套給了兒子，還親筆交代要將這筆小小的遺產視若珍寶！他還要求兒子，不要為他報仇，否則就不是他的兒子。

拿破崙登基兩百週年紀念的2004年，有一間拍賣公司竟然拿出了一份拿破崙的遺囑！原來那是遺囑的草稿。在這份新發現的草擬遺囑中，拿破崙說：「作為一個基督徒，我寬恕英國。」但是，在正式遺囑中並沒有這樣的文字。此外，在檔案館的正式遺囑中有「我被英國當局刺殺」的敘述，草稿中卻沒有這樣的紀錄。這都成了公案。這份遺囑草稿最後以11萬歐元賣給了一位法國藏家。那次拍賣還有拿破崙回憶錄的手稿，其中錯字百出，但瑞士藏家出價25萬歐元買走，成為拿破崙手札的最高紀錄。

有一項拿破崙的遺物，他自己沒列在清單上，結果也成了拍賣公司的號召品，那就是拿破崙的頭髮。1821年，拿破崙去世的早晨，一名英國軍官伊貝松（Ibbetson）剪下一束拿破崙的頭髮，軍官的兒子在1864年將頭髮帶到紐西蘭，後人於2010年在紐西蘭拍賣，這束頭髮最後以1萬3000多美元成交。我猜過世時的拿破崙快變成了禿子，因為2015年，又有拿破崙的頭髮在英國拍賣。那是一名清潔工人在一間空屋中，發現一個金色小盒子，盒子後面刻有「拿破崙一世的頭髮——1816年於聖赫勒拿島」的字樣，盒子裡藏有字條，內容記載一名看守拿破崙的海軍將領拿到這束頭髮，後又輾轉落到寫紙條這人手中，直到他身故

拿破崙的遺囑草稿

芬的信中寫道：「如果路易十六跨上他那匹戰馬，勝利本來會屬於他的。」拿破崙後來在掌權期間，鎮壓反對勢力毫不手軟。

2018年7月15日，法國隊以四比二擊敗克羅埃西亞，獲得2018年世界盃足球賽的冠軍，當時有50萬人在凱旋門狂歡慶祝，羅浮宮在推特湊熱鬧，上傳一張穿著「法國球衣的蒙娜麗莎照」以慶祝法國隊奪冠。〈蒙娜麗莎〉作者達文西是義大利人，結果引來一些法國網路酸民批評，為什麼要用義大利人的畫作來慶賀？這些酸民其實蠻雞腸鳥肚的，因為偉大的拿破崙本來也不是法國人！

拿破崙於1769年出生在科西嘉島，父親給他取名「拿破崙」，義大利語的意思是「荒野雄獅」。後來科西嘉島被熱那亞共和國賣給法國。所以拿破崙一家人才被動變成法國人。拿破崙進入軍校念書時，他常因為法語有濃重的科西嘉口音被同學嘲笑，甚至到臨終前他寫的回憶錄和遺囑都還有拼字錯誤。

法國的國家檔案館中有一份拿破崙的遺囑，是19世紀中期由英國遞交給法國的文本。拿破崙在一開頭就寫著：「我雖然不是法國人，但法國人選擇了我，所以我的遺體

父親送他一幅拿破崙三世的畫像，他越看越有心得，並且蒐集拿破崙家族資料，自此讓他變成法蘭西皇帝的鐵粉。而他的偶像拿破崙則是曾經送了一對手槍給兒子，當時拿破崙的兒子才三歲！

倫敦蘇富比在2015年7月8日推出一對精緻的黃金外殼手槍。手槍是由著名槍匠勒帕杰鍛造，鑲嵌黃金，工藝精巧，槍上有皇家鷹徽，還裝飾拿破崙的個人代碼——大寫草書字母「N」，以及鐵鑄的義大利皇冠徽號（拿破崙的兒子曾被冊封為義大利國王）。那也是拿破崙最後一次看到他兒子。在送出這對手槍後僅數星期，拿破崙戰敗，被迫退位，並被流放到厄爾巴島。一年後，他奮力崛起，卻於滑鐵盧戰敗，而徹底失勢。

拿破崙送給兒子的手槍

這對手槍從1816年起，陸續有幾位知名藏家接手，最後成為古董槍械收藏大家威廉‧凱思‧尼爾（*William Keith Neal*）的珍愛。這對精緻手槍在倫敦蘇富比出現後引發買家爭奪，最後以96萬5000英鎊成交（約3860萬新台幣）。2018年7月，另一把拿破崙的狩獵步槍在法國楓丹白露拍賣，以8萬歐元（約新台幣286萬元）賣出，這把槍的原主人是國王路易十六。拿破崙顯然認為路易十六過於軟弱，以至於被斬首，拿破崙曾在給愛人約瑟

把內褲當遺產的拿破崙

賈克-路易・大衛（Jacques Louis David）所繪〈拿破崙加冕禮〉現藏於羅浮宮

　　你會送槍給兒子嗎？你會把內褲當遺產留給兒子嗎？不會？拿破崙會！

　　法國的拿破崙很可能是全世界被拍賣最多次的皇帝，我指的是與他有關的文物。美國富比士雜誌的副主席克里斯多福・福布斯（*Christopher Forbes*）是一位熱衷收藏拿破崙文物的大富豪。2016年，他把花了十多年時間所收集有關拿破崙的物件送去法國拍賣，拍品有1300封信件和手稿，以及五百多件畫作，結果連續兩天的拍賣，成交率高達99％。當時法國奧塞美術館、法國國家榮譽軍團勳章博物館、法國國家檔案館等行使優先購買權，買走四十批拍品。其中拿破崙與約瑟芬在1804年秘密舉行的宗教婚禮證書，以3萬2500歐元（約新台幣113萬）賣出。

　　福布斯之所以開始收藏拿破崙，是他十六歲時

黯淡下野轉進台灣時，俞濟時一直頂著光頭護衛在蔣介石身旁。

　若說俞濟時是蔣中正的「終極保鑣」或「第一家臣」，一點都不為過，但一發子彈改變了俞濟時和蔣介石的關係。有一天俞濟時在家清槍時，不甚走火擊傷自己的大腿，於是第二天原預定陪同蔣介石外出巡視的行程便無法參與。但就在第二天，至今仍疑團重重的「孫立人兵變」發生，一干人等被捕下獄或軟禁，俞濟時也出事了，因為有人向蔣介石打小報告（一說是蔣經國），指稱俞濟時事先就知道有兵諫陰謀，他是故意開槍擊中自己，以苦肉計脫離第二天負責維安的任務云云。最後蔣介石做出決定，讓俞濟時離開核心去當個光桿「國策顧問」的閒差。從1955年6月之後，蔣中正總統邊上的大光頭身影不見了。

蘇富比拍場出現的民國瓷

　國民黨軍政人員有幾位能獲得蔣介石送的「壽瓷」不得而知，但肯定寥寥可數，在俞濟時過世二十八年後，這件雙耳尊突然現身在拍場轉手，掀起民國官窯拍賣的高潮，也讓外界對民國瓷的藝術成就重新省思，蔣、俞主從二人也應該還有許多故事等待發掘。（原文刊於《藝術收藏＋設計》雜誌2018年7月，130期）

宋美齡送給普萊德將軍的雙耳尊

之為「蔣瓷」。1946年7月25日《民國時報》曾刊登政府訂製一批瓷器，作為送給盟邦領袖政要的二戰勝利紀念禮物。這批禮品有花瓶、掛盤、餐具和碗四種，其中花瓶四十件，掛盤六十件，餐具六套，碗四百件，數量不多，但對品質要求極嚴。再來就是1947年的「壽瓷」，以目前看到的雙耳尊，可以說品質和乾隆最好的官窯相當，那個時候的景德鎮製瓷不僅有技術熟練的技工，加上時代進步，有了更多科技協助，所以是景德鎮的高峰期。有一次，美國蘇富比的拍賣，骨董商戴福保所擁有的一件〈霽藍描金開光粉彩花鳥暗刻松石綠釉如意雙耳尊〉上拍，無論是戴福保的資料還是蘇富比，都說這是民國瓷（底落大清乾隆年製款），索價500美元，結果拍了1800萬美元（5億多新台幣）。如果買家有看過蔣介石六十壽誕的雙耳尊，應該就會有新的體悟。「蔣瓷」在中國陶瓷發展史上其實有重要階段意義，也代表中國現代製瓷的高峰，值得大家重視。

普萊德將軍在1988年以九十一歲高壽離開人世，兩年後俞濟時將軍在台北過世，享壽八十六歲。俞濟時年輕時也曾盛氣凌人，恃寵而驕。他只對蔣介石唯命是從，其他人不見得他會在意。俞濟時在對日作戰時擔任74軍軍長，和他的頂頭上司薛岳意見不合，面對蔣介石的紅人抗命，薛岳發了封電報給俞濟時，還把電報公開了：「你如兒戲命令，我就兒戲汝命！」這才制住俞濟時。不過，沒多久後，俞濟時就去擔任蔣中正的侍衛長，蔣介石在中國大陸統領千軍萬馬時、在開羅會議和盟國領袖進行高峰會時、

中正到了台灣。

　　我九年前曾在另一場拍賣看到一件形制接近的雙耳尊，底部款式和上述者相同，來源是美國海軍四星上將阿爾弗雷德‧M‧普萊德（*Alfred Melville Pride*）的後人，普萊德將軍曾經是協防台灣的美國第七艦隊司令，依據這件拍品所附的筆記資料顯示，花瓶是1955年12月14日，普萊德將軍要從台北返回美國前一天，宋美齡特別贈送給他的禮物。由此可見當時蔣氏夫婦對這批訂製瓷的重視，保存了近十年時間，挑選對象予以餽贈，和雍正及乾隆賞賜琺瑯瓷一般嚴謹。這件拍品的耳部也有所斷裂損壞，加上普萊德將軍的後人對這件瓷器了解不深，所以當時拍賣的估價只有400美元，但是最後仍然以3萬4365美元高價成交。目前為止，俞濟時和普萊德將軍的雙耳尊是拍賣市場僅見兩件蔣介石壽誕的紀念瓷器。

　　嚴格說來，民國之後只有兩批官窯，一為袁世凱期間的「居仁堂款」瓷器，另一就是蔣介石在1946年所燒造的瓷器，有人稱

蔣介石贈與俞濟時的壽瓷雙耳尊

就是該軍的首任軍長，可見蔣介石對他的
重用。這位可以在戰場上衝鋒陷陣的大將
也曾自認是「太監」。

蔣夫人和俞濟時的孩
子一起下棋

　　1942年11月，俞濟時調任軍事委員會
委員長侍衛長，他爭取到蔣介石的同意，
把侍從室地位提升，編制擴大，權力相對
也增加，文武百官凡是想見蔣介石者都必
須經過俞濟時，自然他是權傾一時。他維持了黃埔的傳
統，尊稱蔣中正為校長，任事時盡心盡力，絲毫不敢馬
虎，他對部屬說，大家都是太監，他自己是太監頭子，也
算是一種認命和交心吧。

　　1949年1月，蔣介石下野，這是蔣介石一生最灰暗的
時刻，俞濟時名義上是總統府的三局局長，但是他一直隨
侍在側，可見他對蔣介石的忠心。局勢動盪中，國府撤退
到台灣，俞濟時的官銜幾次異動，從黨的總裁辦公室主任
到戰略顧問都有，但是老總統批示有關安全警衛工作仍由
俞局長負責。當蔣介石出門視察，不論短途長程，一定要
俞濟時跟在邊上。有一張照片可以看到蔣宋美齡和俞濟時
的小孩下棋，俞濟時和太太在一旁觀看，可見俞濟時和蔣
家互動之密切。

　　拍賣公司是在美國從俞濟時的女兒手中徵集到這件拍
品，這件〈粉彩尊有如意耳〉，華麗的紋飾層層相疊，
因為顏色複雜，不僅繪製費工，更因顏料熔點不同，入
窯燒造時也必須多次分批進行，因此完善率很低，這是
「官窯」的等級和做法了。花瓶的底端有紅款「中華民
國三十六年，中正」。這件作品應該是蔣中正過六十歲
大壽時，由景德鎮燒造，以俞濟時和蔣家的關係，他能
獲得這禮品也不足為奇。而這批精美的瓷器當時生產數
量已無多少紀錄可查，但可確定蔣氏夫婦非常重視這批
瓷器，在當時也沒送完，有些還一直保留，並且隨著蔣

16.

終極保鏢的花瓶現身美國

　　2018年3月份，一件民國30年代的瓷器出現在美國一個小拍賣會上，整場拍賣的瓷器大都估價僅幾十到幾百美金，唯有這件年代最淺而且還有修補的〈雙耳尊〉估價2萬5000美元，我對朋友說，5萬美元也買不到，果然，這花瓶一路飆升到8萬5000美元成交。我估計買家應該是來自中國大陸，而這件瓷器原來的主人是被蔣中正任用最久的侍衛長俞濟時。

　　早年在蔣中正的周邊有所謂的三俞，分別是俞飛鵬（陸軍上將，遷台後任陽明海運董事長）、俞國華（曾任央行總裁和行政院長）及俞濟時。他們三位都是蔣中正的老鄉，浙江省奉化縣人。中國大陸曾經出鉅資拍了一部電影《建國大業》，戲裡身著戎裝，帥氣逼人的劉德華飾演的就是蔣中正的貼身侍衛長俞濟時，連描寫國共鬥爭的電影都有隨從身分的俞濟時，可以想見他和蔣家的關係有多密切。

　　曾有和他不合者諷刺俞濟時是「雞肚腸」，不過，那可是他用命換來的稱號。1932年，淞滬會戰爆發，俞濟時率領所部88師官兵馳援在上海的第19路軍，與日軍激戰十多天，全師總兵力的三分之一被打光了，連位居師長的俞濟時也在腹部中彈重傷，他的腸子被打穿，緊急被送到租界德國醫院後，醫生用雞腸補好他的傷口，保住一命。這場戰役也讓他成為第十四位青天白日勳章的獲勳者。

　　後來的第74軍被認為是國軍王牌部隊，俞濟時

俞濟時將軍

生這件麒麟被獵殺事件後，孔子從此不再提筆寫書了。於是也出現「西狩獲麟，獲麟絕筆」的說法。這事件發生後不到兩年，孔老夫子就過世了，也不知是受了此事刺激影響，還是年歲已高之故（當時孔子已經七十二歲，是古人的高壽了）。

「西狩獲麟」事件的真實性當然遠高過瞎掰的「麒麟吐玉書」，但當年孔老夫子所看到的動物到底是啥？而且史書上所寫的內容，孔子只有說「麟」一個字，照漢字單字單義的用法，很可能麒麟就像鳳凰一樣，指的是一為公、一為母。曾有人論證麒麟就是雌雄的梅花鹿，只是我們現在還無法定論。

孔子對中國的影響巨大是無庸置疑的，但相當程度內，孔子在當時也是一位失意的從政人士。不過，渴望傳宗接代又希望後代成材的一般中國百姓可把「麒麟送子」的傳說發揮到極致，各種雕塑乃至木刻年畫等出現的「麒麟送子」、「喜獲麟兒」的圖案千百年來不曾停過，但有些人的大腦是沒有留存「麒麟送子」的檔案。

清　白玉鳳鳴歧山牌（圖版提供／北京鴻盛祥拍賣）

孫儷曾在電視劇上飾演聰明伶俐、美貌與智慧並存的甄環。前幾年當孫儷剛做完月子露面時，媒體問她為兒子取啥名字？這位新手媽媽先來了一段澄清，孫儷說：「不知為何有網友寄賀卡祝她麟兒康健，其實她的小孩並不叫鄧麟……」（原文刊於《藝術收藏＋設計》雜誌2018年6月，129期）

明　白玉辟邪（圖版提供／北京鴻盛祥拍賣）

件顯然在當時是一件國家大事，因為《左傳》的紀錄雖
然很簡略，但其他的正史典籍（包括後來的《史記》）
都有相同紀錄，劇情則更豐富。綜合這些紀錄：「孔子觀
之，曰：『麟也！胡為來哉！胡為來哉！』乃反袂拭面，
涕泣沾襟。叔孫聞之，然後取之。子貢問曰：『夫子何泣
爾？』孔子曰：『麟之至，為明王也，出非其時而見害，
吾是以傷焉！』先是，孔子因魯史記作《春秋》……及是
西狩獲麟，孔子傷周道之不興，感嘉瑞之無應，遂以此絕
筆焉。」

　　在孔子辨識出麒麟後，孔子就哭得唏哩嘩啦，並說道
「你幹嘛來呢！」大臣叔孫氏一聽這是麒麟，可不管孔子
正哭得帶勁兒，就把麒麟收為己有，子貢去問他老師幹嘛
哭得如此梨花帶淚的？孔子回答麒麟應該在明君盛世時出
現，卻在這局勢不安的時候跑來，又慘遭殺害，實在令人
傷心呀！當時孔子正在寫《春秋》為魯國紀錄歷史，但發

Helman, Sculp.

國家圖書館出版品預行編目資料

中東王子的金生金世　戴忠仁的國寶檔案.3
／戴忠仁　著--初版.--臺北市：藝術家出版社
2021.06
224面；17×24公分

ISBN 978-986-282-277（平裝）
1. 古物 2. 文集
790.7　　　　　　　　　　　110007769

戴忠仁的國寶檔案 3

中東王子的金生金世

戴忠仁／著

發行人　何政廣
總編輯　王庭玫
編　輯　周亞澄、李學佳
美　編　張娟如、吳心如
出版者　藝術家出版社
　　　　台北市金山南路（藝術家路）二段 165 號 6 樓
　　　　TEL：（02）2388-6715 ～ 6
　　　　FAX：（02）2396-5707
郵政劃撥　50035145 藝術家出版社帳戶

總經銷　時報文化出版企業股份有限公司
　　　　桃園市龜山區萬壽路二段 351 號
　　　　TEL：（02）2306-6842

製版印刷　鴻展彩色製版印刷股份有限公司
初　版　2021 年 6 月
定　價　新臺幣 380 元

ISBN　　978-986-282-277（平裝）

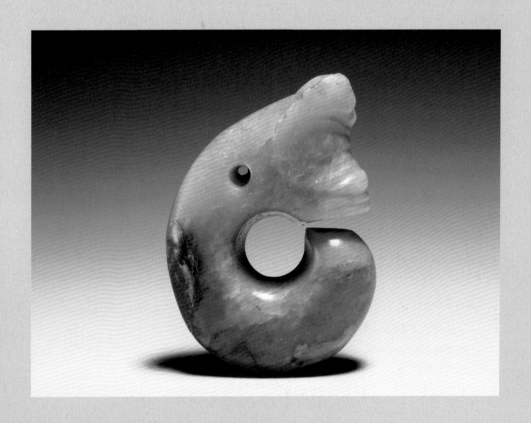

商代玉熊拍品。1941年，考古學家衛聚賢以「巴蜀文化」來稱四川廣漢出土的玉器。他認為巴蜀文化不僅古老，而且和中原文化有很大不同，因此提出「巴蜀文化」的概念。當時「中原中心論」還是主流，人們大多認為巴蜀荒蠻、落後。衛聚賢的說法受到普遍質疑，連鄭德坤都不認同「巴蜀文化」的看法，直到60年代以後「巴蜀文化」才得到正式承認。鄭德坤博士是在2001年過世，我非常好奇，他會不會同意「中國人是龍的傳人」這種說法？（原文刊於《藝術收藏＋設計》雜誌2020年12月，159期）

國立故宮博物院藏
玉豬龍

婦好墓出土玉熊

蘇富比拍賣的商代玉熊

紋才被嚴格限制使用範圍。

　　前文所提到，這次蘇富比拍賣玉熊的原主人鄭德坤，
1907年5月6日出生於廈門鼓浪嶼，十九歲考入燕京大學。
最初他去學醫，後來轉入中文系。1936年受哈佛燕京學社
委派赴四川，在華西協合大學任教，並主持大學博物館。

1951年受邀再次到劍橋大學任
教，直到1974年退休。他著有
《四川史前考古》一書，被日
本考古學家水野清一教授譽為
「四川考古學之父」。鄭德
坤對1930年廣漢出土的玉器進
行研究，並早在1940年代就認
為，在四川廣漢太平場出土的
大量玉石禮器，是祭山埋玉的
遺址。1986年，四川三星堆祭
祀坑遺址被發現，證實了鄭德
坤「祭山埋玉」的假說。

　　目前沒有進一步資料顯
示，鄭德坤如何獲得這一件

鄭德坤博士伉儷

是在伏羲女媧交尾的圖騰之上，還有一隻活蹦亂跳的熊！1983年，考古學者在遼寧牛河梁主山梁的北山頂，發現了一座神廟遺址，不僅出土了女神頭像，還出土了泥塑的熊爪、鷹爪和鳥翅。這也是熊和中國神話有關連最早的實物證據。

南昌海昏侯墓出土的漢代玉熊飾

收藏玉器的朋友，對於紅山文化的玉豬龍自然不陌生；但這都是現代人自己冠上的名稱。您再看看這些出土的玉豬龍時，不妨換個念頭：這些玉器會不會都是熊？1961年，英國劍橋大學菲茲威廉姆博物館收藏了一件紅山玉人，他裸身屈膝而坐，雙手置於膝部，玉人頭上戴有獸首，正面看似帽，從背後看為披著獸皮，獸皮披至腰際。從俯視角度看去，很明顯獸首就是一高舉前肢的熊。1983年，北京故宮從內

英國劍橋大學菲茲威廉姆博物館的紅山玉人帶著熊首帽

蒙古牧民手中買了一件人戴著動物冠的紅山玉人，也是相同形象。一旦把過去認為的豬或龍的形象轉成熊，你會發覺熊的圖騰其實一直延續了數千年的時間。

至於龍，起碼在宋代以前出現的龍都還用腳走路，後來才逐漸演變成今天我們認知的飛龍！至於龍這圖騰成為皇家專屬，是從元世祖忽必烈開始的。他下令民間禁止銷售龍紋布料；但元朝規定龍是「五爪二角者」，結果民間甚至官員都還穿著只有四爪的龍紋服飾，直到明、清，龍

奩、漆奩、石硯上，也有各式各樣的「熊足」，都是力量的展現。

前些年，中國南昌海昏侯墓出土了一件「熊形玉飾」，學者認為其具有驅邪避惡、保護墓主人靈魂不受侵擾、肉體不受侵害的作用，最終目的是幫助墓主人完成煉形，升入仙界。這種熊可驅邪的想法在漢代之後還延續著。加拿大皇家安大略博物館藏有一件北齊時代的神獸紋青瓷墓磚，其形象與海昏侯墓出土玉飾上的神獸紋極為相似，應該就是「鎮墓獸」的概念。

熊是古代祥瑞象徵是可考的。《穆天子傳》中稱：「春山，百獸所聚也。爰有豹熊羆，瑞獸也。」《詩經·小雅》中有「吉夢維何，維熊維羆」之句，古人認為熊羆入夢，是生男孩的吉兆，「熊羆入夢」或稱「熊夢」，都為舊時恭賀生男孩的吉祥語。

至於「龍的傳人」這種說法，古人是沒聽說過的，因為古人沒這麼說過！那是誰說的？台灣藝人侯德健是也。1978年，侯德健在台北創作了一首歌，名為《龍的傳人》，這首歌紅遍台灣。1983年，侯德健前往中國大陸發展，在中國高層禮遇下，有十億人口的中國大陸更進一步把「龍的傳人」唱得更紅，也把中國人在旋律中自然洗腦、理所當然接受中國人就是「龍的傳人」！（至於龍是什麼動物？我曾在以前的專欄寫過，今天就不贅筆了。）

不過，在古代神話中，是有「女媧造人」的神話。河南南陽新野樊集鄉出土的伏羲女媧畫像磚雕塑，高100公分、寬33公分，是東漢時期的文物。這件雕刻細緻精美的畫像磚，值得注意的

河南南陽新野出土女媧畫像磚雕

是熊噬人提梁卣。

　　熊在中國古代典籍中出現的時間非常的早。中國人説
自己是炎黃子孫，也有説是龍的傳人；但是數千年來，又
口耳相傳和以文字紀錄記載黃帝為「有熊氏」，也就是部
落或國家的名稱為「有熊」。

　　晉朝的《帝王世紀》記錄：「（黃帝）有聖德，授國
於有熊。鄭也，古有熊之墟，黃帝之所都。」北魏的酈道
元《水經注》：「或言新鄭縣，故有熊之墟，黃帝之所都
也。」唐朝的李泰在《括地誌》寫著：「黃帝征戰蚩尤，
初都涿鹿，即位乃都有熊。」這都説明，黃帝定都在一個
叫「有熊」的地方。宋代的《路史・國名記》：「少典，
有熊之開國，今鄭之新鄭。」這是更清楚地認為有熊就在
河南新鄭。

　　《史記・五帝本紀》載：「軒轅乃修德振兵，治五
氣，藝五種，撫萬民，度四方，教熊羆（一種大熊）貔貅
貙虎，以與炎帝戰於阪泉之野。三戰然後得其志。」這段
紀錄顯示，上古時期中原人士已馴化熊羆作為野獸軍團，
而且熊的數量應該不少。當然，熊更是力量的象徵。熊在
漢代玉器、陶器、漆器、銅器、畫像石、金銀牌飾、博山
爐和銅鏡上都出現過。此外，在陶倉、陶樽、銅樽、銅

中國人是龍的傳人，還是熊的傳人？

2020年11月5日，倫敦蘇富比舉行的中國藝術品拍賣中，有一件商代玉熊，僅僅3公分高，估價是15000英鎊，最後以50400英鎊（約近新台幣200萬）成交。這是「四川考古學之父」的商代玉熊首次拍賣。

5萬英鎊在高古玉器中不算驚人價格；不過，玉熊的原收藏家是值得關注的：蘇富比的資料顯示，這拍品是蘇格蘭私人收藏，從倫敦骨董商*Bluett & Sons Ltd.*處所購得。而再上一手的來源，是劍橋大學的鄭德坤博士（*Dr. Cheng Te-k'un*）。蘇富比並未多所著墨鄭德坤博士，但他在中國考古學領域有著莫大成就。

先來談談這隻玉熊：中國的肖熊藝術品最早的例證，是1976年河南安陽婦好墓出土三件玉熊，其中兩件現藏於哈佛藝術博物館。1928年，安陽西北崗*M1001*號墓出土一件大理石質熊首人物跪像，藏於中央研究院史語所；不過，中研院的資料認為是虎首，但不少專家認為應是熊首。日本京都泉屋博古館藏一件商代虎噬人青銅提梁卣，有學者認為應

上圖　加拿大皇家安大略博物館的北齊神獸紋青瓷墓磚

下圖　上海博物館的熊形紅山玉器

有一位叫王壽的人，於民國35、36年間，在中國大陸參加一貫道，後來他到了台灣，在民國56年以所謂「前人」身分，成為一貫道寶光組織領導人，一貫道融合儒、釋、道三教教義，《佛說彌勒救苦真經》是一貫道的經典之一。當時警備總部盯上他們，並且造謠其信眾男女混雜、裸體崇拜。王壽在民國65年被調查站以叛亂嫌疑逮捕，遭羈押十個月後，裁定感化教育三年十個月，一直到民國76年一貫道合法化，民國93年政府以白色恐怖補償條例替王壽洗清罪名。2014年王壽過世時，當時的副總統吳敦義特地南下，代表總

唐　漢白玉彌勒佛
（局部）

統馬英九頒贈褒揚令，當時的台南市長賴清德則頒發卓越市民證書，感謝王壽多年來為宗教的付出，這和當年階下囚的待遇真是天壤之別；而一貫道至今在中國大陸仍然無法合法存在。

我還注意到一件事，雖然在台灣和中國大陸有不少佛教徒，但是在藝術市場中，佛像在西方的價格遠遠超越東方。這次沐春堂的〈唐　漢白玉彌勒石佛〉，估價僅新台幣550萬，是否會有「翻身」的價格，答案很快就會揭曉。（原文刊於《藝術收藏＋設計》雜誌2020年8月，155期）

和奉先寺洞有武則天助脂粉錢二萬貫，並且皆由長安高僧指導完成，是長安國教風格傳播至龍門石窟的造像實例。龍門彌勒造像，集中於武則天時期，更出現敦煌彌勒大像，此種龍門彌勒造像風格，影響極為深遠，帶動全國性彌勒倚坐大像的造像潮流活動。

如果我們比較幾件博物館藏品，有長安3年（703年）紀元銘款的大阪市立美術館藏品唐彌勒倚坐石像、神龍元年（705年）銘款的芝加哥美術館藏彌勒佛倚像、天寶4年（745年）銘款的山西省博物館藏彌勒石像、鄭州市博物館藏彌勒石像、河南省博物館藏漢白玉彌勒，會容易看出這件在台北沐春堂出現的拍品毫不遜色。沐春堂彌勒佛是以漢白玉雕刻而成，漢白玉就是純白色的大理石，從中國古代起，就用這種石料製作宮殿中的石階和護欄，所謂「玉砌朱欄」，就是指漢白玉。

中國的大理石一千多年前的唐代在雲南就有所開採；此外，河北省保定市曲陽縣附近的太行山麓是盛產漢白玉的礦脈，明、清兩代皇宮和皇帝陵寢建設所需要的漢白玉都是產自曲陽，現在曲陽仍然是石料和漢白玉雕刻製品的主要產地。這座彌勒佛以漢白玉雕刻，可以想見他當年的等級。而歷史上很多義軍領袖假稱自己是彌勒轉世，要帶領被壓迫的勞動人民建立人間淨土。於是乎彌勒信仰遭官家大力打擊，至明清之後，逐步讓位給彌陀淨土信仰，於是在漢傳佛教中式微。

元代時期，燒香禮拜彌勒佛聚眾結社的「香會」在華北活動頻繁，當時的明教與白蓮教等宗教也混入了大量的彌勒佛思想。元朝末年農民起義，彭瑩玉等人便以「彌勒教」為號召，明教起義軍明玉珍在蜀時曾經廢釋、老二教，上奉彌勒。在同時期，白蓮教韓山童、劉福通亦宣傳「彌勒降生」、「明王出世」，主張推翻元朝統治。朱元璋建立明朝後，彌勒教立刻被禁。清朝嘉慶時期的川楚白蓮教起義，此後在清末民初，又改名為先天教，但都供奉彌勒佛。

唐　漢白玉彌勒佛
（局部）

道教，求仙問藥，追求長生不老。

　　沐春堂拍賣的這件倚坐彌勒石像的藝術風格和帝王贊
助開鑿的洛陽龍門石窟、武周時期紀年銘款彌勒造像實例
相比較，會看到許多相似之處。例如咸亨3年（670年）前
後鑿建的惠簡洞主尊彌勒佛造像，與武后長安年間的擂鼓
台中洞、龍華寺洞的彌勒石像，其形象特徵相同。惠簡洞

這位淨光天女就是彌勒佛的化身，彌勒佛將要轉世為王，而重點是武則天就是彌勒佛的轉世！

在當時的唐朝社會，彌勒佛是佛教中最深入人心的菩薩形象，有很多百姓家裡都供奉彌勒佛，這是將武則天神格化的廣大基礎。西元690年，武則天登上了皇位，她的尊號是「慈氏越古金輪聖神皇帝」，「慈氏」就是彌勒佛。在佛教世界中，彌勒菩薩意譯為慈氏，並被認為是釋迦牟尼佛的繼任者，是所謂的未來佛；彌勒菩薩還具有慈悲、忍辱、寬容與樂觀等象徵意義，在大乘佛教發展出人間淨土的觀念，認為當彌勒菩薩降世，將可以救度世人。

武則天在當了皇帝後，頒布一道詔書，宣布佛教的地位在道教之上，讓佛教對武則天的政權提供了思想上的支持。佛教對於她而言，只是一種政治工具，而協助她對民眾進行思想改造的薛懷義本名馮小寶，他一度在武則天的安排下出家為僧，並改姓薛，目的就是要掩護他們的曖昧關係。薛懷義後來說服武則天在洛陽城西修復故白馬寺，並且自為寺主，因此被封為正三品左武衛大將軍、梁國公，甚至被武則天任命率軍遠征突厥，而且他每次出兵時，運氣特別好，突厥都已預先退兵，薛懷義更是自吹自擂，把自己捧成武功蓋世，武則天又晉封他為右衛輔國大將軍、鄂國公。薛懷義是武則天的第一任面首，據說他面貌俊俏，身強力壯，天賦異稟，把當時已經六十多歲的武則天伺候得心花怒放。武則天還授意薛懷義率人，毀了乾元殿，耗費巨資建立明堂，這是中國歷史上最大規模的木造建築。高294尺、寬300尺，共三層，上為圓蓋，有九龍還有鐵鳳，高一丈，貼上黃金，稱為「萬象神宮」。沒想到，薛懷義後來發現武則天開始有其他面首，而自己逐漸被邊緣化，竟然放火燒了明堂，最終武則天也把他送上西天。武則天雖然靠著佛教起家，但到了晚年，卻又信起了

兩天後，我領著《戴忠仁的國寶檔案》電視節目製播團隊到沐春堂拍攝這件佛像，夥伴們很好奇，為何我如此重視這彌勒佛。我說，2018年有一件唐朝的立佛在紐約拍賣，結果已近新台幣1億3000萬成交，而這件彌勒佛是目前為止，市面上曾經流通者中最精美的一件！這彌勒佛有明顯唐朝皇家官造的形制，並可能和武則天有關。武則天曾在感業寺出家為尼，但她卻在圖謀稱帝的時候，把佛教當成是可以利用的思想資源，把自己塑造成了彌勒佛的轉世。負責這項洗腦工作的是一位僧人，也是武則天的姘頭。武則天當政時期，有一部佛教經典《大雲經》，記錄一個故事：一位菩薩化身成淨光天女，佛祖預言淨光天女將來會成為帝王，如果有人膽敢反抗，就將受到懲罰。武則天如獲至寶，她讓她的男寵薛懷義組織一批僧人，編寫了一部《大雲經疏》，這幫人牽強附會地瞎掰了一堆，說

左圖　唐　漢白玉彌勒佛

右圖　唐　漢白玉彌勒佛（局部）

37.

被捲入政治的彌勒佛

在執筆的一周前，我請兩、三位朋友吃中餐聊天。席間有東京中央沐春堂拍賣的美女經理顧思儀。我一時興起問她，聽說昨天你們徵集了一尊佛像，能否請同事拍幾張照片傳來看看。約莫半小時後，照片傳來了，我一瞧開始坐立不安，就想送客走人，買單後我立即直奔沐春堂去看這件佛像。這是一尊石雕彌勒佛，在歷史上，彌勒佛經常被革命或動亂勢力的領袖拿來號召群眾，也因此千百年來，彌勒佛一直和政治有不解之緣，甚至到幾十年前的白色恐怖時期，都和彌勒佛被政治勢力利用有關。

先說東京中央沐春堂8月要登場亮相的這尊拍品——〈唐漢白玉彌勒石佛〉，長45公分、寬41公分、高101公分，佛像右耳垂斷裂、右手臂及左手遺失，頸部及雙腳腳踝有修復接痕，不過是這尊石佛本體之修繕銜接，非異件之嫁接。鼻子、衣折及轉角多處為老傷。整體皮殼包漿豐盛及風化痕跡明顯，面部及整體品相幾近完整良好，石質潤白，髮式、衣褶、蓮花及神獸做工精緻可觀。從雕工造型可以判斷這是盛唐時期的作品，而且應該和皇家有關，打聽之後，知道這尊佛像被台灣收藏家密藏了二十多年，這是第一次對大眾公開。

河南省博物館藏漢白玉彌勒佛

肉是一項罪惡。」

　　我是佛教徒，我沒有茹素，可是當我知道《龍藏經》、《宣德御製大般若經》是用羊腦箋寫成的，內心也還是震撼。在新冠疫情發生後，有不少人強力支持大家都要吃全素，以洗脫人類吃野味的罪孽，這也讓我非常吃驚。英國牛津大學曾經有一項研究：「如果全世界都突然改吃素會怎樣？」我簡單歸納如下：如果所有人在二〇五〇年前都變成了素食主義者，食物生產相關的溫室氣體排放量將減少70%，對氣候會產生影響。心血管疾病、糖尿病、中風和部分癌症將減少，全球死亡率將降低6%到10%。人們可以節省醫療開支，節省下來的成本相當於全球GDP的2%至3%。可是，我們必須尋肉類營養的替代品，每單位卡路里的動物食品中所含的營養比穀物和米飯等要多，世界上約有二十億人處於營養不良狀態，如果所有人都吃素，這將在發展中國家引發健康危機，因為他們將無從獲得微量元素。

上圖　在故宮南院展出的《龍藏經》

下圖　《龍藏經》除鑲有寶石外，黃金用了3萬8000多兩。

　　以養殖綿羊而言，如果放棄了，牧場環境就會發生變化，與牲畜養殖業聯結緊密的鄉村地區會發生大規模失業，也許會有社會動亂。全世界約有三分之一的土地是乾燥和半乾燥的牧場用地，只能用來養殖牲畜。比如蒙古人和柏柏爾人，他們如果沒有了牲畜，就只能在城鎮中定居下來，這很可能就此失去自己的文化身分……遺憾，我老媽已不在了，她也信佛，當年和現在我都買不起羊腦箋的佛經送她，如果我送她一個灌有全套《大藏經》的 ipad，就是不知道天國的供電穩定否？（原文刊於《藝術收藏＋設計》雜誌2020年7月，154期）

每四葉以飛金三塊計，需三萬七千七百二十五塊，總需飛金三萬八千二百六十五塊；每塊以銀九兩七錢計，共需銀三十七萬一千一百七十五兩五錢；經板上七百五十六位佛尊，共需金粉一千七百八十二兩。」康熙皇帝當時真傻眼了。後來孝莊太皇太后下懿旨，每年撥給她的貂皮、緞疋、絲絨等珍貴財物都改為現金，並且全都用來編寫佛經，但還是不夠，於是孝莊太皇太后回娘家蒙古科爾沁部落調頭寸，除了花費巨額金銀之外，還徵召一百七十一名喇嘛寫經，耗時兩年才完成老太太的心願。不過，這些僧侶可不是一般勞力，而是 *VIP* 級的顧問。檔案記載，喇嘛打樣起稿期間，內務府要日供一餐，上下午各喫茶一次；寫經期間，每天要供餐兩頓，*Tea time* 就有三次之多。為的就是讓喇嘛是在茶足飯飽下慢慢書寫，以保證《龍藏經》的品質。

除了用羊腦髓成分的紙張書寫的《龍藏經》外，我也好奇的是，從檔案中看不出，這些喇嘛吃的是素食還是葷食。曾經有朋友爭論，達賴喇嘛到底是不是吃素？雙方各執一詞，其實都對，因為達賴喇嘛因時因地因事而葷素均沾。已故的聖嚴法師曾經在弘法時對弟子講述一件他親身經歷的事：「五、六年前，我去訪問一個西藏中心，他們正要做大法會，我看到有許多的雞鴨魚肉正在處理、烹煮，準備法會食用。有位喇嘛來接待我，我問他：『法會要吃這麼多的動物嗎？』他說：『你不要擔心，就算我們不吃，別人也會去吃，這些魚、肉、雞、鴨又不是為我們而殺的，是我們在市場買現成的，何況我們正在做法會，這些動物吃到我們的肚裡以後，他們就超度了，這是他們的福報。』這個問題我曾問過達賴喇嘛，他倒不是這麼講的，他說：『吃動物的肉的確不好，最好吃素，可是西藏人在西藏的生活習慣就是這個樣子，沒有辦法。』他曾經吃了一陣子的素，結果身體全部變成黃色，好像得了黃膽病一樣，只好恢復吃葷。他雖然不能吃素，但還是覺得吃素是對的，因為吃動物是慈悲心有問題。但此吃肉的問題，在藏傳佛教地區已經習以為常，不會有人懷疑他們吃眾生

塗紙，研光成箋，墨如漆明如鏡，始自明宣德間製，以寫金歷久不壞，蟲不能蝕，今內城惟一家猶傳，其法他工匠不能作也。」此段文字是目前對於羊腦箋製作方法的最早紀錄。《西清筆記》是沈初（1735-1799）所寫，也就是說到了乾隆末年、嘉慶初年時，製作羊腦箋的工法已經式微了。

古代的人沒有學過化學，但長期的經驗讓他們知道羊腦與墨相混合後，塗刷紙面，會產生一層具厚度亮光表面，使金汁書寫字體不易下沉於纖維中。這是因為羊腦含有豐富卵磷脂，這是一種天然乳化劑，能與油、水混合，並且改變紙張的表面張力之故。據說現在的西藏還有部分地區保留製作羊腦箋的傳統工藝，其他地區早已失傳了，所以很多學者推論，羊腦箋的源起是在西藏，從明宣德時期傳入中原，而藏族傳統多使用氂牛的腦髓來製作紙箋。

《龍藏經》的全名是《泥金寫本藏文龍藏經》，這是聖祖康熙皇帝的阿嬤孝莊太皇太后要求修造的。全帙一〇八函，以藏文泥金書寫在特製的瓷青箋上，上下經板彩繪七百五十六尊諸佛造像，還裝飾各式珠寶，再以黃、紅、綠、藍、白五色絲繡經簾保護。康熙皇帝對太皇太后非常孝順，不僅晨昏定省，每逢祖母生日都以御筆寫經，並命臣工抄經為她祝壽，所以當孝莊太皇太后要修造這部藏文《龍藏經》時，康熙皇帝表示支持，並且撥了15萬兩白銀贊助修經，哪想到這部經書是個大錢坑，連皇帝的財力都「凍未條」。

康熙6年10月27日，內大臣米思翰等人曾經預估抄造《甘珠爾經》應用金粉數目預算：「一百〇八塊上經板，每塊需要五塊飛金，共需五百四十塊；經葉五萬三百張，

上圖 每一函《龍藏經》重量達50公斤

左頁圖 《龍藏經》用的羊腦箋

價值五百億新台幣的佛經是「葷」的？

上個月底，趕在羊肉爐夏季停止營業前，帶著好友去大快朵頤。席間茹素的朋友就只能吃乾麵線陪著我們聊天。我突然問道，吃素的人可不可以翻閱並頌念「葷」的佛經？朋友聞言，滿臉不可思議的表情，彷彿我是吃錯藥了。佛經真的有葷的，而且主要成分是羊的腦髓！

2018年4月3日，香港蘇富比春拍一件〈佛慧昭明—宣德御製大般若經〉的單品專場在香港會議展覽中心上拍，最終以2.1億港幣落槌，加佣金以2億3880萬7500港幣（約新台幣9億3000萬元）成交，一舉創下了世界最貴佛經的紀錄！這件已經超過五百年的文物拍品，其用紙就是以羊腦所做；《大般若經》是五冊一函，拍賣時有兩函。在台北外雙溪的國立故宮博物院有一套《龍藏經》，共計一〇八函，按照拍賣價格的量化來計算，價值差不多500億新台幣，這套佛經也是「葷」的。以上兩部珍貴佛經所用的紙是「瓷青紙」，也有「紺紙」或「碧紙」的名稱。這種靛藍染色的紙可能因為與宣德青花瓷的顏色相近，因此後來統稱為瓷青紙，製造的頂峰時期就是明朝宣德年間；而瓷青紙系列中，最高級的是羊腦箋。

台北故宮所典藏清宮舊藏的明代泥金寫經，有九部在《秘殿珠林續編》中記載用的是羊腦箋本。清朝的《西清筆記》記載：「羊腦箋以宣德瓷青紙為之，以羊腦和頂煙墨窨藏久之，取以

〈唐寅款送子觀音像〉局部 　　　　〈羅馬人民的保護者聖母瑪利亞像〉

　　金送子觀音像，你瞧瞧那童子手上拿的，一手是毛筆，象
徵考取功名，一手是金元寶，象徵財富在手。有功名（考
取大學）才有前（錢）途，主宰了一千多年的中國父母的
思考，現在在台灣「考不上大學」比「考上大學」還要
難，送子觀音像的童子其手握的物件是不是該換了？（原
文刊於《藝術收藏＋設計》雜誌2020年6月，153期）

像。而當中國商人發現，漢人面貌的聖母聖嬰形象，轉成了佛教文物的概念，和傳統送子娘娘的觀念結合，這種商品不僅外銷也開始賣給自己人了，於是外銷轉內銷的情況也形成，但絕大多數都還是以外銷賺錢為主，所以在非洲埃及、摩洛哥等國也出土德化白瓷觀音。

油畫是西方產物應該沒有疑問，可是你看看廣東省江門市新會區博物館的展廳所陳列的油畫「木美人」，先別撞頭，這對木美人距今有五百年時間！這幅油畫畫在兩塊木門板上，畫面是兩個與真人一般大小的西洋美女，身高160公分，穿低領漢式襟衣，梳著高聳的髮髻，這對「木美人」都是鵝蛋臉、高鼻樑、凹眼窩，有明顯的西洋人特徵；從技法上看，也是典型的西方手法。這只能說，中西文化交流的密切與時間之早，推翻了過去我們的認知，顯然西方畫匠到中國來討生活早就有了。

唐伯虎（唐寅，1470-1524）這名字大家都知道，在美國菲爾德自然歷史博物館典藏一件〈唐寅款送子觀音圖〉。再來看看義大利羅馬聖安德烈教堂的藏品〈羅馬人民的保護者聖母瑪利亞像〉，閉著一隻眼都看得出，這兩張畫來自相同摹本，那到底是誰影響了誰？明末清初姜紹書編《無聲詩史》為明代畫家史料集合，其中提到「利瑪竇攜來西域天主像，乃女人抱一嬰兒，眉目衣紋，如明鏡涵影，踽踽欲動。其端嚴娟秀，中國畫工，無由措手。」顯然這類西方畫讓當時中國畫匠和畫家都震撼而無從下手。這段描述基本反映出聖母聖嬰的形象在當時中國市場是新穎的，中國的送子觀音造形雕塑與繪畫是後來因為貿易經濟行為而產生的新商品。其實中國吸收外來文化和產物本來就是一件平常的事，只不過被現代人忽略了。

雖然我認為送子觀音的形象是受西方影響的，但中國傳統思維是根深蒂固的，國立故宮博物院所藏的明朝銅鎏

是出自大師之手的作品。再看看中國大陸福建的「再現・中國白──2019年民間德化窯收藏大展」，展廳中央擺放大師何朝宗款的德化白瓷觀音，是不是和布魯日聖母院大教堂的雕刻風格相近？許多人認為何朝宗是明末的人，但是現有史料記載何朝宗生平的文獻均為清康熙以後，最早記載於清乾隆《泉州府志》，所以可推論，何朝宗製的送子觀音陶瓷應該有所本，而非完全原創。

　　17世紀時，中國陶瓷製作技術是領先歐洲的，德化白瓷獨具特色的「象牙白」釉吸引了歐人。1983年7月，中國南海海域一艘在崇禎16年至順治3年（1643-1646年）間沉沒的中國大帆船被打撈上岸，船上出水了二千三百多件瓷器，其中德化窯白瓷有觚、杯、爐、壺、碗、觀音塑像及其他一些人物瓷塑，這些是接受貿易訂單製作的產品。歐洲人買觀音像的目的為何？簡單來說，中國人看德化觀音覺得是中國佛教雕塑，歐洲人看德化觀音則很自然地認為那是天主教的聖母與聖嬰像。德國德勒斯登國立美術館在1721年就藏有一千二百五十五件「中國白」的瓷器，其中包括了聖母聖嬰像，在當時就成為歐洲工匠仿製中國瓷器的主要樣本。不僅是瓷器，從明末到清朝，中國生產的象牙雕刻送子觀音像也大幅增加，銅也大量外銷到東南亞及歐洲市場。場景移到以色列北部拿撒勒（Nazareth）的聖母領報堂，這裡有來自世界各地進獻的聖母聖嬰像，但都是各民族傳統造型的塑像，不論任何國籍的信徒或觀光客，在這教堂看了也都下意識會認為是聖母聖嬰像。

　　2019年11月，倫敦佳士得一件象牙觀音雕刻上拍，西方人看第一眼應該就會認為這是聖母瑪利亞，中國人可能要看第二眼才會懷疑：這是觀音嗎？仔細看不僅從形態氣質，尤其臉孔基本上就是西方造型，這是17世紀外銷歐洲的象牙雕刻，當時西方顧客也不會排斥東方臉龐的聖母

訶利帝母窟，最早發現並介紹給國際學術界的是民國著名學者梁思成。窟中所雕鬼子母是一漢化的貴婦人形象，頭戴鳳冠，身著敞袖圓領寶衣，腳穿雲頭鞋，坐於中式龍頭有備無患椅上，左手抱一小孩，右手放在膝上。這石刻是宋代作品，所以前述故宮專家所表示童子和觀音為伴的情形應該就是鬼子母。

　　鳩摩羅什翻譯的《法華經》其中最受歡迎的是〈觀世音菩薩普門品〉，對於觀世音菩薩的信仰有著推廣的作用。經典中記載：「設欲求男。禮拜供養觀世音菩薩。便生福德智慧之男。設欲求女。便生端正有相之女。」這和中國固有重視傳宗接代的觀念相結合，所以古印度的鬼子母也被中國人接受。可是我們現在所熟悉的送子觀音的具體形象，在中國一直要到明朝末年才突然大量出現。在比利時布魯日（Brugge）有座著名聖母院大教堂，教堂內最受重視的是米開朗基羅（1475-1564）以大理石所雕刻的聖母與聖嬰像。不用多費脣舌，任何人一看都會感受到這

銅鬼子母錯銀（10、11世紀）

「送子觀音」的真身是「聖母瑪利亞」？

　　有一回我採訪故宮的專家，談到送子觀音像時，我說中國的送子觀音形象，應該是受西方影響而出現的。專家張著大眼看著我表示，這的確是值得研究的課題。不過她也指出，觀音身旁有童子存在的情形在中國已經很久了。

　　那一次的訪問，觸動我把心中所思已久的話題提筆整理。先來看看一件2016年在廣州的一場拍賣會上出現的拍品，這是一件銅錯銀的造像，高度12公分，絕大部分的人見到此物件會認為就是送子觀音，但也會覺得造形不太像中國樣式。這是因為該造像是10世紀的「鬼子母」銅造像，出處應該是南亞地區。佛教密宗專門有為祈禱婦女順利生產而修的「訶利帝母法」（梵名Hariti），修法時念《訶利帝母真言經》。這鬼子母銅造像應該就是修「訶利帝母法」而造。古印度的鬼子母就是所謂母夜叉，梵文音譯叫做訶利帝母，是古印度婆羅門教中專吃小孩的惡神，後來釋迦牟尼佛度化了她，成為護法諸天之一，她把自己的孩子捨給人間求子的人。隨著佛教傳進中國後，鬼子母成為民間所說的「送子娘娘」，在閩南、台灣和潮汕地區又常被稱為註生娘娘。

　　從學者的研究可知，鬼子母的神話傳說在漢代就已傳入中國。山西雲岡石窟第九窟鬼子母和半支迦夫婦石造像，以及新疆維吾爾自治區的克孜爾石窟鬼子母因緣壁畫，是中國現存年代最早鬼子母遺跡。在四川重慶的大足石窟中，北山122號窟就是

紅印花小壹圓四方連

巡撫劉銘傳為第一任台灣巡撫，「台灣」這一地名就此固定下來。

台灣的龍馬票為何沒當郵票使用，而成為火車票的真正原因還有待考證，現在坊間的流傳，聽來像是現代買賣古董和集郵品的商人所掰出來的。但恰好相反的是，比較晚設立的大清郵政所發行的郵票，卻出現以其他票證充當郵票的情形。

大清郵政開始於1878年的海關試辦郵務時，僅有印製「大龍」、「小龍」、「萬壽」等郵票。1896年底「大清郵政官局」成立，並掛牌「大清郵政津局」在天津正式營運。而「大清郵政官局」將原本的郵資紋銀計費改成了洋銀，新制郵票趕印不及，所以先將庫存的「小龍」和「萬壽」等郵票來加蓋，暫作洋銀郵票使用。但數量還是不夠。於是動用未使用之紅色3分海關紅印花印紙（原票），分批加蓋暫作郵票來使用，這套郵票也是中國第一套用其它票券改作的郵票。

這一些原來不是郵票的郵票，如今都身價非凡。1982年「中華郵政」在「國立歷史博物館」舉辦「中國古典郵票展覽」時，所謂「紅印花小字當壹圓四方連」還曾參展。到了2010年，來過台北的紅印花小壹圓四方連和大龍闊邊黃伍分銀全張，被上海集郵家丁勁松花了1.3億人民幣從香港買走。2018年底，北京的一場拍賣會出現一封1878年北京寄上海福利公司的大龍封，至今所發現之1878年大龍實寄封僅有四件，結果成交價高達862.5萬人民幣。

台灣的龍馬票沒有在國際拍賣場出現過，以往在台灣市場交易時，金額最高是十多萬新台幣。其實被移作其他票證用途的郵票，舉世都很少見。龍馬票的歷史要早過大清郵政，台灣的郵政體系是真正中國人自主管理最早的郵務系統，而且龍馬票的存世量並不多，這些都足以讓龍馬票成為官方認定的「國寶」。當我在蘭陽博物館參觀時，從展出的空間規畫、規格與方式、展覽的宣傳，我想郵政博物館和蘭陽博物館都委屈了龍馬票。因此，台灣的龍馬票要在市場上赫赫有名，以及有國際性的高價位，恐怕還有一段漫長的路要走。（原文刊於《藝術收藏＋設計》雜誌2020年5月，152期）

台灣龍馬郵票被當成火車票使用

台灣龍馬郵票當時被官方以毛筆註記

那就是龍馬郵票根本沒有被發行當成郵票使用，而是成了火車票！1889年台北至錫口鐵路通車，當局就以龍馬郵票代作台北、錫口、水返腳（又名水轉腳、今改汐止）等地火車票使用，除有新票外，另有毛筆手寫或加蓋「地名或商務局」等字樣的舊票。

郵政博物館的人士告訴我，過去有人說，龍馬郵票沒被使用的理由是，郵票上有「*Formosa*」的字樣，而且是在最頂端，壓過了底下的「*CHINA*」。另外面額是20文，可是如果火車開到支線，票價就會超過20文，因此有固定價格標示的郵票不方便用使用。另外，也有人說，「*Formosa*」有殖民歧視的意味，劉銘傳的政治判斷讓他不敢用龍馬票。

其實，這一聽就知是道聽塗說、以訛傳訛的說法。試想，「*Formosa*」的字樣壓過了底下的「*CHINA*」，如果這是官場的顧忌，郵票上不能用，難道國家營運的鐵路就可以？至於面額也不成問題，目前留存的龍馬票，有些被蓋上站名戳記，有些被以毛筆直接寫上金額等註記。因此一張龍馬票，當時的官方想賣你多少錢都可以，反正就是他決定，隨時可以在郵票上塗鴉認證。另外，依據最新的研究，*Formosa*的用語最早是16世紀葡萄牙水手使用的，不過，當時指的地方應該是琉球而非台灣。後來倒是西班牙水手以*Formosa*稱呼台灣較多。從西、葡兩國海上爭霸開始，各種新版的世界地圖逐漸問世，*Formosa*出現在地圖上作為台灣的地名開始成形，成為國際通用的稱呼。但是，台灣人自己明白和熟悉台灣島被老外認知為*Formosa*，則已經是清末和日治時期。後來茶葉變成台灣外銷世界的主力商品，因此連19世紀末、20世紀初紐約的高級餐廳菜單中，標明是*Formosa*烏龍茶者是最高價產品。所以*Formosa*何來殖民歧視的意味？

至於「台灣」的稱呼在中國歷史上有很多變化，但和老外沒關係。清康熙22年（1683年）開始由清政府管轄，次年在台灣設立一府三縣：台灣府和台灣、鳳山、諸羅三縣，隸福建省廈門道，以原福建

政事務，仍由總稅務司赫德兼任「總郵政司」。1906年，清政府設立「郵傳部」；1911年郵傳部接管郵政，郵政從此脫離海關成為獨立系統，並使用「大清國郵政」作為郵票銘記。厲害的是，在清朝的「總郵政司」成立前八年，西元1888年（光緒14年），當時的台灣巡撫劉銘傳沒和慈禧太后及光緒皇帝打聲招呼，就自行創辦台灣郵政。他委託淡水英國領事館輾轉交由英國倫敦維爾金生公司印製郵票，全套二枚，面值均為20文，這便是「龍馬郵票」。

一個禮拜前，我的電視節目《國寶檔案》製作人規畫去蘭陽博物館拍攝郵政博物館的展覽，我原本還意興闌珊，後來一聽聞有「龍馬郵票」的真跡，二話不說，第二天上午八點就到了蘭陽博物館等候開門。

龍馬郵票是台灣發行的第一張郵票，以白羊雕刻紙，採飛龍銀馬圖案印製，四角有阿拉伯數字20，上中格有「FORMOSA」字樣，下中格是「CHINA」字樣，右中格「大清台灣郵政局」，左中格「制錢貳拾文」，採凹版雕刻，用白色明薄紙印製有紅、綠二色。總印量為二○二版、五○五○套，全張枚數為二十五（5×5）張。劉銘傳是一位忠臣和賢臣，但他為何沒有向老闆報告，就擅自作主開辦台灣郵政，實在是一大歷史謎團。過去，中華郵政所發行的研究刊物《中華郵政史台灣編》，曾經有以下的分析：一、創辦鐵路和電報建設耗資較大，而郵政則主要憑藉人力，又因早已有鋪遞制度存在，創辦新郵只不過是改良原有鋪遞制度而已，不但不增加投資，反可因裁去鋪夫節減支出，較為輕而易舉。二、台灣四面環海，創辦郵政與中國大陸各省不發生關係，如試辦出了問題，也不影響原有的驛政。三、當時洋務派和頑固守舊派尖銳對立，主張新派的督撫疆臣，往往「便宜行事」，甚至根本不報。類此事例很多，清廷中央對這部分督撫疆臣，已有尾大不掉之勢。當時晚清正處多事之秋，清廷也只好「隱忍不發」。

我覺得這些分析都有些道理，但是還有一個歷史謎團未解，

台灣史上第一套郵票被當成火車票

今年是民國109年，不過中華郵政已經有一百二十三年的歷史了！不用訝異，更厲害的是台灣郵政，比中華郵政還老資格，多了八年時間。同時，台灣的第一套郵票也比中華郵政歷史悠久，但這套台灣郵票沒被交寄過，卻被當成了火車票使用。

先來談談中國歷史上的第一套郵票，只是這套郵票和中國官方一點關係也沒有！1865年上海工部局書信館發行了中國第一套郵票，圖案是龍，稱為「上海工部大龍」，但它不是清朝政府發行的。

上海工部大龍

工部書信館創始於1863年7月13日，這是近代中國最早出現的新式郵傳遞信機構，並在漢口、廈門、天津等埠設立分館，訂戶每年交納一定會費，便可郵寄信函，這都是老外在使用。1865年8月，工部書信館仿照英國香港郵政總局的做法，首次發行了「上海大龍郵票」。郵票圖案為雙龍戲珠，面值分別為2分銀、4分銀、8分銀、1錢6分銀共四種，這是近代中國最早出現的郵票。

中國第一套正式郵票——大龍票之一

在中國官方認可的第一套郵票其實和中國官方只有半點關係。發行郵票的負責人也都是老外。1876年，清廷與英國簽訂《煙台條約》，同意英國人正式開辦郵政業，1878年初，郵政局設在海關轄下，由當時在海關任職總稅務司的英國人赫德（*Robert Hart*）負責，德國人德崔林兼辦郵務。1878年海關開始收寄中國公眾郵件，也發行郵票——大龍郵票，這是中國第一套正式郵票。至於是中國人還是老外所設計，至今莫衷一是。郵票面值1分銀、3分銀、5分銀，發行過三期。

中國的第一位郵政總監是英國人赫德

1896年3月20日，大清郵政官局成立，所有開辦國家郵

唐　乾陵壁畫上的宦官圖像

後一項最厲害，這份工作叫皇帝。簡單的説，朱元璋唯一
讀書識字和學寫字的機會，就是在當和尚的日子。所以在
故宮看到朱元璋的親筆朱批，真讓人覺得很勵志。一個文
盲家庭出身，只當過要飯和尚的人都可以把字練起來，把
思想邏輯化，成為一個國家的創始人和*CEO*。我們還要為
自己的偷懶找什麼藉口？（原文刊於《藝術收藏＋設計》雜誌
2020年4月，151期）

萬人！他們甚至擁有數世紀前遺留下的特權，例如坐車可以不付車錢。

在韓劇《奇皇后》中有個很重要的配角朴不花，他其實不是虛構人物。《元史宦官傳》中記錄的朴不花是一位來自高麗的宦官，成為元順帝時的親信。這位中國歷史上第一位外國籍的宦官宰相，因為弄權玩法，把元朝折騰到七零八落。有人說，元朝的敗亡是因為這位宦官的緣故。明朝初年朱元璋時期，就有許多越南被閹掉的小男孩進宮。明成祖朱棣時，越南宦官阮安受到重用，甚至成為建設新都北京城的主管。大明王朝多次直接開口要求高麗、安南要進貢閹人，《明實錄》中記載洪武24年，一次就向朝鮮索要宦官二百名，朝鮮宦官這也使得越南、朝鮮的宦官人數和政治影響力不斷擴大。群體，使得他們不斷壯大。

當我在故宮看到文章開頭所提的朱元璋的御筆時，還真讓我開了眼界，臭頭洪武君認得字、會寫字嗎？朱元璋的本名叫朱重八，高祖父是朱百六，曾祖父是朱四九，祖父是朱初一，父親為朱四八，後來朱元璋把他爸爸改名朱世珍。從命名可以推敲，這家庭應該是文盲之家。過去許多人把兒子分別命名為「大狗、二狗、小狗子」，往往就是文盲的父母便宜之計的命名方法。

歷史上傳說，朱元璋的父親賣過豆腐，但母親最後是餓死的。朱元璋的二哥早夭、三哥早死、營養最好的大哥最後還是餓死的。而且爸爸、媽媽和大哥是在連續四天內，分別餓死的。所以可以理解他們家經濟狀況很差，孩子不可能受到好教育。朱元璋小時候放過牛，為了有飯吃去當和尚，因為有機會化緣。後來實在時局變化連寺廟都要關門了，朱元璋只好去當了兵，也就是去造反。所以他一生的工作經歷就是，放牛、和尚、叛亂份子。履歷的最

因為宦官擅權，皇帝成為傀儡，這和中國的東漢時期政治差不多。

日本學者寺尾善雄在《宦官史話》中，對於中國閹人的起源有過深入研究。他認為殷商社會剛開始雖有奴隸，但沒有閹人。而農耕民族為飼養野生動物，往往將牲畜閹割，他們把這一方法用在了統治異族身上。也就是把俘虜的異族人閹割，而後奴役他。寺尾善雄認為，這是閹人的開始，而且證據顯示殷商的閹人都是羌人。

德裔美國歷史學家魏特夫在1957年發表著作《東方專制主義》，他認為古巴比倫《漢摩拉比法典》裡所提到的稱為「季塞奎姆」的人，極有可能就是當時的宦官。他的推測還需要考古證實，如果是真的，那麼西亞最早的宦官應該出現在西元前12至15世紀之間。

從《一千零一夜》的故事裡可以看到阿拉伯帝國有大量宦官，當時的首都巴格達有白人太監！目前的研究顯示，阿拉伯帝國的宦官是依循拜占庭帝國的制度建立的，而第一批阿拉伯帝國的宦官，大多數是希臘人，也就是白人。當時的白人太監，稱為「*Selamlik*」。不過，後來最吃香的是黑人太監，因為他們人多勢眾，掌握了相當權力，這些太監掌管著後宮后妃們的日常生活。其實《可蘭經》禁止回教徒閹割，為迴避這一教義，鄂圖曼帝國的宦官原則上是使用異教外國人，所以黑人和白人宦官就比較多。宦官多數來源於戰俘、奴隸，或者從人口市場買來的。

唐代高僧玄奘西行所留下的紀錄顯示，古印的諸多國家都有太監，因為帝國的每一任君主都是妻妾成群，所以需要閹割的太監伺候，當時的古印度有些小國的宮廷宦官有的達到二萬人之多！印度在20世紀90年代初，大城市德里、加爾各答和孟買等，還有被閹割掉的宦官人數多達十

明太祖御筆　諭安南國王

明太祖御筆　諭安南國王　明代釋文

成玉堂珠殿。其中南薰殿所有殿柱均為鏤空雕刻而成，在柱內空心處放置各種香爐，選用上等香料，使整個大殿看不見香煙，卻香氣四溢。晚年劉龑開始重用宦官，他認為大臣們都會為自己的子孫考慮，不會對他鞠躬盡瘁。只有絕嗣無後的宦官才能無後顧之憂而忠心耿耿。最盛時，他進用多達三百多位宦官大臣，這是歷史上的一項紀錄；而他的孫子更是奇葩。

南漢皇位傳至劉鋹時，他喜歡金斯貓，每天都和來自波斯的美女嬉戲作樂，可是他擔心周邊的人也喜歡金斯貓，所以把他爺爺劉龑的想法發揮到極致。劉鋹就下旨規定，凡是朝中重要職務的大臣、凡是透過科舉被錄取者，若要做官必須先淨身。有人趨炎附勢，自宮爭寵。這樣的風氣與規定，使得當地人們覺得，男人只有割掉小鳥，才能飛上枝頭。

明太祖畫像

中國的完整宦官制度建立是在東漢時候，但宦官不是中國獨有，西方在古羅馬時期就已經有宦官。明朝朱元璋派特務監視大臣，找藉口誅殺開國功臣。在古羅馬有一位暴君尼祿，他比朱元璋更早幹這檔祕密組織的事，他任命彼拉哥主持特務機構監視權貴和百姓，而這位彼拉哥就是宦官。東羅馬帝國時代，宦官占了政府部門大部分的職務，在當時的十八等官制中，他們可以擔任八級官職，還可當將軍指揮作戰。東羅馬歷史上的宦官尤斯塔修斯·西米尼努斯和尼西塔斯，就是出名的海軍統帥。東羅馬帝國

沒小鳥的男人才能飛上枝頭當官

　　台北故宮有一項「職貢圖」大展，內容豐富，又有相當深度，若無人有效引導，我覺得走馬看花就可惜了，因此，我後來在電視《戴忠仁的國寶檔案》節目中製播四次專輯，引起很多觀眾的注目。「職貢圖」特展中有一區塊，展品只有書法而無圖畫，實在特別，仔細瞧瞧展件，就會發現那朱元璋的御筆有趣極了。在諭安南國王的紀錄中，朱元璋寫道：「云及彼所進閹人。為使不便。朕觀情辭甚當。初朕止知用人。不問遠邇。特以彼中……。所以誠馳。萬必欲神交而志通。彼人為使者如是。」也就是，當年的安南（現在的越南）曾經進貢閹童給明太祖，有些閹童長大後，甚至被朱元璋重用任命為明朝赴他國交涉的使節。

　　越南會進貢閹童，的確聽來匪夷所思，不過，越南有如此作法和更早的中國有關係。唐朝末年，政權分崩離析，於是五代十國興起，南漢是當時的地方政權之一，位於現廣東、廣西、海南三省及越南北部。在嶺南地區建立南漢政權的是劉龑，他原名劉岩，更名劉龑，是取「龍飛在天」之意。他生性苛酷，竟然自製刀鋸、支解、剮剔等殘酷的刑罰，行刑時聚毒蛇於水池中，讓罪人進去，取名叫做「水獄」。或是用錘子、刀鋸對罪人們進行穿鑿切割，血肉橫飛，哭嚎聲淒厲，劉龑聽了竟然開心到口水直落，更可笑的是當時的人們據此以為他是「蛟蜃」。

　　劉龑習性奢侈，將南海的珍寶搜刮為建材，建

賞的可能，因此偏向紅茶的白毫烏龍會被少數日本人收購，不會早於1936年。所以哪來的百年白毫烏龍或東方美人茶？維多利亞女王在1901年就去天國旅遊了，當然也喝不到這白毫烏龍。

19世紀的台灣烏龍茶海報

值得注意的是，台灣茶葉改良場公布東方美人茶的發酵度為60%，新竹苗栗地區茶農所製的發酵度則多達75-85%，至今為止，還是有茶農抱怨，茶改場的標準因比賽的原因誤導大家對東方美人茶的口味與喜好。茶改場比賽目的，一開始就是為外銷，尤其是以日本市場為關注焦點。而茶改場關注白毫烏龍的生產，一直到民國70年代才開始，在此之前，白毫烏龍其實是很少被重視，也才會有民國72年謝東閔副總統將白毫烏龍命名為福壽茶，希望能拉抬一把。

白毫烏龍或東方美人茶的確是一款台灣的好茶，但一百年前出現量產白毫烏龍的可能性幾乎不存在。而現在到處宣揚「台灣老茶」，沒別的原因，就是創造喝茶的新流行，以求獲利的商業作法，老茶、新茶都可以喝，但有些號稱「百年」的老茶，很可能和你一樣年輕的那款最好喝。（原文刊於《藝術收藏＋設計》雜誌2020年3月，150期）

英國政府取消了東印度公司對中國的貿易壟斷權。來廣州十三行貿易的英國商人，從原來統一由東印度公司組織而變為散商，英國政府特派官員與中國政府交涉商務事宜，使原來商人與商人之間的交涉轉變成政府間的交涉。

1857到1858年，印度發生反英運動的起義，這次革命行動，把東印度公司給革掉了。1858年，東印度公司從英國官方的文件中永遠消失，英國政府從此直接統治印度直至1947年。英國東印度公司於1874年1月1日解散，也就是說，英國東印度公司的茶葉生意，和台灣毫無關係（台灣當時的茶是轉運到中國大陸集中再出口），也沒有東印度公司特別向台灣北埔訂製的白毫烏龍的紀錄和可能性。此外，19世紀末和20世紀早期西方茶海報，出現烏龍茶時的英文都是「*Formosa Oolong Tea*」的字樣，沒有其他白毫烏龍等文字，也沒有台灣紅茶的宣傳海報。

之前提到，東方美人茶比較偏向紅茶口味。台灣也的確曾經是紅茶重要生產基地。大正12年（西元1923年），台灣總督府農業部由印度阿薩姆省進口茶籽，分別送到日本九州本土、平鎮茶業試驗支所、林口庄茶業傳習所、及台灣中部的魚池庄蓮華池藥用植物試驗地（就是現在的魚池分場）試種，只有蓮華池試種成功。大正14年（西元1925年）開始在台中州新高郡魚池庄大量試種茶樹，茶葉經採摘試製後送到倫敦參加評鑑，獲得「香氣佳，具有過去台灣茶所沒有的特質」的評語。這是唯一從台灣產出的茶葉在英國接受評鑑的紀錄，但時間不到百年，而且茶種是阿薩姆紅茶。

昭和11年（西元1936年）才正式成立魚池紅茶試驗支所，以發展台灣中南部紅茶之生產為主要任務，也從此開啟魚池紅茶產業的發展。日本人的消費也是趕流行的，當紅茶開始熱門後，誤打誤撞的白毫烏龍才會有被日本人欣

使從1908年開始量產茶葉，也是烏龍茶，而非膨風茶。

我們再來談談歷史上另一個有影響力的東印度公司，就是不列顛東印度公司，也就是英國東印度公司。這個公司在1711年於澳門建立了一個據點從事茶葉買賣，但和台灣無關。這公司厲害，有自己的軍隊，正因為他們的存在，所以有了後來歷史上的鴉片戰爭。19世紀中葉的英國東印度公司統治世界五分之一人口。當他們勢力日漸龐大，讓英國政府坐立不安了，為避免它坐大而尾大不掉，

台灣收藏家收藏的老東方美人，但具體年代苦於無確實證明，僅能模糊判斷。

台灣收藏家102年
的優良獎膨風茶

茶，被茶農送到台北賣了高價，這個偶然的事件，發生在
日據時代後期是比較可信的。現在茶農可以到台北的小農
市集擺攤，以前茶是只能交給日本人的茶葉販賣所去處
理，也只有如此，才可能一次交易就能賣光所有的成茶，
也才讓當年北埔的茶農吃驚不相信，評為「膨風」（吹
牛）。

　　馬關條約在1895年讓日本有權利統治台灣，但台灣人
的抵抗讓日本人吃足了苦頭。1907年（明治40年）11月，
台灣新竹北埔漢人何麥榮及賽夏族人共一百五十餘人攻打
日本警察。當時的北埔支廳廳長、郵電局長，甚至還有一
些日本幼童都被殺了。日軍派兵從新竹到北埔鎮壓，當時
日軍指揮官告訴北埔莊莊長徐泰新，如果抓不到這些抗日
分子，就要殺光北埔莊所有村民。1907年12月23日，抗日
人士全部被日軍處死於內豐地區，這是著名的北埔事件。
這段抗日過程，間接說明北埔地區要能成為日本人重視而
且有秩序的茶業生產，已經是1908年後的事情了。而且即

公爵殿下、鄧巴頓伯爵與基爾男爵。梅根在2018年5月跟哈利王子結婚後，獲得了薩塞克斯公爵夫人殿下的稱號，但女王高明的切割，讓哈利夫婦獨立生活，不再代表皇室，所以他們夫婦將不再能使用殿下頭銜，而是僅僅被稱為薩塞克斯公爵哈利、薩塞克斯公爵夫人梅根，也就是哈利不得使用殿下頭銜或是自稱「殿下」（*HRH His*或*Her Royal Highness*）。這在商業上對哈利夫婦有重大影響。哈利夫婦原來計畫的「薩塞克斯皇家」（*SUSSEX ROYAL*）品牌，將無法在任何電影製作、時尚、廣告或其他希望從事的事業中使用殿下尊稱，這是主導獨立的梅根史料未及的。由此例可以想見一款來自台灣的茶，想要獲得英國皇家的命名，哪可能像一般人說得如此容易。

陶德是英國人，如果能大量販售白毫烏龍的話就不會鎩羽而歸，回去英國吃自己。同時，陶德當年外銷台灣烏龍茶時，美國是更重要的市場，不過，翻遍美國公司檔案資料，目前都不曾見過在百年前有「福爾摩沙白毫烏龍」！東方美人茶的口感比較接近紅茶，而迥異於傳統烏龍茶。所以白毫烏龍不能在外銷市場上取代「福爾摩沙烏龍」。而依照西方人當時飲用紅茶的習慣，如果您喝過東方美人茶，您覺得當時的老外會去專程買東方美人茶來加牛奶、加糖飲用嗎？

再者，如果一百多年前，陶德有販賣白毫烏龍而且暢銷的話，中國大陸的茶商一定會隨市場跟進，但是從未有過這樣的茶款製作出現在中國大陸。要明白，東方美人茶是因為遭小綠葉蟬叮咬，而形成的特殊茶款。而小綠葉蟬原來在茶農眼中是一種害蟲，這種小蟲可謂到處都有，不是台灣獨有，但中國大陸利用小綠葉蟬叮咬茶樹葉去製茶，5000年來現在才剛剛開始。

東方美人茶的前稱叫「膨風茶」，是因為沒有人要的

的中國大陸福建茶商外銷生意愈做愈火，把陶德打垮了。如果不是陶德後來因為叔叔過世，讓他繼承一筆金錢，得以買船票回到故鄉英國的話，陶德極可能窮死在台灣。

　　過去我曾經在其他文章中提到，維多利亞女王根本沒喝過東方美人茶，也當然不可能將所謂白毫烏龍賜名為東方美人茶。更何況英國皇家賜準同意商業用品為皇家御用品及給予命名，都有完整官方記載，絕非興之所至而為。前一陣子，英國哈利王子和太太梅根悄悄以皇家（Royal Family）之名登記了包括報業在內的營業登記，結果被《每日電訊報》發現而予以報導。在哈利夫婦發表想獨立生活的聲明後，英女王不久便以「尊重」之名讓他們離開王室。哈利王子原來在皇家的完整頭銜是薩塞克斯

19世紀的台灣烏龍茶海報

百年老茶可能年紀和你一樣年輕

20世紀初在英國販售的台灣烏龍茶有單一口味和調和口味的烏龍

今年大年初二，有朋友微信拜年還夾帶著一張照片拷問我，是否喝過這款百年的白毫烏龍？也就是東方美人。

那張照片就是一杯茶，上面標示著「東印度公司百年白毫烏龍茶」。這茶可能是不錯喝的茶，但只要是真的台灣人一看這照片就該知道內容有問題（只有高喊愛台灣的例外）。如果是英國人見了也會知道這照片擺明了瞎說。至於日本人嗎？應該會彎腰說聲「SUMIMASEN」，就默默離開了。

你問我Why？

史上有影響力的東印度公司，一為荷蘭東印度公司（簡稱VOC），成立於1602年3月20日，是為向亞洲發展而成立的特許公司。荷蘭人占領台灣期間，賣過台灣的砂糖、鹿皮、鹿肉、鹿茸、籐、白米，就是沒有茶。當時台灣還沒有商業化地種茶呢！因為紅毛荷蘭人在1662就被鄭成功打跑了。台灣的烏龍茶產業化，一直要到1867年後，英國人約翰‧陶德的寶順洋行，從廈門與福州引進製茶師傅到台灣精製烏龍茶，並且外銷美國；不過當時陶德和所有的人都沒聽過「白毫烏龍」此一名詞，因為白毫烏龍是小綠葉蟬叮咬過後烏龍茶的瑕疵品或變異品，在當時不會有人刻意去生產這種無法外銷或無人收購的茶製品。

很多人沒有注意到，約翰‧陶德固然對台灣的茶產業有莫大貢獻，但他沒有因此賺到大錢。後來

瑙珠、玻璃珠、青銅器模具、整套工藝技術或產品都開始銷入台灣。雖然台灣開始接受金屬器文明洗禮的時間，比其他文化晚了一千年，但衝擊和變化仍是巨大的。

台東太麻里溪南岸的沿海平原區有舊香蘭遺址，依據考古學家的發現，那裡在二千年前很可能是台灣最繁榮之地。舊香蘭人很可能是台灣第一批從海外輸入玻璃珠與製作金屬器的人群。舊香蘭遺址出土上萬顆單色玻璃珠，這類珠子從印度、斯里蘭卡、印尼到中南半島都有生產。透過對玻璃珠的鍶同位素組成分析，舊香蘭遺址的琉璃珠並不是利用當地的石英砂製造的，其成分反而和東南亞地區的玻璃珠相仿，因此應是舶來品。

專家推斷，二千年前的舊香蘭人懂得製作較堅固的夾板船載運貨物進行長距離航行，他們從東南亞島嶼出發，沿著菲律賓島鏈北上，在看到台灣第一個海岸平原後就定居下來，也有可能是這些人帶來了台灣所沒有的技術和舶來品，與早已定居的舊香蘭人貿易交流。這種交流物品除琉璃珠外，還有鐵器、陶器等。這些五彩繽紛又實用的器物，後來又輾轉進到台灣其他地區，最後被「古台灣人」完全接受，並且常期使用了千年之久。

那一天我離開位於偏遠八里的十三行博物館，自行駕車返回車水馬龍的台北市區時，心想台灣玉的外銷和琉璃珠，都可視為古代全球化的一部分，但全球化卻「消滅」了台灣在地的玉文化。（原文刊於《藝術收藏＋設計》雜誌2020年2月，149期）

驗，都是台灣玉！有趣的是，越南北部雖然地理位置離台灣較近，但是沒有台灣玉。此外，在越南南部及泰國南部的遺址發現了大量台灣玉的玉料，其中有許多是廢料，這說明當地可以製造玉器，也就是說，當時的台灣玉匠已經飄洋過海去「海外設廠」了。中央研究院地球科學研究所的飯塚義之博士曾向東南亞各地博物館索取各國出土的玉石，透過電子顯微鏡調查玉石的鋅含量，發現菲律賓的呂宋島、越南中部及泰國曼谷等十三處地方出土的耳飾和手環等裝飾品，是由台灣產的玉石所製造，因為台灣玉石的特徵是鋅含量特高，所以科學已經證明，海洋不是古代台灣人的障礙，而是一個大通路。這是到目前為止，全世界所發現涵蓋地理區最廣的史前海上貿易活動，分布範圍從菲律賓、越南、婆羅洲到泰國南部，海上航程長達3000多公里。

　　台灣玉的發展曾經如此繁榮鼎盛，何以沒落？簡單的說，就是「古台灣人」和現代台灣人一樣都喜新厭舊，也和現代人一般喜歡舶來品，台灣玉最後被琉璃給打趴了。

　　台灣進入金屬時代比較晚，當中國大陸地區的航海技術進步後，海洋既然是外銷台灣玉的通道，也就可以成為進口商品的途徑。所以2000年前，台灣進入鐵器時代，瑪

左圖　菲律賓出土的〈雙頭獸〉是台灣豐田玉

右圖　菲律賓的玉器文物〈三突起耳飾玦〉

在今日科技發達時代要複製，都很不容易，但這是2500年前的台灣本土玉器。目前為止，已知的資料顯示，有三件「人獸形玉耳飾」。除史前館典藏外，一件保存在台灣大學人類學系，一件為私人所收藏。私人的藏品資料所知不多，台大的藏品應是最完整的一件。史前博物館的「人獸形玉耳飾」在史前時代就已斷成兩半，器身上還有兩個修補孔。這件玉器並非經由正式的考古發掘獲得，而是在民國73年進行鐵路

綠色區域顯示臺灣玉器交流範圍（採自洪曉純等2012）
The distribution of Taiwan Jade (green area)

車站調車場引道及暗渠的挖掘工程時，突然發現有史前文物，當時台東縣政府派人到現場搶救而得。

史前時代台灣玉器外銷的範圍 拍攝於十三行博物館

　　台灣新石器時代的玉器內銷可謂遍布全台，這種銷售網的建立，實在令人吃驚，不僅有海路，同時也有翻山越嶺的陸路通商，這也顯示當時的「台灣人」是「玉癡」，當你習慣以為玉是中原文化的象徵時，對這種台灣玉文化發展勢必感到驚訝；更讓人無法想像的是，4000多年前台灣玉已經開始外銷了。在距今約4000至2500年前，一些卑南文化型態的耳飾玦、管珠、鈴形玉珠、玉環等，已經在今天菲律賓的呂宋島及巴拉望島出現。這些玉器都是成品輸出，可能是台灣的史前先民搬家遷居帶過去的。

　　台灣太麻里的舊香蘭遺址及蘭嶼出現過「三突起耳飾玦」，但是在距今2500至2100年前，菲律賓呂宋島、巴拉望島、婆羅洲、越南中部和南部、柬埔寨南部，甚至遠到泰國南部都出現了「三突起耳飾玦」，這些玉飾經過檢

180

擠壓碰撞的高溫高壓，在地底產生黑色片岩與蛇紋岩，岩層中的矽酸鹽、鈣及鎂進產生質變，而形成玉礦。台灣玉屬於角閃石類的閃玉，也就是軟玉，硬度在6至7度間。台灣玉呈翠綠或墨綠色，玉石通常摻有鉻鐵礦，而出現點點的黑斑。因為板塊運動隆起，使玉礦出現在花東縱谷北段壽豐鄉的荖腦溪上游山區，那裡是全台唯一玉礦產地。

鹽寮遺址出土的國寶〈蛙形玉飾〉

民國83年，台灣的考古專家在花蓮鹽寮，發掘出一個完整的立體動物蛙型玉飾，長3.64公分、寬2.7公分、厚1公分，造型特殊仿蛙形，一面具有一雙圓形大眼，足部略呈「几」形。這件玉器目前典藏在台灣史前博物館，不僅被政府公告為國寶，而且曾經在民國104年成為主題郵票之一。這件3500年前的玉器，充分顯示當時台灣玉器品質精良，技術精湛。

花蓮鹽寮遺址位於台11線14公里處，屬花岡山文化。在新石器時代末期，聚落瀕臨花蓮溪口與太平洋的花崗山文化人，不但精於製作玉器，並依靠精良的航海技術，能夠駕船穿梭於台灣東海岸南北兩側，進行跨地域的玉器交易。花蓮縣萬榮鄉有個支亞干遺址，地表上遍布玉廢料及半成品，考古學家在這裡發現許多石料有切割的痕跡，還有大批切割下的邊角料，因此這裡應該是當時台灣玉器的生產製造中心。

而台灣玉器的代表當屬卑南文化。台灣大學考古隊在卑南遺址發掘時，出土的玉器達4600件以上，其中有3900件出自墓葬。顯示這些玉器在生前及死後都是卑南文化人的最愛。卑南地區距離花蓮豐田的玉礦區有100多公里，這在古代當然是遠距離。但是卑南文化人卻擁有全台灣最多也最優質的玉器，而且持續了1000多年！

國立台灣文化史前博物館有一件「人獸形玉耳飾」，長7.01公分、寬3.96公分、厚0.45公分、重16.7公克，是以墨綠色的半透明台灣玉磨製而成。這種超薄的玉雕，即使

台灣外銷最久的產品──玉器

「台灣外銷最久的產品是玉器」，這個標題一定讓許多人認為我昏頭了。我沒醉，我講的是真言。而且台灣玉外銷開始於4000年前！2019年10月，當我採訪十三行博物館製播專輯時，發現我是個台灣玉文化的白癡。

中國人是愛玉的民族，但是過去談玉，絕大部分的焦點都放在中國大陸各地區的玉發展。台灣島上的玉文化有悠久的歷史，而且影響及分布區域之遼闊都被忽視了。從現在的考古發現，台灣史前

卑南遺址人獸形玉玦

的人們使用玉石製作器物，可以追溯至西元前5500至4500年的大坌坑文化。大坌坑文化的命名來自新北市八里鄉大坌地名，年代推測在距今7000至4700年間。大坌坑文化是台灣新石器時代最早的文化，值得注意的是這個文化系統廣泛分布於台灣全島各地，以及廣東、福建的沿海地區。

「美石為玉」是中國人的長期觀點，而西元前5500年，就有「台灣人」在河床撿拾從山上滾落的玉原石，以製作斧、錛、鑿等工具。當然台灣沒有和闐玉，而台灣玉的故鄉是在花蓮壽豐鄉豐田地區。之所以會有台灣玉，是數百萬年前，海洋板塊

裝正土茄楠珠
子的錫盒

　　因人為開發之故，幾乎已經不生產沉香了，你想愛用國
貨也沒得愛了。

　　我去故宮看「茄楠天香」展覽不下十二次之多，現
在最想看的就是那塊『油通通』的錦袱，我真的覺得那
塊全世界最值錢的抹布，可以開闢專區展出，每隔一個
月，收費開放聞香兩小時，應該會大排長龍，你覺得
呢？（原文刊於《藝術收藏＋設計》雜誌2020年1月，148期）

市場上以沉香製成的手串和念珠到底有多少是真貨，一直是很多人關心的議題，這也就是說，沉香珠子值錢。台北故宮的茄楠珠子直徑可達2.2公分！真是讓人夢寐以求。講到沉香珠子，我在故宮尋尋覓覓許久，終於看到和珅進貢給乾隆的一串茄楠珠子，共有一〇八顆，直徑並不算大，而且是毛珠，也就是還沒有加上翡翠或珊瑚佛頭等配件，但是擺在故宮展間和其他珠串比較，和珅進貢的茄楠朝珠很明顯比較黑亮。這和珅真有一套，也難怪嘉慶皇帝上台後一定要把他幹掉。

　　目前大家都以越南產的沉香為上，可是這次我在故宮看見一個盒子貼著「正土茄楠十八子」的標籤，詢問後方知，正土指的是中國出產的茄楠，清代認為最好的地方是海南島，而越南所產被視為洋貨。清代皇帝還是以「國貨」至上，這倒是我首次了解，現在海南島和廣東等地，

和珅進貢乾隆
的茄楠珠串

曝光在多出版品上。這件作品高度有26.5公分！整體器型仿製西漢角形玉杯，以鏤雕與浮雕刻出鳳紋、螭紋與龍紋，在鋪首上方刻有「乾隆年製」隸書款。按照故宮專家的說法，這件物品已經不像木質物件，有可能是整塊油脂的糖結！它有一塊錦袱包著，包了二百年後，現在台北故宮發現，這錦袱滿布油漬，他們還深怕被外界誤會是錦袱因保存不當而汙損了。由此可見這件作品「含油量」之豐富。

有趣的是，從檔案可知，〈雕伽楠木螭虎龍尾觥〉被裝在錫製的屜匣內，屜下還裝著蜂蜜！這是過去所謂「養香」的方式，以蜂蜜和著香粉，將要養的沉香製品放在蜜粉上端。從清宮的〈雕伽楠木螭虎龍尾觥〉和幾件配飾有相同作法，可知這古代傳說是真的。

2013年，中國嘉德香港秋拍上來自日本藏家舊藏的「上上金品伽羅貢香」賣了1840萬港元。兩個月後，上海的一場拍賣，有3460克的「奇楠王」，以2990萬元的價格成交。這些市場交易，使得沉香料價格高高在上。後來香港拍賣出現了一根沉香木，形狀優美，器型碩大，賣了將近1億新台幣。後來我得知是一位朋友得標，三個月後，我連絡他希望能拍攝這件物品，他告訴我已經被買走，送到中國大陸加工做成手串和念珠了，此事我一直引以為憾。至今市面上也未出現這麼成材又漂亮的沉香木。但讓我感到意外的是，台北故宮這次茄楠天香特展，只不過是拿出一部分典藏品公開展覽，但整個故宮藏品中只有一件沉香木！我和侯怡利科長討論此事，她從檔案及清冊中分析，當時搬遷文物時，選件都以藝術品為主，原料都不在考慮之內，唯一例外的是犀角。這對我是個重要的訊息。也可看出清代皇室和當今玩香人士因為擁有資源的差距，而出現極大不同的玩法。

不僅有玉、磁、銅及琺瑯等不同材質，而且很多都是成套，或是能夠組合搭配成套。這種「造辦處」的作品，在外界罕見，能擁有者不過只有一兩件，但清宮內的數量驚人，從故宮的標籤可以看出，有些香具是來自承德避暑山莊，顯見皇帝所在之處，都為其準備大量玩香器具。

故宮「茄楠天香」特展中「天香」二字，取自北宋丁謂所著《天香傳》，這是中國最早針對沉香所作之專著。而「茄楠」則是從明代開始被視為最高等級的沉香，現在民間也有奇楠的名稱。古代皇帝室重視的香料有三種：麝香、龍涎香、茄楠香。前兩種來自動物，茄楠則是由瑞香科植物所成。

一般認為茄楠沉香與熟結沉香是共生體，但茄楠是油脂在醇化的過程中產生質變，形成與沉香完全不同的新物質。茄楠往往是香樹被螞蟻或野蜂築巢其中，蟻酸或野蜂等昆蟲所產生的分泌物遺漬在沉香油脂中，逐漸被香樹活體吸收，在真菌的作用下，兩種物質濡染醇化，逐步生成的沉香。茄楠分有生結和熟結兩類，生結在香樹活體上形成。熟結是醇化過程不斷累積，導致香樹從根部或枝幹部位折斷，被埋在土中繼續醇化反應，這種自然生成概率低，所以珍貴無比。

從目前的資料顯示，清宮用的香只選取茄楠，獲得原料後，找來宮內的專家鑑識，確認是茄楠後才入庫。這只有皇家才能做到。宋人吳自牧在筆記《夢粱錄》中寫到：「燒香點茶，掛畫插花，四般閒事，不宜累家」，這說明玩香是敗家第一名，從有歷史紀錄以來，玩香就是有錢人的玩意兒。南宋就記載沉香「一兩之值與百金等」。只玩茄楠，當然就是皇帝專屬。

即使沒有收藏竹木牙角類古代工藝品的朋友，也可能會對乾隆〈雕伽楠木螭虎龍尾觥〉有印象，因為它曾大量

訪時的說明，讓我有衝動想把玻璃窗敲個洞，聞個究竟。侯科長清清喉嚨平靜地說：「外頭的東西都要燒，故宮的東西不燒都很香！」你聽聽，是不是皇室氣派！？

市面上有關沉香的商品，都是以公克計價，我發現台北故宮豐富的茄楠收藏都沒有重量紀錄。但擺件都碩大非凡。其中〈雕茄楠木香山九老〉的尺寸就長12公分、寬9公分、高18公分。有「乾隆辛酉年小臣楊維占恭製」刻款，這是非常少見的款識。因為楊維占的功力主要是刻象牙製品。故宮侯怡利科長說，這件作品過去曾多次出國展覽，大家都將它視為雕刻品，忘了它是沉香材質。而且香味濃郁悠長。值得注意的是，這件作品在清宮檔案的記載出現於乾隆六年，但竟然是清宮對於沉香類雕刻擺件最早的紀錄！

目前也很難判斷，哪些茄楠收藏是從明代就已經存在。康雍乾三位皇帝都會玩香，但是他們對於香所留下的文字紀錄很少。即使四處題詩的乾隆和留下千萬字硃砂批示的雍正，都很少寫有關於玩香的事。這和現在我們看到清宮留下的大量玩香道具與香製品是相矛盾的。以台北故宮這次的「茄楠天香」特展中的品香香具而言，展出許多爐瓶盒三式一套的香具。爐用來燃香，盒是貯存香料，瓶內插著鏟香灰的鏟、箸等。

上圖 雕伽楠木螭虎龍尾觥（國立故宮博物院提供）

下圖 雕茄楠木香山九老（國立故宮博物院提供）

故宮最值錢的抹布

通常你應該不會出示家裡廚房的抹布於眾人，可是如果當故宮也不願意 *show* 他們的織錦包袱，理由是上面的油漬濃到像抹布，你會不會覺得奇怪？

日前我到外雙溪的國立故宮博物院採訪錄製

銅胎畫琺瑯黃地番蓮紋爐瓶盒組（國立故宮博物院提供）

「茄楠天香」專輯，策展人告訴我故宮包裹沉香雕件的錦袱，「油」到會讓人以為是抹布！我連聲問：錦袱在哪？策展人說：「不敢拿出來展示，怕被誤會。」我瞪大雙眼，很市儈地想，那應該是故宮，不，很可能是全世界最值錢的抹布。

沉香的形成是因為沉香樹受傷，而自然在受傷處分泌樹脂，然後樹脂與大自然界的真菌相遇發生變異，產生油脂，這種油脂與「沉香樹」木質部分凝結後，就是沉香。而沉香的珍貴差別就在於油脂含量，價格可能一個是天花板，一個是地板。

每回到故宮錄製節目時，我都有一個困擾，故宮一直不同意我們打燈光（其實現在科技進步，都是無害的冷光燈了），所以都讓受訪者的幽暗臉龐，看來像在「藍色蜘蛛網」講鬼故事一般。這回除了燈光問題，還有味道的困擾，因為現場都是密封櫥窗，完全聞不到沉香氣味，所以我連做個深呼吸，享受迷人沉香味的機會都沒有，只能「乾聊」。不過，在無味的氛圍下，故宮侯怡利科長受

唐 鎏金蓮紋銀盌特寫

Supercomplication」和其他合計拍賣價約8500萬美金的文物質押給蘇富比抵債。2014年11月9日，謝赫・沙特王子突然在倫敦宅寓過世，對外界公布的消息是死於「自然因素」。享年四十八歲。就在王子過世後不到四十八小時，那只「百達翡麗Henry Graves Supercomplication」在日內瓦蘇富比以2400萬美金（約7.2億台幣）拍出。一次能倒帳至少七家國際拍賣公司恐怕也是一項紀錄。（原文刊於《藝術收藏＋設計》雜誌2019年12月，147期）

這批戰利品就是紐約佳士得「金紫銀青—中國早期金銀器粹珍」專場的拍品。那一陣子,他在各拍賣公司的牌號都是「090」。只要他登記參加拍賣,拍賣公司就可以準備慶功宴了。

2012年,國際藝術市場天搖地動,因為謝赫·沙特王子突然兩手一攤說,沒錢付帳了!當時蘇富比的呆帳有3000萬英鎊(近12億新台幣),邦瀚斯的呆帳有430萬英鎊(約新台幣1.7億)。另外,被倒帳的還有五家大型拍賣公司,國際上的大古董商和大畫商有多少人「中彈」則無法確切估計,但市場只能用哀鴻遍野來形容。

倫敦法院下令凍結王子的資產,蘇富比軟硬兼施,讓王子拿出世界最貴的錶「百達翡麗*Henry Graves*

唐　鎏金蓮紋銀盌

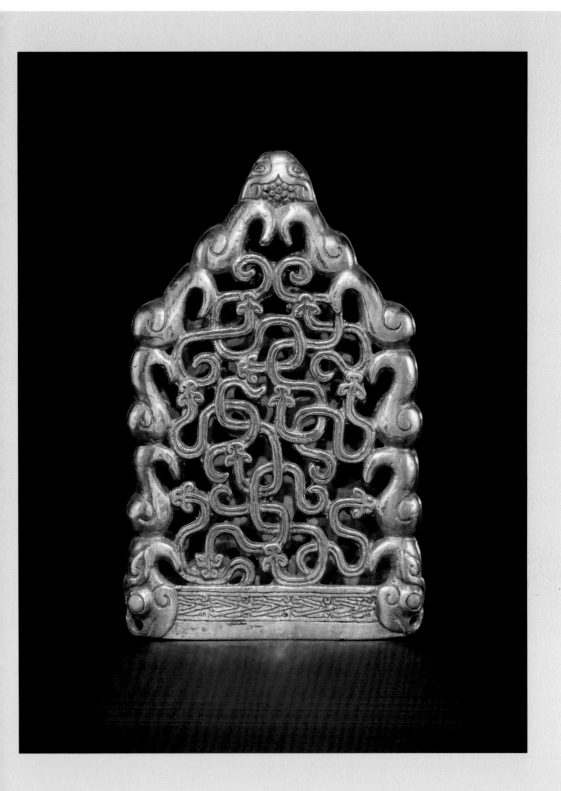

消息傳出後，倫敦各大古董店、畫廊、拍賣公司把所有人馬都召回來，大陣仗地待命等候王子的光臨。當然鋪紅地毯，放滿鮮花，這種風光排場只有好萊塢拍片時才能比擬。

　　謝赫‧沙特王子曾經是高端藝術產業界人見人愛的好顧客。2000年，謝赫‧沙特王子喜歡德國漢堡攝影師兼收藏家維爾納‧波克爾貝格（Werner Bokelberg）一百三十六張老照片的收藏，他爽快地一次就付了900萬英鎊（約新台幣3.55億）！2002年，他在佳士得拍的一件俄羅斯復活節彩蛋，成交價是500萬英鎊（約新台幣1.97億）。同年，美國博物學家、畫家約翰‧詹姆斯‧奧杜邦編著的一套書《美國鳥類》在佳士得上拍，被王子看上，他好不手軟地花了460萬英鎊（約新台幣1.81億）買下。佳士得一件羅馬時代的維納斯大理石雕像，因為雕刻細膩、神態優雅，當時市場預期價格可望達300萬英鎊，謝赫‧沙特王子出手以790萬英鎊（約新台幣3.11億）得標。2003年，英國維多利亞與亞伯特博物館開會決定要從拍賣場買下一件罕有的蒙兀兒鑲珠寶酒瓶，但這間國立博物館就算有政府撐腰也買不過這位中東王子。謝赫‧沙特王子以300萬英鎊（約新台幣1.18億）代價成為新主人。然後，他又慷慨地免費借給維多利亞與亞伯特博物館去辦特展。這樣的財神爺誰不愛呢？。

　　謝赫‧沙特王子從1999年起擔任文化部長，他不僅掌握政治權力，同時也是當時全世界十大收藏家之一，更因為他的「購買力」，使他成為全球藝術市場最有影響力的人士。2005年，他卸下部長職務，但旋即被軟禁起來，有人檢舉他涉嫌在為博物館購買藏品時，以假發票虛報公帳，中飽私囊。不過，很快他就獲得人身自由，卡達當局並沒有起訴他。

　　謝赫‧沙特王子蟄伏一年後，重返國際拍賣場。大家都開心這位王子財神爺又來造福藝術市場了。2008年，他親自到佳士得舉牌，一口氣將一場專拍的拍品「掃買」了九成。

重的銀塊錘鍊出雛形，然後放在底座或模
具上錘打，塑造優雅的蓮瓣形狀。盌內花
瓣之間雕刻象徵財富和好運的雀鳥和牡丹
圖案。估價是200萬美元，落槌價290萬美
元，成交總額 349萬5000美元（約新台幣1
億900萬元），是全場成交價最高者。

元　金刻纏枝牡丹
紋龍首柄盃

　　成交價次高的是一件元代金刻纏枝牡丹紋龍首柄
盃，估價為60至80萬美元，落槌價為210萬美元，成交
總額是253萬5000美元。拍品511是拍賣價季軍，那是西
元前6世紀末至西元前5世紀初的金嵌綠松石鏤空蟠虺紋
刀鞘首，成交總額為59萬1000美元。

　　排名的前三件就可以看出，卡達王子謝赫・沙特
（Sheikh Saud）當年買東西的氣魄。謝赫・沙特王子是
現任卡達國王的表弟，他曾擔任卡達的文化、藝術和遺
產部長。今天卡達的重要大學、藝術學院、圖書館、貝
聿銘設計的伊斯蘭藝術博物館都是這位王子的政策。伊
斯蘭藝術博物館也是貝聿銘的最後一件作品。謝赫・沙
特王子為這博物館購進藏品就砸了超過15億美金（約新
台幣465億）的經費。因此，這座年輕的博物館已經是
國際第一流的博物館。

　　謝赫・沙特王子本身也是收藏家，他曾經被譽為全
球最富有的收藏家。他的收藏不只伊斯蘭藝術品，還包
括超跑、名錶、攝影作品、古董家具還有中國古董。從
學者到業者都稱讚他品味超群，眼光獨到。當然市場人
士最愛戴他的是「王子的豪氣」，只要他看上的，就非
買到手不可。因此，拍賣場曾經出現過「決鬥」的場
景，一件本來是幾千美金或幾千英鎊的拍品，他的代理
人拼命和人對舉，最後拿下王子要的拍品時，拍賣現場
螢幕的成交價已經是七位數了。

　　謝赫・沙特王子在倫敦有豪宅。每當王子到倫敦的

中東王子的金生金世

　　不久前，我去了金瓜石黃金博物館採訪錄影，不能免俗地去摸了現場那塊大金磚。十五年前，我去參訪剛開幕的黃金博物館時，那塊220公斤的金磚市價是1億多，現在已經是3億多了。而今年9月，佳士得一場金銀器專拍，其中一件只是鎏金的銀盌就賣了超過新台幣1億元。

　　2019年9月12日，紐約佳士得進行「金紫銀青—中國早期金銀器粹珍」專場拍賣。之前，佳士得在全球各地的宣傳都稱這批拍品是來自約翰‧卡爾‧坎普（Johan Carl Kempe）博士的收藏。坎普博士是一位瑞典造紙工業鉅子家，他喜歡中國藝術，收藏了珍罕金銀器，品質精細挑選和品類覆蓋之廣度，是藝術拍賣場上前所未見。佳士得的宣傳沒有錯，但其實坎普博士這一批金銀器藝術品早已三次轉手，最後一位的收藏家在藝術市場是「喊水會凍」的實力派人物，他是已故的卡達王子謝赫‧沙特（Sheikh Saud）。

　　這次拍賣的封面拍品是唐代局部鎏金花鳥紋蓮瓣式盌，造型碩大精美，直徑有24.5公分。此盌由一塊厚

左圖　卡達的伊斯蘭藝術博物館

右圖　黃金博物館的220公斤大金磚

磁器口校舍中保管。

抗日勝利後不久，國共內戰開始，風雲變色的速度很快，六十八箱河南博物館的藏品都送到重慶機場，準備運到台灣，其中三十八箱，共七類四千九百九十九件，順利抵達台灣，寄存於國立中央故宮博物館聯合管理處。當時由河南籍的中央民代及有關人士，共同組成「河南省運台古物監護委員會」負責監護。這些人士多為一方碩彥，例如李敬齋、張鴻烈、董作賓、何日章等人。還有三十箱河南文物被留在重慶機場，中共接手送回到河南開封，其中有不少重器如蓮鶴方壺、蟠螭紋曲耳銅鼎、蟠龍紋編鐘等。

民國44年當時擔任教育部長的張其昀先生，成立「國立歷史文物美術館」，是政府遷台後開辦的第一所公共博物館。立意甚好，但是當時的政府國庫空虛，根本沒經費採購典藏，所以是一座「真空館」。第二年，教育部撥交戰後日本歸還古物，以及搶運來的三十八箱河南博物館所藏文物，成為館藏重要基礎。民國46年10月10日，國立歷史文物美術館正式更名為「國立歷史博物館」。在民國年間，靳雲鶚、孫殿英、黨玉琨是三位曾因挖古墓而出名的軍人，但只有靳雲鶚挖墓沒有中飽私囊，並且和他的主子吳佩孚共同將先人的文物留給了國家機構。沒有這幾位軍閥，焉有史博館？

日前，新聞報導有立委批評政府人事酬庸行徑誇張，到處是肥貓，這也讓我想到吳佩孚。他擁有千軍萬馬，掌理過幾省地盤，但他沒有積蓄，也沒有田產。曾有一位吳佩孚的老朋友，操守能力並不好，但就是敢。他提筆向吳佩孚求官到河南當個縣令，吳佩孚在條子上批道：「豫民何辜？」意思是河南老百姓有什麼罪過？要你來害他們？

吳佩孚曾自撰對聯：「得意時清白乃心，不納妾，不積金錢，飲酒賦詩，猶是書生本色；失敗後倔強到底，不出洋，不走租界，灌園怡性，真個解甲歸田。」和當代的部分官員相比，誰是老粗？（原文刊於《藝術收藏＋設計》雜誌2019年11月，146期）

招待」。

　　前後約四十天的挖掘工作結束後，器物送到開封，而靳雲鶚在出土地點立了一塊石碑以示紀念，碑名為「河南新鄭古器出土紀念之碑」，這石碑據説目前還在河南新鄭市博物館，但我尚未確認。

　　吳佩孚顯然有洞燭機先知明，一年多後，市場上又出現新鄭大墓的銅器等文物交易，這是李鋭之前私藏的。河南督辦胡景翼在開封的王姓古董商住宅中又搜查出銅鼎四件，後來河南司法單位追回一件銅甬鍾，但該王姓古董商竟還是魔高一丈偷藏了一些文物，並且全部私下賣出。

　　在之後的軍閥互鬥中，馮玉祥取得勝利。1927年在馮玉祥強力主張，以新鄭大墓發現的文物為基礎創立了河南博物館，隸屬於河南省教育廳，並且在1928年的10月10日辦了第一次展覽，這是中華民國早年最成功的博物館。盧溝橋事變爆發，全面抗日後，國民政府將原河南博物館所藏文物精選珍品五千六百七十八件、拓片一千一百六十二張、圖書一千四百七十二套（冊）裝六十八箱，運往漢口法租界，租房子保存。漢口淪陷前，這批文物又被轉移至重慶中央大學

左圖　新鄭大墓出土，台灣最大的鑄鐘，重130公斤。

中圖　新鄭大墓出土，蟠龍方壺，指定國寶。

右圖　新鄭大墓出土，獸形器座，孤品，暱稱天線寶寶，指定國寶。

己有是正常的。直到駐守鄭州的北洋陸軍第14師師長靳雲鶚獲悉此事後，派副官陳國昌前往李銳家告訴他：「**古物出土關係國粹，保存之責應歸公家**」。靳雲鶚的想法在當時是先進的，而李銳是純粹惹不起有槍桿子的人，因此把挖到的二十多件古物全部上繳。想必李銳當時認為這些千年寶物會被靳雲鶚獨吞，但接著靳雲鶚又把李銳已經賣出的三件銅鼎以原價購回，統一保管。

靳雲鶚是山東省濟寧州人，他畢業於保定速成參謀學堂，原來是皖系的軍官，民國9年直皖戰爭皖系敗北，他轉投直系，成為吳佩孚的手下。民國12年，他升任第14師師長。靳雲鶚將新鄭李家樓挖到文物的事，拍了電報報告吳佩孚。吳佩孚曾是晚清秀才，有相當的文化基礎，他一度是北洋軍閥實力最雄厚的首領，人稱其為「玉帥」。吳佩孚在1924年成為時代雜誌（*TIME*）的封面人物，那可是華人第一次上西方媒體的封面，由此可見當時他的影響力。

吳佩孚知道新鄭發現青銅器後，他先後在短短幾天時間幾次發電報給靳雲鶚，分別要求他將文物送到教育廳保存，又要繼續發掘是否還有墓葬古物，以及注意李銳有無私藏物品。靳雲鶚於是派出大批軍人重啟的挖掘工作，當然這些粗線條的軍人沒有專業訓練，因此挖掘過程中也損壞不少文物。

這期間發生一件事，可以看出吳佩孚是一位有胸襟和開明觀念的領袖。新鄭大墓的發現是當時國際大新聞，那時的中華民國沒有任何科學考古發掘的經驗。美國史密森尼學會（*Smithsonian Institution*）的考古學者畢士博（*Carl Whiting Bishop*）去信給靳雲鶚，表示願意貢獻所長，無償協助新鄭大墓考古的發掘，只希望最後可以獲得幾張拓片在美國展出即可。吳佩孚接到報告後，命令靳雲鶚「**表示歡迎，以昭我方大公之至意。**」並責成靳雲鶚要「**優為**

❶ 靳雲鶚送人紀念的肖像照

❷ 吳佩孚曾是時代雜誌的封面人物

❸ 馮玉祥下令建河南博物館

沒有軍閥就沒有歷史博物館

中央研究院指出的現場舉目皆國寶

　　不久前，我去中央研究院文物陳列所錄製我主持的國寶檔案節目。那裡正在進行「東周實相──河南出土東周文物展」，其中一部分展品來自國立歷史博物館的新鄭李家樓墓葬發掘的文物。其實我以前就看過這批青銅器，其中有些是國家指定國寶，有的更是舉世孤品。或許是我年紀大了，這回兩度在中研院看這些物品時，格外有感觸，因為如果沒有當年的軍閥出手搶救，這批文物早就被賣到國外去了，哪來現在的河南博物館和歷史博物館？

　　民國12年8月，河南新鄭縣南街李家樓的一位小地主李銳，雇工在他家菜園打井。沒料到的是，挖到一層紅色黏土，很難向下穿透。也許是天意，李銳也不願意換地方鑿井，要求繼續施工。折騰了兩、三天後，水沒挖到，但是刨到一件青銅鼎。李銳難掩興奮地要求工人連夜趕工，到了天亮，一清點，他們挖出了二十多件的青銅器，其中有大鼎、小鼎、鬲、罍、甌等，還有玉器。

　　很快地風聲就走漏了，李家菜園立刻被看熱鬧的村民圍住。李銳除繼續開挖外，也迅速和骨董販子連繫上，賣出三件青銅器鼎。當然消息越傳越遠，但是大部分的人都是羨慕李銳發了，當時人們認為在自己土地挖到東西歸為

將大量銀錠存入鑄幣局打造成貿易銀元，結果這些硬幣也隨之進入美國市場流通，有些公司的老闆會先從中間商手中，以折扣價將貿易銀元買下，用來支付工人薪水，這引起很多人不滿。1876年，美國國會撤銷貿易銀元的法定貨幣地位，造幣局在1883年正式停產貿易銀元。美國國會在1965年通過的鑄幣法案，恢復美國歷史上所有聯邦政府發行硬幣、紙幣的法定支付地位。也就是說，以前滿清時代的中國所用貿易銀元又成了法定貨幣，當然貿易銀元的銀含量價值都遠超出了1美元面額。絕大部分的貿易銀元後來都被回收重新熔鑄了。

最特別的，1908年，美國發現十枚年分為1884年和五枚年分為1885年的鑄製貿易銀元，但造幣局已經在1883年就停產貿易銀元了。這些逾期生產的貿易銀元收藏家和業者都認定他們是真品，所以這些沒有誕生紀錄的銀幣，現在都是天價。皇家鹽湖城隊的老闆漢森最後花了新台幣1億2500萬去買1元面額的銀幣，拍賣公司都期盼漢森再拿出來拍賣，因為後面還有買家排隊伺機而動呢。（原文刊於《藝術收藏＋設計》雜誌2019年10月，145期）

英國站人金幣
拍賣價為850萬
新台幣

大清帝國的皇帝為美國銀元背書，可見
當時滿清的貨幣政策與鑄幣技術落後，而且
國外銀元的信用度遠超過本國的銀錠和其他
本國貨幣。當時的中國人絕大多數都不懂外
文，但都知道外國銀幣值錢，都認得錢幣上
的圖案。所以有一年，美國有人提議要修改
硬幣上的圖案，立即招來反對，原因就是中
國人會因為看不懂而不買單。美國的貿易銀
元比墨西哥鷹洋的重量輕一些，這也導致當
時中國民眾比較喜歡鷹洋。

做為老牌殖民國家的英國也發行貿易銀
元。1895年，英國在加爾各答鑄造了俗稱
「站人」的貿易銀元。正面有一名武士，站
姿左手持米字盾牌，右手執三叉戟，珠圈下
左右兩側分列英文「*ONE-DOLLAR*」，下
方記載年號。有趣的是背面中央有中文篆體
「壽」字，上下為中文行書的「壹圓」，左右則為馬來文
「壹圓」。這種「站人」銀元和鷹洋一直到民國初年，都
還持續在中國被廣泛使用。

上圖　英國站人
銀幣的正面

下圖　英國站人
銀幣有中英文和
馬來文

有一枚罕見的站人金幣曾經是埃及國王法魯克的舊
藏，2015年8月27日在香港拍賣，估價為5萬至7萬美元，
結果成交價衝到27.14萬美元（約新台幣850萬）。

外國銀元在中國的風行，其實也就意味著統治政權出
現不穩。當時中國的貨幣是紋銀。而紋銀的成色是十足
的，貿易銀元是一種含銀成分高的合金。但是當時的中國
民眾喜歡使用銀元，並以成本百分百的紋銀去換銀元，長
期下來，當然中國就虧大了。宣統2年度支部調查，清代
流入的外國銀幣估計約為11億元，其中墨西哥鷹洋就占了
將近五成。

美國的貿易銀元後來因為銀價下跌，白銀生產商開始

160

的一種1美元面額銀幣，它的原始目的不是供美國人民使用，而是為了要賣給亞洲人，主要目標市場就是當時清朝統治的中國。當時中國最為通行的貨幣是西班牙銀元，西班牙過去是一個海上強國，四處征戰殖民和從事貿易，他們開始標準化生產銀幣，以做為交易支付工具。因為銀是貴重金屬，所以大家都認可其價值，加上規格化的鑄幣使用起來方便，所以西班牙銀幣一度是全球最熱門的通貨，就像現在的美鈔。

1792年，1美元折合24.057克純銀或1.6038克純金，也就是大約相等於一枚西班牙銀圓，所以美國的銀行是以西班牙銀圓作儲備。在南北戰爭前，西班牙銀圓是美國主要流通的貨幣。在中國，西班牙銀圓被稱為「本洋」。硬幣正面有西班牙國王戴假髮頭像，彷彿是佛陀的髮髻，所以民間又有俗稱「佛頭銀」、「佛銀」、「佛洋」的說法。早期的銀圓大多是西班牙在墨西哥殖民統治時，所鑄造之西班牙銀圓。1850年，墨西哥獨立後所鑄造的銀幣有鷹的標記，因此通稱為「鷹洋」。

1885年1元面額的貿易銀元價值破億新台幣

前述美國的貿易銀元從1873年生產，絕大部分都出口到大清帝國。這些銀元對當時的中國有多麼大的影響，可以由同治皇帝的一道聖旨看出，白話文翻譯如下：「奉天承運皇帝詔曰：各地軍、農、工、商人等，須知『飛鷹貿易銀元』已於近期抵達香港，並經聯合特聘官員化驗檢定，可用於支付稅款，可令之進入流通，爾等勿須多慮。同時嚴禁鼠竊狗盜之輩為一己私利偽造新飛鷹銀元。膽敢抗旨以身試法、私鑄硬幣者，一經發現、必將嚴懲。爾等須晨兢夕厲！不得有違！欽此！」

滿清的中國人最喜歡使用外國錢

　　不久前，美國芝加哥一場拍賣中，一枚125年歷史、現世僅存九枚的10分硬幣，以132萬美元（約新台幣4176萬）賣出，買家是皇家鹽湖城隊的老闆漢森（*Dell Loy Hansen*）。朋友問我，收藏家的腦袋是不是進水了，面額10分的硬幣，要花4000多萬的代價！我告訴他，這位擁有一支球隊的美國富豪還曾經花更高的代價買了一枚面額1元的銀幣。朋友覺得不可思議，我又告訴他，這種「*Made in USA*」的1元銀幣，使用最多的人是中國人，朋友一副不可置信的表情，至今我都印象深刻。

　　漢森在拍賣場花了396萬美元（約新台幣1億2500萬）買的是1885年的貿易銀元（*trade dollar*）。所謂貿易銀元是美國造幣局所鑄製生產

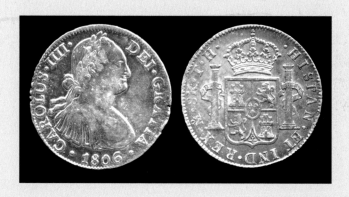

上圖　依照西班牙銀幣圖案所雕刻的水晶鼻煙壺

左圖　俗稱「本洋」的西班牙銀幣

顯然是中國道教中的神話。看官應該記得關公既是道教的伏魔大帝，也是漢傳佛教的「伽藍菩薩」，可以說，中國人的包容性很強，也可以說，佛教為在中國深根發展，有靈活的依附性。

　　佛陀紀念館「穿越時空　法寶再現」特展開幕典禮上，我有幸能參與捧經敬佛的儀式。才捧著一部經書十分鐘後，臂膀就漸漸覺得吃力，想想千年前，這些大師義無反顧地往陌生的西方踽踽前進，經歷無數困難，取得經書後，又和騾馬馱著千百部經卷，翻山越嶺，忍饑耐渴回到中土，再歷經十數年，逐一將經卷翻譯成漢文，對他們的佩服與崇敬無法用言語形容。

（原文刊於《藝術收藏＋設計》雜誌2019年9月，144期）

左圖　南宋就有唐三藏的故事，其中已有秀才扮相的孫行者。

右圖　摩利支天菩薩與金豬坐騎（法國吉美博物館）

間，還是很清楚知道，朱士行是首位去西方取經者，而和唐三藏取經是各自獨立的。不過，後來兩者就合一了。

玄奘逝世後，他的兩名弟子慧立、彥悰編纂一本《大慈恩寺三藏法師傳》，書中開始加油添醋，有神化吹捧玄奘的描寫。唐代有些文言短篇小説，內容多傳述奇聞異事，後人稱為唐傳奇。《西遊記》的孫悟空最早在唐朝就有。唐傳奇《補江總白猿傳》中的白猿可謂孫悟空在中國的最原始形象。敦煌石窟裡晚唐的壁畫中，有玄奘和一位多毛像猴長相的僧人，他是俗姓石的胡僧，圖案很特別，但還沒有神話。當然這都成為後來《西遊記》的素材。

在宋話本《陳尋檢梅嶺失妻記》中有猴子齊天大聖；在宋朝的小説裡，齊天大聖還是個好色之徒。南宋有本《大唐三藏取經詩話》，裡面除了唐三藏，還有一位白衣秀才名孫行者（就是孫悟空的前身），路途中也遭遇妖魔鬼怪，可以説《西遊記》的基本角色和故事雛型已經相當完整。

通常認為《西遊記》的作者是明代的吳承恩（有些論者認為作者另有他人），不過，元朝就已經有《西遊記平話》和《西遊記雜劇》等著作。因此，吳承恩算是以新手法改寫，而使《西遊記》成為暢銷小説。

朱八戒和玄奘一樣，都是先從真人真事，再被神話轉換。朱八戒外形的改變當然更具戲劇張力，而豬八戒的神化形象應該是和古印度的佛教傳説有關。

在古印度中，摩利支天菩薩的原型為古代婆羅門教所崇拜的光明女神伐拉希（*Varahi*），其坐騎便是有神力的金豬，那爛陀寺遺址還有摩利支天古像。在許多摩利支天菩薩的古老圖畫與造像中都可以見到金豬。這種佛教故事到了中國後，開始出現變形，唐代的金豬就已經是豬首人形了。《西遊記》中，豬八戒是天蓬元帥被貶下凡，這很

帝問群臣這是什麼神？當時的大臣傅毅答道：聽說西方有號稱「佛」的得道者，能凌空飛行，神通廣大，陛下所夢見的想必就是佛。於是漢明帝便派遣蔡愔等人遠赴西域求法。後來在大月氏遇見僧人攝摩騰、竺法蘭，便邀請他們以白馬馱著佛像和經卷來到洛陽。漢明帝並專門建立佛寺，也就是現在洛陽白馬寺的由來。這個傳說，其實證明東漢明帝前，就已經有人將佛教傳到中國，而且已經滲入到中國官場高層，所以大臣才能向皇帝報告「佛」的資訊。而且佛教初期進入中國，顯然相當程度上是靠神話傳遞影響力的。

上圖　敦煌壁畫中玄奘和多毛猴像似的胡僧

下圖　古於闐國遺跡

　　從白馬寺建立後，佛教的中國本土化和體系化也逐步開始，除了東來傳法的西域僧人外，從中土出發到西方取經研究的漢僧先鋒更是重要的開拓者。從可考歷史追蹤，西元3世紀後半葉到8世紀前半葉，中國漢地僧人到西方取經的共有一百〇五人，其中魏晉南北朝時期有五十二人，隋唐時期有五十三人，而朱八戒（朱士行）是第一人。

　　玄奘取經的事蹟被廣為流傳，主要是因為當時唐太宗的支持，讓玄奘得以召集一群菁英進行譯經，這些經典對中國、高麗、日本產生重大影響。此外，玄奘口述的「大唐西域記」，是一部完整而重要的遊記。對於中亞、西亞及古印度的研究至今都有國際性的影響。所以玄奘是跨世紀的國際知名人士，也成為穿鑿附會的神化目標。

　　在杭州西湖靈隱寺旁的飛來峰有宋代的石刻，一組刻的是唐僧與孫行者的石像。而另一組石像是刻有「朱八戒」文字的僧人石像及追隨者。兩個都是去西方取經的情節，但完全不同系統。也就是說，在宋代的宗教界和民

洛陽白馬寺

間因為語言文字熟悉度等因素，未必能精準表達佛經的義理。當時研究《放光般若經》的朱士行覺得取得原典是學習佛法的重要工作。西元260年（三國時期），他毅然西行求法，歷經多年風霜，終於在西域的於闐國（今天的新疆和闐）得到了《放光般若經》梵文原典。西晉的晉武帝司馬炎太康3年（西元283年），朱士行派一名弟子將這部經典帶回洛陽，由他的弟子于闐沙門無羅叉和竺樹蘭翻譯成漢文。這比唐朝的玄奘去西方取經要早了三百七十年！「朱八戒」則自己繼續留在西域，最後以八十高齡圓寂在於闐國。

所謂的「八戒」是佛教中的戒律要求，包括：一戒殺生，二戒偷盜，三戒淫，四戒妄語，五戒飲酒，六戒著香華（即不戴花環，不塗香粉），七戒坐臥高廣大床，八戒非時食（即過午不食）。朱士行以「八戒」為法號，也看出他遁入空門研習佛法的決心。

佛教何時傳入中國，目前無法定論。最廣為流傳的是，東漢永平年間（西元58至75年），漢明帝夢見一位全身金色的神人在殿前飛繞，而且頭頂金光。第二天，皇

是的，第一位去西方取經的是「朱八戒」

最早抄寫梵文
《摩訶般若波
羅蜜放光經》
的是朱八戒

不久前，國家圖書館和佛陀紀念館為「穿越時空 法寶再現」特展舉行記者會，我受邀擔任記者會的司儀。席間，有記者朋友提問，是不是有一件展品證明《西遊記》是真實的？國家圖書館曾館長指名我來回答這問題。結果我簡要的回答，眾人都十分感興趣，因為「朱八戒」去西方取經是真人真事，而且比唐三藏還要早了上百年。「朱八戒」正是《西遊記》中豬八戒的原型。

從2019年8月8日起，台灣高雄佛光山佛陀紀念館展出許多重要佛教經典，其中有一卷南北朝時期的敦煌古寫經《摩訶般若波羅蜜放光經》，這部距今有1500年以上的經典，是由梵文翻譯成漢文，而最早的梵文經典抄寫者是朱士行。西元250年，朱士行在白馬寺受戒出家，法號「八戒」，成為中國歷史上第一位漢族僧人。佛教剛傳至中國時，都是由來自天竺和西域等地的僧侶講經和翻譯經典，期

建築遺址八十多座。些建築大多坐落在厚實高大的夯土台基上，主建築高大繁複並互相連屬，整體院落左右對稱，多重有序。甚至還有護城河。專家認為殷墟的建築是中國建築風格的典範基礎。同樣的問題也浮現，殷墟時期的古人若無外來的技術和經驗，是如何從土包子一夜之間變成貝聿銘？

古人從埃及移動到現在的中國河南安陽有可能嗎？著名的婦好墓出土了6880多枚的海貝，現在鑑定後發現這些貝類產於台灣、海南以及阿曼灣、南非等地！同時甲骨文是刻在龜殼上，但你可能不知道許多龜殼是馬來龜！古埃及人一路從紅海到中國看來也沒問題，古埃及人早就有航海技術了。

中華文明西來說其實早在一百多年前，就有西方和東洋的學者研究而提出來。一百年之後，開始有中國人嚴肅提出中華文明西來說，當然也引來更多民族主義派的義和團之聲。就埃及文物的收藏與對古埃及的研究，在亞洲目前還是日本第一，日本的私人與機構收藏的古埃及文物質量都很驚人。甚至在日本的小古董店多少都有古埃及文物。日本的電視台也是亞洲最早對古埃及文化進行完整報導的。雖然有人主張中華文明源自古埃及，但是這次圖坦卡門石雕像在倫敦拍賣時，我發現中華文明西來派或本土派的人士都不關心，這個可能是中國人遠房表哥的石雕像最後以474萬6250英鎊（約新台幣1.846億）成交。（原文刊於《藝術收藏＋設計》雜誌2019年8月，143期）

中國南北朝人面獸身俑是不是可能受古埃及影響

承認，中國內部許多學者也質疑，所以完整的研究報告到現在也沒出爐，只是官方說，研究已經證實夏朝是存在的，所以我們就是華夏子孫。

有現在的研究指出，如果夏朝真的存在，那是存在於古埃及！前述提到的「夏商周斷代工程」有一項研究發現，反而很難解釋中國有夏朝。當時的研究證明，漫長的商朝歷史中，青銅器和馬車就只有集中出現於盤庚遷都之後的殷墟。殷墟大墓出土的馬車的製造非常先進，是殷貴族作戰和交通的利器，但是在殷商之前，中國沒有任何馬車存在的證據。誰有本事，連獨輪推車都還沒有，就能突然造出法拉利？殷商的馬車顯然是直接外來的。還有當時的中國（河套文明）並不產馬，所以殷商貴族連人帶車、帶馬都是外來的。

目前大家都公認，甲骨文是中國最早的文字，而中國本土考古發掘沒有找到比甲骨文還更早的本土文字逐步演化證據。如果沒有外星人跑來教中國古人學會造字，那傳說中的倉頡應該是古埃及人，因為殷商甲骨文字怎麼看，都只有與古埃及的象形文字接近。

目前已知的半坡、仰韶文化，人們都還是半穴居生活型態。但是從1928年以來，考古人員在殷墟發現宮殿、宗廟等

左圖　圖坦卡門陵墓壁畫中的戰車

右圖　古埃及象形文字

說，中國人似乎是一覺醒來就會製造青銅器了。有趣的是，到了商晚期和周以後的青銅器同位素則在中國都能找到類似組成的礦床。也就是說，殷商時期有一批先人帶著青銅器和高文明技術與思維方法到了中國，短時間內開創了高度發展的社會。孫衛東認為，這批先祖就是從古埃及來的。目前為止，各方專家大抵已經認同，中國青銅器是從西方引進的。只不過，那些學者認為是中國古人受西方遊牧民族影響，逐漸使用與學習製作了青銅器。

左圖　大都會博物館藏古埃及青銅貓

右圖　殷商的司母戊方鼎銅礦原料來自非洲

孫衛東當年的指導教授彭子成沒讓他繼續研究與發表新論是可以理解的。1996年，中國大陸官方出資召集二百位專家進行一項「夏商周斷代工程」，企圖以自然科學與人文社會科學相結合的方法，來確認中國歷史上夏、商、西周三個歷史時期。這個背後有民族情結支撐的大型研究，在2000年9月15日形式上通過驗收，但研究結論和方法，西方學界不

明也湊不滿4000年，而且連夏朝也無實據證明它是存在的。

　　孫中山為推翻滿清真是豁了出去，成功後也只當了幾天的臨時總統，發現沒槍沒錢，只能讓出權力。所以第一位中華民國總統是袁世凱。1915年，袁世凱廢棄了孫中山頒布的國歌，新版國歌內容是這樣的：「中華雄踞天地間，廓八埏，華胄從來昆侖巔，江湖浩蕩山綿連，勳華捐讓開堯天，億萬年。」那一句「華胄從來昆侖巔」就是承認中國人是從西方來的，精準一點地說是，漢人是從西方來的！一百年前的民國時期，當時包括郭沫若、胡適等一票菁英份子都認為中華文明來自巴比倫或源自古埃及。不過在面對西方列強，尤其是日本侵華時，強調中華民族意識是有利於統治和抵抗外力侵略的。蔣介石和毛澤東的領導都是如此，尤其毛澤東的意識形態專制領導，科學性的考古學論證基本無法立足，因此中華文明西來說就幾乎被遺忘了。最近幾年，因為網路發達，手機通訊工具普及，資訊傳播速度快速，因此，當有人提出較具組織性和科學性的中華文明西來論點後，引起的漣漪就大了。

　　全世界的收藏界都把青銅器視為重器，中國人傳統上也把青銅器視為權力傳承的象徵。四大古文明都有重要的青銅時期，而中國的青銅發展是比較晚的。最讓我注意的是中國大陸中科院礦物和成礦學重點實驗室主任孫衛東所做的研究。孫衛東在1994年還是一位學生，他銜師命去研究青銅器，測量了從商代到秦漢的二百多件青銅器的鉛同位素，結果發現，殷商早期的青銅器，具有高放射性成因鉛同位素，但是中國的銅礦沒這種特性。全世界只有北美和非洲的銅礦有這種高放射鉛同位素，但是有古文明發展的是非洲，因此，中國早期的製銅原料是來自非洲，也就是古埃及文明。這項重大發現，當時被他的老師封鎖了，不准他公布。

　　青銅器的發展需要長時期的演變，但是考古顯示，中國在殷商之前沒有青銅器的出現，如果按傳統的黃河文明起源

圖坦卡門可能是你遠房表哥

2019年7月4日倫敦佳士得推出一尊28.5公分高的法老王石雕頭像上拍，埃及極力反對拍賣，他們認為這尊圖坦卡門法老王石雕頭像是從埃及神廟偷盜的，埃及政府的抗議持續了兩個月之久。我曾特別去香港看這尊法老王像，對其細膩的雕刻留下深刻印象，3500年前的古埃及雕塑成就讓人讚嘆。對於埃及政府的抗議和呼籲，我也很注意中港台地區華人的反應，原因是圖坦卡門可能是你的遠親！你以為我瘋了？孫中山是兩岸共認的國父，他就公開支持，中華文明是源自古埃及！

1912年的元旦，農曆是壬子年的11月13日，當天中華民國南京臨時政府宣告成立，孫中山先生就任臨時大總統。他第二天即通告全國「中華民國改用陽曆，以黃帝紀元四千六百九年十一月十三日，為中華民國元年元旦。經由各省代表團議決，本總統頒行。」注意到沒有？當時傳統的農曆算法，中華文明湊不到5000年，時至今日，認真去探索的話，華夏文

右圖　佳士得拍賣的圖坦卡門石雕頭像

右圖　圖坦卡門石雕甚為精細

的二十三件銅、錫器中，「簋式爐」器底有「崇禎戊寅卯月二日（1638年）汪靜斯製」款識；另獅蓋銅薰爐之器底，有「宣德年製」之方款，「德」字心上無一橫。鼎式爐一件，形即《宣德彝器圖譜》中所稱的「朝冠宮爐」。昭慶寺於崇禎13年（1640年）發生大火，順治年間重建，康熙52年（1713年）亦曾重建，因此這批宣德爐合理年代為明末清初。同時更重要的是，這批出土文物也證實，所謂「宣德爐」並非御用物品。

　　前述提到的清朝官員杭世駿，生性耿直，他寫了一篇《時務策》給乾隆皇帝，表示：「意見不可先設，軫域不可太分，滿洲才賢號多，較之漢人，僅什之三四，天下巡撫尚滿漢參半，總督則漢人無一焉，何內滿而外漢也？」明白地批評當時滿漢不平等的情形，乾隆皇帝看了火冒三丈，準備把他處以極刑，當時的刑部尚書徐本為杭世駿磕頭求情，告訴皇帝杭世駿就只是個狂妄的名嘴而已，最後，杭世駿被革職回鄉當老百姓。幾年後，乾隆皇帝出巡經過杭世駿的老家，杭世駿依禮趕來迎駕，乾隆把他找來問道：「脾氣改了沒有？」杭世駿回答：「臣老矣，不能改也。」

　　在宣德爐可以繼續賣錢的情形下，想要讓市場派承認「宣德爐」與」「宣德」皇帝無關，怕也是不能改也。

（原文刊於《藝術收藏＋設計》雜誌2019年7月，142期）

型美學與鑄造水準都屬上乘。賣爐的和買爐的都說，這是因為材料用的是暹羅進貢的風磨銅。這可就要大傷腦筋了，因為國立台灣藝術大學的劉靜敏博士早就指出，明朝的宮廷檔案就是沒有暹羅進貢風磨銅的紀錄，也沒有工部奉命要造宣德爐的紀錄。

早在1936年，法國漢學家伯希和（*Paul Pelliot,* 1878-1945）就已經發現《宣德彝器圖譜》是一本偽造的書。根據伯希和的考證，最早提及此書的是清乾隆時期的一名官員杭世駿，他直到1776年所發表的文章才提到了《宣德彝器譜》一書。從《宣德彝器圖譜》的內容去研判，最早是明末清初的刊物。

宣德爐的銅質精純一直是大家所讚美的，不過，從材料學的角度，優異的銅質正好反映「宣德爐」與「宣德」無關。英國維多利亞與艾伯特博物館曾出版學者柯蘿絲（*Rose Kerr*）的著作《晚期中國青銅器》（*Later Chinese Bronzes*），這本書的圖片常被許多人士拿來做為輔證，但其中的敘述卻常被忽視。柯蘿絲分析了宣德爐中的鋅成分比例，發現其黃銅並非紅銅與鋅化物混合後的產物，而是直接使用金屬鋅的結果。維多利亞與艾伯特博物館館藏帶有「宣德年款」的銅爐金屬成分，鋅含量高達28%至35%。中國單獨提煉鋅的年代，不會早於17世紀。如此一來，銅質漂亮的宣德爐與宣德皇帝有何關係？柯蘿絲就主張宣德爐應該是明晚期至清初康熙時期的作品。

如果宣德爐是宣德年間的官造物，何以兩岸故宮的典藏那麼少？許多人認為，這是因為歷次戰亂，使得宣德爐被拿去熔化鑄錢或做武器去了。1994年杭州少年宮的昭慶寺舊址出土了一批供器，約為明末至清初。廢井中出土

賣目錄上描述銅香爐底部有大明宣德年製款，但圖錄上又判斷拍品是17、18世紀的產物。偏偏拍賣公司又強調這是珍稀的宮廷御用（*AN IMPORTANT IMPERIAL BRONZE CENSER*）

香爐，這是指哪個皇帝？從17到18世紀的皇帝計有：明光宗朱常洛、明熹宗朱由校、明思宗朱由檢，以及清代的順治、康熙、雍正、乾隆、嘉慶，哪個皇帝才是「爐主」？以上的八位皇帝哪一位曾經下令，要求工匠製作一個香爐，並且落「大明宣德年製款」？平心而論，瑞士出現的這件香爐，製作工藝精湛，金光燦燦，頗有氣勢，市面上又不曾見過，當然引起關注。拍賣公司的目錄寫法，他們既不認為拍品出自宣德年代，但又主張是皇家御用的矛盾，從獲利的觀點，我是可以理解的，而願意花大錢的買家觀點倒是有趣。

這次瑞士拍賣的宣德爐和過去的宣德爐精品相較，顯得華麗張揚，而不是著重內蘊寶光的那一系統。宣德爐在中國古董中已是獨樹一幟的器物系統，有不少作品在拍賣會上屢創佳績，但「宣德爐」也是以訛傳訛的典型代表。長期以來，許多人在提到宣德爐歷史時，會引用三本圖譜，分別是明代呂震撰《宣德鼎彝譜》、《宣德彝器圖譜》和明代呂棠撰《宣德彝器譜》。誰是呂棠？查無此人，因此有人說，是呂震的筆誤。呂震的確當過禮部尚書，但是宣德元年他就蒙主寵召了。而依據《宣德鼎彝譜》的記載，宣德爐是宣德三年（1428年）皇帝下令用暹羅進貢的風磨銅去煉製的，所以《宣德鼎彝譜》應該是宣德三年以後才撰寫的，你覺得會是已作古的呂震開著「屍速列車」跑回來寫的嗎？

不少「宣德年製」或「大明宣德年製款」的銅爐，其造

宣德皇帝沒見過的宣德爐賣了天價

2019年6月4日，瑞士的闊樂（*Koller*）拍賣行推出一件銅爐，估價5萬瑞士法郎，結果以485萬8300瑞士法郎（約新台幣1億6000萬台幣）成交，立刻成了社群媒體的焦點。

拍賣當天，拍賣官並沒有依慣例以低於估價的價格起拍，一開始就是10萬瑞士法郎，顯然拍賣公司很清楚一定會有人要出價。第二口價，現場買家直接喊到50萬瑞士法郎！激烈爭奪戰就此開始，並且延續了二十分鐘之久，最後拍賣官以420萬瑞士法郎落槌，比估價多了八十四倍！

拍賣公司在目錄上以中英文寫著「珍稀的宮廷御用『牡丹鳳凰』銅香爐。中國，17、18世紀，高24公分，寬59公分，22.3 公斤。爐身局部鎏金，『大明宣德年制』六字款，鎏金部分擦傷，細微修復。來源：瑞士私人收藏，從其家族德國祖先得到繼承，在其家族已超過一百年歷史。」

有趣的是宣德期間共十年，從1426至1435年，而拍

左圖　瑞士拍賣的宣德爐顯得華麗張揚

中圖　在瑞士創高價的宣德爐

右圖　瑞士拍賣的宣德爐底部有大明宣德年製款

當機器採鹽開始，效率是以前的幾千倍，鹽礦很快就沒了，1996年鹽礦全面停止開採。

台灣因為四面環海的獨特環境，因此，以往都是露天的海邊鹽田。民國64年，台鹽通霄精鹽廠完成，是台灣唯一食用鹽的製造生產廠。但很多台灣人不知道，海水製鹽藏著國家絕對機密，台灣的中科院曾經發展過核子武器，而其中的鈾原料是從海水所提煉的！

當時軍方偷偷將台灣東海岸含有鈾元素的海水送到通霄，以製鹽作為掩護，再祕密將海水運到中科院提煉鈾。後來發生內部叛變事件，洩漏情報給中央情報局（CIA），美國人強行封存中山科學院的反應爐，也毀了煉好的鈾粉。這段台灣科學家能從海水提煉鈾的高度機密，幾年前在前總統李登輝接受媒體訪問時被揭露。直到2018年，美國科學家才首度成功從海水提煉鈾。

不知道在海參崴吃麵包沾鹽巴的金正恩，是不是有要求他們的科學家用海水煉鈾？（原文刊於《藝術收藏＋設計》雜誌2019年6月，141期）

維利奇卡鹽礦
內的教堂

的心力有多可觀。維利奇卡鹽礦的開鑿從13世紀開始進行，幾百年下來，鹽礦裡共開鑿了2350個獨立室內空間，通道相連達240公里長。以前不但有工人還有馬車穿梭其中，礦坑內還有教堂、雕像、吊燈，都是用鹽雕刻而成！

維利奇卡鹽礦的鹽雕

維利奇卡鹽礦的鹽雕〈最後的晚餐〉

四十年，乾隆皇帝下江南，江春負責出面招待六次。甚至乾隆在揚州多次居住在江春的豪宅中。江春飲食排場當然不在話下，他還有自己養的專屬戲班子「春台班」，乾隆55年（1790年）春台班奉旨入京為乾隆皇帝八十大壽祝壽演出。乾隆時期，歷年兩淮所有的鹽商向滿清朝廷共捐了約4500萬兩白銀，其中江春一個人就占了1120萬兩。後來江春發生周轉不靈的情形，乾隆皇帝還主動幫他度過難關幾次，甚至在江春沒落時，乾隆還賞賜江春布政使頭銜，並賞戴花翎。可見江春用銀子和皇帝打下深厚關係的基礎。

1895年，馬關條約簽訂後，不願意被日本統治的人士組成台灣民主國與日軍激戰。日本的能久親王率領近衛師團進攻台灣，展開為期數月的乙未戰爭。攻下台南後一週，北白川宮能久親王因染病死亡，他死在台南富商吳汝祥的豪宅「宜秋山館」。當時吳家是府城首富，吳家祖上就是靠賣鹽致富。吳家的「吳園」、霧峰萊園、新竹北郭園及板橋林本源園邸合稱「台灣四大名園」，至今台南市區內「吳園」還倖存一部分。「宜秋山館」則變成以神格化方式紀念能久親王的神社，後又成忠烈祠，再改為停車場，現在是台南市美術館。

日本人統治台灣後，當然對社會勢力重新洗牌，辜顯榮出資擔任專賣局之「官鹽承銷組合」組合長，負責全台食鹽銷售，成為巨富。我的老家所在地高雄苓雅區，在日據時代極可能還是鹽田，當時的所有權人是陳中和，他同時擁有高雄縣永安鄉、屏東東港的鹽田。小時候我記得媽媽比著前方說，以前出門一路走去都是陳家的土地！

台南鹽商的吳園一景（台南市中西區公所提供）

1978年第一批列為世界遺產的其中一個地方——波蘭的維利奇卡鹽礦（*Wieliczka Salt Mine*），可以讓大家看到，為了鹽，人們花費

安徽五河鹽厘
伍拾兩銀錠

　　2018年北京的一場拍賣出現清安徽〈五河鹽厘、伍拾兩銀錠一枚〉的拍品，重1838公克。這是清朝官方專賣鹽收入的見證實物。清代沿襲明代的鹽稅制度，主要採取官督商銷制、官運商銷制、商運民銷制、官督民銷制、官運官銷制，其中影響最大、行之最久的是官督商銷制。生產鹽的鹽戶，必須賣給國家特許的廠商，運鹽的商販或零售鹽的商戶，納稅後取得引票，再憑引票於指定的地點向廠商購入鹽，而且只能在規定的地區販賣，所以稱引岸專賣制。「引」是指引票，是鹽商納稅後獲得的准許其販鹽的憑證，「岸」是鹽商被指定售鹽的地區。

　　鹽稅分為鹽稅正課、鹽厘和鹽稅附加三種。現在看清代的各種鹽稅，還滿沉重的。不過，羊毛出在羊身上。轉嫁給消費者後，這些長期官商掛勾壟斷性賣鹽的鹽商，成為中國千年以來的富豪。

　　乾隆時代的江春就是典型例子。他出任兩淮鹽務總商

契利尼製作的黃金鹽罐

史博物館警報聲響起，不過，安全人員認為那是假警報，到了天亮上班，大家都忙碌了一陣子後，突然發覺這件投保60萬美元的鹽罐不翼而飛了。警方全國動員四處查訪，藝術市場中大家都在打聽有無贓物出現，但就是沒有蹤跡。館方祭出100萬歐元的懸賞，還是不見動靜。三年後，有位老兄出面投案，他領著警方在一處森林的土裡挖出了這件赫赫有名的鹽罐，後來竊賊坐牢四年。

　　您吃了一輩子鹽巴，也應該沒想過，何必用黃金來製作鹽罐子。為了活命，從古至今沒人可以缺少鹽，古代許多地方，鹽的價值等同黃金。從東方到西方，古代的政權都牢牢抓著生產鹽巴的權利，有了鹽就有了錢和權。薪水的英文「*salary*」，就是源自拉丁語，指的是士兵拿到錢去買鹽。

23.

白色黃金

　　2019年4月24日，北韓的領導人金正恩搭火車抵達海參崴，在他見到俄羅斯總統前，迎接他的是鹽巴和麵包。美麗的俄羅斯姑娘端出的麵包，其上挖了個洞，擺上鹽，金正恩笑容滿面地嚐起這見面禮。這段新聞畫面讓我想起一件鹽罐子的偷竊案在奧地利引起大轟動。這裝鹽巴的罐子價值新台幣18億多。

金正恩品嚐斯拉夫人
迎賓傳統的麵包與鹽

　　奧地利維也納的藝術史博物館（*Kunsthistorisches Museum*）鎮館國寶之一，是義大利文藝復興大師切里尼（*Benvenuto Cellini*）以黃金雕刻的鹽罐。切里尼是位多才多藝的藝術家，精通金工、繪畫、雕塑、音樂甚至兵法，這件鹽罐是他僅存的黃金工藝作品。當年法國國王法蘭西斯一世下訂單委託他打造金鹽罐，製作材料是黃金、琺瑯和象牙。鹽罐上有海洋之神手拿三叉戟，身體下有他的海馬坐騎；大地之神則是一名美麗女神造型，手持象徵豐饒的羊角，她的下方是陸地上的動物。整件作品富麗堂皇，又充滿神話氣息。1590年，法國國王查理九世與奧地利公主伊莉莎白成婚時，鹽罐被當成禮物送給了奧地利的哈布斯堡家族，19世紀轉給維也納的藝術史博物館典藏。

　　2003年5月11日凌晨，正在進行翻修工程的藝術

以來市場上出現過的獸首來源最好的一件，也是流通最少的一件。

　　在我落筆的時刻，這件龍首還存放在巴黎的地下保險庫，不過，這龍首未來可能有機會在台灣亮相，屆時我再於電視節目和本刊專欄深入介紹這一度失蹤150年的龍首。（原文刊於《藝術收藏＋設計》雜誌2019年3-4月，138-139期）

龍首的皮殼銅質都符合乾隆時代

右圖　注意龍首座
下方的尖形構造和
猴獸首相同

左圖　龍舌上有支
撐水管的銅片

龍首，毫無問題。

　　所有其他現存獸首，都刻有纖細的毫毛，但是東、西方
的龍，都是想像出來的，身上有的是鱗片，沒有毛髮，這
件拍賣的龍首，鱗片光滑平整。清乾隆的龍型與麒麟造型
銅器和掐絲琺瑯的鱗片上會有分叉的紋飾，上拍的龍首如
果很貼近細看，則赫然見到細小的叉紋，這是一般人不會
注意的細節之一。

　　這件龍首早已由原藏家請人製作木座安放，從木座的雲
紋設計，就已經可以判斷是早期中國工匠所為，而非越南
風格，但是龍首的部分製作特徵就被木座遮擋住。早年由
台灣釋出到拍賣場的圓明園銅猴首，其胸脖之處呈尖形，
這和龍首造型一樣，但放在木座上不易看出，從我取得的
照片，則可以看出明顯的尖形造型。其實豬首的胸脖處也
有類似造型，只是較為橢圓。

　　此外，觀察龍首的後頸部最下方周遭有一圈的鉚釘，這
也是許多人沒注意過的，現存於北京保利博物館的豬首與
牛首，都有同樣的鉚釘作法與特徵。這個特徵過去從沒被
公開比較介紹，絕大多數的人也不知道這項特點，所以這
件龍首可確定是圓明園的十二生肖獸首之一，而且是有史

洞，很重要的是龍舌頭上方則有一塊支撐噴水銅管的銅片，有人誤以為龍舌下方的洞是出水處，其實那應該是當年代鑄造時的破損。因此，説這是一件為噴泉設計的

龍首成交的時刻

龍首在巴黎拍賣的現場

場還有中國人士以為得標主是越南人。

　　我追蹤的結果發現，舉牌得標的華人買家是做足功課的。他在12月初獲悉這件拍品的存在，就開始進行研究，並且和研究圓明園的專家一起討論。法國拍賣業規定，所有的拍賣必須由鑑定師評鑑，認定其年代與歸類。因此，這位攝影家在12月5、6日連續兩天到鑑定師的工作室，先行了解這件銅雕，並且親自拍攝多張照片，然後反覆研究。

　　龍首的銅質與皮殼與現存其他獸銅首相似，也符合年代特徵。至於樣貌不像傳統的中國龍造型，我們之前說了，郎世寧所繪製的設計圖是依據他的觀點所畫，所以現在在北京展覽的獸首，都不是傳統的中國造型，這點是很多人忽略的。檢視龍首內部結構，鑿有為噴水銅管穿過的

龍首在巴黎拍賣的現場

有兩件獸首被世界著名設計師聖羅蘭收藏,聖羅蘭去世後,按照遺囑,遺產由他的同性戀人皮埃爾‧貝爾熱繼承。2008年,貝爾熱曾經和當時台灣的國立故宮博物院院長周功鑫接觸,談到如何處理這兩件獸首,故宮的基本態度是不願意觸碰有爭議的文物,於是貝爾熱在2009年2月委託給佳士得拍賣。消息一傳出,中國大陸的不滿和抗議行動排山倒海而來,但這場在法國巴黎大皇宮舉辦的拍賣會,仍然如期進行,一位中國商人蔡銘超,分別各以1800萬歐元將鼠首和兔首拍到,這將近新台幣14億的天價也成了國際大新聞,沒想到更勁爆的是,這位買家蔡銘超公開拒絕付款!後來,不滿意進行獸首拍賣的中國大陸官方也表態,不支持這種違反商業信用的作法,外界的義和團式言論才冷靜下來。2013年佳士得拍賣公司的大老闆皮諾家族以3億7350萬歐元買下了這兩件獸首,並且向北京示好,將兔首和鼠首捐贈給中國大陸,現在還藏於中國國家博物館。

　　相較之下,2018年12月17日,巴黎*TESSIER & SARROU*拍賣公司的場子就沒有拍賣兔首的火熱氛圍,但是現場還是擠滿了買家,中國人就約有百人之多。由於拍賣公司事前曾經洽詢過西方買家,所以進行到龍首拍賣時,歐洲買家的反應讓現場中國人很是訝異。拍賣官從1萬歐元喊起,當價格過10萬歐元時,一位站在拍賣現場門口的法國人突然喊價100萬歐元!據了解,這位人士本身就是巴黎另一家拍賣公司的老闆。據我了解,一位事先也已經發現這是圓明園龍首的台灣藏家出價150萬歐元,隨即又有其他買家參戰。場內堅持較久的買家分別為一位長期旅居法國的華人攝影家、一位法國買家,還有一位英國買家。最後對決的是英國買家和華人攝影師。英國買家邊以行動電話和幕後老闆聯繫,邊緩慢舉牌。當華人買家喊價到240萬歐元時,英國老先生停止競價,拍賣官還不斷詢問在場人士是否有意再出價,足足等了一分鐘才落槌,加上佣金計300萬歐元成交。落槌後,現

張圓明園獸首的玻璃底片。玻璃底片在19世紀末是非常昂貴的物品。謝滿祿擁有這張底片，是否意味著他早就取得過豬首，而後又因為其他因素流出，是值得研究的。

第三件拍品是謝滿祿在1880至1884年之間所拍攝的九十一張照片，這些以當時中國北京為主的相冊，也就是他的著作《北京四年紀》一書中，主要的圖片來源，這本相冊估價只有600歐元，卻飆高至13萬7500歐元成交。

謝滿祿拍攝的老北京照片

值得注意的是，以上四件拍品都和圓明園有密切關係，加上謝滿祿曾擔任法國駐中國大使館祕書的背景，拍賣公司卻刻意將龍首放在後面才拍賣，同時又把龍首歸於越南文物，卻刻意在展覽時把這件龍首列為主要展示品，合理推測應該是要避免因為公開拍賣圓明園文物而招致麻煩。有趣的是，拍賣公司在拍賣前曾經私下招商，但為避免來自中國大陸的干擾，因此都以歐洲買家為主，所以中國市場完全不知道這件龍首上拍的消息。

前述猴、牛、虎三件獸首的台灣藏家過世後，家屬將文物交給拍賣公司拍賣，2000年4月，牛首以700萬港幣成交，猴首的價格是740萬港幣。第二天，虎首的價格更高達1500萬港幣，三者的買家都是北京保利集團。馬首從寒舍轉賣給企業家周義雄後，就一直收藏在台北。2007年，周義雄同意送拍。澳門企業家何鴻燊在蘇富比公開拍賣馬首的前夕，透過蘇富比協商，以6910萬港幣的高價，先買下了這件銅雕，並且宣布贈予中國政府。當年周義雄買馬首時，價格不超過1000萬台幣。

圓明園的十二生肖獸首，引起最大的一樁國際風波是，

一書。從這本書上，我們可以看到他還有中文名字「謝滿祿」，並且還刻了印章。後來他將所收藏的藝術文物全數運回法國。在他女兒艾德里安（*Adirenne de Semalle*）嫁給*Rome*家族的路易士的時候，謝滿祿當時把這些拍品當成女兒嫁妝的一部分，此後就一直為*Rome*家族庋藏下來，直到這次拍賣才公諸於世。而這次上拍的拍品中，前四件都與圓明園有關。

這次拍賣第一件拍品是德國人奧爾末（*Ohlmer*）1873年拍攝的圓明園原版照片，奧爾末曾經在天津海關任職。奧爾末這批原始玻璃版的底片曾經在台北國父紀念館展出，我主持的「國寶檔案」當時製播過專輯。這次上拍的是奧爾末原始的相片。這件估價8000歐元的拍品以3萬7500歐元高價成交。

第二件拍品是十七張相片的相冊，包括1879年拍攝的八幅圓明園遺址（二幅來自奧爾末），九張照片是在1880至1882年間拍攝的法國、北京的景色，其中包括禁城和韓國官員。拍品估價4000歐元，以2萬5000歐元成交。

編號2-2的拍品非常有意思，是一張玻璃底片，拍賣行官網沒有成交的資料，但是現場是以1萬5000歐元落槌。有趣的是，在拍賣結束後，我發現各方的報導和紀錄，都沒認出那是圓明圓豬獸首的玻璃底片！這是目前所知唯一一

上圖　拍品的原始藏家羅伯特・塞馬耶（謝滿祿）曾是駐華外交

下圖　謝滿祿北京四年回憶錄

方傳教士設計監造的長春園內的西洋樓建築園林。西洋樓占整體圓明園的面積僅極小一部分，但正因為設計者不是中國人，所以風格迥異。而這也正是乾隆所要的。西洋樓位於長春園的北部，是一組歐式宮苑建築群，設計者是傳教士郎世寧、蔣友仁、王致誠等人。西洋樓共有六組西洋式建築、三組噴泉和許多庭院小品。諧奇趣、海晏堂和大水法都各有噴泉，十二生肖噴水池則位於海晏堂。

目前現存的圓明園十二生肖獸首，之所以在市場引起注意，都是拜兩岸中國人先後介入之故。1930年代，一位美國舊金山的舊貨商以每尊獸首50到80美元的代價，買進牛、虎、猴、馬等獸首，然後就擺在花園裡，成為花園雕塑。風吹、雨淋、日曬五十年後，這些獸首分別先後出現於拍賣市場。當時沒有人特別注意這些文物，也沒有人專門撰文研究。已故的台灣古董商寒舍的蔡辰洋以其眼光認為那應該是來自圓明園的獸首，因此他先在紐約拍賣買下猴首，然後辦了一場酒會，邀集各方人士參加，在眾人品頭論足後，圓明園獸首出現的訊息不脛而傳。接著在1989年，蔡辰洋又於倫敦拍賣會買下另外三隻獸首：虎、牛和馬。蔡先生是古董商，必須靠貨物流通維生，因此這些獸首很快就賣給台灣藏家。蔡辰洋和這些在台灣社會有分量的藏家，是奠定這批獸首地位的最初關鍵。但是沒有任何收藏來源是與圓明園有關。因此，有人會以來源而質疑法國拍賣的龍首是一件非常詭異的事，因為這次拍賣公司的規模雖然不大，但其所徵集的龍首卻是有史以來來源最明確、也與圓明園有連結的。

這次拍賣總共有一百七十多件拍品，前五十件（包括龍首在內）拍品都是同一來源。這些拍品原先是賣家的外曾祖父羅伯特·塞馬耶（*Robert de Semalle, 1849-1936*）的收藏，他在1840至1844年擔任法國駐中國大使館的祕書，羅伯特·塞馬耶在華期間大量收集中國影像資料和文物，甚至自己拍攝了圓明園和北京各地的照片，還出版了《北京四年紀》

失蹤150年的圓明園
龍首在巴黎拍賣

驚天大消息,因為至今沒有出現過一張圓明園被毀前的
十二生肖噴水池的照片,因此我非常盼望能見到這張無
價之寶的照片,但是至今沒獲得回應。在拍賣結束後三
個多星期,我將拍賣的龍首照片出示給一位台灣的資深
收藏大家,當時他看了照片說:「這件龍首沒有中國的
傳統味道,這就有機會了。」這樣的反應和絕大多數人
不同。其實多年前,我主持的電視節目「國寶檔案」曾
播出一次專輯,特別告訴大家,圓明園的十二生肖獸
首,概念是中國的,但形象都是源自西方的,因為作圖
者不是中國人。現存的每一尊獸首都是西方特色的獸
首。但視而不見的人不少。

　　圓明園這座清代皇家園林,始於雍正(有另一說法
是起造於康熙),歷經乾隆、嘉慶、道光、咸豐。因為
不同皇帝的品味、愛好以及財力,圓明園於是有了不同
的風貌、建築、設計和消長變化。乾隆24年,乾隆命西

圓明園的龍首現身了？

法國時間2018年12月17日下午，法國巴黎的一家小拍賣行滿是人潮，當時我人在台灣宜蘭的山區，拜現代科技之賜，在台灣凌晨時間我收到消息，一件疑是圓明園的龍首在那場小拍以240萬歐元落槌，加上佣金計300萬歐元成交（相當於新台幣1億500萬元），超出估價上百倍！我開始追蹤這件拍品，事後發現「從懷疑著手，試著推翻它」是最好的驗證途徑。而且各方人士都為我的追蹤鋪好了路。

猴獸首

假的，因為皮殼顏色不對！

假的，因為沒有明確來源！

假的，因為樣貌不像中國龍！

假的，工藝粗糙，沒有刻出纖毛紋！

假的，龍舌翹起，堵死出水口無法噴水！

假的，否則拍賣公司早就敲鑼打鼓了！

假的，現場那麼多中國買家都會走眼？

皮殼顏色是對器物年代的重要判斷依據，但也往往過於抽象，缺乏一定的標準值，但仍然是重要參考。這件龍首我怎麼看，皮殼顏色都符合乾隆時期的特徵。後來，有些對這件物品持保留態度的學者，他們單看照片也認為這銅質特徵是對的，但他們無法辨認是否為圓明園龍首。

曾有人寫訊息給我，說經他比對照片，拍賣的物件不是當年圓明園龍首。我一看，大吃一驚，這真是

Herrenchiemsee）。除了壯觀的噴水池外，還鑲嵌地板、天花板、壁畫，以及珍貴的吊燈與家具，路德維希二世彷彿在和路易十四比賽花錢似的。其中98公尺長的明鏡走廊，有壁鏡、布滿壁畫的天花板、鍍金的石膏、四十四座立式檯燈和三十三盞吊燈，就像另一座奢華的凡爾賽宮。路德維希二世在海倫基姆湖宮只住了不到十天，他就掛了。當時這座宮殿都還沒竣工，而花了最長時間去興建的新天鵝堡當時也還在繼續施工中，路德維希二世連一天也沒住過！

童話國王路德維希二世

佳士得曾經拍賣過一隻原屬於路德維希二世的懷表，*K*金畫琺瑯又鑲鑽，當年製作成本一定所費不貲，不過這和他蓋城堡比起來就算小兒科了。國庫被整天想著浪漫童話的路德維希二世掏空，他的歐洲各國貴族親戚都是他的債權人，大家都怕他再開口借錢。巴伐利亞的其他王室成員忍無可忍，發動了政變，宣布路德維希二世精神失常無法視事，並且把他軟禁在慕尼黑南郊一座城堡中。路德維希二世和他的醫生一起去散步，結果搞失蹤，沒想到，半夜時分，他和醫生成了湖泊上的兩具浮屍！許多人都說是政治謀殺，但沒有證據，因此死因至今成謎。曾有人主張以現代科技進行驗屍，不過，他的家族後人並不同意。路德維希二世死後，跳腳的就是那些債權人，很快他們達成協議，收門票開放新天鵝堡讓民眾參觀，門票收入用來抵債。

美國洛杉磯的迪士尼樂園城堡造型和睡美人城堡的原型都是新天鵝堡。巴伐利亞的新天鵝堡每年有一百三十多萬名遊客參觀，洛杉磯迪士尼每年參觀人數更多達五百萬人次。孤僻的路德維希二世應該從未料想過他的浪漫城堡會成了後人的搖錢樹。（原文刊於《藝術收藏＋設計》雜誌2019年2月，137期）

石多達千噸，全部從遠方運來再逐一堆砌修建起來。當時的工寮多達二百多間，或許你還睡過這個工寮，因為它就是現在當地著名的旅館「*Zur Neuen Burg*」，由此可想見工程的浩大。新天鵝堡內到處裝飾天鵝圖樣的日常用品，不僅是幃帳、壁畫，就連自來水水龍頭也是天鵝形狀。堡內的生活用水，是從200公尺高的山谷中的蓄水池引來，動力是自然的水壓。

路德維希二世指定的興建地點，也的確符合他的浪漫美學觀，大自然的景觀讓人們在一年四季都可看到新天鵝堡的不同風情。本文附圖，是筆者的表妹宗亞叡在2018年足足花了一年的時間所拍下新天鵝堡的四季風貌（可能她前世是一位浪漫的巴伐利亞公主），讓人看了很想買張機票立刻出發。

活在神話中的路德維希二世不只蓋了新天鵝堡，他在1874至1878年間還建造了林德霍夫宮（*Schloss Linderhof*）。真實世界中的路德維希二世不太管政事，孤僻的個性在這座宮殿就可看出。宮殿餐廳擺了一張桌子，是可以自動升降的，僕人稱之為「自動上菜魔桌」，把菜放在桌上就沒事了，連和國王打照面都省了，當然這是因為路德維希二世喜歡獨處。很明顯地，林德霍夫宮的造型是受凡爾賽宮的影響。宮殿正前方的花園中央有一個噴水池，水柱噴起的剎那相當壯觀。不過這座宮殿是路德維希二世所建的「城堡豪宅」中較小的一座。

1878年，路德維希二世在基姆湖（*Chiemsee*）上的男人島，又仿法國凡爾賽宮建造一座海倫基姆湖宮（*Schloss*

新天鵝堡的春、夏、秋、冬（左至右）
（攝影／宗亞叡）

的前兩天突然宣布解除與巴伐利亞公主索菲的婚事，此後一生未娶（路德維希二世後來有同性戀傾向）。歐洲中世紀時有個傳說，有位神祕騎士乘著一艘由天鵝拉著的船，保護了一名少女，騎士對感恩的女孩只有一個要求，永遠不要問他的名字。著名的音樂家華格納根據這古老傳說「天鵝騎士」，改編了一齣歌劇「羅恩格林」，在情竇初開時的路德維希二世看過這歌劇後，深深被這種浪漫情懷激盪，於是這位年輕國王不僅和華格納建立深厚友誼，他還告訴華格納他要興建一座天鵝城堡。

事實上，路德維希二世幼年是在高天鵝堡（又稱舊天鵝堡，位於新天鵝堡的對面）內成長的。城堡中有個天鵝騎士大廳，這個房間內的壁畫就是天鵝騎士羅恩格林傳說中的情景。此外，城堡內盡是浪漫主義風格的裝潢，所以對路德維希二世有耳濡目染的影響。

新天鵝堡結合了拜占庭式建築和哥德式建築的特色，要讓路德維希二世的浪漫構想成真，則是必須依賴理性的科學計算與精密的技術才行。說來你都會嚇一跳，當年負責新天鵝堡監造施工的公司，現在都還繼續營運，而且早已是國際性大公司，就是知名的德國萊茵*TUV*集團（它們在台灣也有分公司）。那時使用的水泥、砂石、大理

左圖　路德維希二世的懷表

右圖　巴利亞國王的王冠

21.

路德維希二世的戒指

我有一陣子喜歡收集戒指，有一枚戒指與我失之交臂，一直覺得可惜，這枚戒指除了做工精細外，重要的還在於它原來屬於一位國王，而這位國王一直活在童話裡，直到現在包括台灣的民眾在內，每一年有數萬人不僅目睹，也讚嘆他的童話世界。

這位國王是巴伐利亞的路德維希二世（*Ludwig Otto Friedrich Wilhelm*）。他蓋了一座聞名遐邇的城堡——新天鵝堡。我永遠忘不了第一次見到新天鵝堡的情景。當時因為時差，上了車就疲累地睡著了，快抵達新天鵝堡時，司機叫醒我，眼睛一張，我立刻驚醒，因為看到的景色就像明信片一般。那時才二十多歲的我，終於相信有人是可以住在童話世界裡。

新天鵝城堡位於現今德國巴伐利亞西南方。興建他的主人路德維希二世出生於1845年，童年時與他的年輕表姑茜茜公主一起度過，當時兩小無猜的情愫對路德維希二世有很深影響。19世紀歐洲王室的婚姻通常都有政治考量，王室家族的女性成員也很早就奉命成婚。茜茜公主十五歲時就嫁到奧地利，後來成為奧地利的王后。路德維希二世從沒忘懷這位暗戀的情人，二十二歲時他在準備舉行婚禮

南滿鐵道株式會社在大連的總部

登輝和後來的台灣政治有多大影響。當後藤新平處理台灣的反抗勢力，而採取懷柔策略時，對屬下表示：「柯鐵（反日武裝力量領袖）上次所提的十條件，我們大可答應他。只要他歸順我們就行，條件的內容有如美麗的花朵，是讓人看的裝飾品，不是拿來當飯吃，也不是要把它變成木材。等到有一天我們將它拋棄，如同處理枯萎的花朵一樣。」這樣的策略思考和李登輝的作法相較，你有何心得？其實李登輝曾在日本的論壇演講中，明確表示他尊崇後藤新平，他自認兩人價值相同，思想一樣，

　　拍賣會結束後，中國大陸朋友特別打了一個電話給我，想再問清楚後藤新平的名字和他對台灣人的評論。一旁他的台灣友人說，沒聽過後藤新平此人。這當然我是不訝異的。電話掛了後，我突然想起一個問題，「哪個地方的人不怕死、不愛錢、不愛面子？」這問題不知該請教誰？（原文刊於《藝術收藏＋設計》雜誌2019年1月，136期）

後藤新平施展身手的舞台不只在台灣，更延伸到中國大陸的東北。俄國是個大國，任誰也沒想到，日本先是打敗了滿清的中國，接著又在日俄戰爭中打趴了俄國。從俄國手中拿到在中國大陸東北的鐵路控制權後，日本成立了「南滿鐵道株式會社」，這是一個有官股投資的公司，第一任的總裁就是從台灣被請去東北的後藤新平，他也把在台灣進行的「先研究、觀察再動手」的模式移植過去。有人說，「南滿鐵道株式會社」像是「日本的東印度公司」，也有人說，「南滿鐵道株式會社」是日本最大的情報機構，我覺得也對，現在美國*CIA*或*FBI*的人員絕大多數是在進行各種資訊分析，「南滿鐵道株式會社」當年對中國的了解和研究，比中國任何單位都深入而有系統。八年抗戰期間，從日軍俘虜或戰死的日本軍人身上所找到的軍用地圖，可讓國軍開了眼界，不僅國軍做不出那種精細地圖，日本人已經測量過和探勘過的地理水文資料，中國人可能都還聞所未聞，這些研究資訊基本上都是來自「南滿鐵道株式會社」。1945年日本戰敗投降時，「南滿鐵道株式會社」總資產有42億日元，旗下有八十多家大型企業，職員人數多達三十九萬八千人，比我們現在的全國軍人都還多！「南滿鐵道株式會社」有十多位總裁，但後藤新平的開道先鋒角色是關鍵的一環。

　　後藤新平早在1929年就過世了，但是他對當代的台灣政治造成的影響，許多人沒有注意。例如曾經加入過共產黨，但是一口否認的李登輝，李前總統就任之初，和國民黨內的勢力妥協，終又把對手打成非主流。李登輝曾長期擔任國民黨主席，讓自己成為黨提名的總統參選人，變臉後他可以說國民黨是外來政權。大家都說李登輝是台聯的精神領袖，當台聯式微，李登輝突然語出驚人：「**我本身和台聯黨沒有直接的、任何的關係。**」許多人被李登輝弄昏了頭，如果再看看後藤新平的思想策略，就知道他對李

查外，也要求所屬不得破壞老百姓的祖墳、風水，要以禮相待，曉之以情，結果查出的田地比以前清朝的統計多出近兩倍之多。台灣的現代化基礎應該就是後藤新平所奠定，現在的鐵路（甚至包括阿里山鐵路）、公路基礎網路是他規畫興建的。八田與一去建立的烏山頭水庫是當時亞洲最大水壩工程，這也是後藤新平拍板定案的。台灣農民開始取得政府補助使用肥料，使得生產量大增是他的政策。鑒於日本人在台灣死於疾病的可怕，後藤新平讓20世紀初期的台北下水道設施，不僅比東京好，而且是亞洲第一。

　　台灣這個日本殖民地從賠錢貨到成金雞母，要靠有些重要財政措施，菸酒公賣等政策許多國家都有，但後藤新平有個點子是「死道友，不死貧道」讓日本的台灣當局撈進大把鈔票，那就是鴉片公賣制度。他把鴉片製造販賣的權利歸屬官方，經醫師認定有癮者可以持有執照合法吸食鴉片，慢慢戒除（不過，日本當局並沒有協助勒戒，也就是放縱你繼續消費），但不許增加新的鴉片吸食者。1897年，持有吸鴉片執照者竟有五萬多人！後藤新平當時就認為日本人不會去偷偷抽鴉片，所以開放鴉片販賣不會傷及日本人，結果和他想的一樣。當時台灣自行生產的鴉片不僅賣給台灣人，還一路賣到東南亞和中國大陸，甚至遠到東北。現在的國立台灣博物館南門園區，是1899年創立的「南門工場」，那是當時東亞最大的鴉片製造工廠，現在通稱的小白宮就是當時存放鴉片原料的倉庫。抽鴉片當然對台灣人是一大傷害，所以後來的知識分子蔣渭水曾經寫信給國際聯盟告洋狀，抨擊日本當局開放台灣人抽鴉片的惡劣政策，也惹惱日本總督府發動輿論戰，透過報紙掀底蔣渭水納妾等事情加以反制，不過這是後話。總之專賣鴉片、菸酒等措施，使得台灣後來財力扶搖直上，已經不需靠日本的奶水了。

現在台博館的小白宮就是當年的鴉片倉庫

子」），這變成了他管理台灣人的策略，也就是施以利誘
讓台灣人為日本人出力，用虛名籠絡絡重要人士，讓他們
與日本當局合作。至於從日本人登陸台灣第一天起就沒有
停止過的台灣抗日游擊戰，後藤新平剷除異己毫不手軟。
他有一本著作《日本殖民政策一斑》，裡面就寫著如何騙
降抗日游擊隊（他稱為土匪）：「說要交給歸順的土匪
們歸順證，聚集他們於警察署辦務支署裡頭，預先下達
訓令，使軍隊把他們同日同時統統殺得乾乾淨淨了。」
1902年5月25日，日本軍隊一天內處決二百六十五位台灣
人。後藤新平自己引用部屬的統計，算出前後屠殺了一萬
一千九百五十人！如此高壓策略也弭平了抗日活動。後來
他引進中國的保甲制度，配上大量的警察，使得台灣人對
警察大人畏懼服從，在那樣的系統下，也完成精確的戶口
調查。

　　後藤新平同時也會尊重台灣的民情風俗，例如台灣最
早成功的土地調查就是他完成的。後藤新平除有效執行普

「中華民國」會是何等模樣還真是很難想像。

後藤新平是一位留德的醫學博士，當兒玉源太郎被派到台灣當總督時，後藤新平被他找來當民政長官，這個組合也讓日本沒有「賣台」！

馬關條約使得台灣成為日本殖民地，但當時的台灣可不像現在是個寶島。台灣現在的醫療水平之高和費用低廉居世界之冠，但日據初期這塊瘴癘之地使得日本人吃盡苦頭，病死的日本人比被操死和戰死的日本人多幾十倍。日本人又必須花大把鈔票來開發和管理台灣，覺得這是賠本生意，因此有人出主意把台灣「賣」給法國！（別訝異，有大片荒野沼澤地的美國路易斯安納州也是美國花錢向法國買來的。）但因為兒玉源太郎當了台灣總督，搞定台灣和台灣人後，日本政府終於打銷「賣台」念頭。不過，兒玉源太郎當總督時還要帶兵在外國打仗，所以「統治」台灣的大小事是由後藤新平主導。

後藤新平認為台灣人不是日本人，因此日本的管理模式不適合台灣，他觀察研究後，認為台灣人「貪財、怕死、愛作官」（也被形容為「愛錢、怕死、愛面

20.

後藤新平眼中的台灣人

2018年12月16日，我在華山文創園區舉行的一場藝術拍賣會擔任拍賣官，有一件書法作品上拍時，全場靜悄悄，無人相應。我引述了幾句話後，立刻引起全場注意，買家開始舉手，拍品高出估價順利成交。我講了其中一段話是「台灣人怕死、愛錢、愛面子」！我引述的來源就是這件拍品的作者——後藤新平。

後藤新平對現在的台灣和中國大陸有非常深的直接和間接影響。我們的國父孫文先生，遙控指揮惠州起義時，人就在台灣淡水，當時孫文到台灣見了日本派駐台灣的總督兒玉源太郎和台灣民政長官後藤新平，兒玉源太郎支持孫文搞革命，並且交代後藤新平協助孫中山，所以後藤新平是當時革命黨人的大金主和軍火供應者。當然孫文必須要付出代價。後藤新平和孫文磋商談判，要求假若同盟會起義順利，就要一路打進廈門，並且破壞日本設在廈門的「台灣銀行」，讓日本有藉口出兵廈門，而革命黨未來也要同意割讓廈門給日本。依照現在學者的研究，革命的先行者孫文在那時是同意了日本的條件，只是恰好因為日本內閣改組，新的伊藤內閣反對介入中國革命，後藤新平不得不中斷對同盟會的援助，所以惠州起義因後繼無力而失敗。如果按計畫在後藤新平支持下，孫文建立的

損，免滋誤會」，又派出人員去嚴查張大千，但最後大批人馬的調查是「查無實據」，法院最後判張大千無罪。

張大千到底有沒有毀損古蹟呢？當年張大千在敦煌的臨摹工作是辛苦的，他聘用喇嘛畫師當他的助理，又請好友謝稚柳前來協助。謝稚柳後來對人談到敦煌臨摹一事時，他說：「要是你當時在敦煌，你也會同意打掉的，既然外層已經剝落，無貌可辨，又肯定內裡還有壁畫，為什麼不把外層去掉，來揭發內裡的菁華呢？」看到謝稚柳的態度和說法，您覺得事情真相為何？

蘇富比上拍的菩薩立像莊嚴法相中見慈祥之色，眼、頰、頸以至身體各部皆暈染。身上之釧環、瓔珞、束帶以至髮髻寶冠等，以硃砂、石青、石綠等礦物顏料填蓋，色沉厚亮麗，顯現唐畫的古艷華麗。衣褶疊曲轉折的摺痕立體生動；菩薩臉部神情、眉宇間，流露慈悲濟世之懷；十指或曲拈、或平伸，姿態婉轉，細膩傳神，的確是難得的佳作。曾經有不少政要向張大千索畫，張大千也要靠賣畫維生，絕大部分時間，張大千送人或賣畫都是山水和人物題材，敦煌臨摹的作品他自己視若珍寶，張大千會將這幅〈臨敦煌觀音像〉巨畫在當時就送給谷正倫，如此厚禮就讓人對谷正倫當時是如何「照顧」張大千有很大想像空間。

蘇富比的拍賣現場，張大千〈臨敦煌觀音像〉以850萬港幣起拍，經歷買家的競價，最後以4050萬港幣落槌，加佣金以4804.55萬港幣成交。（原文刊於《藝術收藏＋設計》雜誌2018年12月，135期）

左頁左列圖　張大千　臨敦煌觀音像（局部）

左頁右圖　張大千　臨敦煌觀音像　1943　設色絹本、鏡框　189x86cm　私人收藏

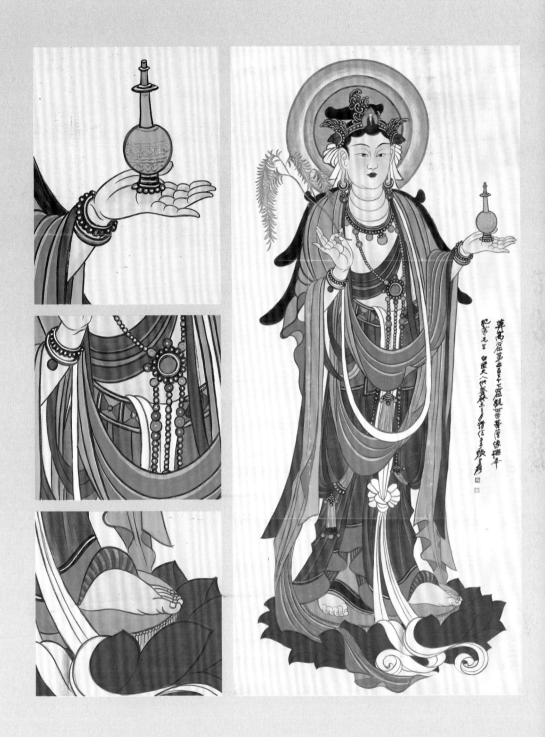

年底病逝台北。張大千1943年4月結束在敦煌石窟臨摹，臨行前將這幅畫作贈送給谷正倫伉儷。對買家而言這是一幅來源可靠的畫作，但或許買家不知道谷正倫曾經要嚴辦張大千！

1941年初，張大千和他的妻兒門生，抵達敦煌莫高窟進行「考察」，停留時間為兩年七個月，但傳出張大千先生想臨摹各朝代人的手跡，所以先畫敦煌壁畫的最上一層，臨摹完了，就將壁畫剝去，再畫下一層的壁畫，於是千古的敦煌壁畫就被一層層剝皮般毀壞。消息傳出後，許多文化界人士強烈指責張大千。在中央研究院存有兩份信函，分別是當時重要的學者寫信要求中央阻止張大千破壞敦煌古蹟。

這些指責張大千的人士，其中分量最重，最有代表性的是後來的台大校長傅斯年和人類學家李濟，他們兩人聯名寫信給于右任，請他出面阻止張大千的行徑。信中指出，著名史學家向達在1942年到達敦煌考察時，親眼目睹張大千剝掉壁畫的作為。向達還抄錄了一段張大千自己在敦煌壁畫上的塗鴉題記：「辛巳八月發現此複壁有唐畫，命兒子心，率同畫工口口、李富，破三日之功，剝去外層，頗還舊觀，歡喜讚歎，因題於上。蜀都張髯大千。」後來事情越鬧越大，甘肅省參議會立案控告張大千，要求南京中央政府查辦張大千。當時甘肅省主席谷正倫拍了封電報給張大千：「對於壁畫，勿稍污

左圖 1943年的甘肅榆林窟外景（圖中橋上站立者為張大千）

右圖 甘肅省前主席谷正倫

張大千是毀壞敦煌古蹟的罪人？

2018年10月2日，香港蘇富比中國書畫秋季拍賣會，其中焦點拍品之一是大師張大千的〈臨敦煌觀音像〉。這幅畫是第一次公開於市場。這件6尺巨作，是大千先生的工筆代表作。〈臨敦煌觀音像〉是張大千1943年於敦煌期間，臨摹莫高窟的觀世音菩薩所成。畫中觀音站於蓮花座枱，莊嚴中帶仁慈，是典型唐代觀音形象。這幅畫讓我想起一段許多人不想提，許多人不知道的公案，那就是張大千是否毀壞了敦煌壁畫？

張大千在敦煌的臨摹工作

這件拍品的款識寫著：「莫高窟第二百七十七窟觀世音菩薩像，奉紀常先生、白堅夫人供養。癸未三月，清信弟子張大千爰」。上款的「紀常」是谷正倫先生，他是貴州安順人，曾經就讀日本陸軍士官學校，加入同盟會後隨黃興參加革命。他曾擔任憲兵中將司令、憲兵學校中將教育長，有「現代中國憲兵之父」的稱譽。谷先生後來擔任甘肅省主席，隨國府到台灣後，出任總統府國策顧問，1953

發動政變，法魯克被迫簽字退位，他搭著皇家遊艇載著幾十箱金銀珠寶流亡到希臘和義大利。流亡期間，他的第二任妻子也離他而去，

法魯克的黃金調味料瓶

法魯克仍然繼續「打獵」，他和同時是美國演員和社交名媛的帕特·雷妮（*Pat Rainey*）也成露水鴛鴦。後來他的伴侶是十八歲的義大利女歌手艾爾瑪（*Irma Capece Minutolo*）。幾年後的一天，法魯克在用餐時，突然倒在桌上，送醫不治，有謠言說是當時的埃及掌權者派殺手將法魯克毒害，但從沒有官方進行驗屍，所以至今死因成謎。

　　法魯克暴斃後沒多久，他的伴侶艾爾瑪突然坦承，她與法魯克相識時其實只有十三歲，「十八歲」的說法是法魯克的恩賜。可見這位埃及末代國王對年輕女色的渴求始終如一。（原文刊於《藝術收藏＋設計》雜誌2018年11月，134期）

法魯克收藏的珍貴手槍

是中東地區的手錶最高價紀錄。2010年，日內瓦市場出現一隻盾形的三色金胎畫琺瑯懷錶，工藝水準絕倫，這是伯爵和蕭邦聯手合作的精品，估價是40萬至50萬瑞士法郎，成交價則為74.65萬瑞士法郎。這兩隻手錶就可看出法魯克國王的眼光。有一年他去參觀瑞士著名的江詩丹頓（Vacheron Constantin）錶廠，該公司的老闆和技師對他學富五車的鐘錶知識佩服不已。

法魯克國王把精力用在吃喝玩樂上，出來混總是要還的。1952年一位中校軍官納瑟（Gamal Abdel Nasser）

左上圖　法魯克的珠寶盒

右上圖　法魯克的金胎畫琺瑯懷錶精采絕倫

下圖　法魯克留在埃及的部分珠寶

身手俐落到連死人都會氣得差點起身。因為有一年波斯國
王（伊朗國王）過世，送葬隊伍在1944年經過埃及，法魯
克國王從波斯國王棺材上偷走了寶劍、彩帶和勳章。連他
和英國首相邱吉爾會面後，邱吉爾翻遍全身就是找不到他
的懷錶，邱吉爾可不像不敢出聲的埃及貴族，他認定埃及
國王就是扒手，透過外交部施壓要錶，本來還想要賴裝無
知的法魯克，眼見兩國關係緊張情勢逐漸升高，才心不甘
情不願把懷錶還給了邱吉爾。

聖高登斯雙鷹金幣

　　法魯克國王收藏郵票、純金咖啡杯組、復活節彩蛋
等，但他的鐘錶收藏陣容最堅強。2014年4月，佳士得在
杜拜的拍賣推出法魯克收藏的1944年百達翡麗1518系列手
錶。這錶鑲有古埃及皇家羽飾，帶有萬年曆和記時計，
1518系列將萬年曆與記時計合二
為一是百達翡麗的首創，當年只
生產281隻同款手錶。佳士得的
估價是40萬至80萬美元，結果以
91.25萬美元（含佣金）成交，這

法魯克的百達翡麗
1518創下天價紀錄

本物主平分。結果2002年這枚聖高登斯雙鷹金幣在蘇富比以759萬20美元（約新台幣2億2800萬元）成交。

　　法魯克國王還有一枚1913年版自由女神頭像鎳幣（*Liberty Head Nickel*），這個5分鎳幣之所以罕見，是因為在美國鑄幣局的文獻紀錄裡，1913年沒有生產過自由女神頭像鎳幣，但偏偏有五枚在外界流通，其中一枚在2010年的成交價格是373萬7500美元（約新台幣1億1200萬元）。有人估計，法魯克國王的錢幣收藏市價約有1.5億美元（約45億新台幣）。現在埃及亞歷山大港有一座皇家珠寶博物館，裡面的珍奇珠寶都是法魯克國王和他兩任王后過去所擁有，看過便知何為帝王之家的奢華。

　　即使書念不好，法魯克國王的學習力仍是驚人的。有一次他將一名扒手從監獄召來皇宮，要求這名罪犯教他扒手技巧。這扒手師傅傳授的基本功是從「火盆」內拿出東西。就這樣，法魯克國王勤練到「青出於藍」，他學完了十八般武藝後特赦了小偷師傅，換這位國王級的扒手開始四處做案。只要有派對，就有許多上流社會人士失財，他

克國王一星期要吃六百個生蠔！你以為這算能吃？資料顯示，法魯克國王早餐時可吃下十二顆雞蛋，一頓午餐可吃四十隻鵪鶉，一天最多可喝掉三十瓶啤酒，外加數量驚人的巧克力。他的首任妻子是一位貴族女性，後來雙方離異。1948年法魯克國王在一家珠寶店看到了娜蕊曼（*Narriman*），於是展開瘋狂追求，娜蕊曼的父母半推半就地幫十六歲的女兒解除婚約，嫁給了法魯克。婚禮上，賓客的眼睛可能睜不太開，因為新娘禮服綴滿了兩萬顆鑽石，兩人在歐洲的豪華蜜月旅行長達十三週。

　　法魯克國王是個花錢不手軟的人，綜觀他的收藏確實有一套。他有8500枚金幣的收藏，其中有1933年版的聖高登斯雙鷹金幣（*Saint-Gaudens double eagle*），這是美國鑄幣局於1907至1933年生產的一種20美元面額金幣，由雕塑家奧古斯都・聖高登斯設計，眾人公認這是歷史上最漂亮的美國硬幣。1933年12月28日，美國政府停止以黃金付款外，並且要求全國人民上交所有金幣和金券，換取紙幣，使百萬枚金幣被熔毀。所以1933年版的聖高登斯雙鷹金幣被留下來的寥寥可數，但是法魯克國王不僅有一枚1933年版雙鷹金幣，甚至還擁有美國的出口許可證。1990年代，這枚金幣被帶到紐約準備出售，不過美國政府當年的禁令還是有效，因此金幣被美國當局扣押，經過冗長訴訟，雙方達成妥協，硬幣可以繼續拍賣，但所得由美國政府和原

舉世無雙的「扒手皇帝」

法魯克的玻璃碗公

在我執筆的今天，收到一項拍賣通知，瀏覽拍品見到一件透明玻璃碗公，我從上面的圖案看出這是埃及末代國王「法魯克國王」（King Farouk）所擁有的。今年4月，法魯克國王的一支手錶創下中東市場的天價紀錄，而這位國王自己也曾有項空前絕後的紀錄，他把英國首相邱吉爾的懷錶給扒走了！

法魯克於1920年2月11日出生於埃及亞歷山大港，他老爸福阿德是埃及蘇丹國的國家元首。1922年福阿德稱王，法魯克就成為埃及王儲，被封為「賽義德親王」。法魯克是位會把家教氣量過去的學生，他老爸於是將他送到英國接受貴族教育。法魯克發揮他天生玩家的本領，書沒念多少，但是「體驗」過的歐洲美女卻不少，那時他才十五歲左右。1936年5月，福阿德去世，法魯克繼承王位，他立刻擁有7.5萬英畝土地、二百輛汽車、1億美元的財產，那年他僅十六歲。他喜歡玩車所以下了一道命令，埃及全境除他之外，任何人不得擁有紅色的車子，原因是他飆車時，可便於警察辨識而不會攔他的車子，當他首次在開羅飆車時，滿街的人都彷彿逃難似地紛紛走避。

當了一國之君後，他的英雄本「色」依然沒有收斂，雖然有老婆，但是法魯克國王身邊女人沒有停過，連人妻也不放過，他尤其對名女人感興趣。我開始覺得生蠔可能真的「有效」，就是因為法魯

碩果僅存拿破崙的桂冠金葉子

的月桂冠，在他失敗下台後被融化成為金條了。戲劇化的
是，在兩百年前的加冕典禮前夕，拿破崙嫌金冠太沉重，
因此金匠師便摘除六片金葉，並分送給自己六個女兒。其
中五片下落不明，唯一的一片金葉子在2017年11月於法國
拍賣，藏家蜂擁而至，以62.5萬歐元，也就是台幣2200萬
落槌。這片葉子僅重10公克，如果重新熔化後按照黃金市
賣出，價格不到新台幣1萬5000元。

　　這篇稿子交完後，我要回家翻翻衣櫥，看看我的哪件
BVD，適合當傳家寶。（原文刊於《藝術收藏＋設計》雜誌2018
年9月，132期）

過世後與夫人的遺物交給佳士得進行拍賣，其中有一套拿破崙吃甜點用的塞夫勒名瓷「*Marly Rouge*」系列餐具組，賣到181.25萬美元高價（約新台幣5500萬），這是西方19世紀瓷器拍賣最高價紀錄。那真是洛克菲勒家族會拿來使用的餐具，也是拿破崙本人非常喜愛的二百五十六件餐具套組，在1814年拿破崙被流放到厄爾巴島時還堅持帶著這套餐具。真好奇，拿破崙在被軟禁時是吃啥甜點？

　　不過，拿破崙應該是對女人很會甜言蜜語的人，大家都知道拿破崙個子小，他遇見約瑟芬時還不成氣候，但是約瑟芬在當時巴黎的社交界非常出名，雖然她是寡婦也已經是兩個孩子的媽，但約瑟芬當時的情夫們都是高層人物。她後來接受了拿破崙的熱情追求，也算她眼力好，識得潛力股。2016年3月24日拿破崙送給約瑟芬的訂婚戒指在巴黎拍賣。當時拿破崙沒多少錢，所以戒指造型很簡單，純金戒指上鑲嵌一顆鑽石和一顆梨形藍寶石，估價8000至1.2萬歐元，結果這戒指以66萬英鎊的價格被拍出，高於估價五十倍。

拿破崙和約瑟芬的訂婚戒指

　　1804年12月2日拿破崙在巴黎聖母院登基當上皇帝，這是他一生最意氣風發，也是最狂妄的時刻，他把教皇找來主持加冕儀式，但他卻當眾從教皇手中搶過皇冠自己為自己加冕，又自行為皇后約瑟芬加冕。後來約瑟芬的皇冠被缺錢的法國政府送去拍賣，被美國的珠寶公司梵克雅寶拍走。這皇冠還曾經借給摩洛哥王妃也就是著名的美國影星葛麗絲凱莉戴著出席典禮。至於拿破崙的那頂黃金打造

進攻俄羅斯發生了「博羅金諾戰役」，是所有拿破崙戰爭中最大和最血腥的單日戰鬥，那一天有七萬人死傷。最後法軍獲勝，但這也是拿破崙崩潰的開始。因為俄羅斯採取焦土政策，使得拿破崙的大軍被飢餓與嚴寒所擊潰。拿破崙因為「博羅金諾戰役」寫了一封信給他當時的外交部長，這封在拍賣引起轟動的信件通篇都是密碼。

信中拿破崙説，將在22日的半夜3點鐘「炸掉克里姆林宮」。信中透露出拿破崙在軍事行動失敗後的憤怒的挫折。後來克里姆林宮的塔樓城牆也的確被炸毀，最終俄國人照原樣修復。那封密碼信在2012年被巴黎信札與手稿博物館用15萬歐元買下。

2018年，我在拍賣場見識到歐洲皇帝和歐美富豪世家的排場。小大衛洛克菲勒出身於第一個世界首富之家，他

拿破崙的帽子被韓國人高價買走

拿破崙的一小撮頭髮賣了7500英鎊

後，這束頭髮才被無意間發現。這回拿破崙頭髮估價是800英鎊，結果賣了7500英鎊，大約是44萬新台幣。

喜歡收藏拿破崙文物的還包括摩納哥王室，2014年摩納哥王室的一千件拿破崙遺物進行專拍，總共賣了1000萬歐元（約新台幣3.5億元），其中一件帽子最引人注意。拿破崙生前喜歡戴黑狸毛皮雙角帽，目前存世只剩十九頂。通常雙角帽的戴法是前後擺正，兩角各在左右，但是拿破崙則是斜戴，他認為這樣在戰場上衝鋒陷陣時，將士比較容易辨認主帥。這也可看出拿破崙的領導統御學。這頂雙角帽是由專賣人參雞等雞肉製品的韓國Harim集團的老闆買走，看來人參雞的利潤不錯，因為他最終花了220萬歐元（約7700萬元新台幣）買到手。這頂帽子曾在1986年，由私人交易中賣出，當時的價格不到4萬歐元（約新台幣140萬元）。

2018年，在法國里昂賣出一頂拿破崙的破帽子，成交價是28萬歐元（約新台幣980萬元），那是拿破崙1815年滑鐵盧戰役戴的軍帽，在失敗撤退後被荷蘭軍人給撿走。你是否覺得拿破崙的帽子好像隨時可吐鈔票的ATM？

在滑鐵盧之前，拿破崙就因為進攻俄羅斯而種下失敗的種子。1812年9月7日，當時叱吒風雲的拿破崙率軍

要運回法國，葬在塞納河邊，要和法國人民在一起。」

　　拿破崙的遺產有2億法郎，這位皇帝老兄花了十多天，列出一張九十七人的名單，把錢給分了。這些人包括他的僕人、秘書、醫生、在島上照顧和監視他的人，從1792到1815年，所有跟他出生入死，打過仗的還活着的官兵，以及被戰火蹂躪有財產損失的民眾。有意思的是，他沒留半毛錢給家人，他送了一個銀燈盞給老媽，讓他媽睹物思人。拿破崙把行軍床、兩條內褲和兩個枕頭套給了兒子，還親筆交代要將這筆小小的遺產視若珍寶！他還要求兒子，不要為他報仇，否則就不是他的兒子。

　　拿破崙登基兩百週年紀念的2004年，有一間拍賣公司竟然拿出了一份拿破崙的遺囑！原來那是遺囑的草稿。在這份新發現的草擬遺囑中，拿破崙說：「作為一個基督徒，我寬恕英國。」但是，在正式遺囑中並沒有這樣的文字。此外，在檔案館的正式遺囑中有「我被英國當局刺殺」的敍述，草稿中卻沒有這樣的紀錄。這都成了公案。這份遺囑草稿最後以11萬歐元賣給了一位法國藏家。那次拍賣還有拿破崙回憶錄的手稿，其中錯字百出，但瑞士藏家出價25萬歐元買走，成為拿破崙手札的最高紀錄。

　　有一項拿破崙的遺物，他自己沒列在清單上，結果也成了拍賣公司的號召品，那就是拿破崙的頭髮。1821年，拿破崙去世的早晨，一名英國軍官伊貝松（*Ibbetson*）剪下一束拿破崙的頭髮，軍官的兒子在1864年將頭髮帶到紐西蘭，後人於2010年在紐西蘭拍賣，這束頭髮最後以1萬3000多美元成交。我猜過世時的拿破崙快變成了禿子，因為2015年，又有拿破崙的頭髮在英國拍賣。那是一名清潔工人在一間空屋中，發現一個金色小盒子，盒子後面刻有「拿破崙一世的頭髮——1816年於聖赫勒拿島」的字樣，盒子裡藏有字條，內容記載一名看守拿破崙的海軍將領拿到這束頭髮，後又輾轉落到寫紙條這人手中，直到他身故

芬的信中寫道：「如果路易十六跨上他那匹戰馬，勝利本來會屬於他的。」拿破崙後來在掌權期間，鎮壓反對勢力毫不手軟。

2018年7月15日，法國隊以四比二擊敗克羅埃西亞，獲得2018年世界盃足球賽的冠軍，當時有50萬人在凱旋門狂歡慶祝，羅浮宮在推特湊熱鬧，上傳一張穿著「法國球衣的蒙娜麗莎照」以慶祝法國隊奪冠。〈蒙娜麗莎〉作者達文西是義大利人，結果引來一些法國網路酸民批評，為什麼要用義大利人的畫作來慶賀？這些酸民其實蠻雞腸鳥肚的，因為偉大的拿破崙本來也不是法國人！

拿破崙於1769年出生在科西嘉島，父親給他取名「拿破崙」，義大利語的意思是「荒野雄獅」。後來科西嘉島被熱那亞共和國賣給法國。所以拿破崙一家人才被動變成法國人。拿破崙進入軍校念書時，他常因為法語有濃重的科西嘉口音被同學嘲笑，甚至到臨終前他寫的回憶錄和遺囑都還有拼字錯誤。

法國的國家檔案館中有一份拿破崙的遺囑，是19世紀中期由英國遞交給法國的文本。拿破崙在一開頭就寫著：「我雖然不是法國人，但法國人選擇了我，所以我的遺體

父親送他一幅拿破崙三世的畫像，他越看越有心得，並且蒐集拿破崙家族資料，自此讓他變成法蘭西皇帝的鐵粉。而他的偶像拿破崙則是曾經送了一對手槍給兒子，當時拿破崙的兒子才三歲！

倫敦蘇富比在2015年7月8日推出一對精緻的黃金外殼手槍。手槍是由著名槍匠勒帕杰鍛造，鑲嵌黃金，工藝精巧，槍上有皇家鷹徽，還裝飾拿破崙的個人代碼——大寫草書字母「N」，以及鐵鑄的義大利皇冠徽號（拿破崙的兒子曾被冊封為義大利國王）。那也是拿破崙最後一次看到他兒子。在送出這對手槍後僅數星期，拿破崙戰敗，被迫退位，並被流放到厄爾巴島。一年後，他奮力崛起，卻於滑鐵盧戰敗，而徹底失勢。

這對手槍從1816年起，陸續有幾位知名藏家接手，最後成為古董槍械收藏大家威廉·凱思·尼爾（*William Keith Neal*）的珍愛。這對精緻手槍在倫敦蘇富比出現後引發買家爭奪，最後以96萬5000英鎊成交（約3860萬新台幣）。2018年7月，另一把拿破崙的狩獵步槍在法國楓丹白露拍賣，以8萬歐元（約新台幣286萬元）賣出，這把槍的原主人是國王路易十六。拿破崙顯然認為路易十六過於軟弱，以至於被斬首，拿破崙曾在給愛人約瑟

拿破崙送給兒子的手槍

17.

把內褲當遺產的拿破崙

　　你會送槍給兒子嗎？你會把內褲當遺產留給兒子嗎？不會？拿破崙會！

　　法國的拿破崙很可能是全世界被拍賣最多次的皇帝，我指的是與他有關的文物。美國富比士雜誌的副主席克里斯多福‧福布斯（*Christopher Forbes*）是一位熱衷收藏拿破崙文物的大富豪。2016年，他把花了十多年時間所收集有關拿破崙的物件送去法國拍賣，拍品有1300封信件和手稿，以及五百多件畫作，結果連續兩天的拍賣，成交率高達99％。當時法國奧塞美術館、法國國家榮譽軍團勳章博物館、法國國家檔案館等行使優先購買權，買走四十批拍品。其中拿破崙與約瑟芬在1804年秘密舉行的宗教婚禮證書，以3萬2500歐元（約新台幣113萬）賣出。

　　福布斯之所以開始收藏拿破崙，是他十六歲時

黯淡下野轉進台灣時，俞濟時一直頂著光頭護衛在蔣介石身旁。

蘇富比拍場出現的民國瓷

若說俞濟時是蔣中正的「終極保鑣」或「第一家臣」，一點都不為過，但一發子彈改變了俞濟時和蔣介石的關係。有一天俞濟時在家清槍時，不甚走火擊傷自己的大腿，於是第二天原預定陪同蔣介石外出巡視的行程便無法參與。但就在第二天，至今仍疑團重重的「孫立人兵變」發生，一干人等被捕下獄或軟禁，俞濟時也出事了，因為有人向蔣介石打小報告（一說是蔣經國），指稱俞濟時事先就知道有兵諫陰謀，他是故意開槍擊中自己，以苦肉計脫離第二天負責維安的任務云云。最後蔣介石做出決定，讓俞濟時離開核心去當個光桿「國策顧問」的閒差。從1955年6月之後，蔣中正總統邊上的大光頭身影不見了。

國民黨軍政人員有幾位能獲得蔣介石送的「壽瓷」不得而知，但肯定寥寥可數，在俞濟時過世二十八年後，這件雙耳尊突然現身在拍場轉手，掀起民國官窯拍賣的高潮，也讓外界對民國瓷的藝術成就重新省思，蔣、俞主從二人也應該還有許多故事等待發掘。（原文刊於《藝術收藏＋設計》雜誌2018年7月，130期）

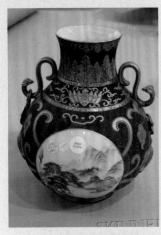
宋美齡送給普萊德將軍的雙耳尊

之為「蔣瓷」。1946年7月25日《民國時報》曾刊登政府訂製一批瓷器，作為送給盟邦領袖政要的二戰勝利紀念禮物。這批禮品有花瓶、掛盤、餐具和碗四種，其中花瓶四十件，掛盤六十件，餐具六套，碗四百件，數量不多，但對品質要求極嚴。再來就是1947年的「壽瓷」，以目前看到的雙耳尊，可以說品質和乾隆最好的官窯相當，那個時候的景德鎮製瓷不僅有技術熟練的技工，加上時代進步，有了更多科技協助，所以是景德鎮的高峰期。有一次，美國蘇富比的拍賣，骨董商戴福保所擁有的一件〈霽藍描金開光粉彩花鳥暗刻松石綠釉如意雙耳尊〉上拍，無論是戴福保的資料還是蘇富比，都說這是民國瓷（底落大清乾隆年製款），索價500美元，結果拍了1800萬美元（5億多新台幣）。如果買家有看過蔣介石六十壽誕的雙耳尊，應該就會有新的體悟。「蔣瓷」在中國陶瓷發展史上其實有重要階段意義，也代表中國現代製瓷的高峰，值得大家重視。

普萊德將軍在1988年以九十一歲高壽離開人世，兩年後俞濟時將軍在台北過世，享壽八十六歲。俞濟時年輕時也曾盛氣凌人，恃寵而驕。他只對蔣介石唯命是從，其他人不見得他會在意。俞濟時在對日作戰時擔任74軍軍長，和他的頂頭上司薛岳意見不合，面對蔣介石的紅人抗命，薛岳發了封電報給俞濟時，還把電報公開了：「你如兒戲命令，我就兒戲汝命！」這才制住俞濟時。不過，沒多久後，俞濟時就去擔任蔣中正的侍衛長，蔣介石在中國大陸統領千軍萬馬時、在開羅會議和盟國領袖進行高峰會時、

中正到了台灣。

　　我九年前曾在另一場拍賣看到一件形制接近的雙耳尊，底部款式和上述者相同，來源是美國海軍四星上將阿爾弗雷德・M・普萊德（*Alfred Melville Pride*）的後人，普萊德將軍曾經是協防台灣的美國第七艦隊司令，依據這件拍品所附的筆記資料顯示，花瓶是1955年12月14日，普萊德將軍要從台北返回美國前一天，宋美齡特別贈送給他的禮物。由此可見當時蔣氏夫婦對這批訂製瓷的重視，保存了近十年時間，挑選對象予以餽贈，和雍正及乾隆賞賜琺瑯瓷一般嚴謹。這件拍品的耳部也有所斷裂損壞，加

上圖　俞濟時藏品之落款

下圖　蔣中正的粉彩壽瓷（局部）

上普萊德將軍的後人對這件瓷器了解不深，所以當時拍賣的估價只有400美元，但是最後仍然以3萬4365美元高價成交。目前為止，俞濟時和普萊德將軍的雙耳尊是拍賣市場僅見兩件蔣介石壽誕的紀念瓷器。

　　嚴格說來，民國之後只有兩批官窯，一為袁世凱期間的「居仁堂款」瓷器，另一就是蔣介石在1946年所燒造的瓷器，有人稱

97

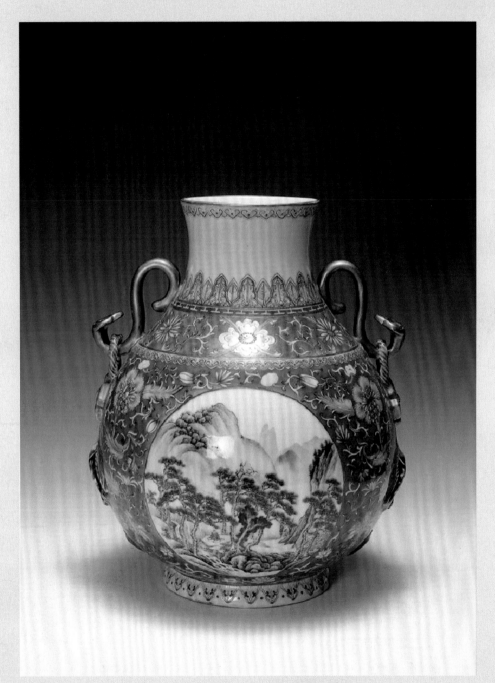

蔣介石贈與俞濟時的壽瓷雙耳尊

就是該軍的首任軍長，可見蔣介石對他的重用。這位可以在戰場上衝鋒陷陣的大將也曾自認是「太監」。

1942年11月，俞濟時調任軍事委員會委員長侍衛長，他爭取到蔣介石的同意，把侍從室地位提升，編制擴大，權力相對也增加，文武百官凡是想見蔣介石者都必須經過俞濟時，自然他是權傾一時。他維持了黃埔的傳統，尊稱蔣中正為校長，任事時盡心盡力，絲毫不敢馬虎，他對部屬說，大家都是太監，他自己是太監頭子，也算是一種認命和交心吧。

蔣夫人和俞濟時的孩子一起下棋

1949年1月，蔣介石下野，這是蔣介石一生最灰暗的時刻，俞濟時名義上是總統府的三局局長，但是他一直隨侍在側，可見他對蔣介石的忠心。局勢動盪中，國府撤退到台灣，俞濟時的官銜幾次異動，從黨的總裁辦公室主任到戰略顧問都有，但是老總統批示有關安全警衛工作仍由俞局長負責。當蔣介石出門視察，不論短途長程，一定要俞濟時跟在邊上。有一張照片可以看到蔣宋美齡和俞濟時的小孩下棋，俞濟時和太太在一旁觀看，可見俞濟時和蔣家互動之密切。

拍賣公司是在美國從俞濟時的女兒手中徵集到這件拍品，這件〈粉彩尊有如意耳〉，華麗的紋飾層層相疊，因為顏色複雜，不僅繪製費工，更因顏料熔點不同，入窯燒造時也必須多次分批進行，因此完善率很低，這是「官窯」的等級和做法了。花瓶的底端有紅款「中華民國三十六年，中正」。這件作品應該是蔣中正過六十歲大壽時，由景德鎮燒造，以俞濟時和蔣家的關係，他能獲得這禮品也不足為奇。而這批精美的瓷器當時生產數量已無多少紀錄可查，但可確定蔣氏夫婦非常重視這批瓷器，在當時也沒送完，有些還一直保留，並且隨著蔣

16.

終極保鏢的花瓶現身美國

2018年3月份，一件民國30年代的瓷器出現在美國一個小拍賣會上，整場拍賣的瓷器大都估價僅幾十到幾百美金，唯有這件年代最淺而且還有修補的〈雙耳尊〉估價2萬5000美元，我對朋友說，5萬美元也買不到，果然，這花瓶一路飆升到8萬5000美元成交。我估計買家應該是來自中國大陸，而這件瓷器原來的主人是被蔣中正任用最久的侍衛長俞濟時。

早年在蔣中正的周邊有所謂的三俞，分別是俞飛鵬（陸軍上將，遷台後任陽明海運董事長）、俞國華（曾任央行總裁和行政院長）及俞濟時。他們三位都是蔣中正的老鄉，浙江省奉化縣人。中國大陸曾經出鉅資拍了一部電影《建國大業》，戲裡身著戎裝，帥氣逼人的劉德華飾演的就是蔣中正的貼身侍衛長俞濟時，連描寫國共鬥爭的電影都有隨從身分的俞濟時，可以想見他和蔣家的關係有多密切。

曾有和他不合者諷刺俞濟時是「雞肚腸」，不過，那可是他用命換來的稱號。1932年，淞滬會戰爆發，俞濟時率領所部88師官兵馳援在上海的第19路軍，與日軍激戰十多天，全師總兵力的三分之一被打光了，連位居師長的俞濟時也在腹部中彈重傷，他的腸子被打穿，緊急被送到租界德國醫院後，醫生用雞腸補好他的傷口，保住一命。這場戰役也讓他成為第十四位青天白日勳章的獲勳者。

後來的第74軍被認為是國軍王牌部隊，俞濟時

俞濟時將軍

生這件麒麟被獵殺事件後，孔子從此不再提筆寫書了。於是也出現「西狩獲麟，獲麟絕筆」的說法。這事件發生後不到兩年，孔老夫子就過世了，也不知是受了此事刺激影響，還是年歲已高之故（當時孔子已經七十二歲，是古人的高壽了）。

「西狩獲麟」事件的真實性當然遠高過瞎掰的「麒麟吐玉書」，但當年孔老夫子所看到的動物到底是啥？而且史書上所寫的內容，孔子只有說「麟」一個字，照漢字單字單義的用法，很可能麒麟就像鳳凰一樣，指的是一為公、一為母。曾有人論證麒麟就是雌雄的梅花鹿，只是我們現在還無法定論。

孔子對中國的影響巨大是無庸置疑的，但相當程度內，孔子在當時也是一位失意的從政人士。不過，渴望傳宗接代又希望後代成材的一般中國百姓可把「麒麟送子」的傳說發揮到極致，各種雕塑乃至木刻年畫等出現的「麒麟送子」、「喜獲麟兒」的圖案千百年來不曾停過，但有些人的大腦是沒有留存「麒麟送子」的檔案。

孫儷曾在電視劇上飾演聰明伶俐、美貌與智慧並存的甄嬛。前幾年當孫儷剛做完月子露面時，媒體問她為兒子取啥名字？這位新手媽媽先來了一段澄清，孫儷說：「不知為何有網友寄賀卡祝她麟兒康健，其實她的小孩並不叫鄧麟……」（原文刊於《藝術收藏＋設計》雜誌2018年6月，129期）

清　白玉鳳鳴歧山牌（圖版提供／北京鴻盛祥拍賣）

明　白玉辟邪（圖版提供／北京鴻盛祥拍賣）

件顯然在當時是一件國家大事，因為《左傳》的紀錄雖
然很簡略，但其他的正史典籍（包括後來的《史記》）
都有相同紀錄，劇情則更豐富。綜合這些紀錄：「孔子觀
之，曰：『麟也！胡為來哉！胡為來哉！』乃反袂拭面，
涕泣沾襟。叔孫聞之，然後取之。子貢問曰：『夫子何泣
爾？』孔子曰：『麟之至，為明王也，出非其時而見害，
吾是以傷焉！』先是，孔子因魯史記作《春秋》……及是
西狩獲麟，孔子傷周道之不興，感嘉瑞之無應，遂以此絕
筆焉。」

　　在孔子辨識出麒麟後，孔子就哭得唏哩嘩啦，並說道
「你幹嘛來呢！」大臣叔孫氏一聽這是麒麟，可不管孔子
正哭得帶勁兒，就把麒麟收為己有，子貢去問他老師幹嘛
哭得如此梨花帶淚的？孔子回答麒麟應該在明君盛世時出
現，卻在這局勢不安的時候跑來，又慘遭殺害，實在令人
傷心呀！當時孔子正在寫《春秋》為魯國紀錄歷史，但發

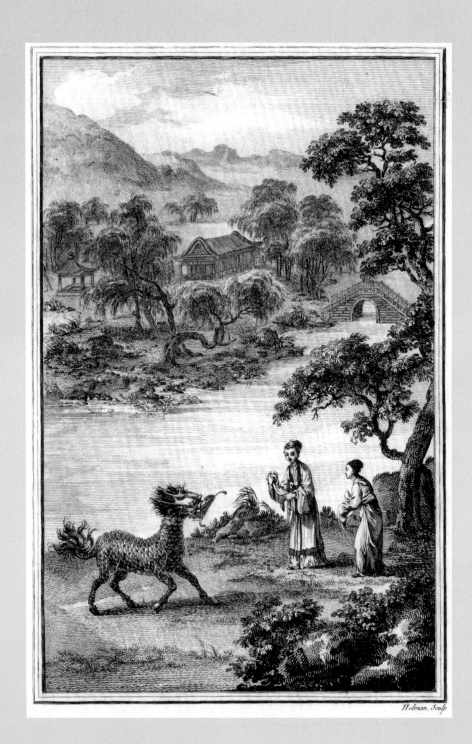

Helman, Sculp.